粉墨留真

聚焦美丽的京剧

吴 钢 著

生活·讀書·新知 三联书店

Copyright © 2023 by SDX Joint Publishing Company.
All Rights Reserved.

本作品版权由生活·读书·新知三联书店所有。
未经许可，不得翻印。

图书在版编目（CIP）数据

粉墨留真：聚焦美丽的京剧 /（法）吴钢著. —北京：
生活·读书·新知三联书店，2023.5
ISBN 978-7-108-07466-9

Ⅰ.①粉… Ⅱ.①吴… Ⅲ.①京剧–戏剧评论–文集
②京剧–剧照–中国–现代 Ⅳ.① J821-53

中国版本图书馆 CIP 数据核字 (2022) 第 139213 号

特邀编辑	吴　彬
责任编辑	崔　萌
装帧设计	薛　宇
责任校对	曹秋月
责任印制	张雅丽
出版发行	生活·讀書·新知 三联书店
	（北京市东城区美术馆东街 22 号 100010）
网　　址	www.sdxjpc.com
经　　销	新华书店
印　　刷	天津图文方嘉印刷有限公司
版　　次	2023 年 5 月北京第 1 版
	2023 年 5 月北京第 1 次印刷
开　　本	720 毫米 × 880 毫米 1/16 印张 20
字　　数	200 千字　图 283 幅
印　　数	0,001–5,000 册
定　　价	98.00 元

（印装查询：01064002715；邮购查询：01084010542）

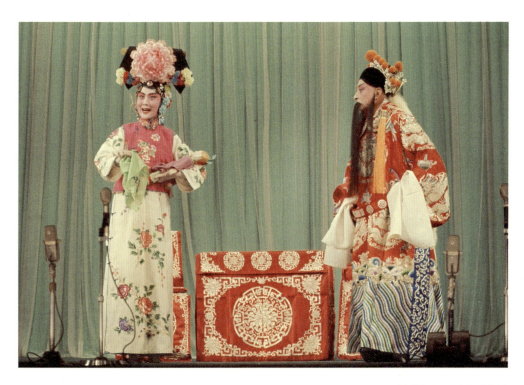

《四郎探母·坐宫》,刘长瑜饰铁镜公主,孙岳饰杨四郎。
© 吴钢摄于一九八〇年

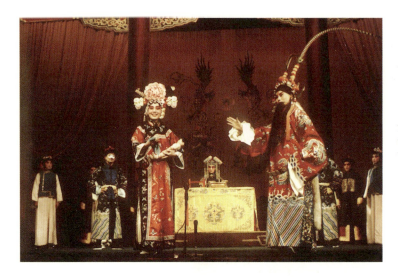

京剧《四郎探母·回令》，陈俊饰杨延辉，王蓉饰铁镜公主。©吴钢摄于一九八〇年

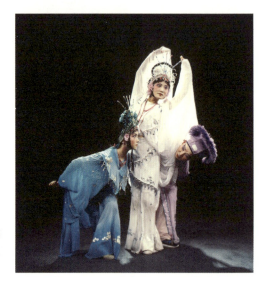

婺剧《白蛇传·断桥》，张建敏饰白素贞、陈美兰饰青蛇、周志清饰许仙。©吴钢摄于一九八七年

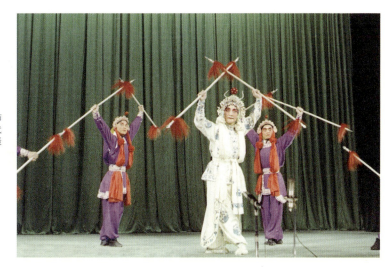

京剧《盗仙草》,关肃霜饰小青,后排神将左为张少武饰,右为宋捷饰。© 吴钢摄于一九七九年

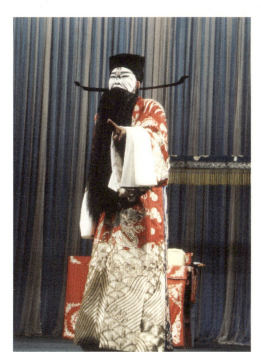

京剧《战宛城》,袁国林饰曹操。© 吴钢摄于一九八一年

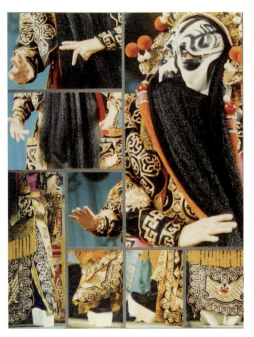

袁世海扮演霸王的手、眼、身、发、步集锦。©吴钢摄于一九八七年

李维康扮演虞姬的手、眼、身、发、步集锦。©吴钢摄于一九八七年

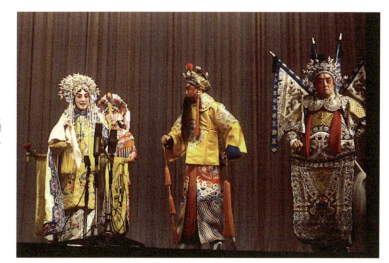

《龙凤呈祥》中的"跑车",左起:杜近芳饰孙尚香、谭元寿饰刘备、李万春饰赵云。© 吴钢摄于一九八〇年

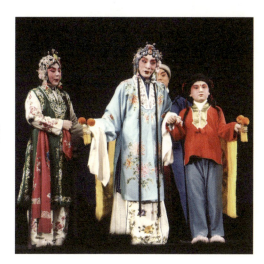

京剧《锁麟囊》。赵荣琛饰薛湘灵。© 吴钢摄于一九八三年

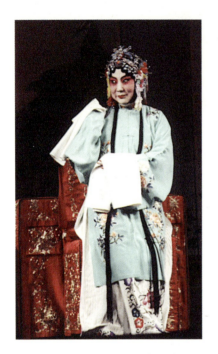

京剧《锁麟囊》，李蔷华饰薛湘灵。© 吴钢摄于一九八三年

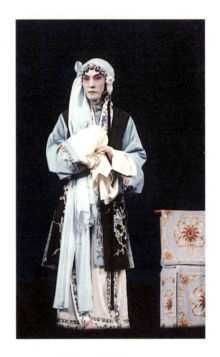

京剧《锁麟囊》，王吟秋饰薛湘灵。© 吴钢摄于一九八三年

京剧《锁麟囊》,新艳秋饰薛湘灵。ⓒ 吴钢摄于一九八三年

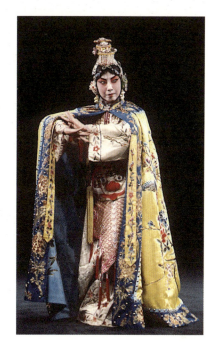

京剧《霸王别姬》,杜近芳饰虞姬。ⓒ 吴钢摄于一九八七年

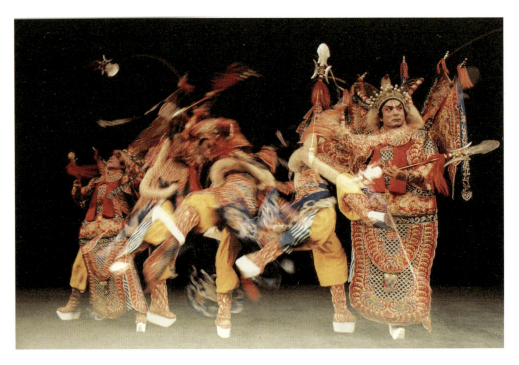

京剧《大鹏金翅鸟》,高牧坤饰大鹏金翅鸟。此图是随"四击头"的锣鼓点节奏按动五次快门、拍摄在一张底片上呈现的摄影效果。© 吴钢摄于一九八六年

目录

代序：儿子吴钢学艺记　吴祖光　1

I

从《三打祝家庄》到《满江红》　3
三株"大毒草"：《海瑞罢官》《谢瑶环》《李慧娘》　13
艰难的《四郎探母》　23
从一九八一年开始的《牡丹亭》　54
各式各样的《白蛇传》　65
流派纷呈《战宛城》　90
争强斗恶的《连环套》　111
《红灯记》与《斩经堂》　128
三代人的《闹天宫》　133
三"拍"《九江口》　138
走过六十年的《三打陶三春》　147

II

手眼身"发"步　167

硬里子　173

两门抱　178

反　串　183

圆　场　187

摔　打　193

翻　扑　197

III

两位爷：活关羽与活曹操　203

八十年代的八大武生　212

大花脸方荣翔　225

文武昆乱不挡的关肃霜　233

"传奇"武丑张春华　242

四门兼擅的童芷苓　248

张继青的"两碗饭"：《痴梦》与《寻梦》　254

两代人拍摄三代《霸王别姬》　262

梅夫人与程夫人　283

后记：戏曲舞台摄影四十五年　吴　钢　301

代序：儿子吴钢学艺记

吴祖光

吴钢三岁的时候，我给他买了第一辆儿童玩具三轮脚踏车。他十分高兴地在客厅里骑车绕圈，越骑越快，猛一下撞在那座新买来还不足半个月的落地收音机上。于是正在乐声悠扬的机器立即喑哑无声了，主要机件已经被彻底地、完全地撞坏不能修复了。新中国成立初期，这种收音机乃属珍贵稀罕之物，被这浑小子一下毁掉。

孩子小时长得又黑又胖，小名大牛。看起来长大后将是一条爱闯祸的莽汉，但是逐渐显露出来的性格却是胆子极小。为了治治他的胆小，我安排他单独睡一间屋子；但他常常半夜一人跑出来，敲开祖母的房门，要求和婆婆一起睡。孩子上中学了，他的业余爱好不少，喜欢打篮球、溜冰，表现为身手矫健，但都适可而止，达不到入迷的程度。又渐渐发现他对小机器有兴趣，譬如给他买了一个闹钟，不久就被他拆散，批评他一顿，他又给重新装起来了。在这方面，后来他的弟弟、妹妹都没有这个本事，更不用说爸爸、妈妈了。

回首数十年来的事，我很惭愧，由于经常处于自顾不暇的境地，使我极少关心孩子们的前途。孩子的妈妈和孩子们在一起的时间多一些。

吴钢刚念到高中，爆发了那场为时十年的灾难。我近七年不能与家人相聚，孩子们也只得随命运安排飘蓬流转。吴钢曾在农村插队三年，然后回城，他还是得到

好心人的照顾才进入一家百货商店工作。

我们家三个孩子小时候都爱画画,这可能都是受了祖父的影响。商店经理发现吴钢有点儿这方面的才能,就派他在百货商店里布置橱窗和摄影。同时他用了很短时间就学会了驾驶送货的三轮摩托车,接着就拜了个老司机为师,学会开卡车、小轿车、大轿车,没见他付出太大的努力就考取了全项的司机驾驶执照。显然这是他从小便爱鼓捣小机器零件的合理发展。

不知从什么时候起,家里一架质量一般的照相机已成为吴钢专用的了。对于照相,我曾有一番"难言史"。一九四七年,由于命运的拨弄,我曾经并非自愿地做过十年电影导演。开始的两年是在香港,因此未能免俗地背上了一架当时最新式的莱卡相机,然而用了不久竟然被偷走,所以一九四九年在中华人民共和国成立之时,兴高采烈地又买了一架更新式的莱卡相机飞回祖国内地。这架机器由于在当时国内少见,被新开办的《人民画报》社再三请商而出让给他们了。当时,我有点舍不得,但是亦有如释重负之感,因为一机在手免不了为人留相,照得好皆大欢喜,照得不好对方就不开心,我就受过许多小姐太太的抱怨。当然照好了事就更多,你得去添印、放大。乃至现在儿子成了摄影家,我还要常常代儿受过,不时有人打电话给我说:"你儿子吴钢给我照的相,这么多日子还不给我?"

吴钢用那架相机学习摄影,到了着迷的程度。我叫他去拜了个高级师父,就是戏剧舞台摄影大家张祖道,他是我四十年的老朋友,如今成了儿子的老师与密友。他们一起拍照、一起钻研、一起在暗房里放照片到深夜而乐此不倦。再往后我又给儿子找到另一位大师——香港的陈复礼先生,吴钢得到了更大的幸运、更高级的培养。一九七八年,吴钢正式调到现名《中国戏剧》月刊做摄影记者,开始为戏剧、戏剧演员拍照。由于我们长期从事戏剧工作,孩子从小受到戏剧艺术的熏陶,经常晚上跟妈妈到剧场看戏,前台后台跑来跑去,第二天和弟弟妹妹学演戏。此外又和许多演员熟识起来,老一辈演员至今还叫他的小名"大牛"。到后来便以拍舞台,尤

其是戏曲舞台摄影为专业,似乎也是顺理成章的事情。

无论从事什么工作,都应当有一种对事业的忠诚。儿子的事业和他使用的相机分不开,保护自己使用的工具理应是自己的本分和职责。平时看见那些背了一身大大小小的相机、照明灯、相机架,甚至电瓶等的摄影师们就联想到儿子身上的沉重负担。我写的反映评剧艺人生活的影片《闯江湖》在天津开拍,导演坚持邀请我的妻子新凤霞串演一场戏中戏《凤还巢》,在河北省河间县的一个古旧的小舞台上拍摄。儿子作为记者,又是半身瘫痪妈妈的保护人,随同摄制组一同来到河间县。拍摄当中,忽然发生了一个大灯泡爆炸的事故,生病的妈妈倒没有被吓倒,而背着相机正在拍剧照的儿子却从台口一跤栽倒在乐池里。另一次是在音乐学院学习声乐的小妹妹头一次在容纳两万多人的首都体育馆里表演独唱,大哥哥背了一身照相器材忙着给妹妹和其他演员拍照,谁知正匆匆走过运动场中心地带时,脚下一滑,摔了个仰面朝天。然而奇迹在于:两次大摔跤

丁聪画

里,儿子背的一身器材全部安然无损,尽管一次是把裤子撕破,一次是把屁股摔青了。两次惊险历程都证明吴钢是一个合格的摄影家,具有一种为事业献身、宁舍命不舍器材的精神。

由于十年浩劫,吴钢失去了读大学的机会,只是在劫后复苏的时候考取了鲁迅美术学院艺术摄影系。两年的专业学习,使他能对自己的业务得到深入钻研的机会,

在用新的摄影技术来反映古老的传统戏曲艺术方面，做了一些新颖的、富有奇趣的探索和尝试，在戏曲人物形象的摄影专业上取得了读者承认的成绩。中国戏曲是中华民族文化的高度成就，是人类文明的艺术结晶。对于儿子能利用现代摄影技术条件摘取古典戏曲艺术的精髓神韵，拍摄出这样奇幻美妙的照片，把众多中国年轻的、中年的、老年的戏曲艺术家最精彩的瞬间长留天地之间，我感到无限喜悦。

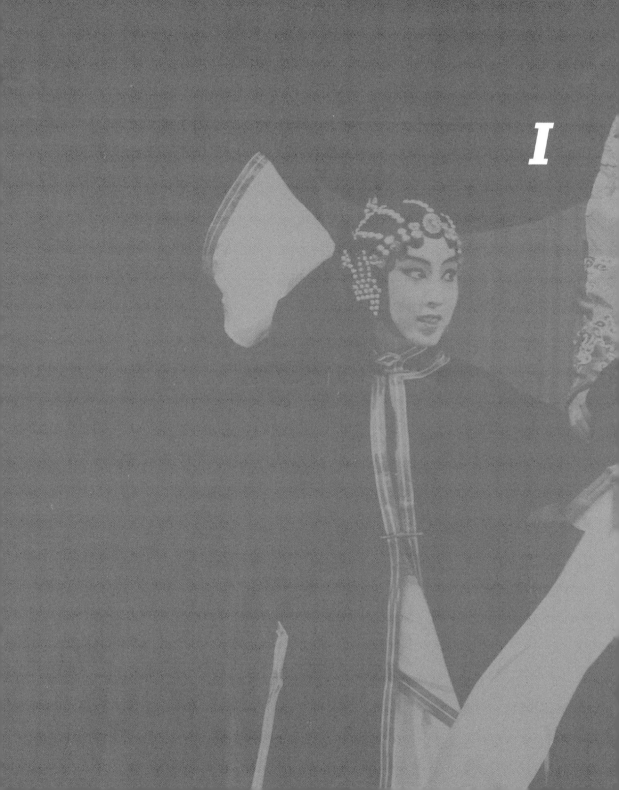

I

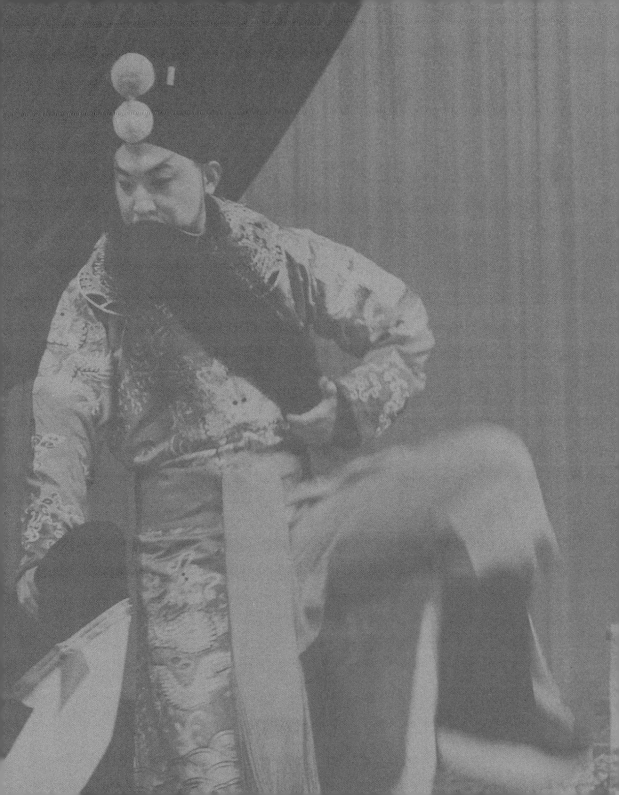

从《三打祝家庄》到《满江红》
——"十年"后最先复出的传统戏

中国传统戏曲自诞生以来,历朝历代都受到自统治者到老百姓的欢迎,延绵数百年久演不衰。在唯一一次对传统戏曲全面禁锢的十年中,全国人只有八个"样板戏"可以看,因为其他的戏都是"大毒草"。

一九七六年,"文革"结束,文艺界开始复苏。正如一个被压了十年的弹簧,一旦压力解除,立即强力反弹。最初是有外国电影小范围放映。这个操作起来比较简单,只要把电影胶片拿出来,找个礼堂,再找一位翻译拿着麦克风现场翻译就行了。那时候这叫作"内部观摩"。要是能搞到这种"内部观摩"的票子,会被很多人羡慕。

之后恢复的是相声,相声只有两个人表演,相对简单,两个人上台就成。很快就有嘲讽和批判"四人帮"的相声段子出来了,这就不再是"内部演出",而是在剧场里公开演出了,观众可以在剧场里尽情欢笑——这种普通百姓发自内心的笑声已经消失十年了。

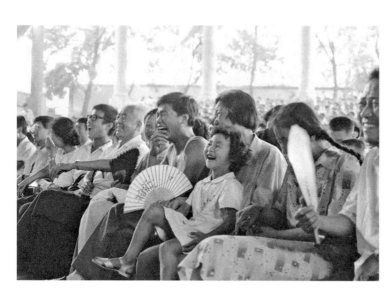

中山公园音乐堂的一场相声演出,观众开怀大笑。©吴钢摄于一九七七年

再接下来才是传统戏曲恢复演出,慢了一步是因为戏曲是团队演出,有服装、道具、化装、唱念、武打等更加复杂的问题。但是传统戏复出的脚步也还是快的,在二〇一六年第八期的《中国京剧》月刊上,有京剧大武生叶金援的一篇文章,谈到一九七六年,他在传统京剧《三打祝家庄》中扮演石秀。他说由于十年来在戏曲学校学习过的表演都荒废了,所以求教于王金璐老师,得到了王金璐老师的指点和帮助。

我最近整理老照片,居然看到了我当年拍摄的《三打祝家庄》剧照,仔细看底片,发现正是叶金援饰演的石秀。当年拍照时我用的还是早年的国产保定胶卷,相机也是一台国产海鸥 DF 单镜头反光相机。这种单反相机那时只有在北京建国门外的友谊商店里用外

一九七六年作者用保定牌胶卷拍摄的《三打祝家庄》底片

汇券才能买到。为了鼓励我学习摄影，父亲从他的华侨朋友林涵表手里买下这台相机。当年还没有"单反"这个称呼，这类极少见到的相机被称为"金字塔"形相机。这台国产相机按下快门时声响很大，只有一个标准镜头，但它是我走向专业摄影之路的第一台相机。虽然后来我一直用着最先进的相机和进口胶卷，但是第一台相机和第一次走进剧场拍照的情形一直未敢忘怀。这卷拍摄了《三打祝家庄》的国产保定胶卷，虽然年深日久卷曲严重，但是上面的影像仍清晰可见，四十多年前的情形又出现在眼前。

我把照片发给金援兄看。他认出正是当年他的演出剧照。因为金援也喜欢拍照，所以他还记得当年我是用海鸥相机给他们拍的。他连连说："太珍贵、太珍贵了！"他又帮我一一确认了同

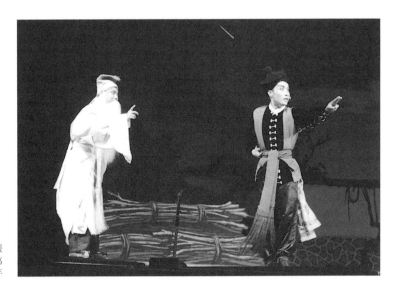

京剧《三打祝家庄》，叶金援饰石秀（右），张学海饰钟离老人。© 吴钢摄于一九七六年

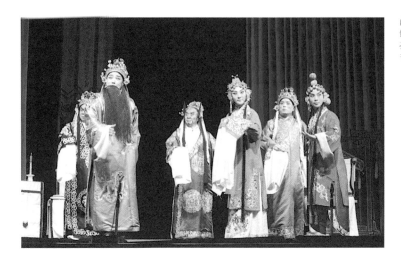

白士林饰孙立（左），阎桂祥饰顾大嫂（右一），杨淑蕊饰孙立夫人（右三）©吴钢摄于一九七六年

台其他演员的名字。二〇一八年，三位京剧大家叶少兰、谭孝曾、杨赤从北京来巴黎到我工作的中国文化中心开座谈会。我把《三打祝家庄》照片给孝曾看，他也确认顾大嫂是他夫人阎桂祥扮演的，很惊异当年的照片能够保存至今。

叶金援确认，这就是"文革"后恢复排演的第一出传统戏。演出时剧团还是"样板团"的编制，军代表是样板团的领导。为了这次演出，军代表特别批准把"破四旧"时封在戏箱里的服装和道具起出来用。当时，戏剧服装厂还没有恢复传统戏装的制作，只会做样板戏的服装，所以台上演员身上穿的都还是老北京京剧团的老戏装，手工绣制，质量上乘。

这第一出传统戏是在北京工人俱乐部演出的。"样板团"的演员阵容很强，集中了"文革"前各个戏曲院团中的优秀演员。在

这出戏演完后，戏里的很多演员才陆续回到原来的剧团或者调到了其他院团。如饰演晁盖的马永安回到了北京实验京剧团，马永安在"样板戏"《杜鹃山》中饰演雷刚，曾经是家喻户晓的花脸演员。饰演乐和的李宝春调到了中国京剧院，他也曾经在《杜鹃山》中饰演李石坚。饰演孙立的白士林回到了北方昆曲剧院。饰演钟离老人的张学海和饰演孙新的陈真治调到了中国京剧院。

最早复出的传统戏《三打祝家庄》有强硬的政治根基。这出戏是抗战时期由延安平剧院创作演出的，在延安连演两个多月，十分轰动。毛主席看戏后给予了高度评价："此剧创造成功，巩固了平剧革命的道路。"毛泽东在《矛盾论》中说："《水浒》上宋江三打祝家庄，两次都因情况不明，方法不对，打了败仗。后来改变方法，从调查情形入手，于是熟悉了盘陀路，拆散了李家庄、扈家庄和祝家庄的联盟，并且布置了藏在敌人营盘里的伏兵，用了和外国故事中所说木马计相像的方法，第三次就打了胜仗。"因而，在被称为歌颂帝王将相、才子佳人的传统戏被扫除十年之后，率先演出"根红苗正"的《三打祝家庄》应该是最为保险的。

不过，这一出《三打祝家庄》的舞台上没有出现梁山主要头领宋江，而是由晁盖带领梁山好汉攻打的。这不符合《水浒传》第四十九回中《宋公明三打祝家庄》的人物情节，也不符合毛主席著作上写的"《水浒》上宋江三打祝家庄"。其实，所以把宋江硬是改成晁盖，是因为在一年之前，曾经有一场批判宋江"投降主义"的运动。排练这出戏时，军代表也拿不准该如何评价宋江，索性就把宋江去掉，改以晁盖为主角，于是"三打祝家庄"就变

成晁盖领导的。我拍的照片上勾着脸、扎着靠站在台中间的是晁盖,周围是梁山泊众位好汉。这出京剧舞台上绝无仅有、空前绝后的"晁盖三打祝家庄"被我拍摄下来,照片和底片留存至今。五年之后,中国京剧院演出的《三打祝家庄》,把这个谬误改正回来,由高(高庆奎)派老生李和曾饰演宋江,恢复《水浒传》和原创剧本的本来面貌,宋公明终于可以率兵"三打祝家庄"了。

这一场一九七六年恢复演出的《三打祝家庄》,不但"打破了祝家庄",也打破了对传统戏的十年禁锢,全国各地的传统戏曲很快就纷纷恢复了演出。最先复出的是中国京剧院的大戏《满

"晁盖三打祝家庄",马永安饰晁盖(中),叶金援饰石秀(右)。©吴钢摄于一九七六年

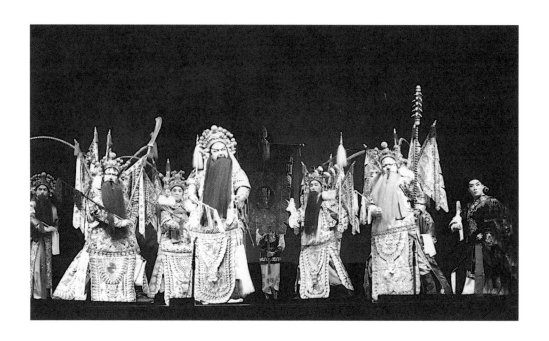

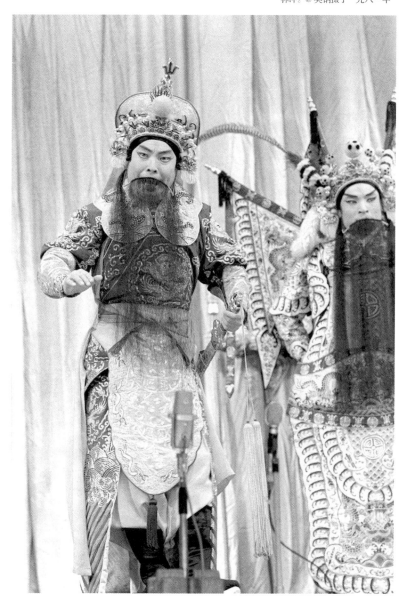

中国京剧院演出的《三打祝家庄》,李和曾饰宋江,高牧坤饰林冲。©吴钢摄于一九八一年

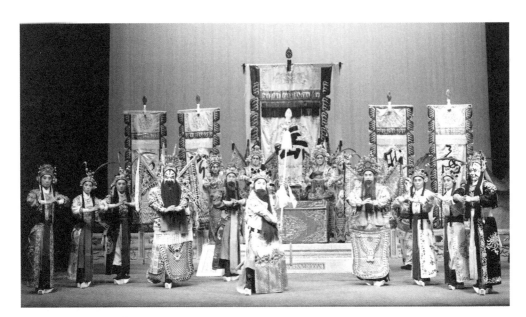

中国京剧院演出《满江红》,
孙岳饰岳飞。©吴钢摄于
一九七九年

岳飞(孙岳饰)在庭审中,
露出背上母亲刺字"精忠报
国"。©吴钢摄于一九七九年

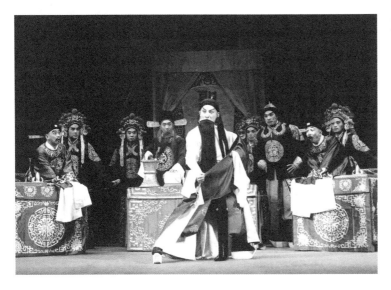

江红》，现在我还保存着演出的说明书。这出戏宣扬爱国主义精神和岳飞保家卫国的英雄事迹，艺术上有较高造诣，又是一出有完整故事情节的大戏，所以演出受到了专家、媒体和普通观众的欢迎。

《满江红》中最振奋人心的场景，就是岳家军齐聚校场，舞台当中"岳"字大纛居中，"还我河山"四面大旗分列左右。将士们群情激昂，准备北渡黄河、直捣黄龙。孙岳饰演的岳飞提枪起舞，高唱《满江红》词。舞台上衣甲鲜亮，生、旦、净、丑行当齐全。当戏演至岳飞被奸臣以"莫须有"的罪名陷害，在大理寺问审时，演员利用甩发、褶子等程式动作配合，唱出："这就是慈母亲赐生死不渝的四字'罪状'！"双手撕开上衣，露出背上刺的母训"精忠报国"。这段表现英雄壮怀的演唱，震撼了全场！

《满江红》本是中国京剧院的原创剧目，戏中人物多、行当齐全，人物的造型、唱念的韵味、程式化的表演等，都与"样板戏"不同。一九六〇年，由孙岳、杨秋玲、萧润增、吴钰璋等当时的青年演员首演。这一年，李少春先生出国演出回来，观看了演出，非常喜欢，于是也和杜近芳、袁世海排演了此剧，李少春先生还对岳飞的唱腔和身段都做了加工，这出戏也成为中国京剧院的重点剧目之一。"文革"之后，李少春先生已经作古，中国京剧院第三次演出《满江红》，还是由孙岳、杨秋玲等原班人马演出，满台都是新中国培养出来的新一代演员，他们正逢艺术上最辉煌时期。不知不觉，我拍摄的这次《满江红》演出，距今已经过去了四十余年，孙岳、杨秋玲、吴钰璋、李嘉林四位主演也已经故去了。

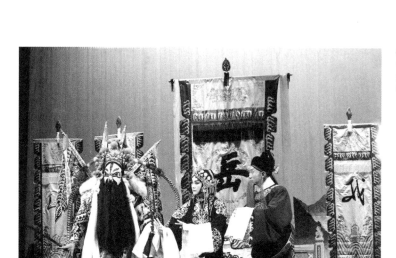

《满江红·牛皋扯旨》左起：李嘉林饰牛皋、杨秋玲饰岳夫人、萧润增饰周三畏。
© 吴钢摄于一九七九年

回顾这段我镜头中的剧照历史，可以看到，率先在舞台上恢复演出的传统戏，是从政治保险、思想进步的剧目开始。曾被批判的《四郎探母》《连环套》《锁麟囊》等剧目，则是在几年之后，于老观众的强烈要求下，才以示范教学为名，逐步开始了小规模、试探性的内部演出。

三株"大毒草":《海瑞罢官》《谢瑶环》《李慧娘》

早在一九六六年之前,就开始了对三出当时正在演出的《海瑞罢官》《谢瑶环》《李慧娘》三株"大毒草"的批判,三位创作者吴晗、田汉、孟超先后遭到迫害。对这三出戏的批判,实际上是掀开了十年"运动"的序幕。直到一九七八年十一届三中全会后,冤假错案被改正,这三出被批判了十多年的"毒草"剧目才重现舞台,我也得以把演出的情景拍摄、记录下来。

年轻的老生演员赵世璞。
© 吴钢摄于一九七九年

《海瑞罢官》是北京市副市长、历史学家吴晗先生写的新编历史剧,一九六一年由北京京剧院演出,马连良饰演海瑞、裘盛戎饰演徐阶、李多奎饰演海瑞母、周和桐饰演戴凤翔、李毓芳饰演海瑞妻。一九六五年,《海瑞罢官》被打成为彭德怀喊冤的"大毒草"。之后,吴晗、邓拓、廖沫沙被定性为"三家村"反党集团,吴晗和《海瑞罢官》的主演马连良、裘盛戎、李多奎都被迫害致死。

一九七九年上半年《海瑞罢官》平反,下半年北京京剧院重排《海瑞罢官》。海瑞由马连良的学生、青年老生演员赵世璞扮

演,徐阶由花脸罗长德扮演,海瑞母由老旦王树芳扮演。一班年轻演员演出的戏,戏票卖得出奇得好,人人知道这出戏的遭遇,但都没有看过这出戏,很好奇《海瑞罢官》究竟是怎么一回事?

《海瑞罢官》歌颂了海瑞刚直不阿、不畏强权、为民请命的精神。剧情主要是告老还乡的首辅徐阶之子徐瑛仗势欺压百姓、霸占民田、逼死人命。海瑞秉公执法,判徐瑛死罪。有恩于海瑞的徐阶前来求情:"海大人啊,老夫长子次子都已去世,膝下只此一子,还望俯念残年,从宽发落。"海瑞反驳他说:"老太师此言差矣!老太师你有爱子之心,想那老百姓,谁无父母兄弟?谁无夫妇子孙?骨肉之情,谁不悲痛!如今洪阿兰一家,她的丈夫被人逼死,公爹在公堂上惨遭杖毙,幼女被抢,我若徇情枉法,上违国朝律令,下何以对得起那些孤儿寡母,屈死的老百姓!"徐阶于是翻开旧账,提起从前搭救海瑞:"当年海大人困在天牢,老夫也曾在先皇面前,婉言救解。"海瑞义正词严地回复说:"当年海瑞触怒先皇,确蒙太师解救。但是海瑞上本直谏,忠君爱国,何罪之有?徐瑛欺男霸女,草菅人命,触犯刑章,法在不赦,两件事明明不同,如何能相提并论?"当年还是青年演员的余(余叔岩)派老生赵世璞与裘(裘盛戎)派花脸罗长德,在台上针锋相对,展现了一场亲情、恩情、民情之间的博弈。最后,海瑞宁可罢官不要乌纱帽也要为民除害,处死了徐阶的独子徐瑛。

这场公开演出,也是为含冤去世的吴晗先生平反昭雪。《人民戏剧》编辑部特意召开了座谈会,很多参与了创作的艺术家,如导演王雁和被牵连迫害的廖沫沙等人都来参加了座谈。

京剧《海瑞罢官》，赵世璞饰海瑞（右），罗长德饰徐阶。© 吴钢摄于一九七九年

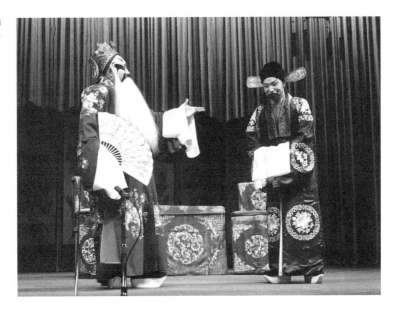

京剧《海瑞罢官》，右起：海瑞（赵世璞饰）、海瑞母（王树芳饰）、海瑞妻（李冬梅饰）。© 吴钢摄于一九七九年

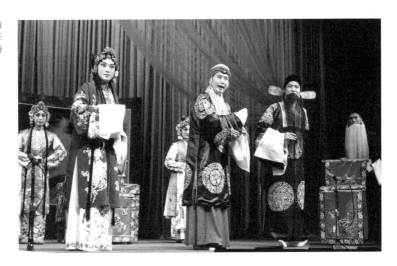

三株"大毒草"：《海瑞罢官》《谢瑶环》《李慧娘》

杜近芳、孙宝铭排演《谢瑶环》。© 吴钢摄于一九七九年

《谢瑶环》是田汉创作的京剧,由中国京剧院在北京首演,杜近芳饰演谢瑶环。一九六六年一月,《谢瑶环》被定为"彻头彻尾反党、反社会主义、反人民的大毒草"。对《谢瑶环》的批判,成为同年五月掀起的"文革""前奏"。编剧田汉在一九六八年受迫害而死。

一九七九年四月,田汉先生的追悼大会在北京召开,中国京剧院用最快速度复排了《谢瑶环》,并于六月份在北京人民剧场演出。仍由首演时的演员杜近芳饰演谢瑶环。另外,孙宝铭饰演袁行健、张雯英饰演武则天、陈真治饰演来俊臣、刘元汉饰演武三思、谷春章饰演武宏。京剧《谢瑶环》描写了唐代武则天时期,年轻的女官谢瑶环不顾个人安危,敢于为民请命、

导演郑亦秋（右）指导杜近芳、谷春章（左）排演《谢瑶环》。© 吴钢摄于一九七九年

为民除害，最后以身殉职的故事。《谢瑶环》恢复演出的消息刚一传出来，北京护国寺的人民剧场外面就排起了长队。正式演出的时候，人民剧场门前不大的停车场上停满了汽车，当年北京城里汽车还很少，这说明有不少领导人出席观看，剧场前厅里人声鼎沸。

开幕第一场武则天首先唱出"要提防载舟之水也能覆舟"。这唱词观众十分熟悉，因为这是批判《谢瑶环》文章中引用最多的一句话，是《谢瑶环》"借古讽今"的一大罪状。而在奸党来俊臣刑讯逼供谢瑶环那场戏中，杜近芳饰演的谢瑶环，受尽酷刑之后，足蹬厚底靴、头戴甩发，登场后的一大段小生唱腔大义凛然："是真金哪怕你洪炉锻炼，谢仲举宁玉碎不要瓦全。"这一大段小生唱腔杜近芳老师用女声唱出来高亢激昂、慷慨淋漓，她深厚的演唱

粉墨留真

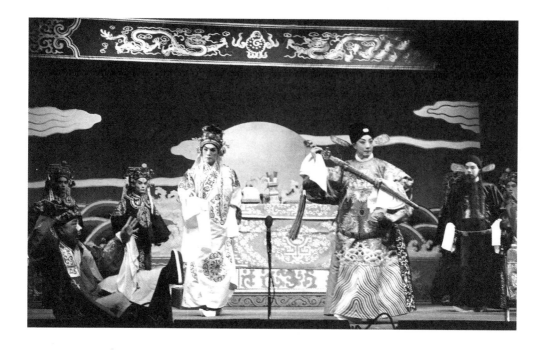

杜近芳饰谢瑶环,孙宝铭饰袁行健。©吴钢摄于一九七九年

谢瑶环(杜近芳饰)大义凛然。©吴钢摄于一九七九年

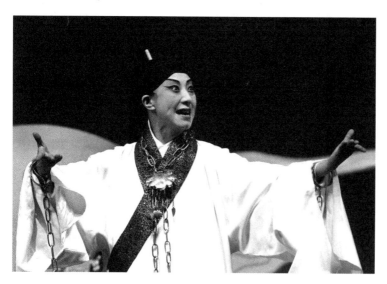

功力，博得了台下阵阵掌声。

《李慧娘》是根据明传奇《红梅记》重编而成的，讲的是南宋奸臣贾似道害死美女李慧娘，李慧娘化为厉鬼报仇的故事。一九六一年，孟超将《红梅记》改编为昆曲《李慧娘》，由北方昆曲剧院在北京演出，青年演员李淑君饰演李慧娘、丛兆桓饰演裴禹。演出受到观众的欢迎和专家的肯定，北京市委宣传部的廖沫沙先生发表了文章《有鬼无害论》赞扬该剧。于是各个剧种也都开始上演自己的"李慧娘"剧目。苏州京剧团的年轻演员胡芝风在上海看到了李玉茹老师演出的京剧《红梅阁》，非常喜欢，就自己在台下学习，又根据自身的条件，对剧本、唱腔、音乐、服装等做了创新，演了一出更加新颖的《红梅阁》。

就在这个时候，一轮批判大潮席卷而来，提出了"戏曲舞台上的牛鬼蛇神和鬼戏问题"。污蔑《李慧娘》和《有鬼无害论》是"借厉鬼来推翻无产阶级专政"，掀起了对"鬼戏"的批判。此后编者孟超被迫害而死，廖沫沙被打成"三家村"的骨干，演员李淑君也因迫害患上了精神疾病。

苏州京剧团年轻的主演胡芝风自然也受到株连，揭发她的大字报贴满了剧团和宿舍的墙壁。

时光到了一九七九年，传统戏曲逐步恢复演出。四十岁的胡芝风冒着再次被批判的危险，毅然重新排练了《红梅阁》。她这次对剧本重新进行了加工整理，完整地讲述了整个故事，并且改剧名《红梅阁》为《李慧娘》。

在北京演出《李慧娘》后，胡芝风在座谈会上发言。
© 吴钢摄于一九八〇年

一九八〇年，胡芝风带着京剧《李慧娘》一路巡演，历时两个多月，受到各地观众的欢迎。最后来到了北京，这是这出"鬼戏"在饱受批判之后，首次在京城高调演出。

大幕拉开，奸相贾似道带领姬妾们游西湖，遇到了书生裴舜卿。歌姬李慧娘见书生仪表堂堂，脱口而出"美哉呀少年"，被贾似道听见。回府之后，贾似道怒斥李慧娘。李慧娘颤抖地回说是出言无心。贾似道言："我却不信，我要将你破腹挖心，看看你的真假。"在原剧本中，李慧娘对贾似道的杀害是奋力反抗的。但在经过了多年的迫害之后，胡芝风体会到了一个弱女子在强权下的无奈与无助，所以在这段剧情中加入了哀痛求生的内容，使悲剧更加真实，也更反衬出了贾似道的残忍。

李慧娘含冤而死，冤魂不散，她的魂魄着一身素白的衣裙，走魂步飘然恍惚而至，一段高拨子惊天地泣鬼魂："怨气冲天三千

丈，恨奸贼丧天良，屈死的冤魂怒满腔。"含冤负屈的李慧娘，遇到了执掌生死、主持正义的明镜判官。判官将阴阳宝扇赠予李慧娘，助她返回阳间搭救被贾似道囚禁的裴舜卿。于是，一个含冤而死的弱女子，变成了一个复仇心切、除恶扶善的强者，开始了一场声色俱佳的重头戏：李慧娘一身白衣，明镜判官红色袍服，一俊一丑，一白一红，对比强烈。两个人的舞蹈高低搭配，动静有致，优美的造型层出不穷。

在红梅阁中，为保护裴舜卿，李慧娘与贾似道所派的杀手搏斗，胡芝风的舞台表演不但有云步、碎步、跪步、乌龙绞柱、鹞子翻身等传统身段，还有玲珑的旋转、托举、飞跳等芭蕾动作，

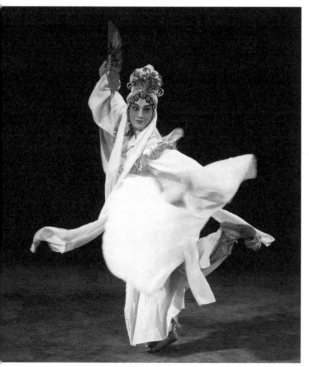

京剧《李慧娘》中，胡芝风一身素白衣裙饰复仇的冤魂李慧娘。© 吴钢摄于一九八〇年

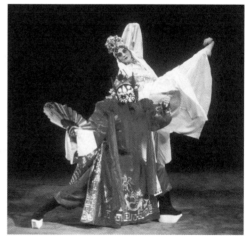

京剧《李慧娘》中，李慧娘与明镜判官（刘传海饰）。© 吴钢摄于一九八〇年

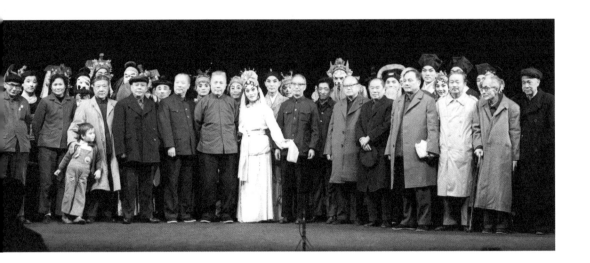

京剧《李慧娘》演出后的合影。前排左起：曹孟浪、钱璎、李超、金毅、张君秋、周扬、胡芝风、詹国治（饰裴舜卿）、胡选斌（胡芝风的父亲）、钱根生（鼓师）、陈荒煤、马彦祥、冯牧、阿甲、许姬传、任桂林。©吴钢摄于一九八〇年

加上扇子配合的火彩，使得这一场戏更加惊心动魄。

演出落幕后，我拍摄了众多领导和专家上台的合影。他们充分肯定了这出"鬼戏"。合影中最右侧的评论家任桂林写文章说："苏州市京剧团思想解放，艺术上大胆革新、创造，将《李慧娘》重新搬上京剧舞台，勇敢地冲破了这个禁区，获得了巨大的成功，可喜可贺！"

这次演出之后，全国各地剧团和地方剧种纷纷移植了《李慧娘》，胡芝风演出的《李慧娘》还被拍摄成了电影。

回首当年，被污为三株"大毒草"的戏，终于在北京舞台上恢复演出，我在相机镜头中看到了观众发自内心的掌声和欢呼，也看到演员们被压抑了十年多后眼中激动的泪花。

艰难的《四郎探母》

引 子

 京剧《四郎探母》是一出老戏。清朝沈容圃的戏画《同光十三绝》，画了十三位同治和光绪年间的著名京剧演员，其中就有杨月楼在《四郎探母》中扮演的杨延辉即杨四郎，也有梅兰芳的祖父梅巧玲在《雁门关》中扮演的萧太后。画像中梅巧玲的装扮，也是他在《四郎探母》中饰演萧太后的扮相。当年梅巧玲演出的《四郎探母》，是慈禧太后最喜欢看的，据说为了让慈禧太后高兴，梅巧玲扮演的萧太后，举止动作都模仿慈禧。

 《四郎探母》的故事背景是在北宋年间宋辽交战时，辽邦在幽州主办的"双龙会"上设下埋伏，杀败保护宋王的杨家将。杨四郎被擒后隐姓埋名，改名木易，与辽邦铁镜公主成婚。十五年后，辽邦萧天佐在飞虎峪摆天门阵，杨六郎挂帅前往御敌，佘太君押粮来到军前。《四郎探母》这出戏就是从此处展开的。杨四郎欲回宋营探母，心神不安，与公主在宫中闲聊时被公主猜中心思，

杨四郎以真实身份相告。贤德的公主在银安殿盗取令箭,助四郎出关。杨四郎连夜奔往宋营,被巡营的杨宗保当作北国奸细擒住。杨六郎升帐审问,兄弟相认。杨四郎叩拜母亲,又与原配妻子四夫人见面。为不连累铁镜公主需要在黎明前返回番邦交还令箭,杨四郎与母亲、兄弟、妹妹并四夫人洒泪而别。四郎返辽后被萧太后察知欲斩四郎,经公主求情才得赦免。

《四郎探母》历经多个历史时期,流传至今仍深受喜爱。如果选一出京剧历史上久演不衰、最受观众喜爱的京剧剧目,《四郎探母》是当之无愧的。不过,说《四郎探母》从诞生到现在久演不衰,其实并不准确,因为杨四郎在番邦隐姓埋名做驸马,这出戏曾经出现"争议",有数十年的时间不能演出。

二十世纪五十年代初期,有社论指出:"改革旧剧的第一步工作,应该是审定旧剧目……对人民绝对有害或害多利少的,则应加以禁演或大大修改。"社论具体指出的"有害"剧目例子就有《九更天》《翠屏山》《四郎探母》《游龙戏凤》《醉酒》五出戏。

其后的十多年间,《四郎探母》曾有机会小演了一下,到了六十年代初,又被认为"上演剧目不能适应当前形势的需要……解放初曾被禁演的剧目又重新上演,像《四郎探母》这出为投降主义辩护的戏……在许多地方一直演到《回令》"。雪上加霜的是,在后来的十年中,《四郎探母》这出京剧的"骨子老戏"又被戴上了"大叛徒"的帽子,直到七十年代末期,才逐步走上舞台,现在已经成为各个京剧院团最常演出的传统戏保留剧目。

"文革"后的第一场演出

《四郎探母》得以复出,有赖于一位关键人物,他就是我在《中国戏剧》杂志社工作时期的同事郭永江。郭永江是从北京人民广播电台戏曲组调到我们编辑部来做文字记者的,他对戏曲界非常熟悉,与演员们关系密切,而且为人正直,懂戏曲,热爱戏曲。

为了庆祝新中国成立三十周年,文化部在北京举办了一次盛况空前的献礼演出活动。这次献礼演出持续时间从一九七八年十月开始到一九八〇年四月结束,历时一年半。全国各地的各种艺术形式、各个剧种的优秀节目都先后到北京参加演出。演出设立了《会刊》,《人民戏剧》(原《中国戏剧》)杂志的几位同事调到《会刊》帮忙,其中就有郭永江。

一九七八年年底,上海昆剧团进京献礼演出昆曲《蔡文姬》,这是根据郭沫若先生的话剧本改编的。郭永江由《蔡文姬》想到了《四郎探母》,在《会刊》第六期上发表了一篇小文《蔡文姬和杨延辉》,开始为禁止演出的《四郎探母》鸣不平。文中有:"蔡文姬战乱中被俘,杨延辉战场上被俘。一个嫁于匈奴贤王,一个招为北辽驸马,各在异国他乡留有混血后代。然而,为续写《汉书》,蔡文姬被曹丞相厚礼相赎,迎回中原,成为汉匈和好的象征;杨延辉思亲心切,盗令出关,回朝探母,被斥为从狗洞爬出的变节者……何以对蔡文姬这样宽宏大量,而对杨延辉却如此求全责备?"郭永江呼吁:"建议对此冤案,予以'平反'。对杨延辉亦应'落实政策',调动四郎'积极性',请他重登舞台,再

来探母,一为中华民族大团结略效绵薄,二为繁荣社会主义文化做出贡献。"

郭永江的文章发表后,引起了反响。上海昆剧团《蔡文姬》的改编者、老编剧郑拾风看到《会刊》上郭永江的文章,心里一惊,"听他言吓得我浑身是汗",自己好端端的一出郭老的《蔡文姬》,怎么和叛徒戏《四郎探母》联系上了?但郑拾风先生作为一个老戏剧家、老戏迷,当然知道《四郎探母》的艺术魅力是很难被封禁住的,他把这一期的《会刊》寄给了上海戏剧家协会。上海戏剧家协会的机关刊物《上海戏剧》在一九七九年第二期上,用郭永江的笔名"郭勇"转载了这篇《蔡文姬和杨延辉》。

这是扭转《四郎探母》命运的一次关键行动。《会刊》只是一个短期的内部刊物,《上海戏剧》则是通过邮局公开发行的刊物,影响遍及全国。《四郎探母》第一场杨四郎出场后念的"引子"第一句是"金井锁梧桐"。这出戏何尝不像是被一把无形的锁束缚了三十年?郭永江的文章像一把钥匙,打开了这把锁,自此,这棵中国戏曲的梧桐树得以释放,就要一展身姿了。

继郭永江的文章发表后,在上海市文化局召开的剧团创作人员座谈会上,上海京剧院的老剧作家徐思言在发言中说:"《四郎探母》曾被拿去当棒子,利用它打击老革命、老干部,把这出戏说成是一出大逆不道的坏戏。翻这个戏的案,过去我没有这个觉悟,如今开始认识到可以从团结少数民族这个大关节上来衡量得失。给少数民族当媳妇的王昭君、蔡文姬、文成公主都得到了理想的解决,唯独给少数民族当女婿的杨四郎被判了死刑,这是不

公平的。"《上海戏剧》一九七九年第三期也发表了徐思言的文章《抢救京戏艺术遗产——从〈四郎探母〉等四出京戏说起》。

一九七九年第四期《上海戏剧》与同年七月四日的上海《解放日报》和七月二十三日的《人民日报》对这个座谈会都给予了报道。全国各地的报纸杂志也都对《四郎探母》这出戏展开讨论。其中主张开放、恢复演出和反对公开演出的意见针锋相对，僵持不下。争论越辩越多，但都是纸上谈兵，因为谁也没有看到过《四郎探母》的演出。为了让事实说话，郭永江突发奇想，找一个剧团演一场《四郎探母》，看看观众的反应，他服膺"实践是检验真理的唯一标准"这句话。

郭永江是一个勤快人，脑子快腿脚快，马上就找了他的好朋友、时任北京风雷京剧团团长的陈瑞峰。风雷京剧团是北京宣武区的区属剧团，前身是一九三七年在北京天桥成立的一个民营剧团。陈瑞峰是科班出身的新文艺工作者，做过话剧演员和导演，与郭永江有过创作上的合作。郭永江希望陈瑞峰领导的风雷京剧团能演出《四郎探母》，陈瑞峰犹疑："这是中央决定禁演的剧目，咱们这个区属小剧团，还是别冒这个头。"

郭永江不放弃，又找到了风雷京剧团的副团长、老旦演员李鸣岩。李鸣岩是学老生出身，后来又改做老旦。她很喜欢这出戏，既演过杨四郎，也演过佘太君，但是她一个人也做不了主。于是郭永江又找到了另一位副团长，这位副团长也抱着积极态度。两位副团长都支持演出，团长陈瑞峰就顺水推舟，同意试试看。全团演员听说要排《四郎探母》，很兴奋，很快就排出了全剧。

演出是在前门外鲜鱼口的大众剧场，这个剧场北边是前门楼子脚下的广和剧场，南边是珠市口的民主剧场，西边是大栅栏里面的中和戏院，都是常演京戏的戏园子。大众剧场以前是中国评剧院的剧场，当时还空着。《四郎探母》全剧的首次演出，就是在这里开演了。

这次演出集中了风雷京剧团的主要阵容，杨永丰饰演杨四郎、老演员吴素秋的侄女吴纪敏饰演铁镜公主、虞俊生饰演萧太后，佘太君则是由李鸣岩饰演。我和郭永江去大众剧场看了演出，也拍摄了照片。这出以宋辽战争为背景的戏，完全排除了战争的因素，而是突出了母子情、夫妻情、兄弟情、兄妹情等人的情感，风雷京剧团领导和演员的胆子真是不比"第一个吃螃蟹"的人小，要知道，多少戏曲工作者因为演出了所谓"黑戏"惨遭迫害、历尽磨难。演出了京剧《海瑞罢官》的马连良和演出了京剧《海瑞上疏》的周信芳因迫害而死。赞美昆曲《李慧娘》的廖沫沙被打成"三家村黑干将"。一九七四年，晋剧《三上桃峰》被定性为"大毒草"，"炮制者"贾克被批判，"鼓吹者"赵云龙自杀身亡。而小小的风雷京剧团能够顶住压力，勇于"实践"，率先演出"久经批判"而且被"定过性"的《四郎探母》，堪称是一次勇敢的、划时代的演出。剧场里呈现出多年未见的情景，观众自发的掌声和叫好声不断。以亲情爱情为主题、围绕着探母的曲折故事和人物感情纠结的剧情，紧紧抓住了观众。舞台上行当齐全，有老生、小生、青衣、花旦、老旦、丑角等；唱段都是多年未唱过的经典。全剧从头到尾都是西皮唱腔，集中了西皮音乐的所有的板式，节

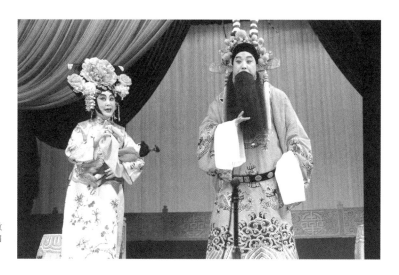

《四郎探母·坐宫》。吴纪敏饰铁镜公主、杨永丰饰杨四郎。© 吴钢摄于一九七九年

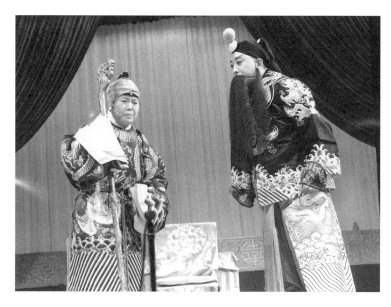

《四郎探母·见娘》。李鸣岩饰佘太君、杨永丰饰杨四郎。© 吴钢摄于一九七九年

艰难的《四郎探母》

奏非常紧凑，一环扣紧一环。观众在历经了多年的文艺饥渴之后，享受到了一次丰盛的传统文化大餐，色（色彩缤纷的服饰）、香（满台芬芳的表演）、味（唱念中的韵味）俱全。

但是，演出的第二天，郭永江接到了剧团的电话，告诉他一位主管文化的负责人看过戏后，对剧团领导指示："这样的戏作为培养演员，内部演一演，大家观摩一下是可以的，但不要公演。"于是，《四郎探母》的公演一事就此不了了之。郭永江心有不甘，仍然到处呼吁。他的主张，得到了我们中国戏剧家协会领导刘厚生的支持，郭永江把他的意见，以《四郎探母是坏戏吗？》为题，在协会的杂志《人民戏剧》一九八〇年第一期上发表。他在文中写出了心中的不平："北京有勇者，排出全戏，但在长官一声令下，草率收兵，观众只得望剧场兴叹。"

《人民戏剧》是全国最具权威的戏剧杂志，于是争论又起。全国的许多报刊都加入了争鸣，《人民戏剧》一马当先，发表了王蕴明的文章《如何评价和对待〈四郎探母〉——与郭永江商榷》，之后又发表了何为的文章《杨四郎的艺术形象》，陶雄的文章《略论抢救遗产》，王若望的《突击抢救遗产——〈略论抢救遗产〉之争鸣》，史若虚、贯涌的文章《铁镜公主与〈四郎探母〉的思想性》。其他的专业刊物如《戏剧艺术论丛》杂志发表了马彦祥的文章《京剧向何处去？》，《戏剧研究》杂志发表了朱颖辉的文章《谈〈四郎探母〉及其争论》。这些杂志都是当年在全国影响很大的专业戏剧刊物，文章都高度评价了《四郎探母》在剧本、唱腔、念白和场次安排上的艺术水平，但是对思想内容仍然存在很大的分歧。

"擦边球"的演出

风雷京剧团的《四郎探母》虽然没有被公开批判，实际上是被"判了死刑"，不能再演了。不过，既然有指示："这样的戏作为培养演员，内部演一演，大家观摩一下是可以的，但不要公演。"这又等于留了一个"活口"。有人就"钻空子"，既然有"培养演员"和"内部演出"的说法，那么，戏曲学校就可以安排进教学日程。于是在最高的戏曲学府——中国戏曲学院，老师们开始公开教授学生《四郎探母》的演唱。特别是戏中最讨俏的一场戏《坐宫》，唱、念、做都很讲究，是给孩子们上课时最好的开蒙戏。

《坐宫》是《四郎探母》全剧中比较保险的一折戏，剧情只是杨四郎与铁镜公主夫妻两个人在宫中闲聊，避去了当时争论的焦点，许多精彩的唱段委婉动听，特别是"四猜"中的慢板，夫妻俩斗心眼、相互猜测，接着的快板对唱至今都是脍炙人口的经典。最后杨四郎的一句"叫小番"的嘎调，高腔如异峰突起，有撕云裂月的气势。这是全剧最高的一句高腔，终于"叫"出了杨四郎十五年的郁闷心情，终于可以一吐为快了。观众也可着劲儿地"叫"好。

由于观众的欢迎，折子戏《坐宫》开始演出。一九八〇年一月二十八日，中国戏曲学院庆祝建校三十周年，历届毕业生都到校祝贺。毕业的演员们联合演出了四出折子戏祝贺母校的生日，其中的第三出就是刘长瑜和孙岳演出的《四郎探母》中《坐宫》一折。刘长瑜饰演了十年《红灯记》中的李铁梅，已是家喻户晓

粉 墨 留 真

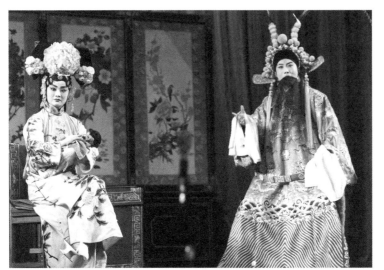

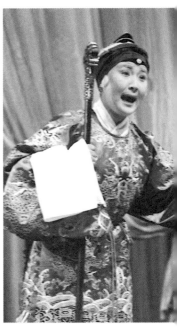

《四郎探母·坐宫》,徐美玲饰铁镜公主、翟建东饰杨四郎。◎吴钢摄于一九八〇年

《四郎探母·见娘》,郑子茹饰佘太君、范永亮饰杨四郎。◎吴钢摄于一九八〇年

中国戏曲学院实验京剧团的"三朵金花"。左起:陈淑芳、徐美玲、郑子茹。◎吴钢摄于一九八〇年

的最著名演员。巧的是,此次她出演的铁镜公主,与观众熟知的李铁梅名字中都有一个"铁"字,但是两个"铁姑娘"角色的身份、地位和表演却有着天壤之别。我在拍照时看到周围观众脸上露出的惊喜、好奇甚至不敢相信的目光,感觉到时代终究是变了。

在刘长瑜和孙岳演出《坐宫》之后,《四郎探母》全剧还在京剧主要演出场地之外的"外围"剧场"打擦边球"。一九八〇年四月一日,中国戏曲学院实验京剧团在北京军区总医院礼堂演出了全本的《四郎探母》。

这个实验京剧团是中国戏曲学院所设,毕业的学生在剧团里演出,积累经验,逐渐成熟后再分配到其他院团。所以实验京剧团的演员都是当年毕业的学生,在学院的编制之内,剧团的团址也在学院里。正是这个学院剧团以"教学示范演出"的名义,举办了《四郎探母》全剧的演出。这次演出由翟建东饰演前杨延辉,范永亮饰演后杨延辉,徐美玲饰演铁镜公主,刘国英饰演萧太后,高一平饰演杨六郎,郑子茹饰演佘太君。我至今还保留着一张当年演出的说明书。这张说明书的纸张粗糙,且已泛黄,红色的字迹模糊,是用油印机手持滚筒一张张印出来的,可见演出的节俭。

大张旗鼓的演出

北京终于有了一次红火的《四郎探母》演出,那是《北京晚报》主办的。

当时,《北京晚报》总编辑王纪刚是满族出身的干部,从小看

戏。他很早就参加了革命，北京解放前夕曾经代表党组织做戏曲演员的工作，很多名演员能够留在北京，成为新中国的演员，与王纪刚的统战工作有很大关系。爱戏、懂戏、又是老干部的王纪刚，一直认为《四郎探母》是京剧历史上一出重要的剧目，应该恢复演出。一九八〇年的下半年，王纪刚把《北京晚报》的年轻记者过士行叫到办公室。说晚报主办的"新星音乐会"很成功，推出了一批新的歌星。希望能够再主办《四郎探母》这样一出戏，推出一些年轻的京剧演员。

过士行接到任务，就去中国戏曲学院找到了史若虚院长，史院长说我们之前只是尝试着教学演出，如果是公开演出，一定要有上级的正式批准。但《北京晚报》向上级的请示一直没有明确答复。史若虚院长想出了一个办法，在当时的文化部副部长林默涵来排演场看戏时，安排过士行当面向副部长请示。演出中场休息时，过士行快步过去找到林副部长，向他述说了《四郎探母》演出的要求，林副部长表示他本人没有意见，但还需要请示一下文化部部长黄镇。

接下来，黄镇部长和北京市委主管宣传的领导、王纪刚总编辑等开了一个小会，演出得到了首肯。文化部下属的中国演出公司有了黄镇部长的指示，把当年北京最好的剧院天桥剧场给《北京晚报》使用，并且安排了一周的档期。中国戏曲学院马上积极准备演出。实验京剧团的领导和大专班的班主任张关正、蔡英莲两位老师立刻组织学生，分派角色开始排练。

万事俱备了！一九八〇年十一月三十日，《北京晚报》的第四

版刊登了消息："应广大读者和观众的要求，《四郎探母》即将公演，由中国戏曲学院大专班和实验京剧团联合演出，一批新秀登台献艺。"接着宣布将于十二月三日至九日在天桥剧场连演七场。又在报纸上，连续两天介绍了中国戏曲学院实验京剧团和学院大专班的青年演员，他们平均年龄在二十岁左右，其中老生陈俊、翟建东、李文林、范永亮、郭玉林分别饰演杨四郎。青衣花旦王蓉蓉、徐美玲、陈淑芳、张静琳分别饰演铁镜公主，杨瑞青、刘国英分别饰演萧太后，徐红、郑子茹、李丽萍分别饰演佘太君，李宏图、吴许正分别饰演杨宗保。范梅强、杨少铎分别饰演杨六郎。

尽管《北京晚报》发了消息，但一时还不敢公开在剧场和学院的排演厅贴海报。王纪刚总编辑出主意，让学生们自己印一些小广告去外面粘贴。于是戏曲学院的学生们活动起来，由书法比较好的范梅强（梅兰芳先生的外孙、梅葆玥女士的公子）用唱机钢针刻蜡版，用滚筒蘸上油墨一张张印出来。学生们分头到大街小巷粘贴到电线杆子上、公共汽车站牌柱上。消息传出后，观众凌晨就开始来排队买票。北京的十二月天寒地冻，那时候没有羽绒服，买布买衣服还需要布票，很多人是没有大衣的，所以不少人是披着棉被来天桥剧场排队。售票处的窗口一打开，一万多张戏票很快就被抢购一空。

天桥剧场是当时北京最豪华的剧场，观众席共有三层。演出时，我在楼下的第一排当中拍照片，回头望去，整个剧场三层楼的座位上坐满了观众，十分壮观。门口还有不少等退票的人，民国老人张伯驹先生到了剧场，没有买到票，实在没有办法，坐在大厅里

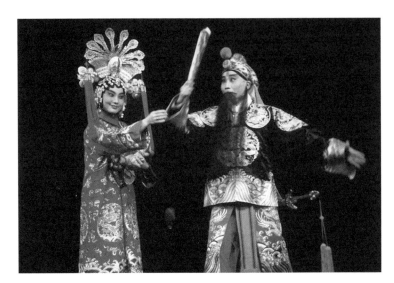

《四郎探母·交令》，王蓉蓉饰铁镜公主，陈俊饰杨四郎。
© 吴钢摄于一九八〇年

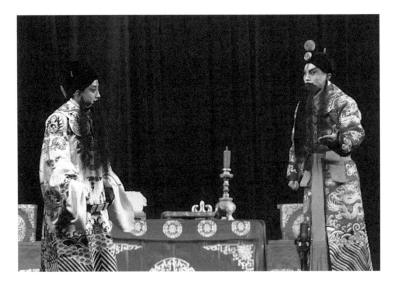

《四郎探母·见弟》，范梅强饰杨六郎（左），陈俊饰杨四郎。
© 吴钢摄于一九八〇年

等候，是过士行努力周旋，才找到了座位请老人家进场看戏。

张伯驹老先生是著名的民国四公子之一，早年曾广邀一众名演员举办赈灾义演。唱《失空斩》时，票友张伯驹站在当中唱主角诸葛亮，而杨小楼、余叔岩分别扮演马谡、王平站在边上，两位京剧大师甘愿给他"挎刀"饰演配角，在京剧界被传为美谈。这次《四郎探母》演出连高寿的张伯驹先生都慕名前来等退票，可见动静之大。经过三十年的禁锢之后，《四郎探母》终于大张旗鼓、满宫满调地唱响在首都最大的戏剧殿堂。连唱七天，场场爆满，这种"传统戏开放"的繁荣景象，让戏曲界以至文艺界、新闻界都为之一振。

并非完美的戏

这次《北京晚报》组织的《四郎探母》公开演出非常成功，但也有遗憾之处，因为并非是原汁原味、完美无缺的。缺什么呢？缺的是剧中原有的杨四郎原配妻子四夫人。

风雷京剧团最早恢复演出的《四郎探母》中，有杨四郎与原配夫人分别十五年后在宋营帐中见面的唱段："夫妻们只哭得痛伤怀。"当四夫人听到杨四郎述说与铁镜公主的婚姻，感情瞬间崩溃："听一言来愁眉黛，无义儿夫听开怀，奴为你懒把鲜花戴，奴为你懒穿绣花鞋，茶不思来饭不爱，十五载未上那梳妆台。"这后面一句有一个停顿，在"未上"之后有"嗒、嗒"两击板鼓，之后的"梳妆台"几个字唱腔节奏明显缓慢，似乎是四夫人想拖住

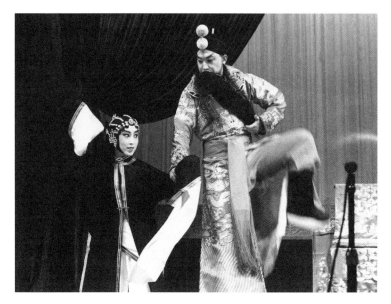

风雷京剧团演出《四郎探母》中,四夫人(于萍饰)走"跪步"拉住杨四郎(杨永丰饰)。
© 吴钢摄于一九七九年

急于返回番邦的丈夫。此时更鼓突然敲响,杨延辉用急切的心情快节奏唱出:"哎呀!谯楼鼓打四更牌,辞别贤妻回北寨。"十五年没有见面的丈夫,没说几句话又要走,四夫人死死拉住杨四郎的袍带,"拉住儿夫不放开,你要走来将我带。"杨四郎在两难当中,"狠心将贤妻推帐外",在四郎的推力下,四夫人扬起水袖,高高跃起,一个"屁股坐子"跌倒在地,已经走到下场门的杨四郎回头看到,心中不忍,在"乱锤"的锣鼓声中搓着双手、跺着双脚返回到四夫人身边,最后狠下决断,随着"哐、哐、哐"三声锣响,捶打了四夫人的肩膀三下。然后走"搓步"下场,四夫人拉着四郎,跪着用"跪搓步"紧随不舍。

这场戏用了传统的程式化动作和唱、念、做、舞来表现这短暂的夫妻见面，十分悲切感人。据说从大陆到台湾的老兵抱着录音机听《四郎探母》，每听到这段《别妻》戏，也"不由人泪流满面"。但当年上演时却因为四夫人的问题引起过一番争论。

　　有人提出杨四郎"停妻再娶"是道德品质问题，两个老婆社会影响不好，年轻人都照样学可怎么办？正是在这种舆论压力之下，这次在天桥剧场上演的《四郎探母》是没有四夫人的。可是二百年来《四郎探母》的演出，一直是有四夫人上场的，在她出场之前还有铺垫的唱段。杨四郎问八姐九妹："问贤妹你四嫂今何在？"八姐九妹回答："现在后帐未出来。"如今"不准"四夫人出场，这句唱段如何处理？过士行告诉我，还是黄镇部长足智多谋，他处理过中美谈判的复杂问题，这点唱词的小事难不住他，黄镇部长把后一句八姐九妹的唱词改为："现在天波府未随来。"一句唱就把四夫人给排除戏外了。

　　原戏应该是这样的——在《见妻》一场之后紧接着是《哭堂》一场戏，杨四郎向母亲辞行，四夫人追过来告状："哎呀，婆婆啊！你孩儿刚刚回来，他又要回去了。"佘太君责问儿子："失落番邦一十五载，才得回来，怎么你又要回去？你可知这天地为大，忠孝当先？"杨四郎向母亲哭诉："儿若不回去，你那媳妇孙儿，就要受那一刀之苦。"

　　当催人的更鼓又敲响，杨四郎着急地唱："谯楼又打五更牌，辞别一家出帐外。"此时全家人拉住杨四郎不忍分别，杨六郎跪着抬起杨四郎刚刚要迈出去的左腿，四夫人跪地抓住杨四郎的衣带，

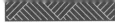

粉墨留真

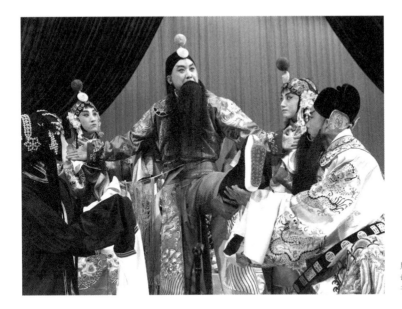

风雷京剧团演出的《四郎探母·哭堂》造型。©吴钢摄于一九七九年

中国戏曲学院演出的《四郎探母·哭堂》造型。©吴钢摄于一九八〇年

八姐九妹在后面架住杨四郎的双臂。这个舞台动作的编排非常动人,也十分符合剧情。我们知道二百年前京剧并没有导演,是演员们通过不断的演出实践,自己创造出了这个感人的场景。杨四郎唱出了自己心中的不忍:"杨四郎心中似刀裁,舍不得老娘年高迈,舍不得六贤弟将英才,舍不得二贤妹未出闺门外,实难舍结发的妻两分开。"这一段散板唱腔每一句后面都有大锣敲打一下,似乎撞击着台上的家人和台下观众的心,台上、台下的感情融成一片,或许这就是《四郎探母》二百年来的魅力之所在。

比较一下一九七九年风雷京剧团的《哭堂》和一九八〇年中国戏曲学院的《哭堂》剧照,就可以看出四夫人在戏中的作用和在群体动作上的重要性。有了四夫人,舞台上的整个造型符合中国传统艺术的布局,四平八稳、前后有序、上下呼应,从每个人的造型上看,就有各自的感情在里面。都说《四郎探母》是"骨

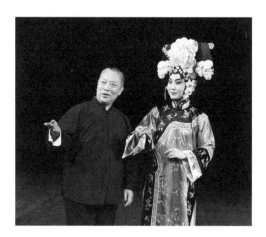

张君秋指导学生王蓉蓉饰演铁镜公主的身段动作。© 吴钢摄于一九八〇年一月十九日

艰难的《四郎探母》

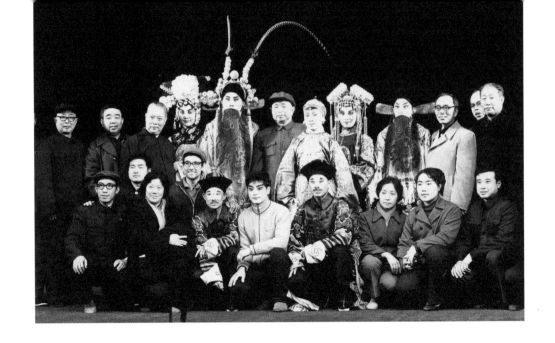

演出后合影。后排左起：史若虚、王纪刚、张君秋、王蓉蓉（饰铁镜公主）、陈俊（饰杨四郎）、黄镇、徐红（饰佘太君）、杨瑞青（饰萧太后）、范梅强（饰杨六郎）、赵寻、荀令香。前排右起：过士行、王秀艳（月琴）、李树（京二胡）、朱唯（饰大国舅）、李宏图（饰杨宗保）、马宝旺（饰二国舅）、张美正、蔡英莲。
© 吴钢摄于一九八〇年

子老戏"，"老戏"的风骨就在这里了。没有四夫人在场上，演员们呈一字排开，平淡无奇，更像是古装歌剧、音乐剧、话剧，缺少的正是京剧"骨子"里最基本的东西。

虽然留有缺憾，但《四郎探母》演出，还是对传统京剧的推动起到了重要的作用，正式演出的七天里，许多专家学者也到现场看戏，张君秋先生亲自"把场"，指导他的学生。黄镇部长在演出后接见了演职员和主办单位的人员。我拍摄的合影里面，有两位发起和组织这次演出的关键人物，他们是王纪刚和过士行。《北京晚报》不仅报道了演出的盛况，并且在第一版先后发表了《百花盛开凭春风》《京剧有危机吗？》《让京剧舞台绚丽多彩》《京剧需要八十年代的新星》《如何对待掌声》五篇署名"本报编辑部"的社论，还刊登了过士行所采写的中国戏曲学院院长史若虚的专访《从事戏曲四十春》等文章。

但是，除了舞台上的遗憾，还有舞台外面的遗憾，那就是王纪刚总编辑后来被调离《北京晚报》，还写了检查。

不过，参演的一批青年演员当年都是二十来岁的戏校学生，通过演出和宣传，得到了观众的认可，很快成长起来，如现在北京京剧院任团长和主要演员的王蓉蓉、李宏图等，他们都已经成为中国京剧的中坚力量。我最近看到《北京晚报》在隆重纪念一九八〇年的《四郎探母》演出，王蓉蓉、李宏图的回忆文章，都感谢并盛赞王纪刚总编辑的勇敢精神和他对年轻演员的培养。人间自有真情在。我是经历过、看到过、拍摄过全过程的人，作为旁观者和见证者，心里也是热乎乎的。

八十年代的精彩演出

八十年代还有一位因为演出《四郎探母》而受到广泛关注的京剧老生演员——安云武。

安云武是得马连良先生亲授的最后一位学生，他曾流落到河南，辗转回到北京，一九八五年五月在北京吉祥戏院演出的开锣戏就是《四郎探母》。这时候，他的调令还在人事部门的抽屉里放着，没有告诉他。安云武心里忐忑不安，睡不好觉，第一天的演出嗓子不太好，有些高腔唱得不完美，但是热情的观众还是非常鼓励他。安云武很受感动，信心大增，第二天、第三天的演出就非常成功，掌声不断。之后，他正式调到了北京京剧院，除了演出"马派"剧目之外，他的看家戏就是全本《四郎探母》，演出过二百多场。

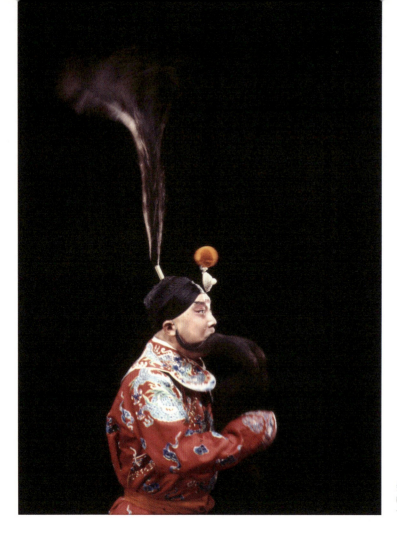

安云武在《四郎探母》中的甩发表演。©吴钢摄于一九八五年

《四郎探母》里最感人的是《见娘》。每个人见到母亲都会叫一声"妈"或者是"娘"。杨四郎一句"娘啊",是带着哭声叫出来的,后面的"啊"拉长了声音、断断续续地叫到最后变成了"呃、呃、呃——"的泣不成声。然后唱:"老娘亲请上受儿拜。""儿"字也哭着唱成了"呃",千回百转着从高音逐渐下滑到

最低音,呜咽,以致语不成音的效果就出来了。之后乐队的锣鼓起"慢长锤",杨四郎随着惨烈的"慢长锤"锣鼓声,叩首下拜、起身、再叩首、再起身,反复地起身、叩首,头上的甩发也频频地落下再高高甩起,此时台上没有道白,也没有唱词,背景音乐就是大锣、铙钹、小锣三件打击乐器敲出来的"慢长锤","仓切——、台切——、仓切——台切——"不断地反复,"慢长锤"慢在了铙钹的"切"声上,乐师用铙钹的反复摩擦揉搓,拉长了节奏,两片铜器(铙钹),揉出了杨四郎心中的千般愁绪和万种柔情,此时的打击乐比任何弦乐和弹拨乐的效果都动人。观众听着"慢长锤",看着上下翻飞的甩发,感受到母子分别了十五年,相见之后强烈的感情起伏。据说在当年被迫去台湾的大陆老兵住所里,《四郎探母》的录音经常播放,每听到《见娘》的"慢长锤",哭声一片,两岸隔绝、母子情断,"千拜万拜也折不过儿的罪来",何时何日才能像杨四郎一样叩拜老娘?

我曾拍摄过安云武在《见娘》时候的甩发动作,这张照片拍得不错,很多人喜欢,登过画册、参加过影展,还印刷过大海报。前几年我回北京的时候,在长安大戏院看戏,迎面碰到多年未见的安云武兄,他一把抓住我说你给我拍的"一炷香"……,我才知道这个甩发动作叫作"一炷香"。"一炷香"最难之处就是甩发要在头顶上"立"住,立起来才能够有效果。安云武告诉我,他在《四郎探母》中《见娘》的甩发,是下过苦功夫的。如老生名家叶盛长先生就几次对他讲过《见娘》中甩发的技巧。叶盛长当时已中风不能做示范动作,告诉他是要用脖颈的力量,以头部、

胸部、腰部乃至全身动作相辅助，前后轻微地晃动像摇篮一样，才能把甩发甩起来"立"住，达到"一炷香"的效果。安云武反复练习，又在演出中不断实践，千锤百炼，逐渐摸索出了"一炷香"的舞台效果。他认为这里的"一炷香"，不是一个单纯甩发的技巧动作，而是"甩"出了十五年来儿子对母亲的思念，"甩"出了杨四郎未能尽忠尽孝的悔恨，千言万语，尽在一个甩发之中。

二十世纪八十年代初，《四郎探母》逐渐"解禁"，开始公开演出。李维康和耿其昌两位著名演员演出《四郎探母》场次较多。他们都是中国戏曲学院的高才生，十三四岁就学习过这出戏，耿其昌先生回忆，那时此戏还被称为"坏戏"。毕业后，他们到了中国京剧院，《四郎探母》是经常演出的剧目，尤其是到外地巡回演出，开场的"打炮戏"总是《四郎探母》，巡演结束时最后一场的"收科戏"，也是《四郎探母》，每演必满座。他们演出的《坐宫》一折最为精彩，因为在台上演夫妻，生活中也是夫妻，夫唱妇随，感情自然融合，在舞台上流露出来的都是真情实意。"四猜"中李维康的表演和演唱充满了夫妻生活的幸福和谐，但在盟誓后听丈夫说他隐瞒了自己的名字，不觉大怒："哈哈！来到我国一十五载，连个真名实姓都没有！"杨四郎哭诉十五年闷在心里的话，"未开言不由人泪流满面"。四郎流泪泣诉，公主却在一边给儿子"把尿"，不满情绪表露无遗。待到杨四郎唱"我的父老令公官高爵显，我的母佘太君所生我弟兄七男"时，公主面色突变，认识到问题的严重性，已经没有心思"在阿哥身上打搅"了，而是支起耳朵听着丈夫往下说。等到杨四郎历数杨家将众弟兄的遭

遇后说"我本是杨……",公主立刻站起来止住,"禁声"！然后,夫妻两人到门外左右查看,生怕有人听到。这些细节李维康演得十分贴切,从表情到动作上都表现出了公主对丈夫的关切和爱护。

由于宫中闲聊时驸马说出了真情,情况骤变,演唱节奏也从"四猜"时候的慢板,变成后面夫妻对唱的快板。这段夫妻对唱是最脍炙人口的唱段,却是以李维康和耿其昌的对唱最为紧凑流畅,公主前一句的最后一个字刚刚唱出来,驸马后一句第一个字已经脱口而出了,把驸马要出关探母的急切心情表现出来。真是夫妻档演唱的夫妻戏,珠联璧合。

我拍摄的《四郎探母》演出剧照不少,其中最著名的演员就是青衣、花旦兼擅的童芷苓。一九八三年四月,童芷苓与汪正华在北京演出《坐宫》。她扮演的铁镜公主,出场的唱词"芍药开牡

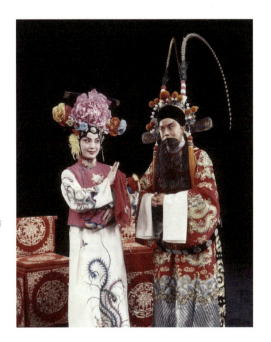

《四郎探母·坐宫》李维康饰铁镜公主,耿其昌饰杨四郎。
© 吴钢摄于一九八五年

丹放花红一片，艳阳天春光好白鸟声喧"与剧情没有太大的关系，却被童芷苓演唱得有声有色，她一张嘴有"梅派"雍容华贵的气质，符合公主的身份；又有"尚派"的脆亮坚毅，显出战争时期番邦女子的英爽。唱到"春光好"的"好"字，音阶由高转低，音量由强转弱，待到"百鸟"二字时，唱得极慢且弱，宛如游丝萦绕、幽谷回音，此际观众都屏住呼吸仔细聆听，未等唱到下面的"声喧"二字，满场的掌声就轰然而起了——这是典型的"程派"大腔唱法，没有极高的水准和定力是唱不出这个效果的。后面公主与驸马对坐闲聊的"四猜"，童芷苓的念白和手眼动作，运用了许多"荀派"的表演手法，显出公主在丈夫面前的娇媚和俏皮。童芷苓被称为四大名旦"通吃"的演员，她师从梅兰芳、荀慧生，也学习程砚秋、尚小云，内行说她具有的"梅神、荀韵、程腔、尚骨"，在这段《坐宫》中显现无遗。

童芷苓（饰铁镜公主）、汪正华（饰杨四郎）在北京演出《坐宫》。©吴钢摄于一九八三年

我一九八三年五月在成都和童芷苓老师谈起了她刚刚演出的《四郎探母》，她说这是她最喜欢的剧目之一，因为铁镜公主这个角色，四大名旦都演出过，是兼容了青衣和花旦两个行当的"花衫"戏。她本人经常演出青衣戏和花旦戏，所以演铁镜公主游刃有余。说起《四郎探母》这个戏的"遭遇"，她说台湾也禁演这出戏，将来希望能够有机会到台湾演出。台湾有很多她以前曾同台演出过的演员，他们"思家乡想骨肉不得团圆"。这出戏最能引起两岸观众的共鸣，也有利于两岸京剧演员的学习和交流，因为大家从小都学这出戏，都是一个戏路子。

一九八八年九月十日，我在北京中国美术馆和台北爵士艺廊同一天、同一时间举办《吴钢戏曲艺术摄影展览》，在台北的开幕式上，主办方后来给了我一份毛笔写的出席嘉宾的名单，台湾戏曲界的知名演员几乎都到了。当时台湾和大陆还没有自由通行，这些台湾的戏曲演员正是通过这次摄影展览，看到了他们在大陆的同行、同事、同门兄弟的演出情形。我不能去台湾参加开幕式，后来听台湾的朋友告诉我，童芷苓和汪正华的《四郎探母》剧照引起了台湾演员的很多思绪。童芷苓在一九四九年前就因演出京剧、话剧和电影而出名，在台湾也有极高的知名度。饰演杨四郎的汪正华是上海戏曲学校正字科的学生，与台湾的著名青衣演员、被称为台湾"梅兰芳"的顾正秋是同门师兄妹。而这幅《坐宫》照片被关注还有一个原因：《四郎探母》在台湾也是长期禁演的。大概是当时的台湾当局怕有人也"盗令""过关"，回大陆"探母"。台湾的戏曲演员，万万没有想到会与家人隔绝四十年，也许看到《坐宫》剧

照，仿佛听到自己熟悉的杨四郎唱段："思老母不由我把肝肠痛断，想老娘泪珠儿洒落在胸前。"——演了一辈子的杨四郎的故事，竟然在自己身上重演，正应了一句话"情何以堪"？

第一次出国演出

我在法国的巴黎中国文化中心工作期间，负责文化活动部的演出和展览。从二〇〇三年开始，与巴黎市最大的城市剧院合作组织"巴黎中国传统戏曲节"，每两年一届，至二〇一七年已经举办了八届。每一届都有六到七个不同剧种的剧团从国内到巴黎来，在法国的剧院演出。法国人买票看戏，场场爆满，剧场外时常有很多等候退票的法国观众。

在二〇〇七年举办第三届戏曲节的时候，我联系了福建省京剧团，这个团以青年演员为主，其中田磊是非常有前途的文武老生，还有张派青衣张美超、程派青衣孙劲梅等。剧团的刘作玉团长是唱过花旦的内行领导，与她商量来法国演出的剧目时，我提出演全部《四郎探母》。刘团长吓了一跳，她说："吴老师，我们到国外演全本《四郎探母》，外国人能听得懂吗？我们有很多可以出国演出的武打戏。"我说："咱们演这出戏试一试，不能总是给外国人看武戏，《四郎探母》是一出情感戏，法国人肯定会喜欢。"于是决定用《四郎探母》来法国参加戏曲节的演出。为了排好这出戏，刘作玉团长特意从北京请来了安云武老师为剧团说戏、排戏。

巴黎的戏曲节开场的时间是晚上八点半，因为法国观众是吃

完晚饭才来看戏，这样两个半小时的《四郎探母》演完就太晚了。我给安云武老师打电话，商量缩短演出时间。安云武熟悉剧情，做了改动。在巴黎演出时，随着大幕拉开，杨四郎幕后念出"金井锁梧桐"后随小锣声上场，坐下直接唱西皮慢板。去掉了定场诗和道白。公主出场后的"四猜"，原是公主唱一句慢板，胡琴停下来，公主与四郎有很多对话，然后再起胡琴，接着唱下一句，如此四句慢板唱下来时间很长。前些年巴黎有票友唱《坐宫》，在下面听"四猜"的法国观众就坐不住了。我向安云武兄建议，把"四猜"的四句唱词连起来唱，简单的对白加在过门中，不再有停顿，这样《坐宫》一场就节约了时间。

《四郎探母》全剧围绕着杨四郎回宋营探母，还要连夜返回番邦缴回令箭，剧情非常紧凑，一环扣紧一环，密不透隙。但是在杨四郎过关之后，急匆匆"快马加鞭"奔着宋营探母之间，还夹着杨宗保巡营的一场戏。杨宗保有一大段小生的唱腔，在胡琴拉过门及演唱时还要带着几个龙套演员在台上四处走动，又称为"扯四门"，每句唱都是迂回婉转、节奏缓慢的小生"娃娃调"，当中的过门也很长，这些唱词完全游离于全剧的主要情节之外。如此一大段唱夹在整出戏的当中，在紧凑的剧情中显得十分拖赘，实际上可有可无，也"影响"了整出戏的快节奏。可能当年曾有某位小生名家参与了演出，所以才有了这段唱，以后也一直这样保留下来。根据我的提议，安云武把小生的唱段大幅精简，剧情不仅更加紧凑，也节约了时间。

真正到巴黎来演出时，老生田磊上调到国家京剧院，由老生

张萌出演杨四郎。全部青年演员演出的《四郎探母》非常成功，戏票提前两个月就卖光了，剧场爆满。通过字幕，法国的观众完全看懂了剧情。而母子情、夫妻情是全人类共通的，最能打动人心。《四郎探母》正是通过人性和人的感情，征服了法国观众。特别是《哭堂》一场戏，他们从来没有见过这样的舞台调度和程式化动作，中国戏曲特有的艺术形式也让法国观众印象深刻。

尾　声

从二十世纪七十年代末的第一场《四郎探母》恢复演出到今天，四十多年的时间过去了。

我有幸拍摄了当年风雷京剧团首次演出《四郎探母》、拍摄了《北京晚报》组织的正式演出《四郎探母》、拍摄了众多名演员演出的《四郎探母》，也组织和拍摄了第一次出国演给外国人看的《四郎探母》。

福建省京剧团在巴黎演出《四郎探母》。© 吴钢摄于二〇〇七年

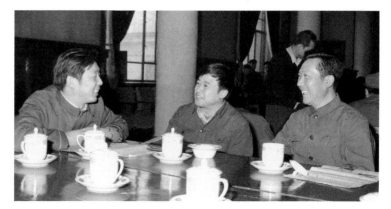

左起：郭永江、过士行、陈瑞峰。© 吴钢摄于一九八〇年

为了写好这篇文章，我联系到了多年没有见面的郭永江、过士行等人，他们都是四十多年前活跃在戏曲界的报刊记者，也是《四郎探母》恢复演出的当事人。我还按照当年的称呼在电话里叫过士行"小过"，一转眼我们都是七十岁上下的人了。郭永江兄当年意气风发，走路像是踩着"急急风"的锣鼓点，两条腿紧倒腾，为了《四郎探母》风风火火地奔走呼号，如今他已经是拄着拐棍走路的老人了。

我在四十年前，曾经拍摄过一张郭永江与《北京晚报》记者过士行、风雷京剧团团长陈瑞峰的照片。他们当年风华正茂，可如今照片中最右面的陈瑞峰团长已经在二〇一九年离世了。

历经四十多年的实践检验，《四郎探母》依然是最受观众欢迎的京剧剧目。时代在发展，人们的意识也在变化，我们这些与《四郎探母》复出有过关联的人也都老了。但是，已经二百多岁的《四郎探母》依然枝繁叶茂、生机蓬勃。我们相信，以《四郎探母》为代表的中国优秀传统剧目青春常在，永远不会老去！

从一九八一年开始的《牡丹亭》

一九八一年九月十四日,我在北京西长安街的老长安戏院里,拍摄了北方昆曲剧院演出的《牡丹亭》——这出昆曲的经典大戏,十年禁锢之后率先在舞台上整出唱响。

北昆是在一九八〇年开始筹备排演整出《牡丹亭》的。当时剧院刚刚恢复建制,排戏条件很差,大家的思想顾虑也很多,对这出戏也并不看好,觉得戏太"温"、难以吸引观众、唱词里有很多"不健康"的东西等等。但是剧院领导顶住压力,由副院长、老艺人马祥麟担任导演,时弢、傅雪漪整理剧本,曲学专家傅雪漪还负责作曲。演出由蔡瑶铣饰演杜丽娘。在北方昆曲剧院的演员当中,有一些演员是从南方的昆剧团调到北京的。蔡瑶铣就是其中的一位。一九五四年,十一岁的蔡瑶铣考入华东戏曲研究院(后改名为上海戏曲学校)昆曲演员培训班学习昆曲旦角的表演,她有幸得到了昆曲传字辈老师朱传茗、王传渠、方传芸等名师的传授。一九六一年蔡瑶铣毕业后分配到了上海青年京昆剧团工作。她与北京的缘分,是一九七五年到北京参加录制传统戏时结下的。

昆曲《牡丹亭》蔡瑶铣饰杜丽娘。© 吴钢摄于一九八一年

在那之后她在北京结婚成家，调到了北方昆曲剧院，开始了她在北京的工作和生活。

在这场《牡丹亭》剧中饰演春香的董瑶琴，是蔡瑶铣在上海戏曲学校的同学，也是昆曲传字辈老艺人贴旦张传芳、方传芸的弟子。这两位演员的表演都是按照南方昆曲的路子，精致、细腻、柔美，而导演马祥麟先生，又为这出戏增加了北方昆曲的表演方法，奔放、浪漫、欢情，所以整场戏融合了南北两派昆曲的艺术特色。昆曲音乐家傅雪漪先生，不但在乐曲上精心创作，还适当地增加了乐队的乐器，丰富了昆曲的音域和音色，音乐和唱腔也更加委婉动听。

粉 墨 留 真

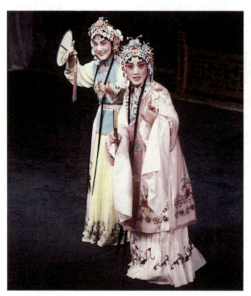

《牡丹亭·游园》，蔡瑶铣饰杜丽娘，董瑶琴饰春香。©吴钢摄于一九八一年

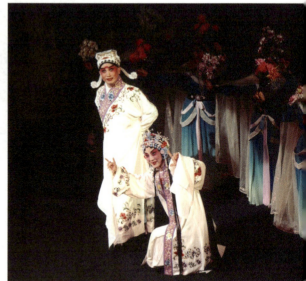

《牡丹亭·惊梦》，蔡瑶铣饰杜丽娘，许凤山饰柳梦梅。©吴钢摄于一九八一年

　　《牡丹亭》一剧最优美的是《游园·惊梦》两折，唱、念、做、舞达到了戏曲艺术的顶峰。多少年来，《游园·惊梦》不但是旦角演员学戏的必修剧目，也是京昆大师们奉为经典、穷毕生精力不断研习演绎的一出高水准的戏。

　　这次《牡丹亭》全剧的首场演出，昆曲演员蔡瑶铣与她幼年时一起学戏、一起长大又一起到北京的同学董瑶琴合作表演。观众看到《游园》中的小姐杜丽娘与丫鬟春香，就像是一对从小耳鬓厮磨着长大的女孩子，身段动作配合得丝丝入扣，极尽甜美贴

切之致。主仆二人在优美的音乐和唱腔配合下，舞蹈造型美不胜收，体现了久居闺中的少女，初次来到春意盎然的花园，惊喜交加的心情，青春的活力自然而发。台下被感染的观众也不由得赞叹一声："'不到园林，怎知春色如许？'自己家的园林，怎么早不来呀。"

剧中饰演柳梦梅的演员是北昆自己培养的小生许凤山，许凤山原来学习旦角，后来改向白云生、沈盘生等学习小生。许凤山也有机会到南方学习南昆的表演。一九六二年，江苏昆剧团邀请了几位传字辈老师到南京教戏，特意通知了北昆，约北昆派人来一起上课。于是北昆派许凤山、洪雪飞和秦肖玉三人到南京学戏。之后又有机会到苏州、上海继续学习。在上海期间，许凤山与上海青年京昆剧团的蔡瑶铣、华文漪、岳美缇等一起学习，得到了沈传芷、华传浩老师的亲授，也与蔡瑶铣有了艺术上的交流。正是这一段南方学艺的经历，使许凤山兼容了南北两派小生的表演风格，这次与蔡瑶铣搭配起来得心应手，舞蹈身段、念白唱和都相得益彰，为演出增加了亮点。

《牡丹亭》是昆曲的名剧，场次繁杂、人物众多，为压缩成一个晚上的演出，导演做了大胆的删改。不但减少了场次、人物，也对剧本做了梳理。早年间昆曲全盛时期的《游园·惊梦》演出，有睡梦神引领，杜丽娘与柳梦梅在梦中欢好时，舞台上有十二花神上场，手持不同款式花卉。还有戴皇帽、穿龙袍、挂黑三（三缕胡须）的花王和勾花脸、戴判官纱帽、穿大红官衣、挂红扎（胡须）的花判出场。此外，还有风、雨、雷、电四神仙，加上八

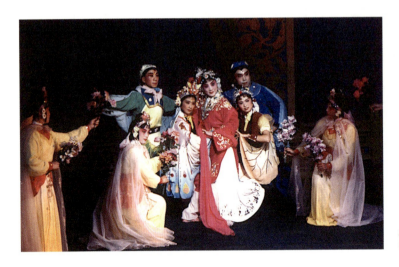

杜丽娘（蔡瑶铣饰）与众花神。© 吴钢摄于一九八一年

仙纷纷上场。台上人物众多，生、旦、净、丑俱全，衣着鲜亮，神采各异，数十位演员在舞台上歌唱舞蹈，称为"大堆花"，场面热闹而火爆。随着昆曲的日益衰落，"大堆花"的场面和人物逐渐缩减，没有了大花神、花判、神道和八仙等，只留下了十二位花神。而北昆这次演出的《牡丹亭》，保留了众花神的表演，增加了群舞的场面。

为了活跃舞台气氛，北昆的导演设计了由副净周万江扮演的石榴花判上场"跳判"，随着锣鼓的烘托，节奏跳跃、舞步森严，北派昆曲表演的雄浑激昂得以展现出来。马祥麟导演还为蔡瑶铣设计了"鬼步"，杜丽娘的圆场跑起来轻盈飘逸，像是一缕烟云在舞台上飘浮。舞台上的石榴花判与幽魂杜丽娘一净一旦、一丑一美，两两搭配，狰狞与妩媚、鬼魅与幽怨，竟为这出才子佳人的

青春爱情戏，增加了些许阴森恐怖的气氛。

　　这就是我拍摄的第一出《牡丹亭》的整场演出。两个月以后，我到苏州拍摄了昆曲大家张继青的《寻梦》和十五岁的张志红的《游园》；多少年之后，也有机会拍摄了沈世华老师的《游园·惊梦》等。不过，这些都是《牡丹亭》中的折子戏或者说是片段演出。直到我定居法国以后，才又看到并拍摄了整出的《牡丹亭》，这就是由美国导演导的话剧昆曲"两下锅"的《牡丹亭》，和陈士争版的连演三天六场的《牡丹亭》。其中，陈士争版的《牡丹亭》影响很大，法国的主流媒体纷纷予以报道。演出是一九九八年在巴黎的音乐剧场，舞台上搭建了三座中国式样的古典亭台，正面是正厅，也是主要表演场地，两面的副厅有围栏，左面是辅助表演区域，右面是乐队。古典亭台前面是水池，池中有几只真的鸭子在水中游动，演员表演时的倒影在水中摇曳，很有创意。杜丽娘的表演也增加了许多翻身、卧鱼等大幅度的舞台动作。

　　所谓三天六场的演出，就是说观众要连着看三天戏，每天下

在巴黎演出的全本《牡丹亭》。
© 吴钢摄于一九九八年

巴黎演出的《牡丹亭》中，钱熠饰杜丽娘，温宇航饰柳梦梅。©吴钢摄于一九九八年

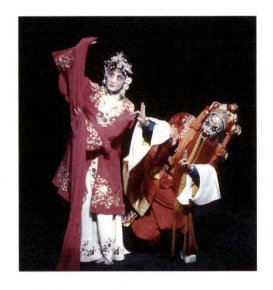

杜丽娘（蔡瑶铣饰）与石榴花判（周万江饰）。©吴钢摄于一九八一年

昆曲《游园·惊梦》沈世华饰杜丽娘、乔燕和饰春香。©吴钢摄于一九八三年

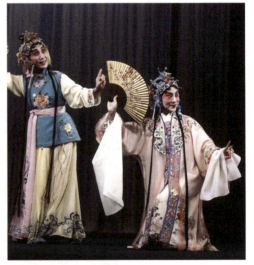

午开演,下午场演完后观众在休息厅里吃一点儿简餐,然后接着看晚场。第二天再来继续看下午场、晚场,第三天也是如此,连续三天才把这部《牡丹亭》全剧看完。这个剧场里是长条的木凳子,坐着并不舒服。法国观众居然一动不动地连着看完三天六场昆曲。这次巴黎的演出共两轮,两轮六天十二场,场场爆满。每轮都是卖联票。这样的演出、这样的观众,连我这个久经"戏场"的人也叹为观止。

我在巴黎中国文化中心组织了二〇〇九年的第四届"巴黎中国传统戏曲节",来巴黎演出的有江苏省"青春版"的《牡丹亭》,还有香港京昆剧团演出的《牡丹亭》。香港的这一场演出很有意思,法国画家埃格诺莫先生提出要在演出现场作画。他曾经与交响乐团现场合作过,很有经验。我们安排他与香港的昆曲《牡丹亭》合作。开演之后,埃格诺莫在舞台后面布置的十米长的画布上当场作画,他说:"我要一边听着昆曲音乐一边作画。我对中国文化了解很多,一提到画风景画,我就想到了亚洲风格,想创作出一幅充满宁静感的作品。"

更有特色的是在法国外交部城堡里的园林版《牡丹亭》,整出戏是用自然园林为实景的。二〇一四年六月,巴黎风和日暖,法国外交部在巴黎郊外的古城堡里,举办了一场中国古典艺术的盛宴:在古堡外的宽阔草坪上,演出了一场园林版的昆曲《牡丹亭》。草坪四周架起了一盏盏聚光灯,草地上摆放了一排排折叠椅。傍晚时分,贵宾们入场落座,正中的座位上,是法国外交部长法比尤斯和他的夫人。

粉墨留真

在第四届"巴黎中国传统戏曲节"上演出的"青春版"《牡丹亭》。沈丰英饰杜丽娘，周雪峰饰柳梦梅。©吴钢摄于二〇〇九年

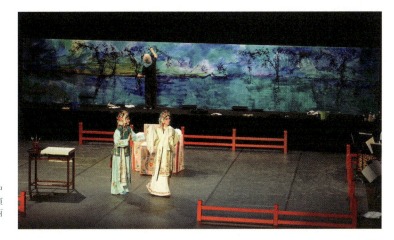

法国画家埃格诺莫在"巴黎中国传统戏曲节"《牡丹亭》演出现场作画。邓宛霞饰杜丽娘。©吴钢摄于二〇〇九年

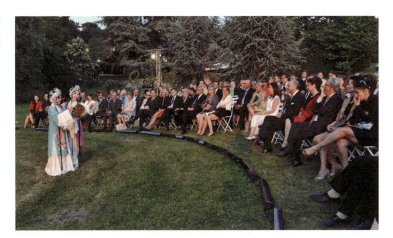

在法国外交部城堡的草坪上演出的园林版《牡丹亭》张冉饰杜丽娘。法国外交部长法比尤斯（右起第五人）与夫人（右起第四人）等观看演出。©吴钢摄于二〇一四年

从一九八一年开始的《牡丹亭》

演出融入自然，或者说是演员与自然融为一体。演员从树后面转出来，在草地上舞蹈。一排排树木做背景，天人合一，与剧场里的演出不同，别具一格，分外新颖。

随着昆曲的振兴，各种版本的《牡丹亭》纷纷走上舞台亮相，异彩纷呈。但不能不说北方昆曲剧院一九八一年版的《牡丹亭》，是在十年禁锢之后，最先恢复上演的《牡丹亭》全剧，引领了后来久演不衰、蓬勃发展、享誉世界的《牡丹亭》热潮。

各式各样的《白蛇传》

《白蛇传》是戏曲剧目中流传最广的戏,全国主要剧种几乎都演,但故事情节虽相同,表演方式却各有特色。《白蛇传》是一曲浪漫的爱情赞歌,歌唱真挚的生死之恋。这出戏经过历代艺术家的加工演绎,成为流传海内外的千古绝唱。

《白蛇传》最早的演出版本是从"双蛇斗"开场的,峨眉山上有两个修行千年的蛇精,雄性的青蛇向雌性的白蛇示爱,遭到白蛇的拒绝,于是双蛇斗法,结果青蛇不敌,甘愿化作侍女追随白蛇下山——现在川剧《白蛇传》还保留着水漫金山时,青蛇显出男身开打的情节。

剧作家田汉在传统老戏的基础上重新整理,集中描写了白娘子与许仙曲折的爱情故事。把与主题无关的《双蛇斗》和《盗库银》等场次去掉,使故事情节更加紧凑。二十世纪五十年代初期,田汉把改编过的《白蛇传》交给四维戏校(中国戏曲学院的前身)排演,被称为"通天教主"的京剧旦角王瑶卿先生也对剧本的唱腔动作进一步做了修订,并且有针对性地把这出戏说给了他的学

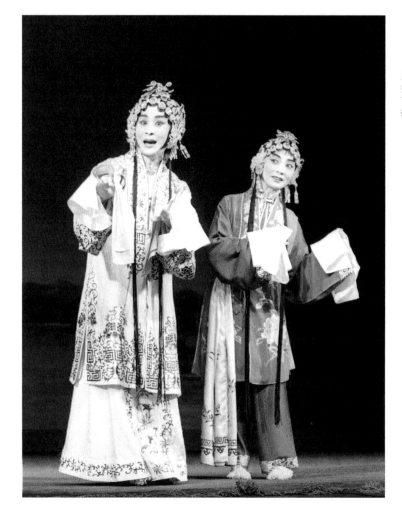

京剧《白蛇传》。白素贞（刘秀荣饰）与小青（谢锐青饰）下山欣赏人间美景。©吴钢摄于一九七八年

生刘秀荣。一九五二年十月，年仅十七岁的刘秀荣在第一届全国戏曲观摩演出大会上演出《白蛇传》，在与众多老一辈艺术家的同台献艺中脱颖而出，先被评为演出一等奖。后来，当时戏曲学校的史若虚校长主动提出学生还太小，艺术上不成熟，将来还要发

展，主动要求降为了二等奖。

二十世纪七十年代末，传统戏开始恢复演出时，先后有刘秀荣、杜近芳、赵燕侠演出了全本《白蛇传》，她们的演出都按照田汉的剧本。我还存有当年为她们拍摄的舞台剧照，可以从中回想她们各自的表演艺术特色。

刘秀荣、杜近芳、赵燕侠三位演出的《白蛇传》都是从《游湖》开始的。白素贞携小青出场时唱："离却了峨眉到江南，人世间竟有这美丽的湖山。"这两句唱词道出了她们是从峨眉山上下来的。王瑶卿先生给两位人物的定位是"不要塑造为蛇妖，而是强调她们追求幸福、追求爱情，要找到自己心爱的人"。他亲自为人物设计了扮相、动作和唱腔，使得舞台上白素贞与青蛇丝毫没有

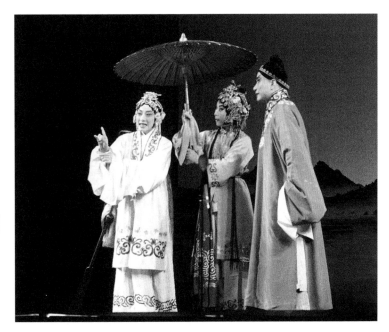

许仙（叶少兰饰）借伞给白素贞（杜近芳饰）、小青（夏美珍饰）。© 吴钢摄于一九七九年

蛇妖的怪异，像是一对初出闺房的美丽女子和俊俏丫鬟。她们在"美丽的湖山"中相依相衬，高低错落的造型，美不胜收。艺术学养贯通京昆的王瑶卿先生为学生刘秀荣与谢锐青设计的身段，借鉴了昆曲《游园惊梦》的动作，配合讲究，仅孔雀步这个出场动作，就排练了一整天的时间。

白素贞与小青在峨眉山上每日"白云深锁、洞府高深"，"如今来到江南，领略这山温水暖，叫人好生欢喜"。又见断桥上人来人往，备感温馨。青蛇看到那旁"一少年男子夹着雨伞走来了"，她赞道"好俊秀的人品呐"。蛇仙白素贞萌发了爱慕之情："这颗心千百载微漪不泛，却为何今日里陡起狂澜。"

《游园惊梦》的杜丽娘也是锁在深闺，第一次与丫鬟春香踏入自家的园林，就被满园春色所动，萌发了爱情，与梦中的书生幽

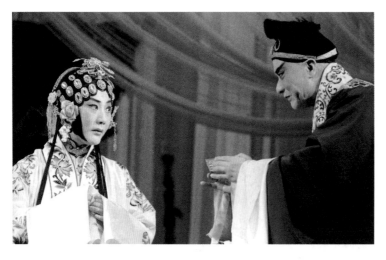

许仙（刘雪涛饰）端阳节劝妻子白素贞（赵燕侠饰）饮雄黄酒。© 吴钢摄于一九七九年

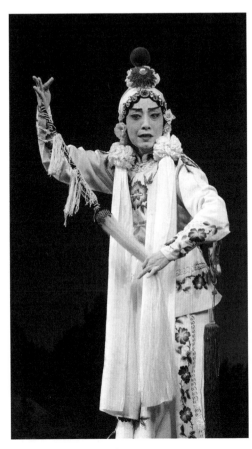

杜近芳饰演的白素贞,在《盗草》中头戴白绸子扎成的花球,嵌红色绒球。© 吴钢 摄于一九七九年

会。白素贞并没有梦到书生,而是看到了老成的君子许仙。天降大雨时,热心肠的许仙为雨下的白素贞主仆撑伞遮雨。一伞之下,眉目传情,有了爱情的沟通。天撮合、雨做媒,正是:"千里姻缘一线牵,伞儿低护并头莲,西湖今夜春如海,愿似鸳鸯不羡仙。"

正所谓好事多磨,金山寺的和尚法海告诉许仙"白素贞是千年蛇精变化,日后必会将你吞吃下去"。并告诉许仙在端阳节劝白素贞饮雄黄酒,让她现出原形。许仙将信将疑,在端阳节向妻子白素贞殷勤劝酒。白素贞不忍拒绝许仙的盛情,饮过雄黄酒后,现出原形,许仙在惊骇中气绝身亡。

白素贞不顾生死,往仙山盗取灵芝草,以期挽救丈夫的性命。《盗草》这一折,是一出武戏,白素贞与守卫灵芝草的鹿童、鹤童搏命打斗。白素贞显出蛇精身份,装扮改变,头上戴白蛇额子,身穿白色战裙战袄出场。这是比较标准的白素贞在《盗草》中的扮相,大多数演员都是如此穿戴。只有杜近芳在《盗草》中,头戴白绸子扎

各式各样的《白蛇传》

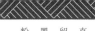

成的花球，嵌红色绒球，与梅兰芳先生所演《虹霓关》中东方氏的扮相相似。东方氏是为夫报仇，身穿孝服出战，嵌白色绒球。白素贞则是在丈夫被吓死后，身穿孝服，为救夫去盗草。杜近芳作为梅兰芳的学生，沿袭这样的穿戴也很合理。不过，我所见到大部分演出《盗草》者，都是头戴白蛇额子，与后面水漫金山时的装束一致。

白素贞遇到守草的鹿童、鹤童，哀求仙童以慈悲为本，解救人间危难。仙童守草有责，不肯放手，于是双方动起手来。白素贞此时需要运用许多武旦的武功技巧，因此表演《白蛇传》中白素贞的演员，虽然是青衣的行当，但不仅要掌握青衣的唱念和表演，也要有武打的功底才可以胜任。

在《盗草》这一折戏中，有两种结束的方式，刘秀荣的版本是白素贞战胜了鹿童、鹤童，高举着灵芝草欣慰地喊出："许郎，你、你、你有救了！"杜近芳和赵燕侠的演出则是白素贞不敌鹿童与鹤童的夹击，危难之时，有仙翁出场。仙翁念及白素贞一片痴情可感，又兼身怀有孕，将灵芝草赐予白素贞，白素贞拜谢仙翁而去。

不想被灵芝草救活的许仙，又听信了法海的蛊惑，随法海到金山寺，随即又被幽禁起来。白素贞与小青赶到了金山寺讨还许仙。这场《水斗》是大武戏，白素贞戴白蛇额子，穿白色战衣战裙。小青戴青蛇额子，穿青色战衣战裙，两个人都佩带宝剑。法海请来天兵天将下界降妖。白素贞与小青也调动水族水漫金山。众水族一排排的水旗上下抖动表示浪涛滚滚，一波又一波地涌上金山寺。神兵

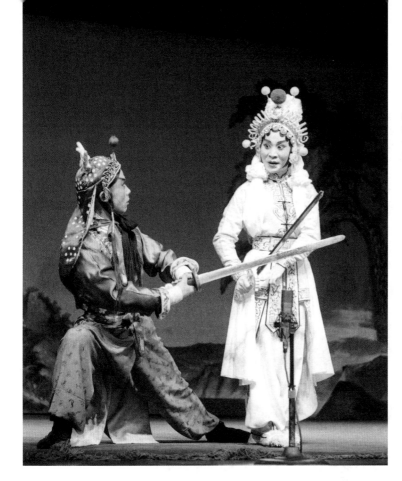

《白蛇传·盗草》，刘秀荣饰演的白素贞，头戴白蛇额子与鹿童（宋捷饰）交战。©吴钢摄于一九七九年

们大旗挥舞起来，在旗上翻跟头，表示在滚滚浪涛中搏斗。

　　刘秀荣演出时，青蛇是由谢锐青饰演的。谢锐青早年入四维戏校，自幼受业王瑶卿，青衣、刀马旦的基本功扎实。刘秀荣与谢锐青的双枪上下飞舞，盘旋着走串翻身，众神将也手持双枪起舞配合，武打场面精彩纷呈。赵燕侠演出时，青蛇是由宋丹菊饰演的，宋丹菊是"四小名旦"中武旦演员宋德珠的女儿，武旦功夫源自家传。她饰演的青蛇身手矫健，手持双剑风驰电掣般地与

各式各样的《白蛇传》

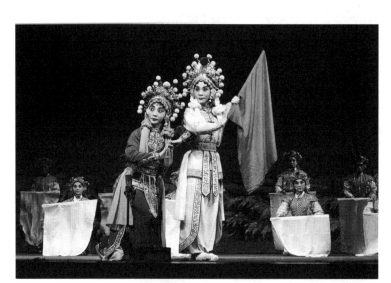

白蛇（刘秀荣饰）与青蛇（谢锐青饰）指挥水族水漫金山。© 吴钢摄于一九七八年

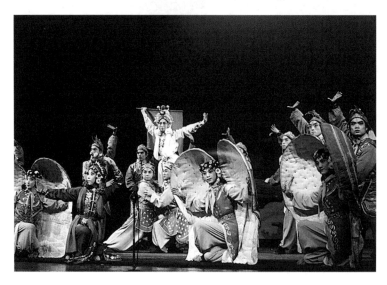

《白蛇传·水斗》，白蛇（杜近芳饰）与众水族。© 吴钢摄于一九七八年

诸神将鏖战，为演出增色不少。

这一场《水斗》，白素贞挥动红旗，指挥水族齐上，在一大段昆腔唱段中翻身耍旗，与青蛇互相配合，最终虽然败走，但场面十分震撼。

接下来的《断桥》一出戏是《白蛇传》中最为感人的，经常作为折子戏单独演出。金山寺战败后的白素贞一个人上场，穿褶子衬百褶裙，腰上围着腰包表示怀孕而且极度疲惫。小青失散，许官人踪影不见，白素贞万念俱灰，一句"狠心的官人呐"如空谷猿啼，哀泣悲鸣，这是没有伴奏的清唱，是咏叹曲，白素贞唱得心碎，观众听得心酸。白素贞与小青相聚后，看到远处的断桥，回想起游湖借伞的情景，她的心情是"西子湖依旧是当前一样，看断桥桥未断却痛断了柔肠"。从金山寺逃出的许仙则是"一路上寻妻妻不见，却见她花憔柳悴在断桥边，小青儿腰横三尺剑，圆睁杏眼怒冲天。不怪她把许仙怨，我害得她姐妹不周全"。这几句唱词借助许仙的眼中所见和心里所想，表达出三位主人公的各自心情和处境，告诉观众，原本是亲密和谐的一家人如今反目成仇了。果然，小青见到许仙，举剑就刺。刘秀荣老师告诉我：当年排戏时王瑶卿与田汉都在现场。排练到《断桥》一折时，白素贞和小青、许仙在断桥相遇。小青见到许仙怒不可遏，非要杀了许仙不可。许仙连忙躲避，这时候，小青有许多追杀的身段，而许仙躲避时用"吊毛""抢背""跪搓步"等技巧，白素贞则是左拦右挡地来回忙活，比较起来主角白素贞的表演就逊色了许多。王瑶卿不满意，把戏叫停，然后对田汉说："老田，咱们这儿缺东

西，白娘子就是拦来拦去，她没戏。其实白娘子的心情是最复杂的，她对许仙又爱又恨又气，这里缺一段唱。要唱出心中的恼恨，白娘子的戏就上去了。"

那时北京的天气寒冷，排练场当中生了一个大洋炉子。当年只有十六岁的刘秀荣看到：田汉老围着炉子转一圈、转两圈，然后从公文包里拿出纸，唰唰唰地就写。王瑶卿先生又对田汉老说，这段唱不必拘谨，可以是长短句结合起来写。于是田汉就写出了"你忍心将我害伤，端阳佳节劝雄黄"这段著名的唱段。这段唱是上下句，有四个"你忍心"，最后一句："你忍心见我败亡，可怜我与神兵刀对枪，只杀得云愁雾惨、波翻浪滚、战鼓连天响，你袖手旁观在山岗。"上句是七个字，下句却有三十三个字。刘秀荣回忆："田汉老把词写出来就交给了王瑶老，王瑶老一边看一边哼哼，就把词哼唱出来了。"正是两位大师在现场的珠联璧合，这段著名的唱段才由此诞生了。

这几句排比句式的"你忍心"，用西皮快板唱出来，像一排排机关枪子弹，击中许仙的心，节奏虽快，却声声含泪、字字动情，一口气唱出了白素贞内心的痛苦与哀怨。白素贞唱得抒怀，青蛇听着解气，许仙则是痛悔交集。这段唱句式别致而独特，是《白蛇传》中极具特色的唱段。

饰演许仙的张春孝与刘秀荣、谢锐青从小在一起学戏，之后又在一起唱戏演戏，是一组"铁三角"。张春孝与刘秀荣的婚姻也是因为演出《白蛇传》而促成的，戏中的爱情演绎成为生活中的爱情，他们两人的戏情真意切，也是几十年在生活中和舞台上磨

《白蛇传·断桥》，刘秀荣饰白素贞、张春孝饰许仙、谢锐青饰小青。© 吴钢摄于一九七八年

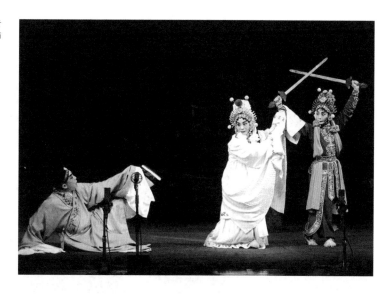

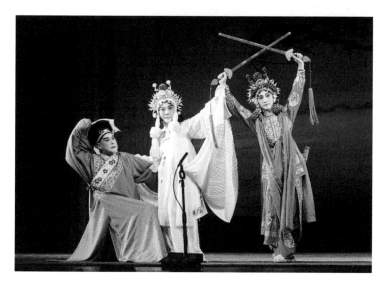

《白蛇传·断桥》，赵燕侠饰白素贞，刘雪涛饰许仙，宋丹菊饰小青。© 吴钢摄于一九七九年

各式各样的《白蛇传》

粉墨留真

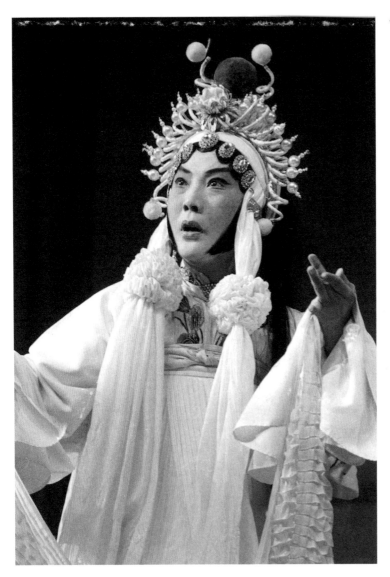

《白蛇传·断桥》。赵燕侠饰白素贞。© 吴钢摄于一九七九年

合的结果。

我父亲曾经在中国戏曲学校实验京剧团任职编剧,刘秀荣、张春孝、谢锐青都是这个剧团的演员。他们的戏,我从小就看过不少。看到我长大能为他们拍剧照了,刘秀荣老师非常高兴,曾在演出后招呼我上台与他们合影留念。

在赵燕侠演出的《白蛇传》中,饰演许仙的是老演员刘雪涛。刘雪涛先生长年与张君秋先生配戏,在张君秋先生演出的《断桥》中也是饰演许仙的演员。他与赵燕侠合作《白蛇传》,再加上武旦名家宋丹菊的青蛇,真是强强联手,人保戏、戏保人。赵燕侠老师演唱的这段"你忍心",在节奏、韵律、声腔上都有自己的发挥,她的嗓音宽亮,讲究发音咬字。她还借鉴了大鼓、琴书和评剧、黄梅戏的演唱发声方法,吐字清晰、顿挫有力,每一个字都咬得清清楚楚,真切实在地传送到观众的耳朵里,观众不用看字幕,就可以清清楚楚地听懂戏词。懂京戏的人都知道,能够让人不看字幕就听清楚唱词,不是一件容易的事情。赵燕侠的戏观众就能听得清楚、明白。这就是赵燕侠老师的独门功夫。她能够在固有的京剧演唱程式中大胆改革,创造出别具一格的演唱风格。

我看过无数次《白蛇传》了,戏里最令我感动的就是《断桥》中白素贞唱出"妻把真情对你言,你妻不是凡间女,妻本是峨眉一蛇仙"。法海纵有千般不好,但是他说:"白素贞乃是千年蛇妖所化。"确实一点错都没有,许仙在端午节也亲眼看到了。此时此刻,话说到这个份儿上了,戏也演到了节骨眼上,观众都觉得白素贞应该向许仙表明身份了。杜近芳老师的这句唱,是在原

板唱腔中一板一眼地娓娓道来,唱到"蛇仙"二字之前,略有停顿,似乎还在迟疑着是否把"蛇仙"二字说出来,看了一眼许仙后,音调突然拔高,频率突然拉长,果断、准确、清晰地把这两个关键字唱出来。白蛇和青蛇曾经极力隐瞒自己蛇仙身份,但是经过了这么多的磨砺,许仙其实已经知道了妻子的蛇精身份,也为妻子舍命盗草、水漫金山的真情所感,此时听到妻子亲口说出"蛇仙"二字,只是认真地听,并且贴心地对妻子点头,表示完全理解和接受妻子的"蛇精"身份。倒是一旁的青蛇按捺不住想要阻止,看到白娘子已经说出真情,恼恨地顿一下足。此时三个人的戏都出来了,交叉着表现人物内心波动,彼此衬托着把戏推向高潮。

　　白素贞谅解了许仙,小青还是愤愤不平,拜别白素贞准备离开。白素贞又转过来劝慰青蛇:"我与你患难交何出此言,不念我怀胎就要分娩,不念我流离在道路边,你忍心叫为姐单丝独线……"白素贞苦口相劝,小青才回心转意。雨过天晴,正如白素贞唱:"好难得患难中一家重见,学燕儿衔春泥重整家园。小青妹搀扶我清波门转,猛回头避雨处风景依然。"

　　杜近芳早年是与叶盛兰演出《白蛇传》,叶盛兰先生去世之后,又与叶盛兰先生之子叶少兰演这出戏。我看过杜近芳老师很多次《白蛇传》的演出,一九八五年也随同她到香港演出《白蛇传》,拍摄过她很多剧照。每次看杜近芳老师的戏,都感到她是全身心地融入人物中,感情真挚、爱憎分明。每一次都令观众感叹:"戏做得真足呀!"

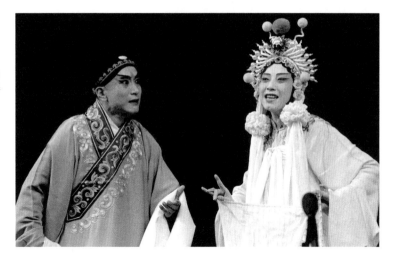

白素贞（杜近芳饰）向许仙（叶少兰饰）吐露真情。©吴钢摄于一九七九年

白素贞诞下婴儿，许仙高兴极了："娇儿满月我心欢喜，今日亲朋试壮啼。"不想晴天一声霹雳，法海带领钵神来用金钵罩住白素贞，又用青龙禅杖击退小青。白素贞无法挣脱，只得抱住小婴儿："娇儿何故也受伤害，刚满月就要离娘的怀。"这是赵燕侠的一段著名唱腔"亲儿的脸吻儿腮，点点珠泪洒下来"。唱得饱满深情，观众看到是一位母亲与襁褓中的儿子诀别，再最后亲一下儿子的小脸，生离死别，难分难舍，感人至深。

逆来顺受的许仙终于觉醒了，"吃人的是法海不是妻房"。白素贞痛斥法海："秃驴不必笑呵呵，你带着屠刀念弥陀，任你罩下黄金钵，人间的情爱永不磨。"

《白蛇传》的最后一场《倒塔》，是小青搬来各洞仙众在雷峰塔下战败守塔的塔神，救出白素贞。正义终于战胜了邪恶，结局十分符合中国戏曲大团圆的传统。

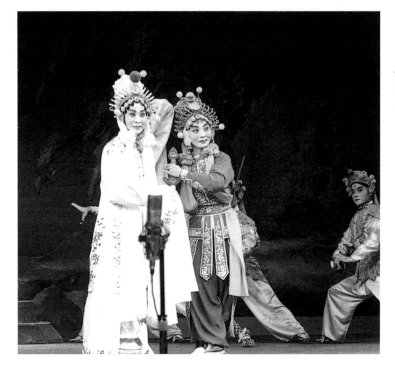

《白蛇传·倒塔》，小青（谢锐青饰）救出被压在雷峰塔下的白素贞（刘秀荣饰）。
© 吴钢摄于一九七八年

　　我早年还拍摄过另外两折《白蛇传》的折子戏《盗库银》和《祭塔》，这两折戏在田汉新编排的《白蛇传》中是没有的。

　　《盗库银》是夹在《游湖》与《酒变》中的一场戏。田汉的本子把这一段戏去掉，因为这一折戏与白素贞与许仙的爱情并无直接的关联，戏比较长也很热闹，容易分散观众的注意力，冲淡了全剧的中心主题。但是作为独立演出的折子戏，《盗库银》还是一出精彩的武旦戏。白素贞与许仙成婚后，行医送药为百姓治病。听闻钱塘县令广敛钱财，藏于府库，白娘子命青蛇前去盗取，以周济百姓。演出《盗库银》最有特色的是艺术家关肃霜。

　　《盗库银》中青蛇出场时背宝剑、拿云帚，携五个小鬼要趁

夜盗出库银。库神发觉后出来追索,青蛇率领五鬼大战库神。在青蛇与库神"打出手"中,关肃霜老师把传统演出中青蛇手中的"鞭出手"改为"剑出手"。打出手时把两头重量不一样的剑扔上扔下,比圆棍状的鞭难度大得多,但是用剑更加符合人物,因为青蛇在剧中始终是用剑的,"小青儿且慢举龙泉宝剑"更是为观众熟知,在《盗库银》中突然改为鞭显然不合理。因此,关肃霜的改动极有说服力,当然,演出难度自然也就增大了。

另一出田汉版《白蛇传》中所没有的《祭塔》,是夹在《合钵》与《倒塔》中的一折戏。剧情是白素贞被法海镇压在雷峰塔下,她的儿子许仕林得中状元之后,来到塔前祭奠。白素贞现身相见,把自己的故事从头到尾讲给儿子听。这出戏有许多繁重的唱腔,身段舞蹈动作相对简单,也没有曲折的情节,内行称为

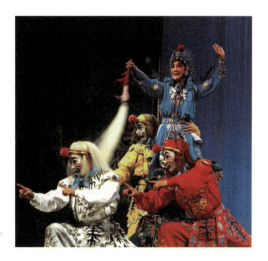

《盗库银》,关肃霜饰小青。
© 吴钢摄于一九八〇年

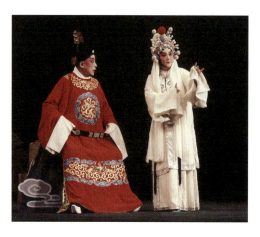

《祭塔》，李世济饰白素贞，闵兆华饰许仕林。©吴钢摄于一九八一年

"温戏"，不讨巧也不好唱。在《白蛇传·合钵》后面夹入这一折戏，用大段冗长的唱，叙述已经表演过的所有情节，观众听着会有"又说了一遍"的感觉，效果并不好。所以，田汉先生在《白蛇传》中删掉了《祭塔》这一折。不过，《祭塔》的唱腔虽繁重却动听，叙事抒情，用来给青衣演员学戏时开蒙非常适合。《祭塔》号称有八大唱腔，以大段反二黄为主，白素贞一个人唱到底，很吃功夫。因为是程砚秋先生早年演出过的程派剧目，程派传人李世济也把这出戏作为单折戏演出。我有一次去拍照时，李世济老师已经六十岁了，还能连唱带做，演唱长达数十句的"二黄慢板"。这段慢板，从峨眉山修道、游湖借伞、仙山盗草到金山寺水斗、断桥团聚，再到合钵镇塔，述说了白蛇传的整个故事，如泣如诉，充分展现了程派幽咽哀婉的演唱特点。李世济老师歌喉天赋，女声演唱的程腔程韵，别具风味。

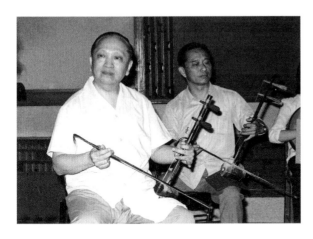

李世济的乐队。左起:京胡唐在炘、二胡熊承旭。©吴钢 摄于一九八三年

在这出繁重的唱功戏中,乐队的作用非常重要,为李世济操琴的是她的先生唐在炘老师。李世济年轻时在上海程砚秋寓所学习时,唐在炘与同学闵兆华、熊承旭经常来为程砚秋伴奏。程砚秋对他们非常赏识,称他们是"三剑客"。后来,唐在炘与李世济结为夫妇,又一直在一个剧团中。常年的磨合研习与舞台上的实践,使两人配合得天衣无缝、水乳交融。唐在炘的胡琴伴奏和他执掌的一堂程派乐队,也享誉京剧戏坛多年,为业内人士广为称颂。在《祭塔》中,李世济与"三剑客"中的闵兆华同台演唱,唐在炘、熊承旭操琴伴奏,如同当年在程砚秋寓所里"三剑客"与李世济研唱程派音律的情景再现。由唐在炘主弦的乐队伴奏,唱乐配合得珠圆玉润、严丝合缝,观众听得过瘾,几乎是每句都有掌声,更有观众在胡琴的过门演奏时热烈地鼓掌。

　　《白蛇传》也是各个地方剧种的常演剧目。其中川剧和婺剧的《白蛇传》有其独特的艺术风格，表演手法也与众不同。

　　川剧的《白蛇传》中，青蛇是一个男身的蛇精，为了陪伴女身的白蛇到凡间才变化成女身，以侍女的身份伴随在白娘子的身边。后来法海囚禁了许仙，白娘子水漫金山，与法海的神兵神将鏖战，青蛇现出原形变回男身，由武生演员扮演的青蛇上场开打。青蛇在这里展示了武生的功力，为了表现与白娘子并肩战斗和蛇精的特性，他把白蛇抱起来在身上缠绕翻腾。为了表现白娘子寻找许仙的急切心情，青蛇要把白蛇托举起来，让白蛇站在自己的肩上，然后在舞台上环绕着跑圆场，白蛇站在高处张望金山寺院中的许仙，飘带随身飘动，场景十分好看又符合剧情。

　　武打的场景《合钵》中，神将韦陀有"踢慧眼"的绝技表演，韦陀扎靠、穿厚底靴上场，出场后念白："待我睁开慧眼一观"，说罢一只脚踢向额头，额头上立刻显出一只竖着的"第三只"眼睛。观众常常有猜测，有的说是厚底靴的靴尖上粘着一只眼睛的贴纸，运用踢腿功夫把脚上的靴子踢到额头，把"眼睛"粘上去。还有说是额头本来画了一只眼睛，用一张粘纸盖住，踢腿时把靴子踢向额头，用靴尖把这张贴纸粘下来。各种说法都只是猜想，这是人家川剧的绝活、秘不传人啊！

　　在川剧《白蛇传》中，法海降服白蛇靠的是钵童的"变脸"神技。剧中哼哈二将、哪吒、韦陀等都不敌白蛇，法海最后祭出了降妖神器紫金钵盂罩住白蛇。钵盂化身的钵童跳跃着出场，利用扯线变脸，把面部依次变为红脸绿眉，蓝脸金眉，黄脸、白脸

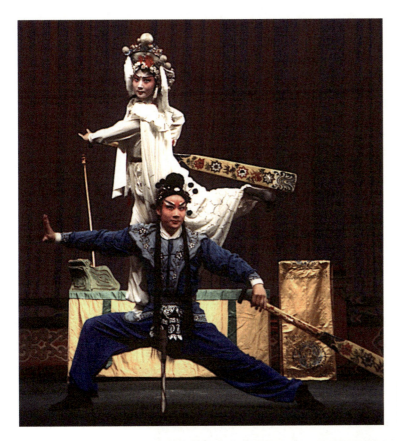

川剧《白蛇传·水斗》,白蛇(尹建华饰)立于青蛇(朱建国饰)腿上。©吴钢摄于一九八三年

川剧《白蛇传》,白蛇(尹建华饰)与青蛇(朱建国饰)大战韦陀。©吴钢摄于一九八三年

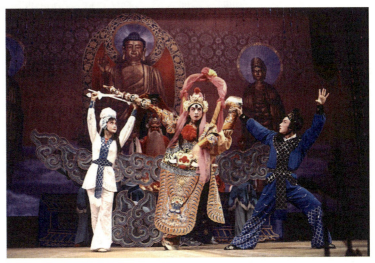

黑眼,金脸浓眉等轮番攻击白蛇,最后显出白色本脸降住了神通广大的白蛇。演员利用变脸的特技,在这里是为了表现剧情和人物,并非单纯的卖弄技巧。钵童利用变脸时的各种"脸色",展现了钵童寻找白蛇时的急迫感,发现白蛇时的兴奋感和罩住白蛇时的狂喜,把川剧的特色表现得淋漓尽致。如今川剧的"变脸",几乎成了综艺节目中的纯表演技术,或者说是魔术,完全脱离了戏剧人物的塑造。就我们传统戏曲中戏剧性的表现来说,与其说是普及,还不如说是一种"倒退"。

婺剧《白蛇传》中的《断桥》一折,被称为"天下第一桥",有许多独到的表演形式。剧中表现许仙在青蛇追杀下的慌乱心情时,就有许多跌扑的动作,如"吊毛""抢背""飞跪""飞扑虎"等特技。白蛇和青蛇是蛇精变幻的人间美女,婺剧对她们台步的设计也根据人物特点,采用细碎的"蛇步蛇行",出场时左右盘绕着前行,如蛇形游走、若神若人,十分有特色。演员的服装参照了敦煌飞天的服饰,也有飘然若仙的感觉。

剧中青蛇在追赶许仙时,粉面含怒,杀气升腾,看到许仙时,"蛇眼"圆睁,头颈部有三摇动作,模仿毒蛇袭击猎物前的典型特征,这都非常符合青蛇的身份和愤恨之情,造型又很优美。斩杀许仙时,青蛇双腿缠绕在许仙腰间,两个人急速旋转,象征着蛇袭击猎物时紧箍的缠绕手段,形象分外逼真,又有芭蕾舞的美感。在青蛇举剑逼杀下,许仙跪地求饶,双腿跪着,身子慢慢地后仰,直至后背接近台面,既展现了演员的腰功,又表现了许仙在青蛇步步紧逼下的无奈。

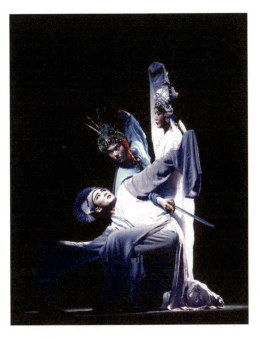

婺剧《白蛇传·断桥》，张建敏饰白蛇，陈美兰饰青蛇，周志清饰许仙。© 吴钢摄于一九八七年

婺剧《白蛇传·断桥》，青蛇（张莹饰）双腿缠绕在许仙（楼胜饰）腰间，陈丽俐饰白蛇。© 吴钢摄于二〇一九年

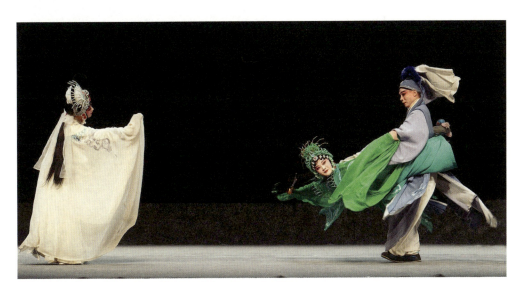

各式各样的《白蛇传》

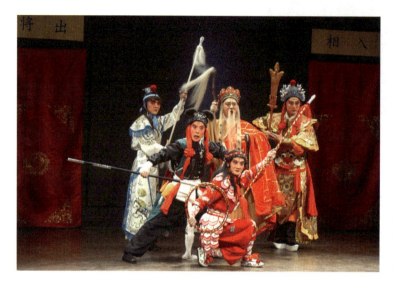

昆曲《白蛇传·水斗》，右起：二郎神（李政成饰）、哪吒（翁国生饰）、法海（蔡正仁饰）、伽蓝（张幼麟饰）。
© 吴钢摄于二〇〇七年

婺剧的《断桥》，展示了传统戏曲优美的身段动作，又吸收了舞蹈的立体造型，三个人多次做出高、中、低的不同姿势，组合紧凑，独具风格，加上锣鼓的节奏，更加具有惊心动魄的感觉。

昆曲《白蛇传》在二〇〇七年来到法国参加第三届"巴黎中国传统戏曲节"。演出团全部由获得梅花奖的演员组成。中国古老的昆曲艺术，在巴黎埃菲尔铁塔脚下有二百年历史的古老剧场里演出。舞台的台口还是半圆形的，舞台两侧没有侧幕，在后面的底幕上开了两个门帘作为上下场门，与我们最早的"出将""入相"形式是一样的。这一次罕见的演出集中了南北昆曲的精英，杨凤一饰演白素贞、谷好好饰演小青、王振义饰演许仙、蔡正仁饰演法海、张幼麟饰演鹿童（《水斗》中饰演伽蓝）、

翁国生饰演鹤童（《水斗》中饰演哪吒）、李政成饰演二郎神。如此强大阵容的《白蛇传》在国内也不容易见到。杨凤一领衔的《白蛇传》演出获得了法国评委的一致赞扬，夺得了这届戏曲节的最高奖"塞纳大奖"。

京剧、昆剧的《白蛇传》，继承了传统戏曲艺术的经典和程式化表演，讲究唱、念、做、打的分寸和火候，以情动人。川剧的《白蛇传》，在传统戏曲的表演当中借鉴了一些杂技甚至是魔术的手法，丰富了舞台的表演和人物形象的塑造，演出奔放强烈。而婺剧的《白蛇传》，善于吸纳和学习新的表现手法，增加了舞蹈的服饰、动作和造型，适应了不同阶层观众的审美要求。这些剧种不同版本的《白蛇传》，都是中国传统戏剧艺术的瑰宝！

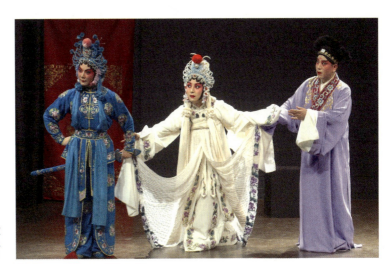

昆曲《白蛇传·断桥》。左起：小青（谷好好饰）、白素贞（杨凤一饰）、许仙（王振义饰）。© 吴钢摄于二〇〇七年

流派纷呈《战宛城》

近年来,京剧《战宛城》在舞台上的演出逐渐多了起来。但在历史上,这出戏曾经被历代的官家称为"淫戏艳曲",是一出"粉戏"。

《战宛城》讲述的是《三国演义》中的一段故事:曹操统兵征战宛城,传令三军行军不可践踏青苗,违令者斩。但行军途中,他自己的马因受惊而入麦地,践踏了青苗,曹操遂欲拔剑自刎,为众将所劝阻,最后割发代替斩首,用来儆戒三军。兵至宛城,守将张绣出战,不敌而降曹。张绣的寡婶邹氏,不耐寂寞、渴望情爱。曹操误听侄儿安民怂恿,掳占邹氏,邹氏遂与曹操苟合。张绣知情后大怒而欲反曹,但怵于曹操部将典韦之勇,先派胡车盗取典韦的双戟,然后夜袭曹营。结果,典韦战死。曹大败逃走,张绣刺死邹氏。

此剧中最受诟病的是邹氏思春和与曹操苟合的场面,被批评为露骨的色情表演。就是这样一出戏,却历来被称作经典剧目,那么,《战宛城》是怎样的一出戏呢?

行当齐全的大戏

京剧有行当制。舞台上的各种人物，根据性别、年龄、性格、体魄等分为生、旦、净、丑四个行当。《战宛城》剧中行当齐全，曹操是由架子花脸扮演，张绣由武生扮演，邹氏由花旦扮演，典韦由武生扮演，胡车由武丑扮演。戏中生、旦、净、丑可谓俱全。

京剧还讲究"一棵菜"，舞台上的演员要旗鼓相当，彼此映衬，方能够精彩夺目。在戏曲界的一些重要演出和纪念活动中，经常有众多的著名演员参加，人多了不好安排，于是就会演一些角色多、行当全的大戏，如《龙凤呈祥》《战宛城》等。

我在四十多年拍摄戏曲的摄影工作中，曾经拍摄过最重要，也是"文革"后最早恢复的一场《战宛城》演出。那是一九八一年三月二十一日，在北京人民剧场举办侯喜瑞舞台生活八十周年纪念演出活动中演出的《战宛城》，由侯喜瑞的弟子袁国林饰演曹操，富连成科班盛字科的高盛麟饰演张绣，筱翠花（于连泉）的弟子陈永玲饰演邹氏，尚小云的长子尚长春饰演典韦。演员配置上乘，极一时之选，各个角色都是由当行流派中的绝佳演员来扮演。可惜现在各位表演大家都已经不在了，此次演出已成绝响，所幸还有我拍摄的这些照片留存下来，可以看到诸位大师当年的风采。

《战宛城》是一出人物众多的大戏，光是曹操领兵的阵容就占了不少人。舞台上曹操是主帅，背后有撑伞人举着红罗伞，旁边站着他的儿子和侄子，两旁排列着典韦、许褚、曹洪、于禁等八员扎着大靠，配着四面靠旗的"靠将"，这是"曹操戏"中出战时

候的基本配置,称为"曹八将"。再加上两堂龙套和四个兵丁十二个人,台上就有二十多人,衣甲鲜亮、满堂生辉。

中国传统戏曲的虚拟性,表现在对时空的突破,表演不受时间和地域的限制。比如剧中人物带着龙套转场一周或者是一个圆场,就代表千军万马来到了另一个地方。在《战宛城》中,曹操准备攻打宛城,坐帐点将时说"此去宛城,屯军清水,有三百里路程",然后传令"起兵前往",与"曹八将"等一起拿马鞭跨上战马,带领众多的龙套兵丁出征。在舞台上其实就是兵将们随着锣鼓的敲击声,围绕着曹操在台上转动行走。曹操一个人上到椅子上,再上到桌子上,表示站上高山,观看军队的行进,再从另一个椅子上下来,表示翻过一座高山了。众将和龙套转到下场门

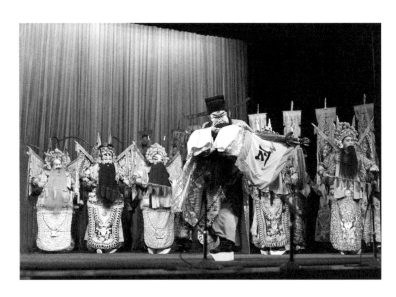

一九八一年三月二十一日在北京人民剧场演出的《战宛城》,袁国林饰曹操,后排左一为尚长春饰演的典书。
© 吴钢摄于一九八一年

时停止下来，曹操厉声喝问："前军为何不行？"众将齐声说"来到淯水"。这就表示大队人马来到了目的地，准备开战了。只用了少许的时间，在舞台上转几个圈，三百里路程就赶到了。如此巧妙的舞台调度，既节省了时间，又转化了空间。呈现在舞台场景中的人物众多、服饰鲜明、行进有序，非常好看。

侯派的马踏青苗

京剧表演有不同的艺术流派，每个行当的演员根据自己的特点，创造出不同风格的表演方法，逐渐形成自己的流派，譬如我们熟悉的旦行中的梅、尚、程、荀四大流派。

传统大戏《战宛城》与另一些大戏《龙凤呈祥》《四郎探母》的不同在于，这出戏对流派的要求很严。《龙凤呈祥》中的刘备、孙尚香，可以由不同流派的演员来饰演，各有各的演法。《四郎探母》中的铁镜公主，梅、尚、程、荀都可以演，杨四郎更是余叔岩、马连良、谭富英、杨宝森、奚啸伯等不同流派的老生演员都演过。而《战宛城》则不同，这是流派特色最为明显突出的一出戏。按照流传至今的演出来看，曹操的表演都是采用架子花脸侯喜瑞的侯派演法。侯喜瑞先生是北京富连成科班头一科的大师哥，辈分很高，有"活曹操"之称。我拍摄过的最早的也是最为精彩的一场《战宛城》，是由侯喜瑞先生的入室弟子袁国林饰演曹操。在侯先生的众多弟子之中，袁国林与侯喜瑞先生交往最深，曾经有一段时间居住在侯家学艺，谓之"入室弟子"，得到侯派的

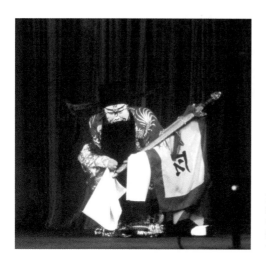

京剧《战宛城》，袁国林饰演的曹操，左手抱令旗宝剑，右手持马鞭，蹲身走矮步、搓步、横撕步。©吴钢摄于一九八一年

真传。此戏中前半场以曹操的戏份最重，袁国林先生饰演的曹操宗侯派，京剧中曹操的脸谱为白色，以示人物奸诈的性格。袁国林勾画的脸谱线条清晰，眉长目细，印堂和眉间有三道黑纹凝聚，表现出曹操既工于心计又有大战之前的忐忑心情。

架子花脸是以身段动作和功架为主，"马踏青苗"是此戏的特色表演，只见曹操头戴黑色相貂，身着红色蟒袍，左手抱着令旗宝剑，右手持马鞭，用力勒马，接着蹲下身体两腿交错着走矮步、搓步、横撕步。此时曹操身体已经倾斜，右脚斜插在左脚的后面，右脚背几乎贴在台毯上，小心翼翼，一步一探。这种台步既有步履沉稳中的谨慎，又兼卧鱼身段的妩媚，别具异彩，是其他戏中见不到的。观众仿佛看到在茫茫麦田之中，曹操在紧张地勒紧马匹行进，防止马匹踩坏了老百姓的庄稼。斑鸠惊马后的几个大转

身趟马的身段，用马鞭三次击打靴尖，动作舒展，大开大合。这套程式化的身段，配合着锣鼓舞蹈起来，美不胜收，又十分符合剧情，是这出戏里最好看也是最能展现演员功力的一套特殊的台步动作，是侯派架子花脸艺术的精华。

筱派的"拿耗子"

这场筱派的戏是在张绣兵败降曹之后，战事结束，将士们全部下场，舞台上转为张绣寡婶邹氏的绣房中。邹氏的表演，在京戏里通常为"刺杀旦"应工。"刺杀旦"不同于青衣、花旦、武旦，是从"花旦"行当中分出来的一个特别的分支。"刺杀旦"来自于昆曲，昆曲旦角分为六类，分别是老旦、正旦、作旦、四旦、五旦、六旦，其中的"四旦"就是"刺杀旦"，扮演有刺杀行为的女性，多是贞洁烈女，如《渔家乐·刺梁》中的邹飞霞、《一捧雪·刺汤》中的雪艳、《铁冠图·刺虎》中的费贞娥等。

还有一类"刺杀旦"又名"泼辣旦"，专门饰演放荡轻薄、风骚泼辣、水性杨花、凶恶歹毒的女子，最后都被人杀死。如《挑帘裁衣》中的潘金莲、《翠屏山》中的潘巧云、《乌龙院》中的阎婆惜等。可见，"刺杀旦"不仅是指刺杀别人的女性，还表现舞台上被人刺杀的女性。后一类的"刺杀旦""泼辣旦"以筱派的表演最为著称。

筱派是指京剧男旦演员筱翠花创造的表演流派。筱翠花真名叫于连泉，也是富连成科班连字科的演员。筱翠花能够在梅、

程、尚、荀四大名旦的夹缝中生存，自成一派，并且有自己的表演风格、有自己的代表剧目、有艺术的传人、有喜欢筱派的观众，可见其艺术成就之卓著。筱派艺术在表现特定性格的人物方面，有独到的表演风格。筱翠花曾在京剧最为鼎盛时期的一九二六年独立挑班成立"又兴社"，常演出《翠屏山》《战宛城》《大劈棺》《杀子报》《马思远开茶馆》等剧目，表现一些淫荡、泼辣、凶狠的妇女形象。当年，对筱翠花刻画人物中的色情表演，剧评家有如下之评论："唯见其剔透入微，风光妩媚，不知其荡；若夫凶悍泼辣正宜以淫荡见长，唯其能荡，筱翠花之所以可贵也。"筱翠花的剧目多为凶杀色情，在一九四九后几乎没有演出的机会，他也于一九六七年去世。

筱翠花的弟子陈永玲，十二岁就拜筱翠花为师，学习筱派剧目。后来又经筱翠花的举荐，先后拜在荀慧生、梅兰芳、尚小云门下，学习旦角各派的艺术，为他日后学习和发扬筱派艺术打下了坚实的基础。一九四七年，原"四小名旦"（李世芳、张君秋、毛世来、宋德珠）中的李世芳遭飞机失事遇难，北京《纪事报》重新选举"四小名旦"，选出"新四小名旦"为：张君秋、毛世来、陈永玲、许翰英。此时，陈永玲年仅十八岁，可见其技艺精湛。二十世纪五十年代初期，陈永玲为支援大西北到了兰州京剧团，可惜在五六十年代的"运动"中一直被批判，所以，陈永玲从三十五岁到五十岁，也就是演员最好的年华中不能演戏，只能于劳动改造中度过。

在一九八一年的这次《战宛城》演出中，陈永玲先生饰演邹

氏。在此之前,我已拍摄过陈永玲先生在北京演出的《贵妃醉酒》和《小放牛》两出戏。

那是在一九八〇年十二月八日,陈永玲复出后首次在北京前门外的中和戏院演出或者说是"亮相"。因为重要,所以他选择了筱派的这两出剧目。在民国时期,常州人张肖伧所著的《菊部丛谭》一书中有一篇《燕尘菊影录》,介绍筱翠花时评述:"《醉酒》《小放牛》两剧,尤卓著声誉,可与元元旦(男旦高喜玉,又名元元旦,富连成科班第一期喜字科,武旦、花旦演员)并驾,醉酒之双眼微酡、斜视流波、魂飞色授,最能传杨玉环之神。即软腰台步身段,亦远非梅、尚等能望其项背。"可见《贵妃醉酒》《小放牛》是筱翠花的代表剧目。这场戏是与北京京剧院二团合作的,我还有说明书保存下来。演出之前,我到后台看望陈永玲先

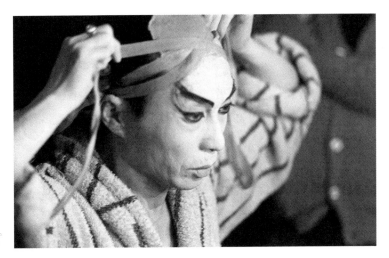

正在化装的陈永玲先生。
© 吴钢摄于一九八〇年

流派纷呈《战宛城》

生。剧场的后台是不准闲人走动的,我虽是《中国戏剧》杂志的摄影记者可以例外,但是到陈永玲先生的化装室,我还是加了小心的。男旦演员的化装室,有别于普通男演员的化装室。首先男演员的化装比较复杂,男子化成女装,要比女人化女装更费时间,总怕化装化得不好看,因此怕外人打搅。其次是男旦演员要避免裸露上身,这在旧戏班有严格的规定。合肥人方问溪于民国二十年所著的《梨园话》中记录后台规矩:"第二十五条,旦行扮戏不得赤背。旦角扮戏虽在盛夏,亦不准赤背,因旦角既上装后,则属于女性,岂可赤背于广众间耶。"近年来戏曲舞台上男旦渐盛,但记者或戏迷们在后台走动,也要有眉眼高低、有所忌惮。

在后台,陈永玲先生边化装边与我聊天。他告诉我,梅兰芳先生的《贵妃醉酒》就是跟刀马旦演员路三宝学习的,而陈永玲的师傅筱翠花的筱派艺术,也是从路三宝的表演中分支出来的。梅先生的《贵妃醉酒》最为经典,但《贵妃醉酒》其实最早是由刀马旦或者是泼辣旦应工的。梅葆玖先生曾经讲述过旧时《贵妃醉酒》的演法:"《贵妃醉酒》以前比较色情,它讲述的是杨贵妃等待唐明皇而他失约,贵妃醉酒后思春,主要人物除杨玉环之外还有小生裴力士和小丑高力士。以前表演时,杨玉环眉眼斜视,表情放荡,拉裴力士同衾共枕,拉高力士同入罗帏。"后来梅兰芳先生重新编排了新版的《贵妃醉酒》,把其中色情的成分去掉,使得全剧的整体格调和精神境界得到升华,成为梅派的代表剧目。现在舞台上经常演出的《贵妃醉酒》,无不以梅兰芳后来的版本为标准,展现升华了的杨贵妃形象。而独有陈永玲的《贵妃醉酒》,

陈永玲在《贵妃醉酒》中的卧鱼动作。© 吴钢摄于一九八〇年

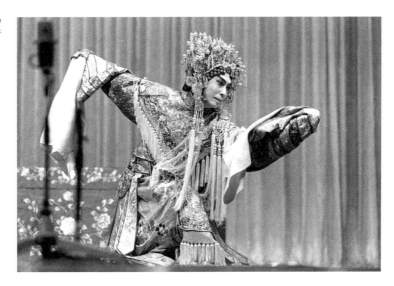

陈永玲在《小放牛》中饰村姑。© 吴钢摄于一九八〇年

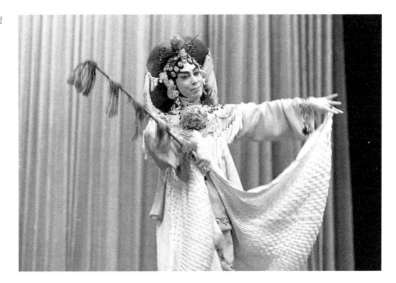

流派纷呈《战宛城》

是在梅兰芳表演的框架下，根据自身条件和筱派特点，采用了一些与梅兰芳不同的表演方法。如唱到"鸳鸯来戏水"时，用流盼的眼神和羞涩的神情表现出对男欢女爱的期待。唱到"金色鲤鱼在水面朝"时，用扇子上下左右地煽动，唱到"雁儿飞"时走一个大的"圆场"，这些都是十分有特色的，或者说是保留了一些老的演法。

梅葆玖先生在评价筱翠花时曾说："他的跷功、腰功都在我父亲之上。他醉酒时跑的醉步、能够卧鱼三分钟都是绝活。卧鱼也是炫技的一种，演员从侧面弯下，人脸朝天，筱翠花在卧鱼时能保持凤冠下的珠子直起直落不摇摆。"

可惜我们无法看到筱翠花的演出，只有从陈永玲先生的《小放牛》《贵妃醉酒》中，还可以看到筱派艺术的风范。

《小放牛》虽然是一出小戏，但是有繁重的歌舞表演。陈永玲的圆场加上一跳一颠的骑驴动作，生动活泼地表现出妙龄村姑的形象，其实，陈永玲先生那年已经五十多岁了。戏中一个卧鱼下蹲，向前俯身喝水的动作，嘴巴接近台毯，难度极高，程式技巧与戏剧情节呼应，展示了筱派艺术的辉煌。

陈永玲戏路宽，具有多方面表演才能。一九八一年他应邀参加纪念梅兰芳先生逝世二十周年的演出活动。这是一次高规格的演出，陈永玲在《红鬃烈马》里扮代战公主，扎着大靠上场，用掏翎子、背马鞭、踢腿加快卧鱼等动作，表现番邦女将的英武矫健。特别是他左右交错着连续做两面的鹞子翻身，衣裙飞舞、靠旗摆动，动作迅猛、新颖、别致。后面的《大登殿》一场中，代

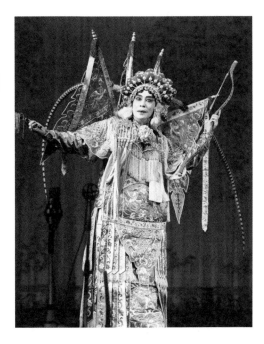

《红鬃烈马》中代战公主（陈永玲饰）。©吴钢摄于一九八一年

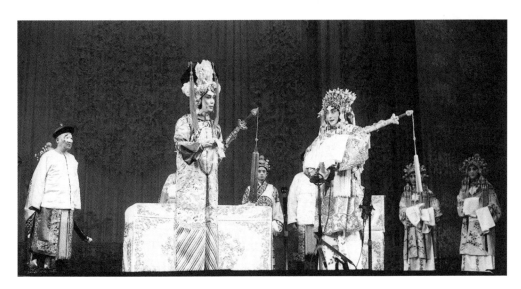

《红鬃烈马》中陈永玲饰代战公主，梅葆玖饰王宝钏。©吴钢摄于一九八一年

战公主改穿旗装上场,陈永玲的身材瘦削,穿着紧身旗袍和花盆底鞋,更显得修长挺拔,他与梅葆玖饰演的王宝钏有精彩的对唱,两位男旦合唱著名的"十三嗨",各展特色,相得益彰。这出戏,充分展现出陈永玲靠把戏和旗装戏的功力。

先说了陈永玲先生的好几出戏,只是为了介绍筱派艺术与陈永玲先生的表演特色,还是回过头来说一说《战宛城》。

在那次演出中,陈永玲先生饰演的邹氏,是一个年轻的寡妇。"思春"一场是邹氏在房中的独角戏,前面几十员战将在舞台上打得热火朝天,把场子"炒"热,紧接着就是这场一个人的戏,场子骤然冷静下来,节奏也放慢了,此时此景,稍微弱一点的演员就会把戏演"温"了,压不住场子。陈永玲先生一出场的几步走儿就获得了满场掌声,他的台步既不是花旦的天真摇曳,更不是青衣的稳重端庄,似踩跷又没有跷,轻佻妖艳之态从脚底到腰间而直上肩头,肩膀上的颠耸勾魂摄魄,被"钓"住眼神的观众追着邹氏出场,仿佛看到一股"春"风吹到了台上,把方才大战的硝烟吹得烟消云散。

这还刚刚开了个头,后面的戏就在这个"春"字上做文章了。邹氏在桌前坐下,通过摇头、叹息、低首、垂眉,把"暮春天,日正长心神不定"和"病恹恹,懒梳妆缺少精神"的自叹、自怜、自哀的心境表现出来,唱做结合得恰到好处。演唱与动作传神地结合在一起,声情并茂地把一个美丽贵妇的思春情绪完美地展现出来。接下来是邹氏的一段"哑剧"表演,在"行弦"节奏声中,用搓手绢、转手绢、用牙齿咬手绢、用手绢擦指甲,以及无聊之

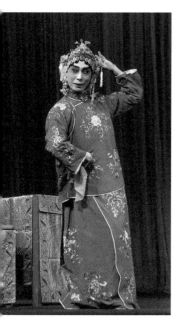

《战宛城》中,陈永玲饰演的邹氏在观看窗外的春色。©吴钢摄于一九八一年

中用手捶打另一只胳膊揉搓肩膀,摇晃胳膊解闷儿,再伸个懒腰,等等,表现出寡妇的烦闷和难耐。

再一段"哑剧"是邹氏听到了窗外的鸟叫声,打开窗户,春光乍现。陈永玲用一左一右、接连两个侧身叉腰的动作表现邹氏欣赏着窗外迷人的春色,"她"体态妖娆、眉目含情,神态骤然舒展。窗外撩人的春色,吹皱了一池春水,搅动了年轻寡妇的春情。然后有蝴蝶飞进来,邹氏追扑蝴蝶的小圆场,身段玲珑、步履轻浮,像漂在水面上打转的一股水流,又是满场的掌声。如果说前面的表演展现了邹氏的无聊寂寞,这里的赏春和扑蝶则是表现了邹氏的春情萌动。接下来就是这场戏的特色"拿耗子"了。乐队吹出耗子的叫声,邹氏听到面露惊恐之色,环顾墙角四周,找寻耗子的踪迹。突然,手指桌子,暗示着耗子上了桌子。邹氏先是惊恐,继而又伸出两指,表情动作从惊恐转为羞涩,两手轻拍胸脯,面红耳赤地暗示看到桌上的两只耗子在交配。陈永玲表演时用手帕遮住目光,羞于观看,又忍不住从手绢后面偷瞧,甫一流盼,复转娇羞,这一遮一盼之间,表现出情欲被耗子撩动起来。邹氏起身迈步想用手绢捕住"耗子",又生怕惊走了耗子,一只腿迈出而定住,两只手举着手绢抖动,在欲捕欲止中,这几步走儿仿佛是影视中的"慢动作",给观众充分的时间来感受寡居少妇看到耗子交配时心理的变化,又展示了演员控制台步和腰腿的功力。用手绢盖住"耗子"后,再快速抓几下手绢,活灵活现地表现被盖住的"耗子"的跳动。

《战宛城》在"拿耗子"的情节中有道具制作的耗子出现在桌子上,像木偶戏一样用钢丝操纵做交配状。近年来的演出,为了

流派纷呈《战宛城》 103

使观众看清耗子,把道具耗子的体态增大,在桌子上动作。以我一个普通观众的看法,其实,耗子上台没有必要,甚至是画蛇添足。且不说传统京剧是虚拟写意的艺术形式,并不需要木偶上台,也不说两个道具的不雅动作有污目之嫌,就是桌子上耗子的出现也与舞台上前面的程式化表演不合。倘若是道具制作的耗子此时出现,那么,几分钟之前的扑蝶也应该有钢丝操纵的蝴蝶飞舞才对。再往前面看,曹操的马踏青苗,更应该有机械操纵的马匹上台才合理,那就乱了套了,还是京戏吗?

想想《小放牛》中河边喝水的动作,演员用俯身弯腰来完成,完全没有河水的出现。《贵妃醉酒》中的摘花,用侧身卧鱼来完成,台上并没有花,全靠演员的表演"无中生有"出来。再如花旦戏《拾玉镯》中孙玉娇的"哑剧"表演,用手搓线、绕线,然后穿针、引线、绣花等系列动作,都是虚拟完成,手里什么都没有。她喂鸡、轰鸡、数鸡的情节,台上也一只鸡没有,全凭演员逼真的表演来完成。

齐如山先生在几十年前就说过:"按国剧的规矩,不许写实,不许有真物上台,……所以说旧剧一切避去写实,不需真物上台,也是一种很有道理的规定。因为真正想写实,便有许多事情,办不到也。"《战宛城》戏中,真耗子上台当然是"办不到也",木偶耗子上台纯属木偶的表演,而"非京剧也"。所以去掉木偶耗子,符合传统京剧尊崇的程式化、虚拟化、写意化的表演方法。摒弃有争议的耗子木偶表演,还舞台于演员。演员用手、眼、身、发、步,细腻地表现出看耗子的情景,而观众在欣赏和理解演员的动

作时，不再为木偶耗子所干扰。舞台上撤去桌上遮挡木偶操纵者的帘帐等，最大限度净化舞台，还舞台于"一桌两椅"，给演员以最大的表演区域，扑蝶时候的圆场跑动会更能圆满自如。这样的改进，有梅兰芳先生对《贵妃醉酒》净化之先例可循，于演员于观众皆有裨益，何妨一试。

言归正传，接着说一九八一年的这场演出：夹在两场恶战之中的大段独角戏被陈永玲先生演得活灵活现，他的表演不温、不火、不"黄"，恰到好处地刻画挖掘出这位尊贵寡妇渴望情爱的心理，也为后来邹氏与曹操的苟合，埋下伏笔。

曹操进城后将邹氏和丫鬟春梅掳去，邹氏见到曹操，一双水灵灵的眼睛风情万种，勾得曹操魂不守舍。这是一场快节奏的过场戏，时间虽短，却有"迫不及待"的深长意味，正是因为前面有邹氏微妙细腻的表演，而后的苟合就是"急就章"式的结果了。

早年间的演出中，有些演员为了迎合一些观众的低级趣味，把这场戏作为重点，加强了情色的表演。其实数百年来，传统京剧表演是极其保守规矩的，演员在舞台上露出胳膊已经不可以，更遑论袒裼露体的大尺度展现。那么，《战宛城》被称作"粉戏"的"粉"从何而来呢？当年所谓"粉色"现在称为"黄色"的表演，就是在舞台正中设置幔帐，幔帐就是在两把斜放的椅背上绑着两幅帐帘。当邹氏与曹操见面之后，有邹氏与曹操携手入帐的情节。入帐后关闭帐帘，晃动帐子，暗喻帐内不雅的动作。也有邹氏把一条腿架在椅背上故意露出帐外。有看过当年演出的观众描述说："这条腿便在帘子外，或紧张蜷缩，或放松伸展，或笔直

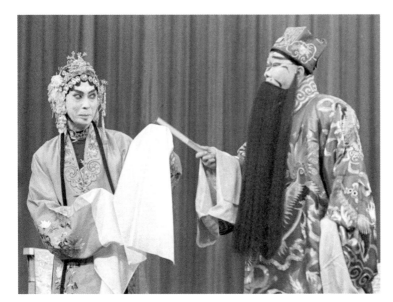

《战宛城》，陈永玲饰邹氏，袁国林饰曹操。©吴钢摄于一九八一年

紧绷，上下颠簸，好似波浪一般。"名曰"大闹销金帐"。

乾隆年北京的《燕兰小谱》就曾有"粉戏"《战宛城》的报道：友人言近日歌楼演剧，冶艳成风，凡报条（以红纸书所演之戏，贴于门牌，名曰报条）有"大闹销金帐"者，是日坐客必满。这些糟粕都在陈永玲先生的表演中被摒弃，舞台上也根本没有幔帐的陈设。

杨派武生的袍带戏

高盛麟先生饰演的张绣，出场后的戏不多。曹操大军压境，

以石击卵,张绣无奈,只得降曹。

　　高盛麟先生是这次《战宛城》演出中唯一一位富连成科班毕业的演员。他扮演的张绣出场时是大武生装扮,扎长靠,配靠旗,英勇霸气。可是与曹军一战即溃,献城投降。降曹后的张绣卸去甲胄,改穿青袍小帽,还要低头弯腰,报门而进。大武生改穿老生的装束,头上的纱帽翅、双手的水袖、腰间的玉带,都要运用起来,与穿长靠和箭衣的表演大不相同,对武生演员来说难度很大。高盛麟先生不愧为杨小楼先生的高足,继承了杨派武生武戏文唱的特点。而且他的父亲是有名的高派老生高庆奎,"袍带戏"源自家传,表演起来游刃有余。舞台上演英雄容易,演英雄落魄最难。败兵之将难以言勇,张绣在曹操面前只能唯唯诺诺,赔着笑脸,极尽卑微之态。若无曹操与邹氏的苟合,张绣兵败降曹,戏也就该结束了。谁知风云突变,张绣的寡婶被操军掳走,张绣去曹操住处打探消息,看到婶娘的贴身丫鬟春梅前来上茶,确认了曹操与婶娘的奸情,震怒得跌坐在椅上,进而起身双手高抛水袖,把双手倒背身后面向观众亮相,强忍满腔怒火而不形于色,只有头上两只纱帽翅的颤动,表现出张绣胸中的愤恨。此时不但观众一惊,曹操也被震住了。僵持半晌,曹操试探着从侧面用扇子敲他的肩膀,一次两次,张绣仿佛僵住了一般丝毫不动。直到曹操第三次用扇子敲他的肩膀,张绣才缓过神来,认清形势,假意拱手告退。出来后狠狠地说:"曹操呀,我不杀尔,誓不为人也!"高盛麟先生继承了其父唱念嘹亮响脆的嗓音,但是这几句道白隐忍低沉、暗藏着杀机,仿佛从牙缝里挤出来,咬牙切齿地

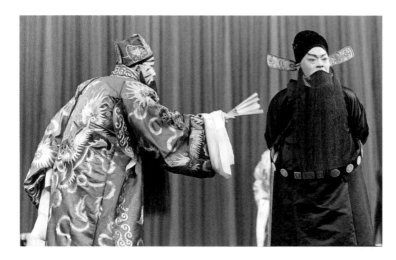

《战宛城》中曹操（袁国林饰）用扇子敲张绣（高盛麟饰）的肩膀。© 吴钢摄于一九八一年

念出了满腔的愤恨。京剧讲究"千斤道白四两唱"，道白的功夫就表现在这里了。张绣平日视婶娘如母，遭此奇耻大辱，俗话说兔子急了还咬人呢，何况张绣是一只猛虎，此时更被逼成一只报仇心切的猛虎了。

大将典韦的威武

前面说过，京剧中曹操出场，身边有八员上将。《战宛城》中的重点是大将典韦。这次演出中典韦由大武生尚长春扮演。

尚长春是尚小云先生的长子，先后在富连成和荣春社科班学艺。得到过众多名师的传授，学习杨小楼、尚和玉这两大门派的武生戏。我做摄影记者时，他已经在中国戏曲学院任教，不常演戏，

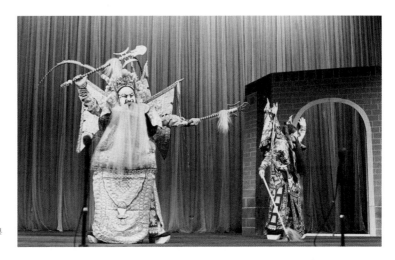

尚长春在《战宛城》中饰典韦。© 吴钢摄于一九八一年

这出《战宛城》是我看过的他唯一一场演出。典韦在这出戏里是一颗关键的棋子,曹操之所以有恃无恐,掳占张绣之婶娘,倚仗的就是典韦。张绣惧怕的也是勇猛无敌的典韦。《战宛城》中典韦是重要的角色,一定要选用高水平的大武生。如果饰演典韦的演员太"水",就显不出曹操的傲慢骄横与张绣的大智大勇。

尚长春先生扮演的典韦勾黄色三块瓦脸,黄色在京剧脸谱中表现骁勇凶暴的人物性格。演员扎黄色大靠,盔头上插翎子,带白色狐尾,出场时的起霸就可以看出功力,手、眼、身、发(胡须)、步都运用自如,大开大合、孔武霸气,有勇冠三军的气势。当年尚长春先生已经五十多岁,体魄胖大,但是开打时身手稳健、功架饱满舒展;几个连续的翻身,左右盘旋舞蹈,依然灵活矫捷。

流派纷呈《战宛城》 109

后边的戏是张绣夜袭、大战典韦。如果说前面张绣是大兵压境时的被动应战,此时则是报仇心切下的主动出击。典韦猝不及防,又失了双戟,且是醉酒后的开打,仍困兽犹斗,以一当百,死战而不退,为曹操的逃命争取了宝贵的时间。典韦被杀时走"硬抢背",高高跃起再翻滚着摔下,以尚先生的年龄体魄,殊不易也。

宛城一战,曹军反胜为败,曹操侥幸逃脱,却折了大将典韦,一子一侄也死在乱军之中。在另一出三国戏《张松献地图》中,张松讥讽曹操:"丞相虎威,不过是:濮阳遇吕布,宛城遇张绣,赤壁遇周郎,华容道遇关羽。"其实,与其说"宛城遇张绣",还不如说"宛城遇邹氏"更准确。试问:倘若曹操没有遇见邹氏,如何会有张绣的兵变?

《战宛城》这一出战争大戏,两头都是恢宏激烈的武打场面,可全剧的当中一段竟是"年轻寡妇思春"的独角戏,虽对这个女人有过多、过长、过细的心理描写与刻画,却又十分符合剧情发展,有表演、发挥、表现的合理性,也符合中国戏曲"有话则长、无话则短"的艺术规律,感叹京剧老先辈们的艺术构思,的确展示了高水平的场景布局和舞台调度。

争强斗恶的《连环套》

传统的京剧剧目中,宣扬忠孝节义的剧目很多,《连环套》就是一出宣扬江湖义气的戏,全剧突出的是一个"义"字。

故事讲清朝康熙年间,绿林英雄窦尔敦在比武时被黄三太飞镖打伤后,到连环套山寨聚义。十几年后,他得知太监梁九公携御马外出狩猎,就与连环套众英雄商议欲下山盗取御马。这段戏名为《坐寨》。窦尔敦深夜下山入御营盗走御马,并留下黄三太姓名,嫁祸于黄三太,以报镖伤之仇。这段戏即是《盗马》。黄三太之子黄天霸以拜山为名,只身赴连环套探访御马下落,并与窦尔敦约定次日于山下比武。这段戏是《拜山》。黄天霸的盟友朱光祖夜入连环套,盗取窦尔敦的武器护手双钩,并把黄天霸的钢刀插在桌案之上,警示窦尔敦。这段戏是《盗钩》。第二天比武时朱光祖说明是黄天霸深夜盗钩,不忍杀害窦尔敦。窦尔敦感谢黄天霸不杀之恩,献出御马,随黄天霸去官府投案。最后这一段戏是《比武》。

《连环套》述说江湖恩怨,情节紧凑好看,几十年鲜有演出

的主要原因是剧中主角黄天霸曾背叛绿林。当年，人们认为绿林英雄历来是反抗封建官府、除暴安良的正面人物，而投靠官府的黄天霸自然就成为封建统治阶级的"鹰犬"，是负面人物。因此，凡是关于黄天霸的戏都是"坏戏"。可是传统戏曲中有关黄天霸的戏很多，而且艺术水平也很高；适合作为戏校学生的教学示范。其中最有名的就是《连环套》。我一九八一年一月拍摄的这场《连环套》，是在中国戏曲学院排演场的"内部演出"——排演场在学校里面，没有出校门，不卖票，所以叫作"内部演出"。演出这天，戏曲学院的排演场座无虚席，走道上都站满了学生。剧场里只有九百多个座位，据说超过一千个座位在税收上区别会很大。我曾经在这个排演场里拍摄过不少精彩的演出，现在这个老排演场早已经拆除了。

这出戏是表现两位"大英雄"之间的江湖仇恨，黄天霸与窦尔敦见面要争强斗胜，看看谁更"豪横"。所以舞台上扮演黄天霸和窦尔敦的表演者都要选择高水平的演员，要有相同的名气、地位、艺术水平，台上见面才能旗鼓相当，戏曲界称为"比粗"。倘若一方演员水准稍差，就被另一方"欺"下去了。

这场戏是由武生演员高盛麟饰演黄天霸，花脸演员王正屏饰演窦尔敦。

王正屏先生是上海戏曲学校正字辈的学员，与顾正秋、张正芳、孙正阳等是同学。后来到北京拜裘盛戎为师，就在裘家学习深造，在师傅身边有数年之久。裘盛戎给他的开蒙戏就是《盗马》。他在形象上很像师父裘盛戎，身材不高、脸庞瘦小，作为花

脸演员，勾出脸来不够魁伟宽阔。正因为如此，王正屏学习到许多裘盛戎善于"藏拙"的表演手法，来弥补身体条件的先天不足。王正屏跟随裘盛戎学艺，曾经与梅兰芳、谭富英等前辈同台演出，积累了经验。之后他长期在上海演出，也经常与周信芳（麒麟童）合作，又吸收了不少麒派的表演，注重用功架、身段、表情、节奏来刻画人物。因此他虽然是裘派花脸，但吸收了许多架子花脸的表演方法。

王正屏先生的《坐寨》，出场时与裘派花脸的姚期、包公都有所不同，脚步向侧面迈出，上身微摇，显示出山大王横着膀子走路的蛮横与狂傲。唱《点绛唇》后，撕扎（双手把胡子的一缕拉开来摆姿势）时斜着眼神、撩袍时高高抬起左脚，活生生一副"草头王"的派头。《坐寨》有一段著名的唱段"将酒宴摆至在聚义厅上"，王正屏先生的劣势是嗓音弱，他在唱这句高声韵的导板时，在"聚"字后面短暂停顿，然后放声叫出"呀"字，唱成"聚呀义"。这个"呀"字是张口音，王正屏不是唱出来而是喊出来的，一个"呀"字，有声而无韵，炸音震响，贯彻全场。王正屏先生扬长避短的这一声喊，舞台效果非常好，凸显了窦尔敦的张狂。这段唱的最后一句是"闯龙潭入虎穴我去走一呀场"。又有一个"呀"字，不过，这个"呀"字前面的"一"字，唱得低沉而悠长，如浓云聚蓄，雷声正要滚滚而来，然后猛的一个"呀"字喊出来，振聋发聩，听起来触耳惊心，非常符合窦尔敦"闯龙潭入虎穴"的勇敢无畏。接下来是"嘣－噔－仓"三声锣鼓，王正屏随着锣鼓节奏，一个漂亮的转身，面对着下场门，快步下场，表现了窦尔敦义无反

顾的决心。台下观众都是内行,看得出来王正屏含而不露地运用了传统戏曲唱、做的技巧,恰到好处地突出了舞台上人物的性格特点,发挥出裘派的艺术特色。

　　接下来的一场戏是《盗马》,这出戏与《坐寨》不同。《坐寨》是窦尔敦加上四位英雄,一共五个大花脸,花团锦簇,配上两边的小喽啰,众星捧月一般地傍着窦尔敦唱戏。而《盗马》是深夜下山,场子冷了下来,舞台上是空着的,但灯光大亮,锣鼓震响,窦尔敦一个人在台上演独角戏,所有观众的眼光都聚集在窦尔敦的一举一动上。王正屏演的这出戏是裘盛戎先生亲自给说的,身段唱腔都很繁重。窦尔敦唱"乔装改扮下山岗,山洼一带扎营房,我趁着月无光大胆地前往",身段极其讲究,如"月无光"三字,王正屏配合唱词,左手撕扎,右手向左按,整个身体向左侧倾斜,

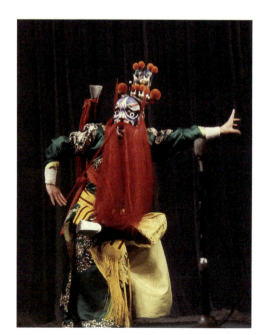

京剧《连环套·盗马》,王正屏饰窦尔敦。©吴钢摄于一九八一年

只有眼睛向右上方望去,这个"望月"的姿势美极了。虽然动作简单,但手眼身发(胡须)步都交代得清楚,再现了裘派艺术的神韵。而在御营中看到了打更人时唱"要成功跟随了他",随着"跟随"二字,跐右脚,抬左脚,等到"他"字出口时,左腿屈盘在右膝上,右腿弯曲着做侧身观瞧的姿势,这优美的造型是借鉴了南派武生盖叫天"鹰展翅"的动作,从中"化"出来的。

窦尔敦盗走御马,嫁祸于仇人黄三太,但黄三太已死。朝廷严令黄三太的儿子黄天霸追回御马。戏演到这里,高盛麟饰演的黄天霸才出场。高盛麟先生是富连成科班盛字科的演员,杨(杨小楼)派大武生。高盛麟出科后拜武生丁永利为师,丁永利常年与杨小楼配戏,也是传授杨派艺术最好的教师。高盛麟的妻子是杨小楼的外孙女刘蕙芬。杨小楼无子,只生了一个女儿,女儿生了三子一女,女儿就是蕙芬。杨小楼对唯一的外孙女疼爱有加,对外孙女婿高盛麟自然另眼看待,把平生之学悉心地传授给了高盛麟。

高盛麟与杨小楼有师徒之谊,又是外孙女婿,近水楼台,得到一手的"实授",因此,高盛麟的杨派武生戏学得多、学得瓷实。例如戏中朝廷震怒,急调黄天霸限期捉拿盗马之人。黄天霸祸从天降,幸有督办的彭朋大人与黄三太交好,当面允诺宽限十日限期。黄天霸感恩戴德,拜谢彭大人时,单腿跪地拜谢,接着蹦起来再接着一拜、二拜、三拜,而彭朋做搀扶状向后退着走,两个人动作配合得非常好。这一串单腿跪拜,是黄天霸身段的一个卖点,也是这出戏中一个出彩的地方。黄天霸虽然是武生应工,但这出戏里

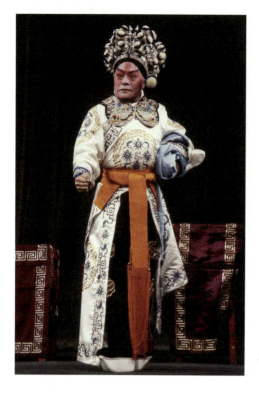

《连环套·拜山》，高盛麟饰黄天霸。©吴钢摄于一九八一年

面并无繁杂的武打，武生的浑身功夫无法展示，于是聪明的武生演员就在这个跪步上做文章。黄天霸是穿着厚底靴的，单腿跪下来再接连蹦着走。左腿弯曲用厚底靴的靴尖发力，右腿跪下来用膝盖发力，连续的单腿跪地、蹦起来再跪下、蹦起来再跪下，想想就知道有多么难，何况下身还有大带、箭衣的下摆要归置妥了，不能有拖坠压拽。高盛麟不愧是杨小楼的高足，举重若轻地把这个高难度动作"跪"得如蜻蜓点水般轻盈流畅，造化出杨派武生"武戏文唱"的至高境界。演员既施展了腰腿功夫，又丝毫没有卖弄武功之嫌，还凸显了黄天霸奴颜婢膝的奴才本色。据说慈禧太后偏爱杨小楼的

《连环套》,也许是看着这一连串的跪拜心里很爽。

黄天霸为打探盗马之人,孤身上山拜会窦尔敦,《拜山》一场戏就此展开。黄天霸试探窦尔敦:"保镖路过马良关,一见此马喜心间,无有大胆的英雄汉,不能够到手也枉然。"这几句唱节奏快,贯通流畅,没有什么跌宕起伏的旋律,却是这出《连环套》里黄天霸的重要唱段。高盛麟先生继承了其父高庆奎高亢脆甜的嗓音,把这几句唱唱得顿挫有致,具有非常强烈的诱惑力。性格高傲的窦尔敦果然上了钩,把御马拉出来炫耀一番。不过,当窦尔敦得知黄天霸就是仇人的儿子时,勃然大怒:"连环套岂容你絮絮叨叨,与我拿下了!"黄天霸丝毫不惧,脱下外罩,狠狠地说:"天霸上山,以礼商情,你来看,身旁寸铁全无,依仗你们人多,来来来,将你黄老爷碎尸万段,我皱一皱眉头,算不了黄门中之后代。"这般胆气,连窦尔敦都暗暗地伸出了大拇指。黄天霸在这出戏中并无繁重的武打,唱段也不多,他的戏演的就是胆量和气势,要凭这个压住寨主窦尔敦的气焰。窦尔敦曾经唱出自己的江湖地位,"窦尔敦在绿林谁不尊仰"?偏偏来了个黄天霸上山"叫份儿"。戏曲演员讲究"当场不让步,举手不留情",扮演两位"大英雄"的都不是"省油的灯",演员在台上各不相让,气势和台风都必须充分发挥,这就是所谓的在舞台上"比粗"。

王正屏扮演的窦尔敦戴盔头、插翎子、带狐尾,蓝脸红扎,褶子敞开,是啸聚连环套的山大王形象,背后有四位头领和众多的喽啰簇拥。而高盛麟扮演的黄天霸,戴罗帽、穿箭衣,孤身一人上山,扮相上和阵势上都被窦尔敦压了一头,显得势单力薄。

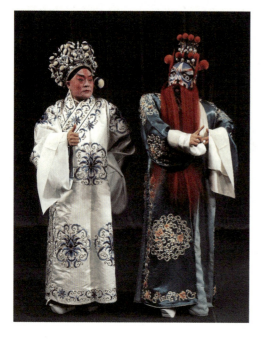

《连环套·比武》，高盛麟饰黄天霸，王正屏饰窦尔敦。
© 吴钢摄于一九八一年

但是高盛麟老师戏做得足，以拼死一搏的气势反而压住了窦尔敦。有一些评论说高盛麟演戏面部无表情变化，其实，此时高盛麟凝重的面部表情，反而是他的高明之处，有不惧生死的意味。如果拧眉毛瞪眼睛、咬牙切齿地拼命做戏，效果反而不好。黄天霸这时的视死如归并不是装出来的，如果捉不着盗马人，黄天霸要被满门抄斩。所以他在连环套要争个鱼死网破，或许会争出一条生路。窦尔敦中了圈套，约定次日比武。并认定黄天霸是一条好汉而"摆队送天霸下山"。

《比武》一场戏中，两位豪强相遇一决雌雄。窦尔敦的功架强霸彪悍，黄天霸的亮相勇猛豪横，两个人互不相让。正在"比粗"之际，朱光祖上来揭破了昨夜的插刀盗钩，"比粗"的天平开

始倾斜。窦尔敦失去双钩,先挫了锐气,又因夜里黄天霸插刀在桌,被朱光祖奚落:"我问你长着几颗脑袋?"窦尔敦恐被绿林中人耻笑,内心斗争后,痛下决心:"我与你父结冤仇,如今怀恨有数秋,插刀盗钩你的恩情厚哇,也罢!两家的恩仇一笔勾。"剧情顿时反转,窦尔敦献出御马,随黄天霸投案。此剧也画上了句号。

这出戏曾被当作表现江湖义气的典范,称窦尔敦义薄云天,化干戈为玉帛。是耶非耶?观众们自有自己的主见。

《连环套》这出戏,当年富连成科班盛字科的裘盛戎与高盛麟的合作最为叫好。这两位同科学艺,珠联璧合,台上配合得严丝合缝。可惜裘盛戎在二十世纪七十年代初早逝,幸有他的高足王正屏得到乃师的真传,与高盛麟合作《连环套》也堪称绝配,如今这二位都已作古,这场八十年代初的内部演出是他们唯一的一次合作,不敢称空前,也能说是绝后了。

王正屏与高盛麟演出《连环套》后,京剧界十分轰动。从内蒙古京剧团调回北京京剧院不久的著名武生李万春,特地邀请王正屏夫妇到家里做客,还把自己在北京、天津的徒弟都召唤来,与王正屏夫妇相聚。我与文字记者郭永江也在邀请之列。李万春先生当时大概也有"唱一出"《连环套》的意思,因为李万春的黄天霸也是杨小楼先生亲授的,两个人在家里还对了戏。可惜由于种种原因,这次合作没有实现。我当天带了哈苏和尼康两台相机,用尼康相机的自拍装置,拍摄下了众人合影。

李万春（左）与王正屏在家里对戏。© 吴钢摄于一九八一年

　　《盗马》是《连环套》全剧中最容易唱的一折戏，可也是最难演的一折戏。最容易唱是因为《盗马》基本上就是一个人的戏，黄天霸这个"朝廷鹰犬"在这出戏中没有出场，这就避开了"叛徒戏"之嫌。因此，当时在台上只演一折《盗马》，就没有什么忌惮了。而《盗马》所以最难演，也因为这是一个人演的戏，没有配角的帮衬，也没有旁人分担戏份，而且这折戏的唱、念、做、舞都很繁重，演出并不容易讨好。仅窦尔敦的装束就很复杂，穿箭衣、围大带、蹬厚底，戴扎巾，挂红扎，额头上有箭头形的"茨菰叶"（带有倒刺的黑色箭头状装饰物），肩上斜插着钢刀，稍有不慎红扎就容易挂在"茨菰叶"或刀把上。在盗出御马的之前

之后，都有许多繁杂的身段，还要配合着唱、念，稍有不慎就会有闪失。早年间的花脸大家金少山、郝寿臣、侯喜瑞、裘盛戎都因演这折戏而出名，内行的老观众留有印象，两下里比对，高下立判。因此，很多以唱功取胜的铜锤花脸都演前面的《坐寨》，"不动"后面的《盗马》，也有人称这一折戏是花脸演员的"试金石"。

《盗马》的剧照我拍摄得很多，其中几位演员的照片已是十分罕见，例如：一九七九年九月十七日，裘盛戎的胞弟裘世戎先生随云南省京剧团进京演出，著名武旦关肃霜"反串"小生，在北京工人俱乐部演出《白门楼》，前面的戏就是裘世戎的《盗马》，当时的环境还不可能演出《连环套》，但是《盗马》是没有问题的。

裘世戎先生自幼随哥哥裘盛戎入富连成科班学艺，比哥哥低一科。裘盛戎排"盛"字科，裘世戎排在了"世"字科，与我们熟知的袁世海都是同一科的花脸演员。裘世戎久居云南，所以北京的观众并不熟悉他。他的《盗马》中规中矩，扮相、体魄、身段都有乃兄的影子。盗马时前面的走边、后面的趟马，身段做派舒展大气，北京的观众终于看到了久违的窦尔敦，我也是第一次有机会拍摄了《盗马》这出戏。

又如：一九七九年，《连环套》还没有公开演出，但已在议论之中了。我在这一年到中国京剧院拍摄剧照。那时中国京剧院还在魏公村的一个大院里。我们在排练场里打上灯光，为演员拍化装照，给当时的年轻演员杨秋玲、刘长瑜、孙岳、俞大陆、吴钰璋等拍摄了很多出戏的剧照。其中就有吴钰璋的《坐寨》和《盗

粉 墨 留 真

《连环套·盗马》，裘世戎饰窦尔敦。ⓒ吴钢摄于一九七九年

吴钰章扮演《连环套·坐寨》中的窦尔敦。ⓒ吴钢摄于一九七九年

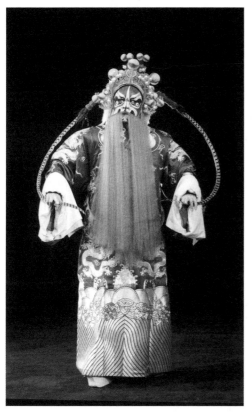

方荣翔扮演《连环套·坐寨》中的窦尔敦。© 吴钢摄于一九八一年

方荣翔扮演《连环套·盗马》中的窦尔敦。© 吴钢摄于一九八一年

马》。吴钰璋先生早年随父亲学习花脸，演唱融合了金（金少山）派与裘派的特点，做功学习袁（袁世海）派的表演手法，是中国京剧院的实力派演员、中坚力量。

还有一次是为方荣翔先生拍剧照。方荣翔先生也是裘盛戎的弟子，十六岁拜师后长期跟随师傅学习裘派的演唱风格。他是继师父裘盛戎之后，最负盛誉的铜锤花脸演员。花脸行当中，

争强斗恶的《连环套》　　123

铜锤是以唱为主的,方荣翔先生的《连环套·坐寨》经常演出,很受观众的喜爱。但是他在艺术上非常慎重,自从一九七四年心脏患病后就不动《盗马》这一折戏了。我于一九八一年七月七日,在北京人民剧场专门为方荣翔先生拍摄了好几出戏的剧照,拍完了《坐寨》之后,方先生打上扎巾,插上刀,专门拍摄了《盗马》的剧照,身段动作都非常讲究、规矩、漂亮,可算是难得的纪念。

袁世海先生是富连成科班世字科的演员,八年坐科,打下了坚实的基础。后来拜花脸前辈演员郝寿臣为师,学习郝派花脸艺术,是郝寿臣、侯喜瑞之后最著名的架子花脸演员。架子花脸注重表演,以功架身段见长,因此,《盗马》是袁世海先生的拿手戏。可惜我做摄影记者时候,他因为年纪和身体原因已经不动这出戏了。一九八五年,袁世海先生随中国京剧院赴香港演出,我应香港演出商邀请,在人民剧场为剧团拍摄剧照。这场拍摄没有观众,但是为了拍摄效果,安排了乐队的打击乐配合,袁世海先生特意勾上脸、扮上窦尔敦,随着锣鼓声表演了一段《盗马》中的趟马动作,威风不减当年,照片拍摄得也动感十足,加上了锣鼓就是不一样,感觉有现场演出的效果。我在台下面拍照,虽然没有观众,却也欣赏了这一段袁世海先生彩妆表演的《盗马》。

一九八一年八月七日,北京京剧院排演的新戏《裘盛戎》在北京工人俱乐部彩排。这出戏揭示了裘盛戎先生在"文革"中的遭遇,剧中的裘盛戎先生,由裘盛戎的儿子裘少戎扮演。这一年,是裘盛戎先生离开整整十年。裘盛戎先生一直想有一个儿子继承

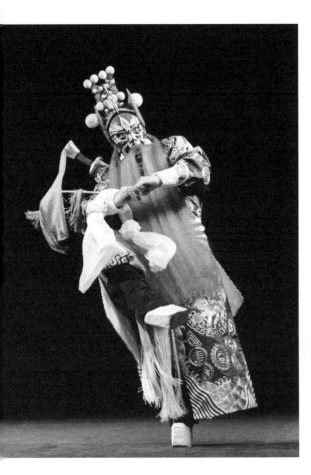
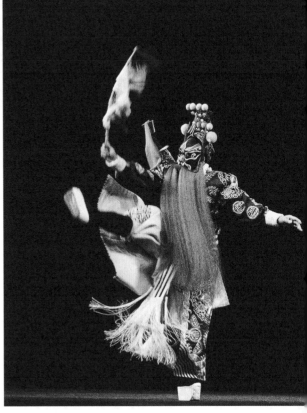

袁世海扮演《连环套·盗马》中的窦尔敦。©吴钢摄于一九八五年

现代京剧《裘盛戎》，裘少戎饰裘盛戎。©吴钢摄于一九八一年八月七日

他的裘派艺术。但是接连着生了五个女儿，第六个才生了男孩裘少戎。他对儿子裘少戎的培养一直挂在心上，病重时还嘱托徒弟夏韵龙："你这个弟弟裘明（即裘少戎）他还年轻，以后你可要管他，你可要教他啊！"裘先生的托孤之词令人心伤。

裘少戎长大后进入中国戏曲学院学习裘派花脸，毕业后分配到北京京剧院。他在这出现代戏中扮演他的父亲裘盛戎。其中有"戏中戏"的情节，裘少戎在台上扮演的就是《盗马》中的窦尔敦。我是裘派爱好者，排练这出戏的时候就去拍过照片——还拍到姜昆、李文华前来探班——一直拍摄到了彩排。可惜这出戏没被批准公演。但彩排时候我拍摄的不少演出剧照，为这出《裘盛

戎》留下了可视的资料，得以纪念我们尊敬的裴盛戎先生和裴少戎塑造的窦尔敦形象。

《连环套》这出传统老戏命运多舛。我们前面说到的这些照片上的黄天霸与窦尔敦的扮演者，也都相继离我们而去。最可惜的是裴少戎先生英年早逝，这是裴派艺术传承中最大的遗憾。好在时代在前进，戏剧《连环套》中的黄天霸现在也早已不是一个"问题"了，更多更年轻的"黄天霸"与"窦尔敦"沿着前辈的足迹，在舞台上继续着"争强斗恶"，作为一个老观众、老摄影师，衷心祝愿我们的剧场中好戏连台、永不绝响。

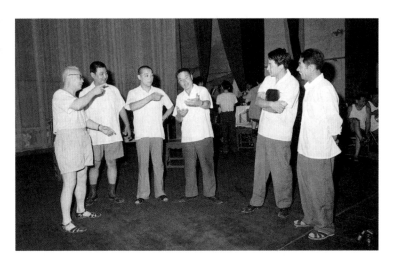

《裴盛戎》排演现场，左一为导演王雁，左三为裴少戎，右侧为姜昆、李文华。©吴钢摄于一九八一年

《红灯记》与《斩经堂》

　　一九八七年十二月二十七日，阿甲先生从事戏剧工作五十周年演出在北京人民剧场开幕，演出了阿甲先生导演的两出京剧《红灯记·痛说革命家史》和《斩经堂》。

　　《红灯记》是"样板戏"，而"样板戏"曾是"文革"十年中全国人民唯一能够看到的演出，即便各地方剧团，也只能照搬几个"样板团"的剧目，原封"拷贝"下来演出。除了在剧场里演出外，还有电影院里的反复放映。后来，在京剧《红灯记》基础上又衍生出钢琴伴奏《红灯记》等。

　　我虽然生长在一个戏剧工作者的家庭，但是因为"出身不好"，"十年"中从来没有机会到剧场中真正欣赏过"样板戏"。倒是在《中国戏剧》杂志工作十年之后，才于人民剧场的阿甲纪念演出时第一次看"样板戏"，这次是中国京剧院演出的《红灯记》。演员刘长瑜和高玉倩我已经非常熟悉了，曾经为他们拍摄过不少传统戏的照片。但是看到舞台上全国人民都熟悉的李铁梅和李奶奶形象，听到了熟悉的唱腔和唱段，还是很激动。观众的反应也

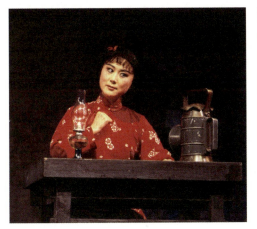
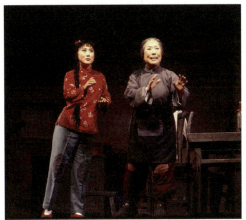

京剧《红灯记》,刘长瑜饰李铁梅,高玉倩饰李奶奶。
© 吴钢摄于一九八七年

很热烈。

按理说,《红灯记》应该是最革命的一出京剧了,但是同一个晚上的演出中,还有"最不革命"的一出京剧《斩经堂》,而《斩经堂》是曾被明令禁止演出的"禁戏"。两出戏同台演出,是很奇特的一幕。所以出现这种情况,是因为这两出戏,都是阿甲先生导演的。

《红灯记》剧情为大家熟悉,不必多讲,单说这另一出戏。《斩经堂》又叫《吴汉杀妻》。故事是:西汉末年,王莽篡权后,下令通缉刘秀。潼关守将吴汉抓住刘秀后,吴母告知吴汉王莽弑君篡位和杀父往事,责令吴汉释放刘秀并起兵征讨王莽为父报仇。同时又命吴汉杀死妻子——王莽之女王兰英。王兰英为人温婉善良,吴汉不忍下手,但为了报父仇,泣拜受命,斩妻于诵佛之经堂。吴汉杀妻后,吴母亦上吊自尽,吴汉乃焚毁住宅,背负母亲尸骨,纵马出潼关,奉刘秀复兴汉室。

由于情节和表演过于残忍,五十年代初,《北平新民报》公布

《禁演五十五出含有毒的旧剧》的公告,首当其冲的就是"表扬封建压迫的《斩经堂》(《吴汉杀妻》)"。

《斩经堂》是周信芳先生的代表作,曾经在一九三七年拍摄成电影。中国京剧院曾复排过此剧,由阿甲先生导演。这次纪念演出,由麒派传人萧润增饰吴汉,勾油红脸,在经堂准备举剑杀妻时,忠孝观念与夫妻情感冲突的矛盾心理,赋予这个角色极大的发挥余地。萧润增充分发挥了麒派老生慷慨激越的表演特色,面对贤惠的爱妻:"我本当,杀了你,怎奈是,恩爱夫妻难以下毒手;我本当,不杀你,怎奈是,我的老娘前堂等人头……我泪如雨流。"唱到此处,观众也会禁不住流泪。最后一场吴汉手捧爱妻的头颅出场,虽然只是捧着一个圆笼作为象征,但是舞台形象和效果仍然分外惨烈。

我在巴黎中国文化中心工作时组织"巴黎中国传统戏曲节",曾经演出过整出的京剧《红灯记》。那是在二〇一三年,第五届

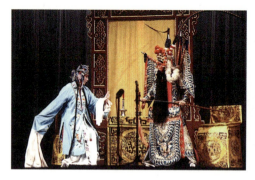

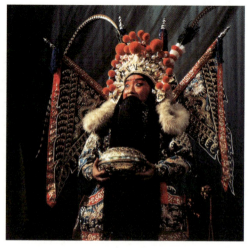

京剧《斩经堂》,萧润增饰吴汉,马小曼饰王兰英。©吴钢摄于一九八七年

重庆市京剧团在巴黎演出《红灯记》,张军强饰李玉和,周利饰李铁梅。©吴钢摄于二〇一三年

戏曲节的时候,原准备邀请重庆市京剧团来演出京剧《三打陶三春》。几位法国评委提出了一个设想,即"能不能邀请京剧团演出一场京剧'样板戏'"。我当时有些顾虑,在法国演"样板戏"有人看吗?再说我们是中国传统戏曲节,怎么能演现代戏呢?法国的评委坚持认为肯定有人看。于是做了一个折中的方案,把重庆市京剧团的《三打陶三春》安排在最后一场演出,第二天的发奖大会上,再由重庆市京剧团示范演出一场京剧《红灯记》。

我们没有从国内运来道具和景片,就采用传统戏的方法,不用墙、门等景片。李玉和家的桌子和斗鸠山的餐桌,都是我从剧场的办公室里搬来的书桌,演出的剧场比较老,很多家具都是二十世纪四十年代的老物件,放到台上倒正合适。

出乎我的意料,《红灯记》演出受到了热烈的欢迎,法国观众被剧情打动,这大概和法国也同样遭受过法西斯的侵略有关吧。

二〇一六年的第七届"巴黎中国传统戏曲节"上,我们也邀

请了扬州市扬剧研究所来演出《吴汉三杀》，这是在京剧《斩经堂》的基础上改编加工而成的。扬剧著名武生演员李政成饰演吴汉，俊扮不勾脸。他的表演更加细腻，重点放在与妻子的难舍难分上。吴汉三次入经堂欲杀王兰英，终不忍下手。想出了种种妥协折中的方法，都被母亲严词拒绝。最终，深明大义的王兰英拔剑自刎，以死替父亲谢罪，成全了丈夫的"忠孝"。这出戏表现的中国传统封建"忠孝节义"的观念，也打动了持不同传统观念的法国观众的心。演出结束时，全体观众起立热烈鼓掌。

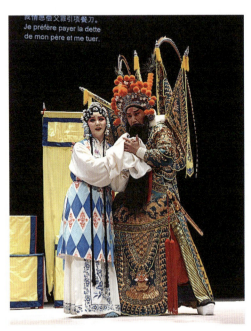

扬剧研究所在巴黎演出扬剧《吴汉三杀》，李政成饰吴汉，葛瑞莲饰王兰英。©吴钢摄于二〇一六年

扬剧《吴汉三杀》演出后受到法国观众的欢迎。©吴钢摄于二〇一六年

三代人的《闹天宫》

我从事戏曲舞台摄影比较早,所以与李万春先生一家熟识,拍摄过李万春、李小春、李阳鸣三代人的剧照,特别是他们最具特色的《闹天宫》拍得更多。李派艺术三代一脉传承,独步戏坛数十年,因而被观众称为"猴王"世家。

李万春先生给学生们说戏。
© 吴钢摄于一九七九年

李万春先生在京剧《闹天宫》中饰孙悟空。©吴钢摄于一九七八年

　　李万春先生幼年随父亲武花脸演员李永利练功学戏，十二岁就搭班唱戏，被誉为"童伶奇才"。他向余叔岩学唱文戏，向杨小楼学习武戏，都得到他们的真传，学得扎实。这两位京剧大师还先后收年轻有为的李万春为义子。余叔岩甚至让李万春搬入大吉巷自己家里住，以更加方便向万春传艺。京剧演员中能同时得到这两位文武戏大师提携者，实乃凤毛麟角。

　　李万春的猴戏先学杨小楼，后来又向溥仪的叔叔载涛学艺。载涛虽然是票友，但他的猴戏出神入化，有极高的专业水准。载涛向李万春传授了演猴戏的秘诀："人学猴，猴学人。"李万春根据舞台上的不断实践，逐渐悟出这个道理。从人模仿猴子的动作开始，逐渐升华为猴子学人，模仿人的举止动作，塑造出一个人格化的猴王形象。李万春在孙悟空的脸谱设计上也有特色，他采用"倒栽桃"形状，上圆下尖与猴子的脸相近似，为了增加美感，

尽量减少黑线条，而增加红白色，显得明快、干净、活泼。

一九五七年，李万春因为政治运动原因，离开北京舞台，远赴西藏、内蒙古一带演出。"文革"后李万春回到北京，阔别首都观众二十一年之后，于一九七八年重新登上北京的舞台，演出拿手戏《闹天宫》。我为他拍摄剧照时，看到了现场观众狂热的掌声和叫好声。这既是对艺术家最好的支持和鼓励，也是为他曾经受到迫害而鸣不平。

那时，李万春先生住在北京前门西边的楼房里，我时常到他家里去看望，拍摄到了他和孙子李磊（后来改名李阳鸣）的照片。留下了祖孙两人说戏学戏的情景，非常有趣。

李万春的儿子李小春，是李万春与原配李纫秋（李少春的姐姐）所生。幼年由祖父李永利教练武功，根基扎实。后又随余叔

李万春在家里给六岁的孙子李磊说戏。©吴钢摄于一九八一年

岩之弟余胜荪学习余派老生。一九五七年,他随团赴莫斯科参加第六届世界青年与学生和平友谊联欢节,演出《哪吒闹海》。戏中耍圈、武打、枪下场等获得外国观众的好评,荣获金质奖章。但他回国后父亲李万春被错划为"右派",于是李小春搬到舅舅李少春家去住,开始跟李少春学戏。李少春对小春也特别喜爱,看中小春是个文武全才的苗子,所以悉心教授,因此李小春的戏路子更像李少春。他的猴戏里有南派猴戏的技巧变化,耍刀、舞棍场面更加火爆,又有北派猴戏的沉稳大方。

李小春在《闹天宫》中饰孙悟空。© 吴钢摄于一九七九年

李小春的猴戏脸谱宗李少春,与他父亲李万春有区别,为了突出猴王的气概,把面部勾成"倒葫芦"形状,前额正中的纹线画得开阔舒展,在眉毛下各填一道黑纹,以增加孙悟空的威武和英气。

一九七八年,李小春率团赴美国纽约、华盛顿、洛杉矶、旧金山、明尼阿波利斯等地演出三十余场。演出《闹天宫》后,当时的美国总统卡特亲自上台祝贺演出成功,并在白宫设宴款待大家。李派艺术唱响海外,风光一时无两。李小春是最被业内人士和广大观众看好的李(李少春)派接班人,文戏武戏兼擅。可惜在一九九〇年因病去世,享年五十二岁。

李阳鸣原名李磊,是李万春先生的二儿子李卜春的公子。他九岁就在北京少年宫京昆艺术团学习京剧,后来考入中国戏曲学院附中,学习老生、武生,毕业后分配到中国京剧院。李阳鸣和他的父辈祖辈一样,能兼演文戏和武戏,尤以猴戏为佳。我有一次回国时看过他的《闹天宫》,拍了一些照片。他的戏路,自小

李阳鸣在《闹天宫》中饰孙悟空。© 吴钢摄于一九九三年

受李万春的影响很深,但到了中国京剧院后,宗李少春派的路子,动作灵巧舒展,出手、开打等技巧都不错,但是脸谱还是按照爷爷李万春的勾法。后来听说他患病,可惜在三十七岁时不治,英年早逝。

　　一晃几十年过去了,李氏一门三代都已作古。谨以数十年间拍摄的李氏三代《闹天宫》的剧照,作为对他们祖孙三位的追思和怀念。

三"拍"《九江口》

戏曲剧名中含"三"字的特别多,《三打祝家庄》《三盗九龙杯》《三请樊梨花》《三打陶三春》《三勘蝴蝶梦》等,这些剧名的"三"字后面都是一个动词,而我这篇文章的题目是"三'拍'","三"字后面的那个动词是拍摄照片的"拍",讲的是我三次拍摄《九江口》的经历。

京剧《九江口》是袁世海先生的代表剧目。我们知道,传统京剧向来以唱腔韵味、虚拟表演为主要创作手段,不像电影和话剧,以剧情曲折、悬念丛生来吸引观众。一出《空城计》唱了二百来年,谁都知道司马懿进不了城,但是观众还是买票来看,他们并不关心司马懿是不是进了城、有没有抓住诸葛亮,而是要欣赏演员的表演、做派,要听唱段里的流派韵味。

不过,京剧《九江口》又与传统的慢节奏老戏不同,这是一出"谍战戏",全剧冲突激烈、险象迭出,充满了悬念和变数。故事取材于元朝末年的战争。北汉王陈友谅派部将胡兰去迎接姑苏张士诚之子张仁前来招亲。归途中胡兰、张仁被擒后归顺金陵朱

元璋一方。军师刘伯温派"巧嘴"华云龙假扮张仁,与胡兰共赴陈友谅处诈婚,却被老谋深算的大元帅张定边识破。张定边拷问胡兰取得供词,进宫禀报陈友谅。陈友谅将信将疑之际,胡兰畏罪碰死,华云龙趁机反唇相讥,张定边反处于劣势,被摘去帅印。陈友谅相信了华云龙,不顾张定边的劝阻,贸然出兵,陷入重围,全军覆没。张定边扮作渔夫,率军埋伏在九江口,救出陈友谅。

一九八〇年五月三日,我在北京人民剧场第一次观看和拍摄中国京剧院袁世海主演的《九江口》,至今还保留着当天的演出说明书。记得剧中张定边盘问华云龙的一场舌战戏节奏紧凑、尤为精彩。袁世海先生扮演的张定边,是架子花脸的做派,他以北汉大元帅的气势,质问中步步紧逼、句句攻心。李宝春扮演的华

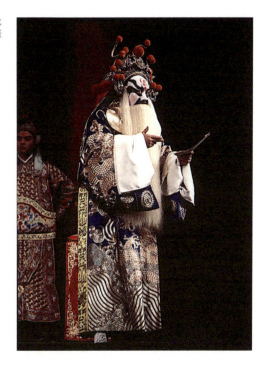

京剧《九江口》,袁世海饰北汉大元帅张定边。© 吴钢摄于一九八〇年

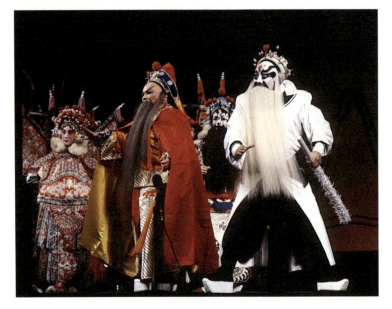

《九江口》中，袁世海饰身穿重孝的张定边，陈真治饰陈友谅，狄娜饰公主。©吴钢 摄于一九八〇年

云龙，虽然是客场诈降，但毫不示弱，以守为攻，不露一丝破绽。我和全场观众的注意力被台上的激烈气氛紧紧抓住，几乎是屏住呼吸看完这段惊心动魄的对白，过后才松了一口气，全场爆发出如雷的掌声。

下一场戏中，张定边已确认了华云龙的奸细身份，不想在北汉王陈友谅面前，华云龙巧嘴遮掩，张定边正要押解胡兰上殿对质，忽听到胡兰畏罪碰死监中。此时张定边与华云龙同时高声大呼："怎么？那胡兰他、他、他……碰死监中了么！"两个人话语相同，心情却大不一样。胡兰之死成了转折点，此后华云龙完全掌控了局面，获得了陈友谅的绝对信任，北汉国危局已定。

《阻驾》一场戏，张定边头戴麻冠、身穿重孝、手持哭丧棒出

场，眼看着十万大军就要出发，步入敌军的包围圈，难免全军覆没的下场，又急又恨，哭喊"怎不令人可惨！怎不令人……"，紧跟着二黄三眼唱"心似火燃"，这里把一句"怎不令人心似火燃"，用念和唱分作两段出口，确实不多见，这是袁世海先生巧妙地运用传统程式的念白和唱腔丰富了架子花脸的表演，把老元帅张定边的赤胆忠心发挥得淋漓尽致。

第二次拍摄《九江口》，是为中国艺术家演出团出访香港之前拍摄剧照，时间是一九八五年，地点也在人民剧场。但因为是专场拍摄，所以剧场里没有观众，只有我和满台的演员。照说只是摆拍剧照，摆几个架势、亮亮相就行了。这一次为了拍摄出生动鲜活的剧照，我提出现场增加打击乐配合，锣鼓一响，演员的精气神儿就来了。每位演员表演一小段，这样拍摄出的剧照才有现场演出的效果。

张定边改扮渔夫后的那一段跑船动作，随着急促的锣鼓声，袁世海先生手摇船桨，快步疾奔，从他闪烁的目光和飘扬的胡须，看出了救驾的急切心情。当时他已六十高龄，又患有糖尿病，但是跑船的动作和节奏丝毫不让年轻人。

这次拍摄让我也得以欣赏到袁世海先生饰演的张定边和叶少兰先生饰演的华云龙的对手戏，十分难得。这出戏最早首演的时候，华云龙的扮演者是叶盛兰，与袁世海扮演的张定边堪称经典。可惜叶盛兰先生去世，由其公子叶少兰撑起叶派小生的大旗。这张《九江口》华云龙与张定边对阵的剧照虽然拍摄下来，但是他们二位并没有在舞台上真正演出过，因此也是一张绝版照片了。

粉 墨 留 真

华云龙（叶少兰饰）与张定边（袁世海饰）对阵的剧照。© 吴钢摄于一九八五年

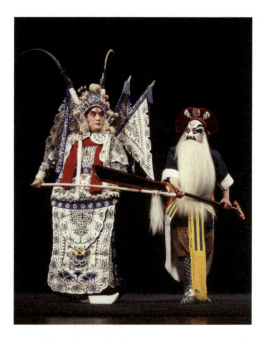

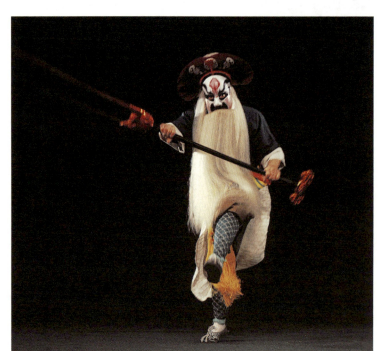

袁世海在《九江口》中的跑船动作。© 吴钢摄于一九八五年

第三次拍摄《九江口》是二〇一六年五月，我从法国回北京，恰逢纪念袁世海先生一百周年诞辰演出，在梅兰芳大剧院连看了三天袁派剧目，其中就有袁世海先生的高足杨赤和多位袁派弟子演出的《九江口》。杨赤二十一岁就跟在袁世海先生身边学艺，二十年如一日，情同父子。他是学习袁派剧目最多、最全、也是最像袁先生的花脸演员。看杨赤饰演的张定边，举手投足，恍如袁世海先生再世。

杨赤告诉我，他最大的幸运就是能够在师父身边学艺，有时候说了一天戏，师父晚上泡脚时还和他继续聊着表演人物的细节。杨赤认为，他今生最大的艺术追求，就是把师父袁世海的艺术完整地继承下来、传承下去。而这些艺术作品是袁先生花费了一生精力创作出来的，深受专家的认可和广大观众的喜爱，尤其是《九江口》这出戏，是袁世海先生给杨赤最早说的一出戏，也是杨赤学习时间最长、学得最"瓷实"的一出戏。

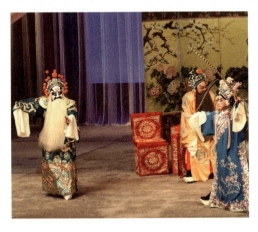

《九江口·闯宫》中，杨赤饰张定边，金喜全饰华云龙。
© 吴钢摄于二〇一六年

《闯宫》一场中，杨赤饰演的张定边唱导板"闻言怒火三千丈"，声音高亢激越，大元帅张定边恼怒的情绪用花脸的唱腔极好地宣泄出来。杨赤的这句唱前面有裘派花脸的韵味，后面有袁派花脸特有的炸音。最后的一场《跑船》，杨赤饰演的张定边扮作渔夫，带领一队护卫军，摇桨疾驰，越跑越快，几圈圆场下来，身体自然向圆心倾斜，几乎成了四十五度，观众热烈的掌

粉墨留真

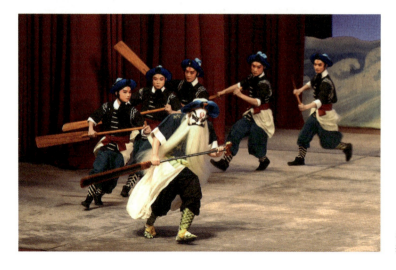

杨赤扮演的张定边领军摇桨疾驰。© 吴钢摄于二〇一六年

声与频催的锣鼓也响成了一片。回想一九八一年,我为杨赤拍摄过《中国戏剧》第五期的封面照片,那时,他是大连市戏曲学校的学生,他扮演的是裘派的《姚期》,可见他幼年时打下了裘派花脸的根底,嗓音洪亮,唱腔上讲究。后来拜师袁世海先生,在演唱表演和身段功架上得到老师的真传,承担了袁派艺术承上启下的任务。

这次看演出,更有趣的是,在台上演《审胡兰》一场戏时,胡兰撩着袍襟缩头缩脑地上场,"听说唤胡兰,令人心胆寒"。下面的观众有人轻声说:"现在贪官被中纪委约谈时就是这副模样。"不过,这场戏拷打胡兰时,大概是为了节奏更加紧凑,没有脱去胡兰的衣冠,打完之后,胡兰依然是盔袍整齐,跟没挨打时一样,似乎不妥。传统戏曲中受杖是要剥去盔袍,以示严酷,如《野猪林》之白虎堂、《群英会》之打黄盖。我找出当年拍摄的袁世海先生演出此剧时的剧照,看到打胡兰时就是剥去开氅、摘掉盔头的,胡兰招供时是穿着箭衣戴甩发,一副失魂落魄的样子。

144

一九八〇年演出的《九江口》,袁世海饰张定边。© 吴钢摄于一九八〇年

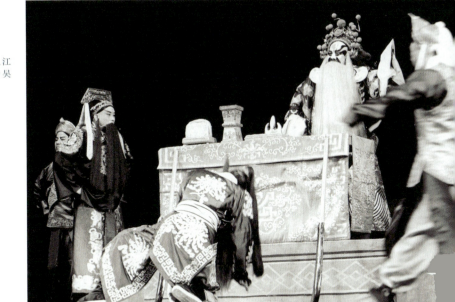

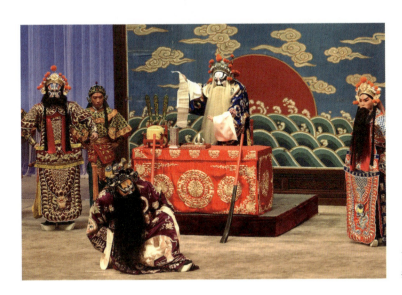

二〇一六年演出的《九江口》,胡滨饰张定边。© 吴钢摄于二〇一六年

三 "拍"《九江口》

我三次观看《九江口》，三次拍摄剧照，当中竟然间隔了三十六年！说起来袁世海伯伯也是我的长辈，袁伯伯与我父亲吴祖光是"发小"，他们小时候还合拍过一张《战马超》的剧照，袁先生的张飞，我父亲的马超，可惜两位保存的照片都在"文革"中损失了。我做摄影记者经年，拍摄过袁世海伯伯饰演的很多角色的剧照，看到这些照片时常回忆起袁伯伯的音容笑貌。袁世海伯伯已经离开我们多年了，可喜袁派艺术有后，愿京剧艺术与袁派艺术发扬光大、魅力永存。

走过六十年的《三打陶三春》

我的父亲吴祖光在二十世纪六十年代初,创作了京剧《三打陶三春》,至今已经快六十年了。这出戏经历了数十年的风风雨雨、沧桑世事。

父亲在二十多岁时,就写出了他的成名作《风雪夜归人》,周恩来总理非常欣赏并且在重庆时多次观看此剧,每次都有具体的意见。父亲在抗日时期创作的歌颂文天祥的剧本《正气歌》,在"孤岛"上海和"陪都"重庆等地演出了二百多场,鼓舞了抗日的士气。抗战胜利后,父亲改做电影导演工作,他导演了周璇主演的《莫负青春》、牛犇主演的《虾球传》等影片。一九四九年后,又导演了《梅兰芳的舞台艺术》上下集和程砚秋主演的《荒山泪》两部戏曲舞台纪录片。

二十世纪六十年代初,父亲从东北回到北京,被安排到中国戏曲学校实验京剧团任编剧。这个剧团是由本校培养出来的优秀青年演员组成,阵容齐整,主要演员有:刘秀荣、张春孝、谢锐青、钱浩梁、曲素英、王荣增、朱秉谦、刘长瑜、王梦云、袁国

林、李长春、李光等。在这个新的单位里,父亲又提起笔,重新开始了京剧剧本写作工作。在几年的时间,他创作了《凤求凰》《三关宴》《三打陶三春》《武则天》《踏遍青山》等。

其中最受观众喜爱的就是《三打陶三春》。这个剧本的创作是在一九六二年,那年他所在剧团的刀马旦演员谢锐青找到了父亲,说起一件遗憾的往事。当年老校长王瑶卿答应给她说一出刀马旦耍锤的戏,可惜后来没有来得及说戏,王瑶卿先生就去世了。王瑶卿在戏曲界有"通天教主"之称,四大名旦都出其门下。谢锐青是他最年轻的徒弟。演员失去向名师学艺的机会,是令人惋惜的事情。就在与谢锐青谈话十多天后,剧团的老生演员王荣增拿来一个京剧老剧本,是在他大祖父王瑶卿(王荣增的祖父王凤卿是王瑶卿之弟)留下来的旧物中发现的。这本手抄的老本子叫作《风云配》,看过之后才知道,这就是谢锐青所说的"刀马旦耍锤"的戏。

这出戏是继传统京剧《打瓜园》故事之后,看瓜女与郑恩结亲的又一段故事。不过,老本子唱词、对话都太陈腐粗糙,不适合现代的观众,而且人物众多,无关紧要的过场戏也繁多。于是父亲重新编写了这出戏,调整了剧本结构,把原来的十七场戏缩编为六场,删去了大量无关的人物,保留和突出了主要人物,特别是主角陶三春。老本子中陶三春是个小姐身份,周围有众多的丫鬟环绕侍奉,而新本子中突出了陶三春农村看瓜女子的劳动人民形象,这样,语言和唱词中就很自然地加入了一些民间的生活口语。

这个全新的、改头换面的剧本写好之后，父亲在上海大东书局出版的四大套《戏考》中，发现一部《郑恩做亲》的老本子，内容与王瑶卿的藏本一样，还有另外一个名字叫"三打陶三春"。父亲认为《风云配》和《郑恩做亲》的名字与戏中内容都不太吻合，于是决定取名"三打陶三春"。

　　《三打陶三春》故事说的是，周世宗柴荣登基后，封结义兄弟赵匡胤为南平王、郑恩为北平王，并恩准郑恩与三春完婚。郑恩惧怕陶三春的武艺，唯恐婚后不好管束。于是由赵匡胤设计让大将高怀德假扮响马，打掉陶三春的傲气。三春在进京路上遇到高怀德乔装的红胡子响马，扬言要陶三春做他的压寨夫人。陶三春闻言大怒，与之交手，经过一番酣战，陶三春击败了"响马"。高怀德在无奈之中，吐出了真情。陶三春闻讯后怒火中烧，闯入皇宫找郑恩算账。世宗柴荣命御林军拿下陶三春，御林军又被她打得落花流水。柴荣只得命赵匡胤连夜去找郑恩，让他们成婚。洞房花烛夜，郑恩误以为高怀德已经降服了陶三春，于是大摆王爷架子，三春忍无可忍，与郑恩动起手来，几个回合就把郑恩打翻在地。柴荣、赵匡胤闻讯后赶来劝架，郑恩跪地赔礼认错，夫妇言归于好。柴荣封陶三春为一品勇猛夫人，并准她参与朝政。《三打陶三春》后来在北京京剧院演红之后，关于剧名还有很多争议。《北京晚报》上曾经有七八篇关于剧名的讨论文章，认为三次都是陶三春打了别人而不是陶三春被打。作为剧作者，父亲的回答是："确实是陶三春打了别人，但是三次都是别人先动手打她，而陶三春都是自卫还击。因此叫作《三打陶三春》比较合适。"

《三打陶三春》的剧本完成后，由当时的中国戏曲学校实验京剧团进行排练，谢锐青扮演陶三春，袁国林扮演郑恩。之后只是在中国戏曲研究院的小礼堂里彩排了一场，就赶上当时的"京剧革命"，此剧便被扼杀在襁褓之中了。

"文革"结束之后，传统戏逐渐登上了舞台。这时候各个剧团在恢复传统剧目的同时，也筹备创作新剧目。父亲在六十年代初编写的几出新编历史剧由北京京剧院开始陆续排演演出。据《三打陶三春》的导演迟金声先生回忆，当时，北京京剧院拿出了五个剧本供他选择："我看了几个剧本反复比较之后，选中了吴祖光写的《三打陶三春》。为什么偏偏对这个本子情有独钟呢？理由很明确，首先我考虑到这是一部喜剧，适合当时群众的审美需求。因为十年来戏曲舞台上表现的内容题材，尽是些不可调和的矛盾冲突、你死我活的严肃斗争，群众都看腻烦了，而轻松活泼、富有人情味、充满世俗情趣的喜剧，正是那个拨乱反正时代人们最感兴趣的。再有，吴祖光是著名戏剧家，写戏的大手笔，而他在喜剧写作方面的才华造诣我也早就领略过。还是解放前在上海舞台，我看过他写的《捉鬼传》一剧，由石挥、张伐主演，喜剧色彩很浓，也特别有意思，给我留下了深刻的印象。"

迟金声认为，《三打陶三春》这出戏表演上，唱、念、做、打并重，行当上，生、旦、净、丑俱全，因此，演员的选择是非常重要的，他后来回忆："刘景毅（时任北京京剧院副院长）同志向我提议，说是不是让青年演员为主体阵容的四团来排这出戏更合适，还特意在俱乐部后面的排练厅单为我组织了一场彩排，这就

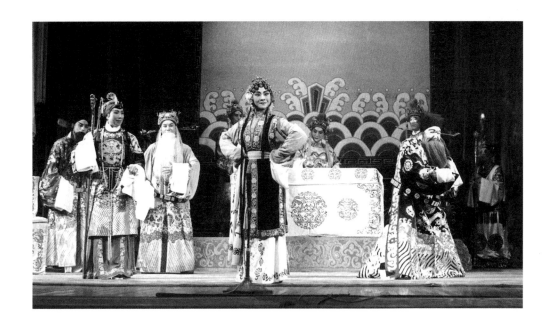

京剧《雏凤凌空》，王玉珍饰杨排风，王晓临饰佘太君，孟俊泉饰王钦若。©吴钢摄于一九七八年

是王玉珍、罗长德等主演的那出热演多场的《雏凤凌空》。在此之前，我对四团并不了解，这是我第一次看他们的戏，当然，也给我留下了很好的印象，舞台整体充满青春的活力。"

还需要说一下后来以饰演陶三春而闻名的青年演员王玉珍。当年，王玉珍在剧团里并不是主要演员，她以一次勇敢救场、临时"钻锅"的举动在团里获得人们好评。那是一九七八年北京召开全国科技大会时，主办单位觉得京剧《雏凤凌空》是小丫鬟杨排风的故事，歌颂新人新事物，符合科技创新的精神，于是与北京京剧院四团签订了五场《雏凤凌空》的包场协议，在北京西城区的二七剧场演出。谁知道演到第四场的时候，主角杨排风的扮演者赵乃华在台上就身体不适，下来就直接住医院了。主演病倒，第五场只能回戏。但是主办单位坚决不同意，因为还有一千多位

与会人员没有看过戏,而且二七剧场的场子已经定下来了,如果回戏,社会影响和经济收入都不好。剧团领导找到王玉珍,希望她能够接替演出杨排风。王玉珍原本在这出戏里只是一个没几句台词的小角色,从来没有学过剧中主角杨排风的戏,而且当天晚上就要上场,这可不是闹着玩儿的。救场如救火,勇敢的王玉珍接受了这个不可能完成的任务。因为连天演出,演员们都在家里休息,那时候,个人家里都没有电话,无法临时通知所有人,所以白天也不可能对戏。下午,王玉珍一个人到了剧场,想在台上练习一下身段动作,谁知二七剧场白天排演歌舞,她只能一个人在台下活动一下。到了五点钟,演员陆续都到了,才抓紧对了一下台词。幸好演出比较顺利,王玉珍说:"演出中基本上没有出错,但是演得好、演得精彩不敢说。"从此,王玉珍勇于承担、敢打敢拼的名声就传遍京剧界了。

 迟导演正是看中了王玉珍的勇气,觉得与剧本中陶三春的性格非常接近,于是就破格选用王玉珍来出演主角陶三春。一九七九年八月一日,由北京京剧院四团的青年演员王玉珍主演的《三打陶三春》,在北京首次演出,一炮而红,场场满座,在当年就演了一百多场,保持百分之九十的上座率,而且大多数是年轻观众来买票。观众觉得这出戏通俗幽默,唱做俱佳,文武兼备,而且语言和人物性格贴近普通百姓,看着亲切。陶三春敢于挑战封建权威,打败天下无敌手的勇猛,看着也"解气"。整出戏故事情节跌宕起伏,人物形象生动活泼,武打场面精彩流畅,是一出"打"出来的喜剧。

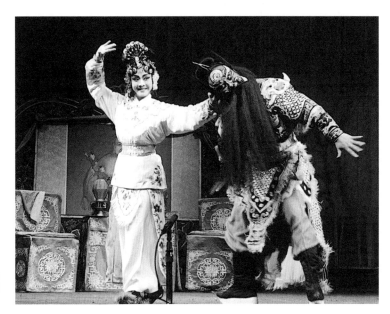

《三打陶三春》，王玉珍饰陶三春，罗长德饰郑恩。© 吴钢摄于一九七九年

为了塑造陶三春这个天不怕地不怕、却又生活在社会底层的农村女孩子形象，父亲使用了许多地方戏如评剧、河北梆子中借鉴过来的语言，开始的时候京剧演员们还很不适应。王玉珍说："刚开始排戏的时候，我对剧本里面的有些台词很不理解，如：'拉一屁股债''敲碎他娘的景阳钟'。觉得语句不雅，就在台上自己念成：'拉一世界债''敲碎他的景阳钟'，结果，吴老看过排演后坚决反对，说：'陶三春是一个农村看瓜棚的女子，在气愤不过的时候，很自然地会说出骂人的话来，是这个人物生活化的语言，不要随便改。'后来的演出就一直按照原剧本的词念，结果是剧场效果非常好。"戏结尾的时候，皇帝柴荣念韵白"内侍，摆驾回宫"，陶三春朝他一招手，用京白说"万岁，明儿见"。皇帝先是一愣，后来回过神来，也接着用京白回答："明儿见。"此时大幕

落下，观众大笑，也互相打招呼说："明儿见。"这出戏的剧场效果就是台上台下融为一体，自始至终都洋溢着喜剧的气氛。

《三打陶三春》演红之后，各地的京剧团和各个地方剧种的剧团纷纷派人到北京来学习。中国戏剧出版社请我把全剧拍摄下来，出版了小人书（连环画）。一九八三年，由长春电影制片厂拍成了彩色电影《三打陶三春》，在全国放映。

王玉珍成功地塑造了陶三春的形象，又拍摄了电影，成为当年最红的青年京剧演员。虽然已经是剧团的主要演员，但是她并没有因此以主演自居。我一九八四年曾经在《状元媒》演出中，看到了王玉珍在跑宫女也就是龙套的角色，主演一般是不会去跑龙套的，而此时王玉珍已经驰名全国。我看着很新鲜，就拍摄了

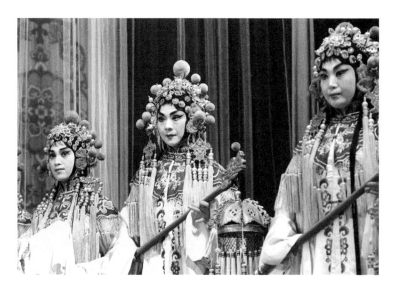

王玉珍在《状元媒》中饰演宫女（中）。©吴钢摄于一九八四年

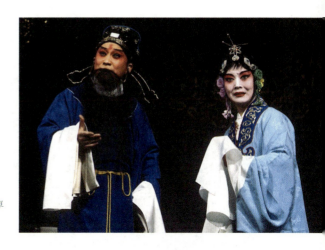

京剧《凤求凰》，赵乃华饰卓文君，黄文俊饰司马相如。
© 吴钢摄于一九八二年

一张照片。照片上的王玉珍正一丝不苟地拿着宫灯饰演一个龙套宫女。由于她这种能上能下的敬业精神，后来被任命为北京京剧院的院长，在十三年的院长任职期间，她兢兢业业，为京剧的发展做出了贡献。

在《三打陶三春》演出的成功鼓舞之下，北京京剧院又排演了父亲编写的《凤求凰》和《三关宴》两出戏。《凤求凰》是写卓文君与司马相如的爱情故事。历史上关于卓文君的剧本很多，绝大多数都写她"未婚先寡"然后才遇见司马相如，还有很多是写她"当垆卖酒"的故事。父亲所写的《凤求凰》还原历史：卓文君是一位已婚寡妇，在一次酒席前与司马相如于一曲琴音之间相识，就用琴音暗订终身，没有"传书递简""偷期密约"，一见面就自行双拜天地，毅然与司马相如私奔。在封建社会中，这个惊世骇俗的故事足以显示出卓文君的性格。这个戏的主要人物卓文君与司马相如是才女、才子，因此唱词和道白都非常典雅。《三关宴》是父亲根据上党梆子《三关排宴》改编而成。时代背景和主

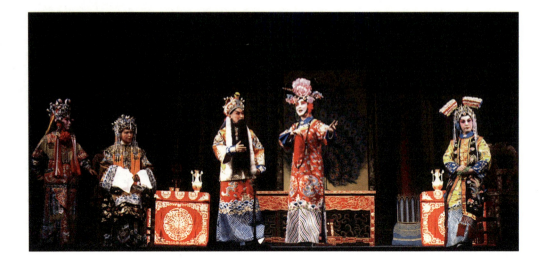

京剧《三关宴》，赵葆秀饰佘太君（左二），丁振春饰杨四郎（左三），赵乃华饰铁镜公主（右二），关静兰饰萧太后（右一）。©吴钢摄于一九八三年

要人物都与《四郎探母》一样，但是故事情节有很大出入。熟悉传统戏的父亲一直认为《四郎探母》是一出传统好戏，虽然唱词和道白中有许多病句，但是早已深入人心，不易再做改动，否则观众也不会认可。与其费力气修改，不如重新写一出，于是他参考上党梆子的《三关排宴》，改编成京剧《三关宴》。故事是说宋辽在三关议和，萧太后带领铁镜公主与驸马杨延辉前往三关，佘太君认出延辉，当场道破杨四郎身世，萧太后始知受骗而昏厥，佘太君厉声责骂并欲带回四郎延辉。公主羞愤交加，撞死于阶前。萧太后悲伤之下径回辽邦。杨延辉羞愧地拔剑自刎。

这三出戏的主角都是女性，性格都很刚烈，与传统的封建妇女形象有很大不同。特别是陶三春，这是一个理想化的人物，观众都说："哪有这么厉害的女子？"但是大家都爱看，都觉得这个无所不能的女孩子可爱、可亲、可信。

关于《三打陶三春》的成功，父亲感慨地说："在我近半个

世纪以来的编剧生涯里,《三打陶三春》是我写过的将近五十个剧本当中花费时间最少的作品,总共只用了半个月左右,没有费太多的力量,顺理成章,一蹴而就。尽管被压制了二十年,但啼声初试便吸引了大量观众,并且看来还具有更强大的生命力。相反,我在那一段时间写出的远比《三打》费力多多的几个剧本却没有得到哪怕是更少一些的效果。有意栽花花不发,无心插柳柳成荫。生活往往就是这样的。"

父亲告诉我,他所说的"费力多多"的剧目,就是在《三打陶三春》之后,北京京剧院又排练演出的《凤求凰》与《三关宴》,这也是父亲最为用功创作的两部戏。但是与同时期演出的《三打陶三春》相比,受欢迎程度和获得的荣誉却完全不一样。

一九八〇年,英国戏剧代表团到北京看戏,对《三打陶三春》表示了极大的兴趣,经过双方讨论研究,终于促成了北京京剧院四团赴英国演出,参加一九八五年在伦敦举办的第三届国际戏剧

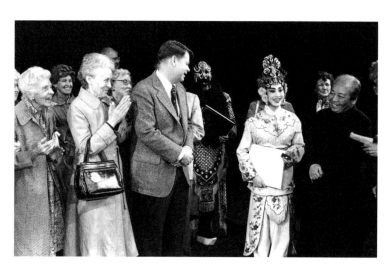

英国戏剧家代表团在北京观看《三打陶三春》后,与演员、编剧合影,右一为吴祖光,右二为王玉珍。© 吴钢摄于一九八〇年

节。那个时候出国演出是一件大事，父亲为了西方观众能够看懂剧情，请他的澳大利亚汉学家朋友把剧本中的唱词、对白翻译成一份高质量的英文字幕。然而出乎意外的是英方国际戏剧节的主持人露西·尼尔小姐认为这出戏没有字幕观众也能懂，加上了字幕反而会干扰观众看戏。为了说服父亲，她反复用中文说："看得懂、看得懂。"

《三打陶三春》一剧在英国伦敦皇家剧院连演了十五场，真的没有字幕，但场场爆满，英国观众说不用字幕我们完全都能够看得懂。父亲在台下看戏，发现演出中的喜剧效果并不比国内少，甚至还有一些在国内没有过的效果。英国的主流报刊上发表了十四篇权威剧评家写的赞扬文章。在离开英国的送别宴会上，英国主持人说："你们走后，英国的字典上将会增加一个词条，就是'陶三春'。"

在英国的演出大获成功之后，澳大利亚演出商闻讯来洽谈，申明"只要《三打陶三春》一个剧目"。一九八八年，《三打陶三春》又应邀到澳大利亚演出，这次演出场次更多，一共演了二十六场，连平时不卖票的剧场三楼上都坐满了观众。

一九九三年，王玉珍又再次率团到英国参加第七届国际戏剧节，演出《三打陶三春》。再次获得成功，被誉为"中国的《驯悍记》"。父亲也随团到了伦敦，这时我已经定居法国，特地从巴黎到伦敦看望爸爸，并且在剧团全部演出行程结束后，接爸爸到我们巴黎的家中住了一段时间。爸爸在巴黎对我说，他最大的心愿就是能够在巴黎上演《三打陶三春》。我知道，因为他是在北京中

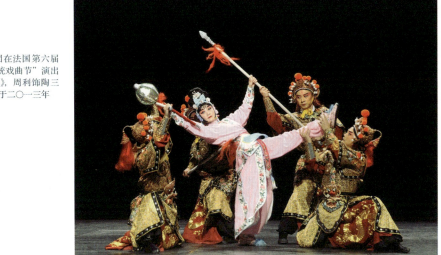

重庆市京剧团在法国第六届"巴黎中国传统戏曲节"演出《三打陶三春》,周利饰陶三春。©吴钢摄于二○一三年

法大学上的中学和大学,因此,对法国文化有深厚的感情,我也暗下决心,为《三打陶三春》到巴黎的演出而努力。

二○○九年,为庆祝新中国成立六十周年,文化部组织评选六十年创作的优秀文艺作品,其中"优秀保留剧目大奖"的评奖条件非常严格:第一,必须是改革开放以后上演的剧目;第二,必须是新创作的剧目;第三,必须演出场次达四百场以上的剧目;第四,必须有人在传承。结果《三打陶三春》成为全国两个获奖的京剧剧目之一,获得了由中国文化部颁发的"优秀保留剧目大奖"。这时父亲已经去世,没有能够亲眼目睹他所获得的荣誉。

二○一三年,我在法国的工作机构巴黎中国文化中心筹备举办第六届"巴黎中国传统戏曲节",邀请了重庆市京剧团演出的《三打陶三春》与其他六个剧种的剧团演出的地方戏,一起到巴黎演出。戏票很快销售一空,《三打陶三春》演出当天,许多没买到

票的法国观众从下午起就坐到剧场门口，一边晒太阳一边等退票。演出后，《三打陶三春》获得第六届"巴黎中国传统戏曲节"的塞纳大奖，由五位法国戏剧专家和汉学家组成的评委会给出了"完美的剧本、精彩的演出"的评价。《三打陶三春》获奖后，引起法国的一些剧场负责人的关注。于是，我与法国和西班牙各地八位剧院的负责人一起赴中国考察。我们观摩了哈尔滨京剧院、重庆市京剧团和天津市青年京剧团的三个《三打陶三春》后，决定由八个剧院联合邀请天津市青年京剧团来法国进行商业演出。

二○一四年十一月二十日至十二月六日，天津市青年京剧团的《三打陶三春》一剧，由著名刀马旦演员阎巍主演。在法国的默东、阿尔卡雄、昂格莱、洛特河畔新城、圣艾蒂安、巴黎和西

本书作者与法国文化部戏剧总监于尔斯先生手持《三打陶三春》在法国的演出海报　涂雄摄影

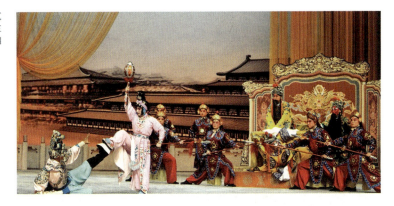

天津市青年京剧团在巴黎瓦雷艾特剧院演出《三打陶三春》,阎巍饰陶三春。© 吴钢 摄于二〇一四年

班牙圣塞巴斯蒂安、卢维埃等城市巡演。《人民日报》驻巴黎记者邢雪在十一月二十一日报道了在法国默东市的首场演出,并且采访了当地的观众。报道中写道:"'这是一个想做什么就做什么的女人,真有意思。'法国默东市的一位市民在看过了京剧《三打陶三春》之后认真地评价了女主角陶三春。一些青少年兴奋地比划起拳脚,体现出法国观众对《三打陶三春》这部经典作品的喜爱。默东市民告诉记者,他们很少有机会在自家门口就能看到中国戏曲,希望今后能看到更多这样的好作品。早在开演前十天,默东艺术文化中心的负责人弗朗索瓦丝·普安达尔就告诉记者,演出门票早已全部售出。"

十二月二日晚,作为纪念中法建交五十周年的重点活动,由中国驻法国大使馆主办、巴黎中国文化中心承办的天津市青年京剧团《三打陶三春》巴黎专场,在巴黎具有二百多年历史的瓦雷艾特剧场举行。中国驻法国大使夫人王新霞和公使邓励作为主

粉墨留真

中国驻法大使夫人及公使与法国前参议长等来宾，为精彩演出鼓掌。©吴钢摄于二〇一四年

人，邀请了法国前参议长蓬斯莱先生、中法建交五十周年庆典活动法方组委会总代表马克·毕栋、前驻华大使马腾先生等政要到现场观看演出。马腾先生是父亲的好朋友，他在北京任职期间曾经看过北京京剧院的演出，时隔多年后在巴黎重看此戏。他告诉我说："看戏时我很感慨，也十分怀念吴祖光先生，他很勇敢，也写了一个勇敢的女性。"

这座古老的剧院有四层楼的座位，全体演员和乐队不用任何扩音设备，完全用自然声音演唱，阎巍不但武打耍锤娴熟，而且嗓音宽厚，响亮的自然唱念声音贯穿全场，直上四层楼的顶端。观众们安静认真地看戏，报以热烈的掌声。

《三打陶三春》久演不衰，成为北京京剧院的保留剧目，一代

"陶三春"退休，又一代"陶三春"接上来，如今已经是第三代演员活跃在舞台上了。有人议论《三打陶三春》这一出创作改编的新戏，采用一桌两椅的舞台装置，利用传统戏的服装，没有花任何制作费用，为什么能够久演不衰，并且受到中外广大观众的喜爱？而一些花费巨资排演的新编戏，演不了几场就因为没有观众而草草收场？这真是一个值得戏曲从业者深思的问题。我父亲从二十岁起就开始与曹禺先生在一起工作，曹禺先生为父亲的剧本集《求凰集》作序时评价说："在他的戏剧创作里，他有优美俏皮的语言，人物性格是鲜明的，戏的节奏流畅，同时曲折有致，活泼生动，经常露出压不下的幽默感。""《求凰集》的三个剧本，我都读了，其中我最喜欢的是《三打陶三春》。"

II

手眼身"发"步

中国传统戏曲的表演讲究"四功五法"。"四功"是：唱、念、做、打；"五法"是：手、眼、身、法、步。但我一直认为这"五法"中的"法"字，值得商榷。因为其他的手、眼、身、步，是身体的四个部位。用这四个部位的表演来表现和塑造人物，很容易理解。那么，"法"是什么呢？据说"法"是指这四个身体部位的表演方法，这样解释的话，"五法"其实就是四个方法了。既然在"五法"中"方法"算一项，那么，"四功"也各有各的方法，是否也应该加上"方法"一项，变成"唱念做打法"呢？所以，如果是手、眼、身、"发"、步，而"发"是指须发，那么，这五部分都是人身体的一部分，这样的说法就更为合理。因为"方法"是抽象的，而其他四项都是具体的身体部位，并列起来显然不合适。

因此，以我的浅见，这"五法"中的"法"字，应是"发"字之误。"发"就是人的须发。传统戏曲中，"须"是男子的胡须，也就是挂在两只耳朵上的假胡须，行话叫"髯口"；"发"则是头发，男女角色的头发用网巾和水纱固定在头上，披散下来，叫作"甩发"。而髯口和甩发的表演，在传统戏中占有重要地位。它们虽然是"挂"上去或"扎"上去的，但是观众认可它们是剧中人物身上"长"出来的。至于须发的"发"如何变成了方法的"法"，应该是戏曲传承过程中的口误。早年间的戏

曲演员大多没有文化，从小跟着师父学戏，靠的是口传身授。传着传着，念着念着，"发"就变成了"法"，由于缺少文字的记载，以讹传讹，变成了现在这个样子。

京剧有一出戏《击鼓骂曹》，戏中祢衡唱："我把破衣齐脱掉……赤身露体往上跑。"而在曹操与祢衡两人的对话中，曹操问："你赤身露体，成何体统？"祢衡回答："我露父母清白之体，显得我是清洁的君子，不比你是浑浊的小人。"可见祢衡是赤身裸体光着身子痛骂曹操的。然而以京剧之典雅，祢衡不可能在台上一丝不挂光着身子演唱，所以，祢衡身穿黑色快衣快裤，暗喻他的赤身裸体。其实，即使京剧演出中真的容许祢衡裸体上场（这在西方的戏剧演出中是很常见的），他挂在耳朵上的髯口和扎在头上的甩发也是绝不能去掉的，因为胡须和头发是身体的一部分，与手、眼、身、步同样，都是祢衡身上的。

我的职业是戏曲舞台摄影，在拍摄时，我注重于抓住演员的手、眼、身、发、步的最精彩的瞬间。其中，"发"是重要的内容之一的。

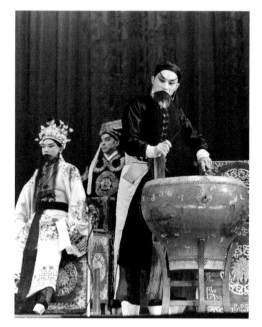

京剧《击鼓骂曹》，李玉声饰祢衡。© 吴钢摄于一九八五年

在蒲剧《徐策跑城》中，郭泽民曾因精彩的表演，一举夺得第一届梅花奖。他饰演的徐策用髯口的舞动，表现出一个年迈老人的狂喜。"三步并作两步走，两步当作一步行"，徐策在城楼上疾奔，雪白的胡须随风飘舞，表现了跑动的速度和亢奋的心情。其实，舞台上哪有风呀，全靠演员髯口功的运用。此时，纵有手、眼、身、

步之表演，若无"发"（胡须）的发挥，则会减色不少。

文丑演员则有一种专用的髯口，细长而稀疏，分成三缕叫作"丑三"，舞台上文丑演员的理髯动作，与老生和花脸不同，不是用手掌或者虎口部位捋髯，而是用拇指和食指捏起胡须的细长部分，就算是捋髯了，动作诙谐滑稽。丑角演员经常用力吹起胡子，表示剧中人物过度劳累地大口呼气，或者是因为着急而气急败坏，有个形容词是"吹胡子瞪眼"，很符合生活中的人物动作。武丑的胡须是架在上唇上，向上方翘起的八字胡。表演到神情激动紧张时，口唇带动胡须抖动，同时挤眉弄眼，表现剧中人物的心理活动，也符合丑角的形象特征。

戏曲舞台上的"甩发"是用头发制成一缕长发，在剧中人物丢盔落帽时露出来，通常在表现剧中人物落泊遇难或悲伤愤怒时所用。如《罗成叫关》中，罗成被奸臣陷害孤军奋战，最后命丧疆场。这场戏中罗成不戴帽子露出甩发，表现战斗的

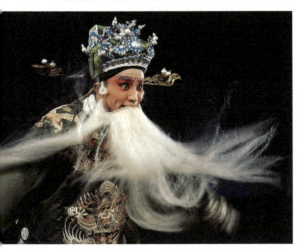

蒲剧《徐策跑城》，郭泽民饰徐策，疾奔中雪白的胡须飘舞。©吴钢摄于一九八三年

京剧《春草闯堂》，寇春华饰胡知府，表演吹胡子的绝技。©吴钢摄于一九八五年

手眼身"发"步

激烈和艰苦，也符合剧中英雄落魄时的装束扮相。在舞台演出中，甩发也经常用来表现人物的悲愤或激动，舞动时利用颈部带动头部旋转，把甩发甩起来。甩发的频率越快，表示情绪越激动，如《野猪林》中刺配沧州的林冲、《一箭仇》中战败的史文恭、《罗成叫关》中的罗成等。在《打金砖》中，汉光武帝刘秀酒醉误杀功臣，酒醒后后悔不迭，精神恍惚地到太庙祭扫，此时的刘秀戴甩发是表示身着便装，为了发泄内心的悔恨需要急速地舞动甩发，还有很多摔打翻扑的身段动作。演员在做这些动作时如果须发散乱，挂蹭面部纠缠不清，即使身段翻得再高再飘，摔得再脆再瓷实，也是灰头土脸、颜面无光的。由此也可以看出"发"的重要。

须发在不少剧目中都是精彩的看点。例如《洗浮山》剧中，由武生行当来应工的贺天保，穿黑色箭衣，戴黑罗帽，挂黑三胡须。有大段的舞蹈动作，胡须左右上下甩动。由于手持双刀，无法用手来摆弄胡须，全靠头颈的力量把挂在耳朵上的三缕胡须甩弄起来，况且前额上还

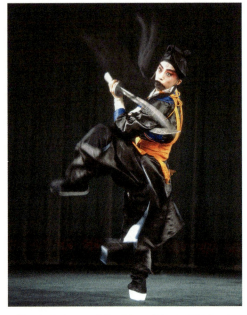

京剧《洗浮山》，刘子蔚饰贺天保，用头颈的力量甩起三缕胡须。© 吴钢摄于一九八五年

有"茨菰叶"，演员稍有不慎，舞动胡须时挂到"茨菰叶"上就会缠绕不清了。因此髯口的舞动，也是此剧的看点之一。著名京剧演员厉慧良在《汉津口》一剧中饰演关羽，出场后有一大段带身段动作的演唱，在最后一句"某要那曹操项上头"后，在"四击头"锣鼓的节奏中，耍刀、翻身，然后把髯口从下到上，七百二十度

旋转，转了两圈，然后捋髯亮相。这个耍髯口旋转两圈的动作，在京剧表演中并不多见，但是放在此剧中却十分恰当，丝毫没有杂耍和卖弄之嫌。因为此时髯口的耍弄，恰到好处地表现了关羽的神威，而且凸显出了"美髯公"关羽长须飘逸的潇洒姿态。

戏曲舞台上的女性人物虽然没有胡须，但是头发在表演中的作用很大。传统戏曲中女性包大头，脑后有一束垂下来的长发，用黑色长线制作，称为"线尾子"，一直拖到脚后跟。在后台穿服装时，需要有人把这个线尾子提起来，穿好衣服后再把线尾子放到外面。著名豫剧演员陈素真在《梵王宫》的演出中，有甩辫子的绝技。这出戏表现女孩子叶含嫣急着穿新衣服出去见心上人，丫鬟把新衣服撑开，陈素真扮演的叶含嫣弯腰向前把双手交叉着伸进两只袖子，趁势一个大翻身，此时，脑后的辫子也就是线尾子横着飞甩起来，衣服在翻身中穿好，线尾子也刚好落在了衣服后面，稳稳帖帖，这个甩发特技的运用，符合人物的急切心情，也是这个戏的一大看点。

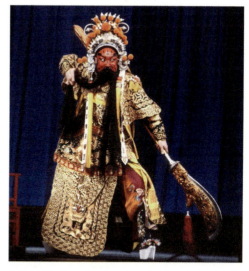

京剧《汉津口》，厉慧良饰关羽，上场捋髯亮相。©吴钢摄于一九八五年

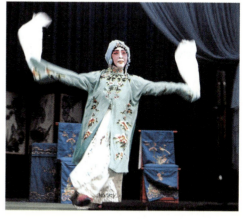

豫剧《梵王宫》，陈素真饰叶含嫣，表演翻身甩发穿衣的特技。©吴钢摄于一九八一年

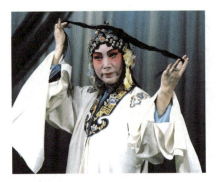

京剧《宇宙锋》，童芷苓饰赵艳容，用甩出一缕长发的表演配合装疯。© 吴钢摄于一九八三年

著名京剧演员童芷苓在《宇宙锋》中，表演赵艳容装疯的时候，唱到"把乌云扯乱"时有一个大转身的动作，趁机把插在头发中的长针拔出，让一缕长发甩出来。她双手拿着甩发，配合着唱腔表演，准确地把赵艳容疯癫的舞台形象表现了出来。

在有女扮男装情节的戏中，旦角演员也经常会运用甩发甚至是胡须来表演。在《辛安驿》中，与母亲一起开黑店的周凤英，常在夜深人静的时候女扮男装、杀人越货。一个闺阁女子装扮成江洋大盗，装扮和身段动作都模仿花脸，背插钢刀，戴红色扎须，耳边插上耳毛子，还用两只手把胡须上下扯起来两绺，这是典型的花脸演员撕扎动作，在《盗御马》等花脸戏中经常可以见到。但用到这出花旦戏中，竟也非常符合人物和场景，这个"撕扎"的髯口功表演，也是花旦演员需要掌握的一种另类的、跨行当的程式化动作。

总之，手、眼、身、发、步都是演员利用全身各个部分，进行表演的重要手段，倘若在"四功五法"中唯独缺失了"发"，岂不可惜！

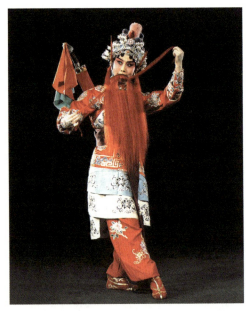

京剧《辛安驿》，刘长瑜饰周凤英，表演花脸行当的髯口功。© 吴钢摄于一九八五年

硬里子

戏曲界有"硬里子"的称谓。这是借用了衣服的面子和里子的关系,主角是"面子",配角是"里子"。"里子"指的是在戏里担任二路角色的演员。"里子"加个"硬"字,必然是高人一等的"里子",表示这个配角十分重要,与主角配合默契,能够对主角的表演起到烘托和陪衬的作用,因此称为"硬里子"。

记得一九八三年筹备评选中国戏剧梅花奖的时候,剧协领导刘厚生曾提出,将来有条件可增加一个最佳配角奖的奖项,以表彰像赵丽蓉这样的优秀配角演员。当时,赵丽蓉还没有因演小品出名,但她已经是著名的"硬里子"演员了。

我最熟悉的"硬里子"演员,就是这

评剧电影《刘巧儿》,导演伊琳,赵丽蓉饰李大婶,新凤霞饰刘巧儿。长春电影制片厂一九五六年摄制

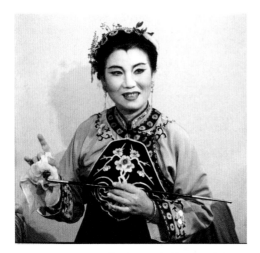

评剧《花为媒》中赵丽蓉饰阮妈。©吴钢摄于一九七九年

位陪着我母亲新凤霞唱了一辈子戏的赵丽蓉阿姨。在母亲几乎所有的代表作中都有她演出的精彩配角,她在《刘巧儿》中饰李大婶,《杨三姐告状》中饰杨母,《花为媒》中饰阮妈,《凤还巢》中饰程雪雁,等等。

在评剧《花为媒》"报花名"的一场戏里,有表现四个季节开花时候的动作,舞台上只有张五可和阮妈两个人,配合唱腔的身段必须默契,上下蹲身和左右云手都要相互衬托。唱"亭亭玉立在晚风前"时,张五可转动手腕耍扇子,用扇子盖在头上,蹲下身子;赵丽蓉扮演的阮妈则是配合亮一个高相。张五可转身时阮妈又赶上前一步,两个人再同时用云手和身段配合出高低的亮相,舞姿协调、错落有致,舞台效果非常好。待阮妈报花名的时候,赵丽蓉唱到"花底下生藕"时,把手绢旋转起来像一朵花,用烟袋一顶飞上去,又落到烟袋上,既符合了唱词,动作又生活化,优美极了。

"文革"十年过后,母亲生病不能演戏,我看过赵丽蓉与母亲的学生演出。同样的剧目、同样的戏路、同样的舞台调度,可是戏都在赵丽蓉身上,几乎她的每一个动作都有掌声。这就是"硬里子",主

年轻时的评剧演员新凤霞和赵丽蓉 摄于一九五四年

合作了大半辈子的老姐妹。© 吴钢摄于一九八九年

角火候稍差,就"压"不住这个"硬里子"了。我到剧场后台去看望赵丽蓉阿姨,给她拍摄剧照。她对我说:"回家千万别告诉你妈我演戏的事,别让她着急。"后来赵丽蓉演小品,红遍全国,她到家里看望妈妈。两位合作了大半辈子的老姐妹见面,非常高兴,妈妈对她说:"你是老倭瓜,越老越红了。"

二〇一六年,巴黎中国文化中心举办第七届"巴黎中国传统戏曲节",邀请了程派传人李海燕来巴黎演出程砚秋先生的名剧《锁麟囊》,这是《锁麟囊》全剧第一次在巴黎演出,我请中心的一位法国实习生兰亭看全剧的录像,然后写一份法文的剧情简介。兰亭看过之后,告诉我看了后很感动,有的地方哭了。我问她看到什么地方感动得哭了?她说是舍粥的时候,落魄的薛湘灵跟着两个家人去富人家帮佣,依依不舍地看着远去的胡婆反复呼叫"胡婆,你要来看我呀"。西方的戏剧台词里呼叫胡婆,是用生活中的语调,但是京剧中旦角演员用尖嗓子拉长音喊出"胡——婆——",兰亭说:"我的眼泪一下子就流出来了。"

这就是京剧和大师们表演的魅力,也说明人性的流露是共通的。这段戏除了主演薛湘灵的出色表演,还要有胡婆的默契配合,两者缺一不可,倘若一方稍弱,戏也出不来。因此,当年程砚秋首演《锁麟囊》时,胡婆由旦角芙蓉草(赵桐珊先生)扮演,是排在赵守贞之后的第三号主演,可见胡婆角色之重要。

一九七九年,李世济率先在北京工人俱乐部演出《锁麟囊》,由丑角曹世才饰演胡婆。一九八三年最著名的五人演出的《锁麟囊》(由李蔷华、李世济、赵荣琛、

粉墨留真

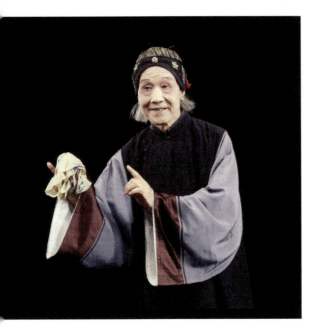

京剧《锁麟囊》曹世才饰胡婆。©吴钢摄于一九八三年

王吟秋、新艳秋同台先后饰演薛湘灵）中，也都是由曹世才先生饰演胡婆。

曹世才是富连成科班的世字科学员，他饰演的胡婆，不瘟不火，兼容丑角和老旦的表演程式。面对着自己从小带大的骄纵的薛家小姐落难而生离死别之际，两个人的表演确实感动观众。曹世才先生饰演的胡婆，起到了烘托主角、渲染悲情的作用。如果换其他人来演胡婆，剧场效果就会锐减，这就是"硬里子"的作用。

好演员、好角色与"硬里子"相互衬托、互相配合的例子太多了。我曾经拍摄过童芷苓与孙正阳的《铁弓缘》，童芷苓饰演陈秀英，孙正阳饰演陈母。

孙正阳先生是丑角出身，但是功夫了得。在"小茶馆"的一场戏里，陈母向匡忠讲述史文如何仗势欺人时，火冒三丈，一句："可恼哇！可恼！""蹭"的一下蹿上了桌子。不仅表现出陈母的武功和侠义的性格，场面也一下子火爆起来。当匡忠拉开铁弓之后，陈秀英爱上了这位少年英雄，又不好意思说明，只好暗示和提醒母亲，我爹说了："这张弓我在世我拉得开，我死了我们小姐拉得开，再要是有人拉得开这张弓的……"陈母打岔说："把弓卖给他？送给他？"女儿埋怨妈妈："您怎么都——忘了？"孙正阳饰演的妈妈则装糊涂，女儿的小心眼其实她早已看透，故意卖关子。终于，陈秀英想了又想，要说还是说不出口："妈呀！我不说了！""怎么又不说了？""有点儿怪害臊的！""不

要紧,说出来妈妈我替你害臊。"陈秀英鼓足勇气:"那我说了。"羞答答地凑到妈妈耳朵边嘀咕了几句,妈妈哈哈一笑,却继续卖关子:"你说什么呢?我没听见啊!"陈秀英真急了,顾不得害羞,脱口而出:"就是我们家小女婿子到了!"两位大师把戏做足了,充分表现了母女两人相依为命的生活和幽默风趣的性情。

早年间,武生名宿俞菊笙与赵锦荣合作多年,在《四平山》中,俞菊笙饰演李元霸,赵锦荣饰裴元庆。在《惺惺惺》中,俞菊笙饰演李元霸,赵锦荣饰阿玛兆寿,两个人配合默契,对打时武功套路娴熟,得心应手,演出异常火爆。甚至两人的身材扮相,都搭配圆满,看上去十分般配。自从赵锦荣去世之后,俞菊笙就不演这些戏了。因为观众已经熟悉和认可了两个人的戏路,倘若轻易换人,配角水平不够,观众也不满意。这就充分说明一出好戏中,主要演员和"硬里子"不可分割的鱼水关系。

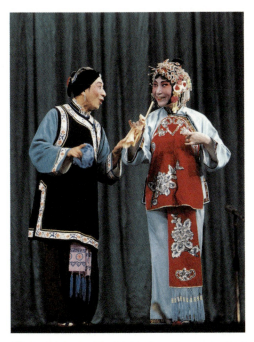

京剧《铁弓缘》,童芷苓饰陈秀英,孙正阳饰陈母。© 吴钢摄于一九八五年

两门抱

戏曲舞台上所有的剧中人物都要按行归类,分别由生旦净丑各个行当的演员来扮演。但是,也有一些戏中的角色,可以由两种不同的行当来应工。这种情况,称为"两门抱"。

如《钟馗嫁妹》中的钟馗,由花脸行当中的"毛净"一行来扮演。所谓毛净,单指净行当中之钟馗、判官、周仓、巨灵神之类的人物。化装时需要垫肩、垫屁股,显得畸形而与众不同。为了突出钟馗的丑陋,手腕上还要戴象征六指的白布卷。"钟馗戏"最有名的当属昆曲著名花脸演员侯玉山先生,人称"活钟馗"。除了花脸演员,京剧著名武生厉慧良和尚长春也常演《钟馗嫁妹》。因而钟馗一角成为"两门抱"。

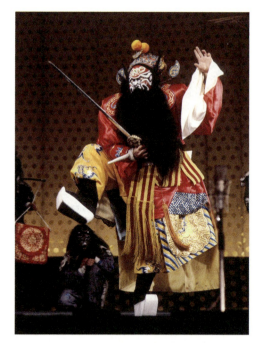

京剧《钟馗嫁妹》,武生演员厉慧良饰钟馗。© 吴钢摄于一九八五年

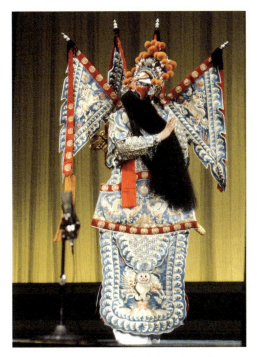

京剧《铁笼山》，武生演员张世麟饰姜维。◎ 吴钢摄于一九八一年

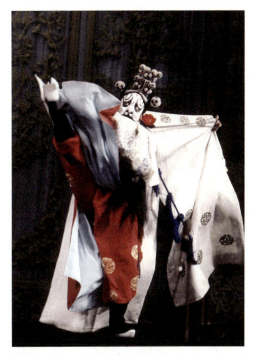

京剧《艳阳楼》，武生演员厉慧良饰高登。◎ 吴钢摄于一九八五年

京剧《铁笼山》中的姜维，原先是由武花脸应工。后来武生泰斗俞菊笙演出此剧时扮演姜维，用武生唱腔和嗓音演唱勾脸的姜维，更好地表现了姜维的儒将风度。所以《铁笼山》也成为武生常演的勾脸戏。为了继承传统，中国戏曲学校曾经在二十世纪五十年代，安排了两组教师和学生学习《铁笼山》，一组是由傅德威老师带着武生组的学生按照武生的路子上课。

另一组由骆连翔老师带着花脸组的学生按照花脸的路子上课。

京剧《艳阳楼》中的高登，原来在戏中只是配角，由武花脸应工。在一次演出当中，饰演高登的花脸演员迟到。武生演员俞菊笙为了救场，急忙按照花脸的扮相，勾上白花三块瓦脸，挂上黑扎，插了黑色耳毛子上场。俞菊笙的名气和在观众心中的地位，都大大超过演主角花逢春的

两门抱

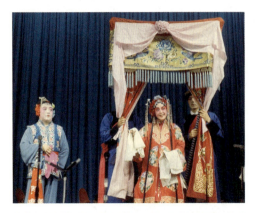

京剧《锁麟囊》，李世济饰薛湘灵、名丑郭元祥饰梅香。©吴钢摄于一九七九年

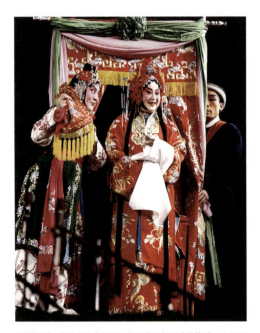

《锁麟囊》，李世济饰薛湘灵、花旦演员赵丽秋饰梅香。©吴钢摄于一九八三年

演员。观众看着新鲜，大为欢迎，喝彩声都被配角高登抢去了。从此之后，《艳阳楼》中高登成了主角，花逢春成了配角，也逐渐变成了武生行当中常演的勾脸戏了。但是按照老例由花脸演员演出，也不为错。于是，《艳阳楼》中的高登，成为花脸、武生"两门抱"的角色。

一九四〇年四月二十九日，程砚秋主演的《锁麟囊》在上海黄金大剧院首演，盛况空前，成为程派最著名的剧目。当时的丫鬟梅香是由名丑刘斌昆先生饰演的。这出戏曾因宣扬"阶级调和"，数十年间销声匿迹。直到一九七九年，李世济勇敢地冲破禁锢，首次恢复演出。当时沿用程砚秋演出的惯例，由名丑郭元祥先生饰演梅香。后来李世济演出的《锁麟囊》，则改用花旦演员赵丽秋饰演梅香。现今的舞台上，以小花旦饰演梅香的居多，形象更显活泼，且与后面戏中丑角饰演的碧玉形成对比，效果也不错。因此《锁麟囊》中的梅香，也成为《锁麟囊》剧中丑角、旦角"两门抱"的角色。

《霸王别姬》由梅兰芳与杨小楼合作。

在京首演即获成功。上海方面也拟邀请《霸王别姬》前往上海演出。但是同时邀请两大头牌赴沪,各人都有众多的底包,开销太大,票价必然上涨,售票会受到影响。王瑶卿建议由已经在上海的花脸演员金少山出演项羽。梅兰芳听从了王瑶卿的建议,到上海与金少山合作,演出果然成功。但是以齐如山先生看来,还是武生杨小楼的霸王在神气上更加雍容华贵,动作也比较稳健厚重,道白更是沉着雅驯。不过,由于这次演出,决定了霸王可以由武生或者花脸行当应工,成为"两门抱"的角色。

我父亲是电影《梅兰芳的舞台艺术》的导演,在拍摄《霸王别姬》一剧时,做导演的父亲在选择与梅兰芳先生配演霸王的角色上,就有了用武生演员还是花脸演员的两种选择。对于传统戏曲,父亲还是内行的。他主张按照最早的《霸王别姬》的行当配置,由武生演员来饰演霸王,请杨派武生孙毓堃来饰演霸王最合适,也是遵循最早的首演惯例。梅兰芳先生表示可以考虑。但梅先生考虑再三,还是希望能够由梅剧团的花脸演员刘连荣来出演霸

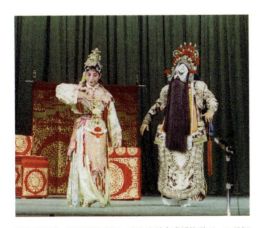

《霸王别姬》,杜近芳饰虞姬,武生演员高盛麟饰霸王。© 吴钢摄于一九七九年

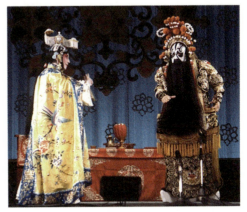

《霸王别姬》,杜近芳饰虞姬,花脸演员袁世海饰霸王。© 吴钢摄于一九八七年

王,因为梅剧团一向是刘连荣演霸王,如拍电影用了孙毓堃,就对不起刘连荣了。父亲也认为梅先生拍电影,考虑到要照顾他的一些老伙伴,也是应该的,最后还是同意由刘连荣来演霸王。但是父亲也说过:"孙毓堃如果演霸王,肯定比刘连荣好,表演霸王的气质由武生演更有威。可这是给梅兰芳先生拍电影,尊重梅先生的意见是首要的,但在整个艺术质量上是个遗憾。"

反 串

行当是中国戏曲特有的一种塑造人物的方法和方式。把世间各种类型的人物,按照性别、年龄、性格、外貌等特点,概括为"生旦净丑"四个行当。每个行当有每个行当的表演程式和特色。演员在最初学戏阶段,就已经按行归类,确定了自己的行当,学成之后搭班或者加入剧团工作,也是按照自己的行当来应工表演的。

反串是戏曲演员当中比较特殊的一种表演形式,是指演员偶尔饰演自身行当之外的角色。如杨小楼在义演中反串过《八蜡庙》里的张桂兰,旦角演员言慧珠偶尔演言(言菊朋)派老生戏《让徐州》。旦角演员关肃霜在小生戏《白门楼》里扮演吕布。

京剧界有"乾旦"(男性演员演旦角,

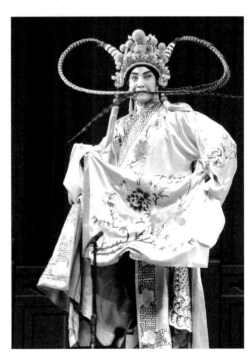

京剧《白门楼》中关肃霜饰吕布。© 吴钢摄于一九七九年

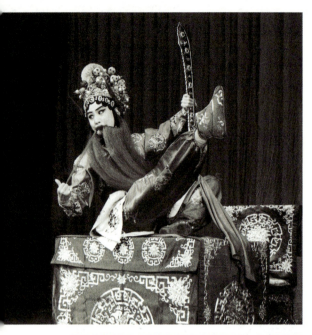

京剧《辛安驿》中刘长瑜饰周凤英假扮强盗。©吴钢摄于一九七八年

串演出与演员以及剧中人的性别无关,男性演员梅兰芳作为一个旦行演员,演出女性角色是正常,他曾在《辕门射戟》一剧中演生角的吕布则反而是反串。

在有些剧目中,根据情节需要演员在演出中途反串角色。如《辛安驿》中,周凤英是花旦演员来饰演的女角,但在剧中假扮强盗时,就需要花旦演员戴花脸用的红扎,穿英雄衣,背后插刀,表演中采用了花脸的表演方法和撕扎的身段动作。

京剧《谢瑶环》,有女官谢瑶环奉旨巡按江南,改扮男装,穿蟒袍玉带,脚蹬

或称"男旦")、"坤生"(女性演员演生角,或称"女老生""女武生""女小生")的表演形式,这要源于京剧历史发展的原因,早年间,妇女是不被允许进戏院看戏的,当然更不能上台演戏了。因此剧目中那些女性角色只能由长相清秀、嗓音条件较好的男子来演绎。京剧历史上著名的"四大名旦""四小名旦"都属于"乾旦"。随着历史的发展,以孟小冬为代表的"坤生"开始崭露头角、蜚声菊坛。不过,反

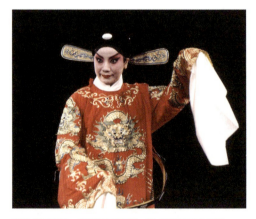

京剧《谢瑶环》,李维康饰谢瑶环,穿"巡按大人"官服。©吴钢摄于一九八三年

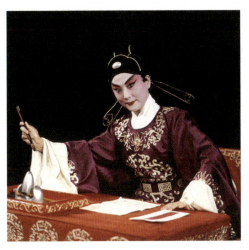 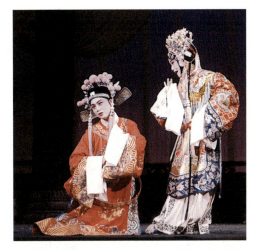

京剧《苏小妹》,刘长瑜饰苏小妹,乔装男子。©吴钢摄于一九八三年

黄梅戏《女驸马》,马兰饰冯素贞,女扮男装。©吴钢摄于一九八一年

厚底靴,"反串"小生的身段动作。后来被奸臣陷害,在公堂上也是男装,戴男生的甩发。表演很有特色。

京剧《苏小妹》是京剧名家吴素秋的代表剧目。后面有女扮男装的表演,唱小生唱腔。吴素秋小时候学过武生,所以"反串"表演小生得心应手。后来传授给刘长瑜,成为刘长瑜老师的常演剧目。

在黄梅戏《女驸马》中,女主角冯素贞女扮男装,考中了状元,于是旦行演员就更换男装,穿蟒袍玉带戴纱帽,用小生的身段动作来表演。但是被皇帝招为东床驸马后的洞房之夜,身着驸马冠带和厚底靴的冯素贞知道瞒不过去,只好向公主和盘托出,表明了她也是个女儿之身。这时为表现出自己真是一个女人,她虽然身着男装,但是完全恢复了旦角的表演下跪请公主验看戴耳环的痕迹,这种男装中的女性妩媚动作,也很有特色,要求演员的演技和功力也更加全面丰厚。

还有一种"反串",是在节日或庆典上演员用"反串"表演渲染热闹气氛。在

袁世海先生模仿程派青衣唱腔，左面是程派传人赵荣琛先生。© 吴钢摄于一九八三年春节

一九八三年春节的一次戏曲界联欢会中，袁世海"反串"程派《锁麟囊》唱段；以架子花脸的做派演唱青衣唱腔，本来就很不一般，何况是韵味浓郁的"程腔"。只见袁世海先生连说献丑后，就开始用小嗓演唱，时而瞪大眼睛演唱，时而眯着双目运用鼻音发声，声音和表情惟妙惟肖，把站在旁边的程派传人赵荣琛先生逗得乐不可支。袁世海先生曾说过："程砚秋先生的唱是我素来喜爱的，平时我看过他许多戏，学会了他的唱腔。"

戏曲所以有"反串"出现，主要是为了应付演出中女扮男装等剧情的需要。此外，演员之所以能够反串，能够掌握不同行当的表演技巧，也和过去科班中的教学方法有关。旧时科班中要求学员除重点学习本行当的表演方法之外，需要兼学其他行当。目的是学员将来出科后，可演可教，谋生有路。这种教学方法也为演员的"反串"表演打下了基础。

圆　场

圆场就是演员在舞台上环行跑动，表现剧中人物在舞台上的疾驰行走、奔跑或相互追逐，也可以表现长途行军、跋涉。

京剧《长坂坡》是一出老戏，后来经过杨小楼和王瑶卿两位大家的加工整理，加强了糜夫人这个配角演员的表演。曹操的部将张郃在乱军之中追赶糜夫人，并且放箭射中糜夫人左腿。这个场面称作"跑箭"。糜夫人抱着阿斗在前面奔逃，张郃穿着厚底靴在后面紧追，两个人在台上"跑圆场"，越跑越快。当年给程砚秋先生打鼓的白登云先生在纪念程砚秋先生舞台生活二十五周年纪念活动时的座谈会上曾经讲过："程砚秋先生在《长坂坡》里的'跑箭'，也很见功夫，这是王瑶卿先生给他说的，假箭藏在这只袖子里，那只手抱着孩子，张郃在后面追，他就像鬼魂似的往前跑。扮张郃的刘春利功底也很好，圆场跑得相当溜，但还是比不过程先生，因为程先生要是不让他，就能跑到他前面去。"

我看到过最好的"跑箭"是中国戏曲学院的谢锐青老师。四十多年前《长坂坡》在北京复出。谢锐青老师在这场戏中扮演糜夫人，圆场跑起来衣裙飘动，上身由于离心力而向舞台中央倾斜。几圈下来，糜夫人中箭后单腿起蹦，高高跃起，走"屁股坐子"落地，因为惊吓和负痛在地上哆嗦。此时右腿盘坐，左手掏出藏在水袖里的箭插在左腿上，右手的阿斗还必须抱好。

京剧《长坂坡》中谢锐青饰糜夫人。©吴钢摄于一九七九年

这些动作都要与张郃的射箭动作配合紧密，早跳晚跳都不合适。观众可能不注意，糜夫人跳起来最重要的是要顾及拖在后背上作为长发的线尾子，在跑动中把线尾子悄悄让到里手、也就是左侧的胸前，然后再起蹦，否则落地时压住后面的线尾子，整个包在头上的假发和头饰都会向后脱落。我后来看过和拍摄过不少《长坂坡》中的"跑箭"，还是四十余年前谢锐青老师的这个"跑箭"最为精彩，至今难忘。

"文革"结束后不久，高盛麟先生在中国戏曲学院排演场为学生们示范演出了一场《平贵别窑》。高盛麟饰演的薛平贵随营出征前，返回寒窑与妻子王宝钏话别。三声发兵炮号响起，薛平贵急忙牵马欲赶赴军营。王宝钏紧追丈夫，两个人在台上跑圆场。薛平贵扎大靠、插靠旗、挎宝剑、拿马鞭，跑圆场时脚下穿厚底靴疾驰，上身平稳不动，四面靠旗和飘带在背后微微飘起、丝毫不乱，快速、平稳，如行云流水般流畅。这个著名的圆场，至今为京剧界所津津乐道。高盛麟先生曾经述说他在富连成科班学戏时："圆场功是下

仁贵后代被奸臣迫害，满门抄斩。徐策舍亲儿换下薛家后代薛蛟。薛蛟搬兵反上长安，为薛家报仇。徐策不顾年老体衰，亲自上城楼观看，然后要跑上金殿请求皇帝杀掉奸臣，为薛家伸冤报仇。这出戏表现的就是徐策在城楼上奔跑，几十年的冤屈将得以伸张，他欣喜过望，边唱边跑圆场。一九八三年，山西蒲州梆子剧团进京演出，青年演员郭泽民在《徐策跑城》中饰演徐策，在跑城当中，发挥了地方戏曲鲜明、强烈、夸张的表演特色，通过纱帽

京剧《平贵别窑》，高盛麟饰薛平贵，蔡英莲饰王宝钏。©吴钢摄于一九七九年

了一番苦功夫，特意将水泼在院子里，等结成冰，扎上靠，穿上稍大一点的厚底靴在冰上跑圆场，一口气跑上几百圈，如此三年之久，练出了以腰控制肩和腿的劲头。"可见，台上几分钟的圆场跑动，台下要付出多少年的苦练和实践。演员的每一个动作，都是经过苦寒岁月、千锤百炼而铸就的。

《徐策跑城》是一出传统老戏。讲薛

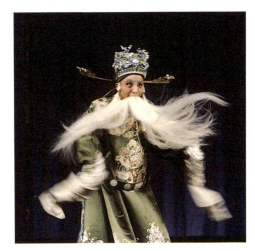

蒲剧《徐策跑城》中郭泽民饰徐策。©吴钢摄于一九八三年

圆　场　　189

粉墨留真

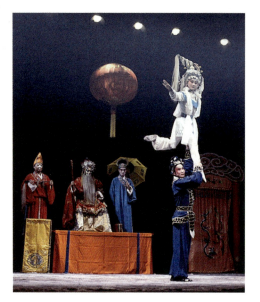

川剧《白蛇传》，陈巧茹饰白娘子，朱建国饰青蛇。© 吴钢摄于一九九三年

翅的摇动、水袖和胡须的飞舞，表现了徐策得以复仇的激动、欣喜心理，又符合一位老人的动作特点。台上跑着、舞着、唱着，"只觉得身轻快如风"。他的精彩表演，打动了京城梅花奖评委和专家们，获得第一届中国戏剧梅花奖。

川剧的《白蛇传》中，青蛇原本是男身。白娘子水漫金山，青蛇现出原身，由武生上场。在寻找许仙时，青蛇把白娘子托举到空中，在舞台上跑圆场。青蛇穿青色衣裤，白蛇穿白色衣裤，在舞台上跑动起来，身上的衣带当风，手里的拂尘高高地挥舞，在舞台上方飘动，场景分外美妙。这一段圆场表演，需要两个演员上下配合默契，一起倾斜着身躯跑动，可以想象难度之大，但是舞台效果非常圆满。这个双人托举跑圆场的动作，可以说是戏曲舞台上最为壮观的圆场。

《龙凤呈祥》中孙尚香、刘备、赵云三个人一起跑圆场，称为"跑车"，因为刘备和赵云是骑马，孙尚香是坐着车的。三个人在场上互相交叉着跑"8"字形的路线，叫作"编8字""编辫子"。三个人跑时要配合好，注意错开身，不能够互相影响，因为跑不好兴许就撞上了。这个"跑车"以孙尚香最为吃力，因为她是边跑边唱。这段载歌载舞的"跑车"，是这一出大戏里最为精彩的歌舞场面。一九八〇年，纪念《人民戏剧》创刊三十周年活动中，我们邀请了几位著名的演员在北京人民剧场演出京剧《龙凤呈祥》，由杜近芳饰演孙尚香、谭元寿饰演刘备、李万春饰演赵

杜近芳、李万春、谭元寿在排练《龙凤呈祥》中的"编8字"。©吴钢摄于一九八○年

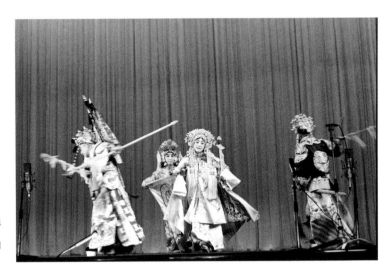

京剧《龙凤呈祥》中的"跑车",左起:李万春饰赵云、杜近芳饰孙尚香、谭元寿饰刘备。©吴钢摄于一九八○年

云。即使是这么有名的演员，也不敢忽视这个"跑车"，他们在中国戏曲学院的排练厅里，反复跑动练习。到了在人民剧场正式演出的时候，三位艺术大师发挥了各自的圆场功夫，穿梭跑动，接踵而随，环环相扣，相互间配合得珠联璧合，仿佛三股清流在旋涡中盘转迂回，又如三颗明珠在玉盘上回旋滚动，可称四十年来最高档次的"跑车"了。

"跑车"是京剧老前辈留下来的经典，旧时演戏没有导演，表演全凭演员在演出实践中创造。普通跑圆场多是前后排列逆时针方向跑，就如《长坂坡》中的"跑箭"。而《龙凤呈祥》中这个"跑车"，是三位演员一起循环往复地在台上跑"8"字形，需要在跑到"8"字的两端时，于逆时针方向和顺时针方向中不断变换着跑，如此就增加了转身、旋转、翻身的动作。因为是三位演员同时交织起舞，所以才又称为"编辫子"，寓意由三个圆场捏合而成。此时，刘备手中的马鞭挥动，赵云手里的银枪和马鞭交错变换、孙尚香则要手扶车旗、引领着后面的推车人盘旋起舞，使得这个特殊的"圆场"，无比精彩地展现在舞台上。这个"跑车"的场景，既符合三位人物急速赶路的剧情，又给了观众极大的视觉享受，也成为这出传统老戏的一大看点。

摔 打

戏曲舞台上把一切生活中的动作都舞蹈化，人物的跌倒、昏厥、死亡的倒地动作也被美化，称之为"摔打"。

《挑华车》是长靠武生的重头戏，主演高宠的武打对手中有番将黑风利，黑风利是金国名将，骁勇善战，在京剧行当中以武花脸或称"摔打花脸"应工。高宠与黑风利对战，高宠的大枪上下翻飞、黑风利的双锤盘旋起落，动作迅猛快捷，场面顿时激烈火爆起来。黑风利被高宠的大枪挑翻时，走后空翻后，再次腾空而起，落下时四肢朝上，双手高举握锤，脊背朝地，重重摔下。这个动作摔得着实沉稳，讲究的是实心落地、单摆浮搁。摔下时身体呈元宝状，因此这个动作又称摔"锞

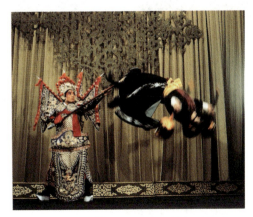

京剧《挑华车》，高牧坤饰高宠。© 吴钢摄于一九八三年

子"，或称"硬锞子"，是武打演员必须要掌握的摔打技巧。这种摔"锞子"的动作是硬功夫，需要长时期的基本功和气功的训练才能够完成，否则如此摔下去就会"岔气"，重则伤及脾肺。

粉墨留真

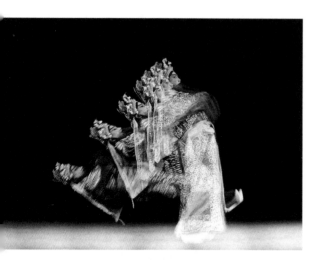
京剧《秦香莲·杀庙》中刘学钦饰韩琪。©吴钢摄于一九八五年

摔"僵尸"是戏曲表演中一个典型的程式化动作，表现人物突然昏厥、或者是猝死后倒下。这个倒下的动作是全身僵直，然后向后倾斜，用后背着地倒下。所以也称为摔"硬僵尸"。

《秦香莲》剧中有韩琪《杀庙》一折，韩琪不愿做陈世美杀妻灭子的帮凶，又无法回去复命，无奈之下举刀自刎，成全大义。韩琪自刎后的倒地，就是用了"僵尸"的程式动作，挺直身躯、缓慢地向后倒下。

为了拍摄韩琪的这个"僵尸"动作，我尝试着用多次曝光的方法。当年是用尼康F3相机，这个时期尼康还没有出品内置马达的专业型相机，我在机身下加装高速马达卷片器用连续曝光的方法，把整个倒下来的全过程，拍摄到一张底片上。

戏曲舞台上的摔打不是为了单纯的功夫展示，而是要根据剧情的发展和需要。如在《冀州城》戏中，马超的妻儿被叛军绑在城楼上，当着马超的面被一一杀害，尸首抛下。马超抱着儿子尸首昏厥过去，演员在这里有摔跌的高难度动作。马超身穿大靠，先是面向台毯跌下去，当将跌到台面上时，突然疾速转身，面朝上、背朝台毯摔下。动作干脆，摔跌扎实，既反映了人物内心的痛苦，又展示了摔打功夫。这个摔打是在倒地前的一刹那，连续做出摔下和转身的两个动作，早一点晚一点都不可以，以转身时背后四个靠旗抽打台毯，发出清脆的声响为最佳，说明动作迅猛敏捷，尺寸掌握得恰到好处。这是长靠武生技巧难度极高的"僵尸"动作。

一九八一年，北京京剧院演出《打金砖》。汉光武帝刘秀将开国老臣全都斩

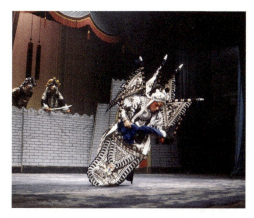

京剧《冀州城》中董玉杰饰马超。©吴钢摄于一九八三年

首,戏中文武官员的鬼魂披着黑纱站在两边,马武的鬼魂穿绿箭衣,挂红扎(红色的扎须),披红绸,高举着金砖引导着刘秀出来。谭元寿先生饰演的刘秀卸去冠袍穿黄褶子,挂黑三(三缕胡须),戴甩发。随着锣鼓声,在马武的金砖击打之下,出场就有两个翻扑,先是一个"抢背",接着走"吊毛",高高跃起,翻滚着摔下去。然后是急促旋转着甩发,表现汉光武帝的狼狈形象。右边姚期厉声高喊:"昏王,拿命来呀!"刘秀被震撼而惊厥,摔"硬僵尸":全身僵直,向后仰身、弯腰、挺直脖子、硬挺挺地摔下。之后是左边邓禹高喊:

"昏王,拿命来呀!"刘秀闻听惊得跑起来,跑动中跳起来走了一个"吊毛",这个"吊毛"是从台右边向台左边跑着走出来的,观众看得清清楚楚:起跳、向前腾空翻起,完全用后背着地摔下。摔下后身上的袍襟整整齐齐地叠在腰上。真是太精彩、太完美的"吊毛"功夫了!台下的掌声轰响,仿佛要炸翻了场子。马武站在高台上叫喊着索命,刘秀登上高台,随后被马武用金砖击打,从高台上走"抢背"翻跌下来。

谭元寿先生的父亲谭富英是富连成科班富字科的学员,马崇仁先生的父亲马连

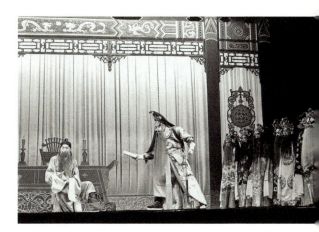

京剧《打金砖》,谭元寿饰刘秀(左),马崇仁饰马武。©吴钢摄于一九八一年

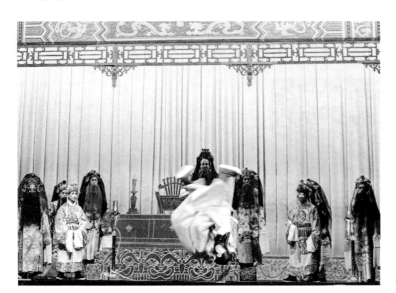

京剧《打金砖》中,谭元寿先生饰演刘秀的"吊毛"绝技。©吴钢摄于一九八一年

良是连字科的学员,两位富连成"同学"的后辈同台献艺,也是一段佳话。

我在现场拍摄到的谭元寿先生这个"吊毛"动作,是谭先生饰演的刘秀在跑动中,左脚向前、双脚交错地迈步起跳,凌空腾起后又弯腰向下团身,两条腿在上方略微分开,厚底靴向上,依然可以看出是左脚在前右脚在后,内行称为"剪刀腿"。这个动作非常讲究,谭元寿先生走得漂亮之极。一般演员走"吊毛"多是双脚同时蹬地起跳,双脚在上方是并拢着的,这两者在功力上的差别是很大的。

谭元寿先生自二十世纪五十年代初期演过这出戏后,一直没有再动过,此次是时隔三十年后首次登台演出,他在唱、念、甩发表演后还用许多摔打绝技来表现刘秀的恍惚、昏厥直至精神崩溃的过程。可惜并没有留下录像资料,现在网上能够看到的视频也是四年后的一九八五年录制的,因此这出一九八一年的《打金砖》照片应是十分珍贵的。

"摔打"是中国传统戏曲中的武功特技,动作迅猛、难度很高。但是并不是所有的剧目、所有的人物都适用,而是要结合剧情发展,为表现人物的内心活动而选用适当的摔打方式,这样才能让观赏性很强的"摔打"收到最好的效果。

翻　扑

"翻扑"是戏曲武打戏中的重要表演手段,又称"翻跟头""翻筋斗",是指戏曲演员在表演中做出的翻、滚、扑、跌、腾跃、摔打等各种身体动作,也是武打场面中塑造人物、渲染战争气氛的重要表现手段。翻扑功夫展现之时,也是武戏中节奏最快、最惊险刺激的时刻。

一般重要的武将出场,都是先由马童翻跟头出场,马童一个人在台上先翻几串跟头,把场子翻热了,气氛掀起来,这时候主演的武将出场,就显得格外精神醒目。因此,各个剧团都是选翻跟头最好的演员来饰演马童。主将出来后还不算完,马童下场,紧接着从后台起跑加速,再翻高起的跟头,与主将的身段配合,再配合打击乐的锣鼓节奏,有声有色,场上的气氛顿时活跃起来。我四十多年前拍摄过北京风雷京剧团的《伐子都》,公孙子都是青年武生演员于荣光扮演的,有精彩的长靠武生表演。翻马童的是短打武生松岩,现在,他已经是风雷京剧团的团长了。

舞台上眼花缭乱的翻扑动作,都是从最简单的单个动作开始训练,也就是在掌握了毯子功的基础上,逐渐熟悉再连接组合起来,形成连续不断和高潮迭起的翻筋斗表演。为了增加翻筋斗的速度和高度,演员常常在后台侧幕条后面,就开始助跑,出场后在舞台上一串高难度的筋斗组合,从舞台的一侧一直翻扑到舞台的另一侧。每一个筋斗动作都讲究"腾空

高""起落轻",特别是高高翻起后的落地,踏台板后不能有声响。为了增加表演的观赏性,一位演员在舞台上做连续的翻扑动作,另一位演员也紧跟着翻扑出来,甚至对面也同时有演员迎面翻扑过来,演员交错时上下有序、左右错开,绝不会有碰撞勾扯的错误。

在水战场面中,随着大旗的舞动,演员们在旗子上翻腾跳跃。手持大旗的演员,不但要力大身强,把旗子翻卷自如,猎猎生风,更要配合翻跟头演员的动作和节奏。在锣鼓声中,蓝色的大旗仿佛海浪一般,把翻跟头的演员卷起来、抛上去。观众很自然会联想到这是在波浪滔天中的激烈战

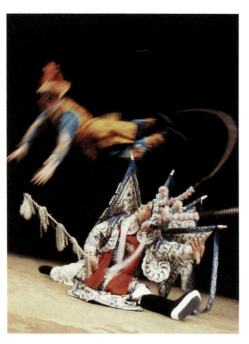

京剧《伐子都》,于荣光饰公孙子都,松岩饰马童。© 吴钢摄于一九八〇年

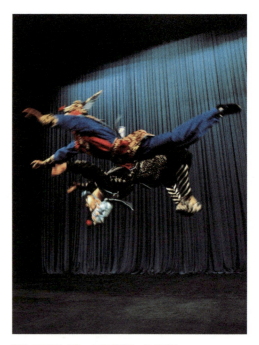

舞台上的翻扑动作。© 吴钢摄于一九八五年

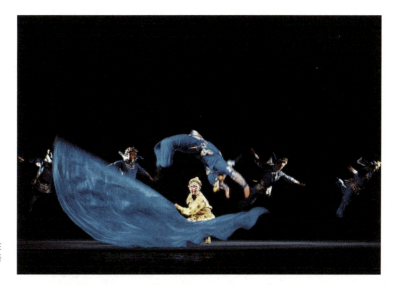

京剧《闹龙宫》中,演员在水旗上翻腾,白云明饰孙悟空。© 吴钢摄于一九八八年

《伐子都》中,林为林饰演的公孙子都身穿大靠,在舞台上翻连串的跟头。© 吴钢摄于一九八六年

斗,这就是传统戏曲虚拟化表演的独特魅力。拍摄时,我把相机的角度适当放低,从下方向上拍摄可以突出演员翻腾的高度。

翻扑一般由短打武生行当来表演,穿短打衣裤和薄底靴鞋。但是也有一些身穿长靠和厚底靴的大武生演员表演翻扑动作,甚至是翻一连串的长筋斗,再加上高耸的头盔和插在背后的四面靠旗,难度相当大。如在《伐子都》中,号称"江南第一腿"的著名武生林为林用了许多身段动作来刻画人物:公孙子都从背后放冷箭杀害了主帅,自己冒功凯旋回朝。后来良心受到谴责,精神恍惚。为了表现他的这种心态,林为林身穿大靠,用各种翻扑动作来表演。还有一些功力深厚的演员,如果是演出需要,会手持大刀、长枪,在舞台上翻扑腾跃,这更要有过人的基本功和演技才能完成。

III

两位爷:活关羽与活曹操

北京人喜欢称呼"爷",这也许与早年的皇城文化有关。传统京戏里也有不少"爷"的称谓:军爷、太爷、官爷、将爷、关二爷、张三爷等。老百姓之间也互相称爷,张爷、李爷、金爷、三爷、五爷等地叫着,表示尊重也表示亲近。

我做摄影记者的时候,京剧界有两位官称"爷"的演员,一位是红生演员李洪春,另一位是花脸演员侯喜瑞,两位都是京剧界的名宿,德高望重。

李洪春善演红生戏,扮演勾红脸的关羽,有"活关公"之称,在京剧界资格老、辈分高,人称"李洪爷"。李洪爷能演的戏很多,故事也很多。二十世纪的三十年代是京戏最火的时候。当年,在北京前门外

李洪春(左)与侯喜瑞。©吴钢摄于一九八一年

大栅栏有一家天惠斋鼻烟铺,因为这一带是戏园子聚集的地方,周围也有许多京剧从业者的住宅,所以经常有一些演员到天惠斋来买鼻烟,顺便坐着聊聊天,一些戏迷也喜欢过来凑热闹。久而久之,这里就

成了京戏演员和戏迷们聚会的场所，一些梨园逸闻和八卦也时常从这里流散出去。

老一辈的京剧演员、导演迟金声先生回忆说，天惠斋鼻烟铺坐北朝南，他在里面见到过李洪春先生和丁永利先生。李洪春坐在东边，丁永利坐在西边，迟金声来了就坐在东边靠近李洪春这一边的长凳上，还有几条长板凳，坐着许多慕名而来的戏迷。李洪春是正当年的时候，演出甚多。丁永利是杨小楼的武戏搭档，后来教过很多学生，两个人都叼着大烟袋在天惠斋聊戏。

京剧作家翁偶虹先生也曾撰文说过这个鼻烟铺的故事："一九三七年左右，洪兄与丁永利兄例于午后至北京前门外天惠斋鼻烟铺，品茗闲话，常谈到某戏之失传，有位爱好京剧的段兄，闻而窃议，意思是'洪爷只能举出戏名，未必知其关目，知其关目，也未必能演于舞台'。语传洪兄之耳，即列举十八出失传剧目，烦《立言报》记者吴宗祜君为文于报端，解答戏的内容及擅演者的姓名。文后附言有'上列十八出，春均藏有秘本，传闻段君有春不

左起：翁偶虹、张君秋、李万春、李洪春。©吴钢摄于一九八三年

能演之微词，兹特声明者：上列十八出，凡春之应工者（如老生、文武老生），春不才，均可勉强登台'。"翁偶虹先生又一一解释，这十八出都是"冷门"戏，久不见之于舞台之上。后来李洪春先生又在《立言报》上详细介绍了另外三十六出"冷门"老戏。翁先生在文章后写道："综合前文所记，并此近五十出。洪兄解答于四十年前，可知其能戏之博，绝不仅此。"

通过在鼻烟铺中的小故事，能够了解到李洪爷是一位博学多才、能戏甚多的京剧演员。可惜的是李洪爷一肚子的戏，因

为种种原因，绝大部分都没有能够流传下来。我为李洪爷拍照的时候，他年事已高，不常出来参加活动。我曾经在昆曲界的一次聚会中，拍摄到翁偶虹先生与李洪春先生会面的照片，几十年的交情加上刚经过了"文革"，两位老人见面时都非常高兴。

李洪爷家住在朝阳门外日坛公园北面，我家住在朝阳门外的东大桥，距离很近。我经常到他家中拜访，拍摄照片。李洪爷住的是老北京的小平房，家中摆满了关公的塑像，墙上也挂着关公的画像，还

李洪春先生在院子里练刀。© 吴钢摄于一九八二年

有许多歌颂关公忠义的书法作品。李洪爷说："关老爷赏饭吃，我是演'老爷'戏的，所以要供着关老爷。"可惜的是，李洪爷收藏的戏曲剧目"秘本"数以千计，都在"文革"当中毁于一旦了。

当年李洪爷已经八十多岁了，每天一大早起来，到附近的日坛公园遛鸟、练功，与儿子一起练习枪棒，天天如此，因此身体一直很好。

一九八四年，八十六岁高龄的李洪爷在北京中山公园音乐堂演出《古城会·训

李洪春与儿子李世生在日坛公园练习枪法。© 吴钢摄于一九八五年

两位爷：活关羽与活曹操　　205

粉墨留真

八十六岁高龄的李洪春先生公益演出前，弟子王金璐等到后台照应、学习。© 吴钢摄于一九八四年

李玉生饰《挑华车》中的高宠。© 吴钢摄于一九八四年

弟》，前面的垫戏是他公子李玉声演的《挑华车》。这是为中国少年儿童基金会的义演，父子俩为社会公益做贡献，都不计报酬。这场演出，惊动京城，李洪爷以近九十高龄而演出他的拿手"关"戏，吸引了许多内行前来观摩学习。李洪爷的弟子王金璐等人都到后台照应，学习老爷子的化装勾脸。

出演垫戏的李玉声，将门虎子，名不虚传，活生生的一个高宠"高王爷"在台上叱咤咆哮、翻打扑跌，迅猛异常。《训弟》中李洪爷扮演关羽，戴夫子盔，勾红油脸，穿绿色蟒，在灯下观书的造型是上身微倾着凑近灯亮，右手抱书，左手捋髯，注目凝神，真如天神一般庄重，令人肃然起敬，可以看出是李洪爷一辈子对关公的研究、敬仰，积数十年的功力，才塑造出了李派红生戏中特有的关公形象。

京剧界另一位高寿的老前辈是花脸演员侯喜瑞，官称"侯"爷。

侯喜瑞先生是旧时北京富连成科班头一科的大师哥。富连成培养出喜、连、富、

京剧《古城会·训弟》，李洪春饰关羽，马名群饰张飞。©吴钢摄于一九八四年

侯喜瑞先生是一八九二年生人。我做摄影记者时，赶上拍摄的最早期的京剧表演艺术家就是侯喜瑞先生。当时侯爷已经九十岁，住在北京崇文门外西花市大街手帕胡同的小旧平房里。侯喜瑞先生出名时候收入很高，在手帕胡同东头置了三进的四合院，庭院大得可以在院中搭台唱戏。他家里的子女都不用学习工作——怕孩子们费脑子，由老爷子挣钱供养着。谁想"文革"中全家人从四合院里被赶出来，三代人住到同一条胡同西头的陋室之中。我去侯爷家中拍摄，见一代名优侯喜瑞先生就躺在破旧的椅子上，家徒四壁，一张铺板两头用垒墙的空心砖支撑起来，就是侯爷休息和睡觉的地方。屋子和院子里都没有厕所，要到外面上公用厕所，因此床下摆放着两个痰盂，以解决大小便的问题。煤球炉子上坐着一个破铁壶，炉台上烤着白薯。四十年前的白薯不像现在是稀罕食品，当年粮食要票证，白薯实为果腹充饥之物。我拍了侯氏一家人，他的儿女们年纪也大了，没有工作可做，环坐在侯爷周围，都指着侯爷微薄的退休金生活。多少

盛、世、元、韵七科学员，其中第一科有侯喜瑞、雷喜奎等，第二科有马连良、刘连荣等，第三科有谭富英、茹富兰等，第四科有高盛麟、裘盛戎等，第五科有李世芳、袁世海等，第六科有谭元寿、茹元俊等，第七科有夏韵龙、冀韵兰等。梅兰芳、周信芳等都曾经在富连成带艺学习，也就是进修，可见，富连成科班在京剧历史上的重要作用。说富连成顶起了中国京剧鼎盛时期的半壁江山，并不为过，而侯爷就是富连成的"大哥大"。

晚年的侯喜瑞先生与儿女在家中。© 吴钢摄于一九八一年

年后,我再看这张照片,看到床角之下那只皮包,这是这间屋子里唯一值钱的物件了,但那其实是我背来的摄影包。我把包放在了床角下,相机拿在手上正在拍照。

即便住所如此简陋,生活还很窘迫,侯爷仍然十分乐呵,永远地笑容满面,有朋友来是他最开心的时候。我在屋内极其微弱的光线下,为侯喜瑞老先生拍摄了一张逆光头像,把侯爷的音容笑貌记录下来。

侯爷冬天出来参加活动,穿着一件水獭领子的大衣,他的儿子侯英山对我说:"不怕您笑话,老爷子连件像样的衣服都没有,出门的大衣都是现借的。"听起来令人心酸。侯爷以演出曹操著称,有"活曹操"的美誉。民国二十二年唐伯弢所著《富连成三十年史》中有关于侯喜瑞的记述:"该社教授萧长华,以侯喜瑞才堪深造,遂为之排演三国戏之曹操。侯喜瑞天资既高,性复勤敏,且好学不倦,善揣摩剧情,对所饰剧中人之身份及个性,咀嚼靡遗。故每演一剧,尽善尽美,传曹操之奸诈权变,不啻阿瞒复生,乃有活曹操之称。"

王金璐先生曾经讲述过一件与侯爷同台演戏的往事,说明侯喜瑞先生善于刻画

侯喜瑞先生。© 吴钢摄于一九八一年

人物。在《长坂坡》中，王金璐先生饰演的赵云被曹军团团围住，侯喜瑞先生饰演的曹操看到赵云英勇无敌，最后杀出重围后下场。曹操站在舞台上，向着下场门呆呆地望去，久久不肯转回身来。观众从曹操的背影之中感受到他强烈的爱才之心，为侯爷的演技所折服，掌声经久不息。以至于已经下场的王金璐听到台下掌声，不解为了何事？从侧幕帘后望出去，才发现是观众在为侯爷的凝视而鼓掌。能够用一动不动的背影，获得观众经久不息的掌

侯喜瑞与王金璐一九八一年一月二十八日于中国戏曲学院。
© 吴钢摄影

声，乃侯爷之所以称"侯爷"之故也。

侯喜瑞先生在"文革"之后没有再能登台，我曾拍摄过他的亲传弟子袁国林的演出，可以窥见侯派的风采。

侯喜瑞老先生当年还时常出来参加戏曲界的活动，我曾经拍摄过当年最重要的四位最著名的架子花脸聚在一起的照片，非常难得。

我的父亲上中学的时候经常逃学，跑到前门外广和楼看富连成科班的孩子们下午场演出。因为年岁相当，所以他与科班中盛字科和世字科交往最多，与叶盛兰、裘盛戎、刘盛莲、袁世海等都

一九八〇年十月三日，四位最著名的架子花脸相聚于尚小云先生的追悼会上，右起：袁世海、侯喜瑞、尚长荣、袁国林。
© 吴钢摄于一九八〇年

两位爷：活关羽与活曹操

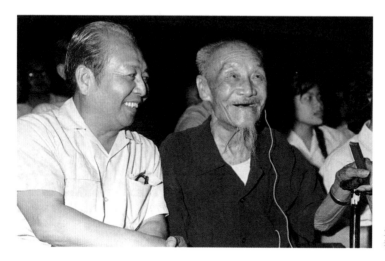

父亲吴祖光与侯喜瑞先生在剧场看戏。© 吴钢摄于一九八一年

是从小一起玩儿着长大的,按照现在流行的说法,是这些剃着光头、穿着统一的灰布长袍的小京剧学员的"粉丝"。他年轻时的成名作话剧《风雪夜归人》,就是根据盛字科的演员刘盛莲的故事创作出来的。不过那个时候,父亲还只能够"仰视"喜字科的大师兄侯喜瑞。因为侯喜瑞不但辈分高,也在科班里面帮助老师们教戏,出科后还继续留在富连成工作了一段时间,为师弟们授艺。一九五五年,父亲拍摄程砚秋的舞台艺术电影《荒山泪》,邀请侯喜瑞先生出演剧中的兵部差官杨德胜,两个人才有了一段愉快的合作。电影中的杨德胜上场穿大靠,挂宝剑,持马鞭,有一段精彩的趟马动作。后面戏中有一段"抢子"的戏,与程砚秋先生扮演的张慧珠争抢幼子,杨德胜飞起一脚踢倒张慧珠,程砚秋先生使一个"屁股坐子",飞身跃起、高抛水袖、盘起腿,臀部落地,难度很高。侯喜瑞先生随着"四击头"锣鼓节奏,踢腿、翻身、按宝剑侧身亮相,身段动作漂亮之极。这也是侯喜瑞先生留下的唯一一段影像资料了。

四十多年前的一天,我陪着父亲到广和剧场(在广和楼旧址上盖起的新剧场)看方荣翔先生的戏,恰逢侯喜瑞先生,父亲高兴地与昔日的"大师哥"坐在一起看戏,仿佛又回到了做"追星族"的童年时代,两位老人都笑得像孩子一样。

侯爷最欣慰的事情,是在一九八一年三月十八日,中国戏曲学院举办了"侯喜瑞先生舞台生活八十周年纪念",文化部为侯喜瑞先生颁发了证书,上面大字书写着"京剧表演艺术家",下面盖着文化部的鲜红大印。现在回过头去看我当场拍摄的照片,说明"表演艺术家"是有正式的文化部认证书,并不是随便就可以作为桂冠的。这一天是艺术界的喜庆日子,众多的艺术家到场祝贺,侯喜瑞先生也笑容满面。

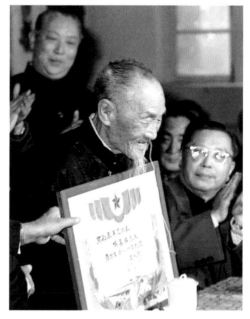

侯喜瑞先生接受文化部颁发的"京剧表演艺术家"证书。右为曹禺,左上为张君秋。© 吴钢摄于一九八一年

两位爷:活关羽与活曹操

八十年代的八大武生

我们这里说的八大武生,是我四十年前拍摄过的八位京剧武生,他们老几位经过"十年"之后,为了京剧的复兴而努力,继续在京剧舞台上展现自己的艺术才华。

一九八三年,我曾经拍摄过一张京剧武生演员们聚会的照片。五位当年最负盛名的武生大师,挤坐在一张长沙发上,面对我的镜头笑容满面。王金璐、张云溪、厉慧良、李万春、高盛麟,五大武生"同框"。

这几位武生都是各个京剧院团的头牌演员,是当年武生行当的领军人物。他们又都在艺术上各树一帜,风格迥异。我看过不少他们的演出,也为他们拍过不少照片,所以,打算在这里就照片而论演艺,一起来欣赏他们的风采。戏曲演员的排位最为复杂,因此有专门的部门来负责报道、介绍和安排演出说明书上名字的排序,而我就按照当年各位大师在照片上的座位顺序来叙说吧。

左起第一位王金璐先生,他自幼进入北京中华戏曲学校学戏,排名"金"字科,工武生。从小受到严格的基本功训练,腿功尤其突出。"文革"后最早复出的剧目是《挑华车》。

当年王金璐老师已经六十岁,起霸时一条腿高高踢起到额头,定住,再慢慢向侧方划过,像是用靴尖画出一弯新月,行家称为"月亮门"。这个动作看似简单,其

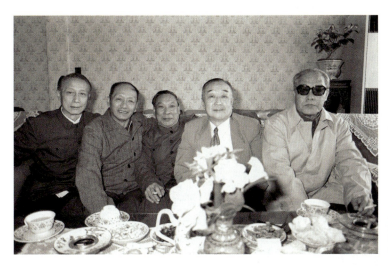

五位大武生同框。左起：王金璐、张云溪、厉慧良、李万春、高盛麟。©吴钢摄于一九八三年

实需要有多年腰腿的修炼，还要有内功的支撑，王金璐老师凭借幼时学艺打下的基础，举重若轻，气定神凝地用厚底靴划出了这个"月亮门"。观众们看了十年的"样板戏"后，第一次看到《挑华车》、第一次看到"起霸"、第一次看到这个"月亮门"，掌声和叫好声像炸了锅一样在剧场里震响。

《潞安州》是文武并重的一出戏，王金璐饰演剧中的陆登，有不少武打和演唱。王金璐早年曾拜马连良为师，文戏武戏都唱。这出戏中不但有陆登与金兀术的恶战，还要轮番对阵金国兵将，并与金国军师哈密蚩斗智斗勇。最后金兵破城，陆

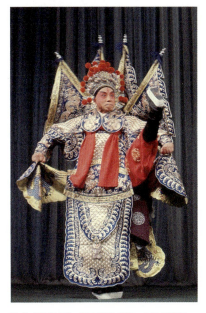

昆曲《挑华车》，王金璐饰高宠。©吴钢摄于一九七九年

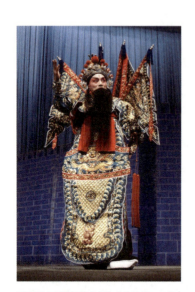

王金璐在京剧《潞安州》中饰陆登。©吴钢摄于一九八三年

登拔剑自刎,但尸立不倒。直到金兀术许诺善待全城百姓,遗体才应声倒下。这个倒地动作,王金璐先生用京剧程式中的"硬僵尸"动作来完成。这个动作的要领是全身僵直,然后向后倾斜,用后背着地倒下。这种摔"僵尸"的动作是硬功夫,需要长时期的基本功和气功的训练才能够完成,此时已经高龄的王金璐先生"摔"得干净利落,挺直身躯后蹬腿、急促后仰摔下,既展示了高超的基本功,也塑造了爱国爱民的陆登的忠勇形象。

照片上挨着王金璐先生的是张云溪先生,他是短打武生,以身段动作边式漂亮、舞蹈紧凑快捷著称。京剧《三岔口》《三打祝家庄》等戏,是张云溪先生的代表剧目。他在《三打祝家庄》中表演《石秀探庄》,在台上随着小镲钹敲打的节奏,脚步轻快地出场,肩上挑着木柴担子,非常独特。短打武生讲究身段边式、动作矫健。石秀的肩上担着个担子,难免影响动作的美观。担子不同于刀枪棍棒,刀枪可以耍刀花、枪花,担子则不同,舞动时还要表现出担子的沉重感。但张云溪把担子完全融入身段和念白的节奏当中。随着云手、跨步、下腰、踢腿、转身等动作,巧妙地把柴担从左肩换到右肩,又从右肩换到左肩,表演得真实生动,既符合担着担子行路要随时换肩的生活场景,又美观大方。

张云溪先生的扮相也很独特,头戴草帽圈,正中插着"茨菰叶",黑色紧身衣罩着蓝色坎肩,系大带、蹬快靴,急速时风驰电掣,敏捷处轻捷干练。把梁山好汉

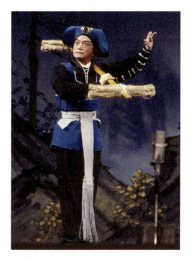

京剧《三打祝家庄》中张云溪饰石秀。©吴钢摄于一九七九年

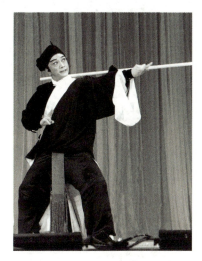

张云溪在京剧《武松打虎》中饰武松。©吴钢摄于一九八〇年

石秀化装樵夫挑柴叫卖、小心翼翼刺探军情的人物形象，刻画得入木三分。他扮演的石秀，念韵白、唱昆腔，配合着身段动作，运用程式化的舞蹈，充分发挥了昆曲的边唱边舞的特点，增强和美化了短打武生的表演。戏中的开打，张云溪先生身段动作脆快、边式、利落、精干、敏捷、舒展，举重若轻，每一个动作都是艺术的造型。

在《武松打虎》中，张云溪扮演的武松穿一身黑色的紧身衣裤出场，外面斜罩着黑色褶子，左手上戴着水袖，右手的水袖垂在腰带边上，腰带当中的大带垂下来，手持一根白色的齐眉棍，装扮简单干练。这是一出昆曲剧目，唱腔配合着舞蹈，载歌载舞，张云溪先生在歌舞中踢大带、飞脚、亮相，出场就是一套优美的造型展示。酒醉后上山，表现在山路上攀爬，利用了连续的翻身、劈叉、滑步等身段动作。在演到武松终于不胜酒力，要休息一下时，放下哨棍，念出"打坐片刻便了"后，左脚把大带踢到肩上，再以左

八十年代的八大武生　215

粉墨留真

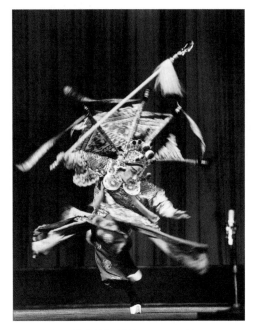

厉慧良在京剧《长坂坡》中饰赵云。©吴钢摄于一九七九年

脚为轴起一个飞脚，紧接着连续两个跳起来翻身、就势蹲下保持优美的卧云姿势，整套动作一气呵成，把生活中的动作巧妙地融于武生的传统程式中，真是美不胜收！

照片正中间那一位是厉慧良先生，他自幼在天津学戏、演戏，后来在四川一带发展。艺术上以唱、念、做、打全面发展著称。一九八二年，厉慧良来到久违了的北京演出《长坂坡》，大幕拉开后，厉慧良扮演的赵云出场，整个剧场为之一亮，北京观众的"碰头好"真挚、热情。多年未得到演出机会的厉慧良也"铆"上了，威风八面，分外精彩。我坐在剧场第一排的位子，抓拍了厉慧良先生鹞子翻身的动作。他这一连串翻身如蜻蜓点水般的轻盈流畅，又似急速旋转的陀螺在舞台上掠过。当年的照相机还没有连拍功能，我只拍摄了一张，从照片上可以看出厉先生的身段动作堪称精美绝伦。后来我拍摄过许多演员的连串翻身动作，而且是用数码相机像机关枪一样地连拍，却再也没有拍摄出如四十年前厉先生这张鹞子翻身的效果了。后来我慢慢地悟到，原因很简单，世界上再没有第二位厉慧良先生了。

厉慧良演出的《挑华车》，出场前在幕后用唢呐吹出号角的嘶鸣，渲染大战之前的紧张气氛，厉慧良先生扮演的高宠，踩着"四击头"的锣鼓声甫一出场，就有叱咤风云的气概。"起霸"时雍容稳健，迈步中衬托着几个小垫步，从容不迫，恰当肃穆沉稳之时，却突然启动，瞬间加速，

几个连续翻身下来,如高速旋转的陀螺。之后随着锣鼓节奏疾速停下来定住"亮相"。此时,全身如塑像般矗立,只有靠旗的绸带还在飘动,显示着"亮相"前所有身段的速度之快捷。观众赞一声"厉慧良能让靠旗说话"。我用六十分之一秒的较慢的快门速度拍摄,记录了靠旗和飘带的舞动,从中看到厉慧良是如何利用动静结合和节奏起伏,来刻画大战之前高宠求战的急迫心情。

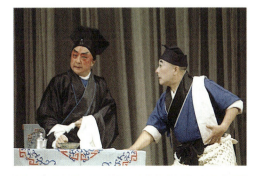

京剧《武松》李万春饰武松,李庆春饰酒保。©吴钢摄于一九七九年

京剧《挑华车》中厉慧良饰高宠。©吴钢摄于一九八四年

照片上厉慧良先生右手边的李万春先生早年曾向京剧武生泰斗杨小楼先生和余派老生创始人余叔岩先生学艺,文戏武戏都得到前辈大师的真传。《武松》是李万春先生的代表剧目,年轻时候以演出全本《武松》而著称。他在"文革"后复出,演出的《武松》是短打武生戏,所扮演的英雄武松,青衣青帽,足蹬薄底靴,十分英武。武松的扮相与一般武生不同,耳畔要各插一个小"鬓鬏",这个扮相,就是李万春先生最先兴起的。这两个小鬓鬏,和一身黑衣十分般配。在杀掉西门庆以后,两个小鬓鬏换成大一点的,有些蓬松,表现武松在与西门庆恶斗后的精神状态。

八十年代的八大武生 217

《武松》本是一出武戏，但是"打虎"之前在酒馆的一场戏中，李万春扮演的武松与其弟李庆春扮演的酒保有很多喝酒的表演，兄弟两人配合默契，诙谐幽默。武松大碗喝酒后，没有尽兴，又命酒保取出大坛美酒，抱起坛子痛饮。酒保躺在桌上，于酒坛下面仰着头接漏下来的剩酒喝。结果武松没有醉，喝剩酒的酒保已经醉得不省人事了。这里不但暗示了武松的酒量，也为后面的景阳冈打虎的武戏做了铺垫。

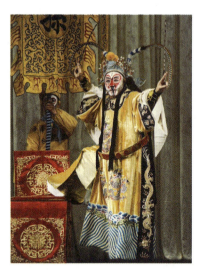

李万春在京剧《闹天宫》中饰孙悟空。©吴钢摄于一九七八年

李万春先生演出的"孙悟空戏"，称为"猴戏"，他演的"孙猴儿"惟妙惟肖，所以有"猴王"之称。由于他幼功扎实，晚年时还能够演出这场繁重的武戏。李万春先生在《闹天宫》中扮演齐天大圣，头戴金盔，身穿蟒袍，腰横玉带，脚蹬厚底靴，盔上插翎子，项上围武将领子上的装饰"三尖"，唱昆腔："前呼后拥威风浩，摆头蹈声名不小，穿一件蟒龙袍，戴一顶金纱帽，俺可也摆摆摇摇。"他通过举手、投足、抖水袖、端玉带、掏翎子，人模"猴"样地摆出一副齐天大圣的威风气派。等唱到最后一句"摆摆摇摇"时，自然而然地流露出猴子的缩头缩脑动作。把"沐猴而冠"的神情，演绎得出神入化。台下掌声响起，观众发出会心的笑声。

照片最右面的高盛麟先生，是旧时京剧最大的"戏校"富连成科班盛字科的学员，从小受到严格的训练，基本功扎实。又是杨小楼的学生和外孙女婿，得到了杨派的真传。他的父亲是著名的"高派"老生高庆奎，高盛麟继承了父亲的优点，嗓音嘹亮响堂。他在"文革"后复

京剧《平贵别窑》中高盛麟饰薛平贵。◎吴钢摄于一九七九年

出的戏是《平贵别窑》。高盛麟扮演的薛平贵扎大靠，穿着厚底靴跑圆场，脚步随着"急急风"的锣鼓急促奔跑而上身平稳有序，四面靠旗和靠旗上的飘带随风在背后扬起，丝毫不乱。这个圆场的跑动，是几十年长靠和厚底靴功夫的积累和展示，堪称"圆场"的典范。别妻时，妻子王宝钏紧紧抓住丈夫的战袍不肯松手，薛平贵既要抓紧去军营报到，又不舍寒窑中无依无靠的妻子，两难之际，拔出宝剑斩断了袍襟，翻身亮相。这个亮相动作不但身段优美，又有人物的感情在里面，这就是杨（杨小楼）派武生强调的武戏文唱的艺术精髓。

一九七九年十一月十四日，在第四届全国文学艺术界代表大会上，高盛麟演出了"红生"戏《古城会》。他饰演的关羽，一路上过关斩将到古城投奔张飞，一句道白"不辞千里路，特来会弟兄"，不料张飞误以为关羽已经降曹，提枪就刺，还大叫"你今自备头颅一死，也免得你张三爷动手"。关羽听到"张三爷"三个字，震惊得呆立了半晌，随着三声"罢、罢、罢"胡琴拉起导板的高调门，"勒马提刀珠泪掉"这一句导板，高盛麟唱得高亢而婉转，在最后一个"掉"字后面，紧接着一声"哇啊"！仿佛带着哭腔悲声大放。后面的词"青龙刀斜挎在马鞍桥，曹孟德他待我恩高义广，大丈夫岂能够忘却了当年旧故交"，唱出了盖世英雄的满腔忠义，催人泪下。

关羽斩蔡阳后，兄弟之间的误会得以解除。一个举刀亮相，用了金鸡独立的姿

高盛麟在京剧《古城会》中饰关羽。© 吴钢摄于一九七九年

靠戏和短打戏都精彩。《武松》是短打武生为主的一出大戏。张世麟先生扮演的武松穿黑色紧身衣裤,戴黑色软罗帽,外罩黑色褶子。他身高臂长,动作舒展大气,武打精湛利落。在武松与武大郎相见的戏中,高大身材的武松与蹲着表演丑角特技"走矮子"的武大郎,一高一矮,一英俊一

京剧《武松》中张世麟饰武松。© 吴钢摄于一九八一年

势,雄健威武,展现了关羽的神勇和此时的心情。

如果说上面五位大家,就代表了二十个世纪八十年代京剧武生行当的最高水平,其实还不够全面。我还拍摄过另外三位武生演员,没有在这张合影照片之中,但也以高超的武生表演艺术,名动当时,他们分别是张世麟、梁慧超、尚长春三位先生。

张世麟先生的艺术非常全面,他的长

丑陋，对比强烈。但是武松处处表现出对兄长的爱护体贴，这种兄弟之情、手足之爱，为武松后来堂堂正正地拒绝嫂子的调戏，大义凛然地为兄复仇埋下了伏笔。灵堂前手刃潘金莲、狮子楼斗杀西门庆，表现了传统文化中英雄人物的爱憎分明。张世麟先生的激情表演，把这出武生戏、武打戏，演绎成了爱恨情仇的感情大戏。

《铁笼山》是一出勾脸的武生戏，这出戏也是"文革"后第一次在北京的舞台上演出。开场的"观星"，姜维扎绿靠、佩宝剑、挂长髯。张世麟先生一个人在舞台上用稳健、优美、舒展的舞蹈动作，表现大战之前，姜维观察星象，对战争形势分析、思考的神态和忐忑的心情。这里没有唱段和道白，全凭演员的身段、功架、做派来表现人物的内心活动。开打时，姜维用不同的长短兵器与敌军缠斗。在敌众我寡，姜维腹背受敌大败后，张世麟先生穿箭衣、戴甩发出场。甩发加上长髯，稍微不小心就容易纠缠在额头的面牌上，但他在繁重复杂的武打中整齐有序、按部就班地舞枪弄棒，丝毫不乱。既表现了姜维

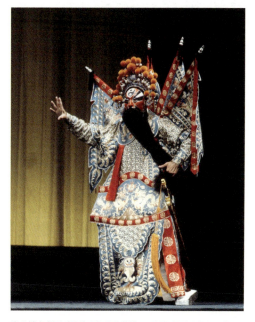

张世麟在京剧《铁笼山》中饰姜维。© 吴钢摄于一九八一年

的勇敢无畏，也显现出老演员的功力与经验。

梁慧超先生早年间在北京学艺，后来到南方发展。他的表演集南北武生艺术之长，长靠、短打戏都有特色。一九八〇年，梁慧超先生在北京表演了自己的拿手戏《金钱豹》与《三江越虎城》。这两出武生戏，也是"文革"后首次亮相。

粉墨留真

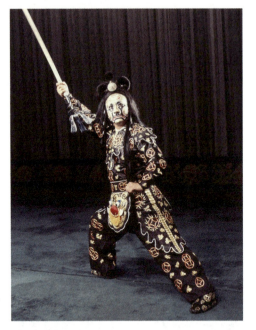

京剧《金钱豹》中梁慧超饰金钱豹。©吴钢摄于一九八〇年

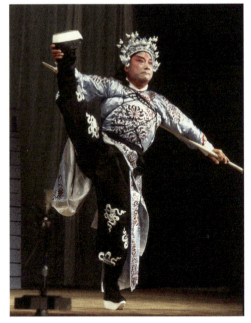

梁慧超在京剧《三江越虎城》中饰秦怀玉。©吴钢摄于一九八〇年

　　《金钱豹》是一出勾脸武戏。描写《西游记》故事中孙悟空降服妖怪金钱豹的情节。不过这出戏中孙悟空只是配角，主角是金钱豹。梁慧超先生扮演的金钱豹勾金色"三块瓦"脸谱，脸上就画着两块金钱和豹子的血盆大口，蕴含着妖怪的兽性和凶残。金钱豹使用的兵器与凡间兵将们使用的刀、枪、剑、戟不同，是一柄三股钢叉，摇动时钢叉上的铜环震响，气势宏大惊人。梁慧超先生借鉴了南派武生的"出手"特色，又吸收了民间艺人的舞叉绝技，一柄钢叉舞动起来，转动盘旋、周身缠绕，钢叉上下翻飞，铜环响彻全场。观众只见银光闪闪，一时眼花缭乱、目不暇接；耳中是叉声连响、时紧时松、不绝于耳。这也是梁慧超先生的独门演技，不同凡响。

　　梁慧超先生演出的《三江越虎城》，又名《杀四门》，是唐太宗东征，被围于三江越虎城，秦怀玉、罗通救驾的故事。这是一出难度极高的武打戏。他饰演的秦怀

玉有许多高难度的武打动作,在力杀四门的连续搏斗中,分别运用不同的套路和枪花来表现人物。秦怀玉穿箭衣、蹬厚底,功架动作结合了长靠和短打的程式,具备了稳健与精悍的表演特色。他熟练地运用手中的长枪,配合打斗时候的舞蹈和亮相,动静结合,塑造出勇武无畏的人物形象。特别是他运用腿功搬"朝天蹬"的姿势,亮相时气定神凝,厚底靴靴底向上,有顶天立地的气概。

尚长春是尚小云先生的长子,从小就见过许多名家的演出,也受到过不少名师的传授。尚长春先后在富连成和荣春社科班学艺,学习杨小楼、尚和玉两大门派的武生戏,能戏甚多。

在京剧《战宛城》中,典韦是关键人物,曹操依仗典韦之勇,大败张绣,所以,典韦历来是选用有名的大武生来饰演。一九八一年三月二十一日,在北京人民剧场举办侯喜瑞舞台生活八十周年纪念演出活动中,演出了京剧《战宛城》,由高盛麟饰演张绣、袁国林饰演曹操、陈永玲饰演邹氏,尚长春先生饰演典韦。一开场,曹操军中八员上将先后出来"起霸",

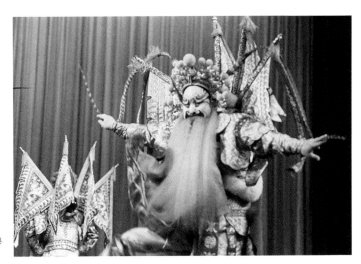

尚长春在《战宛城》中饰典韦。© 吴钢摄于一九八一年

粉墨留真

尚长春先生在中国戏曲学院为学生勾脸。© 吴钢摄于一九八六年

待到典韦出场时，尚长春先生的身段动作大气舒展，双手掭翎子转身左边一个亮相，接着翻身右边一个亮相，极为漂亮别致，一展与众不同的威风霸气。

攻打宛城时，典韦与张绣的火牌、校刀军大战。尚长春先生硕壮的身躯，两侧横着展开双戟，气场之大霸占了整个舞台，虽有十六名敌军围在周围，却毫不畏惧，左右盘旋着反复搏杀，将张绣打得落花流水而逃。张绣夜袭曹营时，典韦在醉后被战鼓惊醒，又不见了双戟，只穿着箭衣，蓬着头，赤手空拳大战，最后寡不敌众，被张绣枪挑后，高高跃起来，空中翻身摔"硬抢背"。当年，尚长春先生年事已高，且身宽体重，但是从这个跃起的翻摔动作来看，先生的功夫不减当年。

我做摄影师时，尚长春先生已经在中国戏曲学院任教，不常演戏了，偶尔在学校里示范一下，各处武生皆闻讯而至，围观学习。尚长春虽出身名门，但是毫无架子，为人谦和可亲，对同行能够倾心相授，对学生像是慈祥的老妈妈。

上述的八位表演艺术家，是二十世纪三四十年代就已经成名的老一代京剧演员，"文革"之后，继续活跃在京剧舞台上，继承和发展传统京剧，既引领后来武生艺术的发展和传续，也代表了当时武生行当的最高艺术水平。如果没有他们，许多京剧武生的传统剧目和表演方法就有失传的可能。如今八位武生大家都先后离我们而去，谨以当年我拍摄的这些照片，表达对先辈艺术家们的怀念。

大花脸方荣翔

京剧净行里分大花脸和二花脸,大花脸又称为铜锤花脸,这个称谓来源于《二进宫》中的徐延昭在台上怀抱着铜锤。大花脸以唱功为主。二花脸又称为架子花脸,以功架表演见长。

在京剧表演史上,艺术上最突出的铜锤花脸当属裘盛戎先生。他的唱腔韵味浓郁,嗓音洪亮醇厚,有自己久演不衰的代表剧目。他创造出来的裘派艺术,影响了几代人,至今还有"十净九裘"之说。而得裘盛戎真传、能够担当裘派艺术承上启下重任的演员,也是裘先生之后影响最大的裘派传人,就是方荣翔先生。

方荣翔先生很早就跟在师傅裘盛戎身边学艺。我母亲新凤霞在她的回忆文章

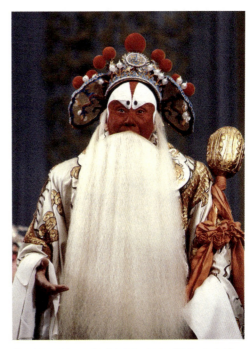

京剧《二进宫》中方荣翔饰徐延昭。©吴钢摄于一九八〇年

中，记录了她在五十年代初期抗美援朝的慰问演出中，曾经与裘盛戎合演过一出《秦香莲》。按照原来的安排是裘盛戎主演一场京剧《铡美案》，我母亲主演一出评剧《秦香莲》。但由于战事紧张，只能演出一场戏，所以，裘盛戎和母亲合演了一场京评"两下锅"的《秦香莲》。母亲演秦香莲，裘盛戎演包拯。母亲从行路、寻夫、住店、闯宫、琵琶词、杀庙几场中饰演评剧的秦香莲，后面的包拯大堂对唱就换别的人饰京剧的秦香莲。

在这次与裘盛戎先生合演《秦香莲》时，母亲认识了方荣翔先生。那时候，主演还各自有专人照顾，叫作"跟包"。母亲看到一位年轻人老围着裘盛戎先生，为他披衣服、围围巾，照应他的生活。有一次提着暖水瓶为裘先生的饮场小壶加水，而裘先生让他也为母亲的饮场小壶加水。母亲觉得这人不像是裘盛戎的"跟包"，因为"跟包"的规矩是只伺候自己傍的"角儿"，不能管旁人的事情。后来母亲知道，这个年轻人是裘盛戎的学生方荣翔。裘盛戎先生对母亲说："荣翔是块好材料，嗓子好、肯用功，人的品德也好，有出息、肯上进，难得的是有好强心。这次来赴朝慰问，就是为了学戏，还是经过请示领导批准通过的呢。"在朝鲜演出的日子中，人人都说方荣翔勤快、用功、人缘好。

我与方荣翔先生的交往，是我做摄影记者之后拍摄过很多方先生的演出剧照。最早拍摄的是"文革"之后他在北京与余派女老生张文娟合演《搜孤救孤》。我除了拍剧照，还保留了一张演出说明书。当年条件有限，说明书印刷极其简陋，是黄色糙纸上油墨滚筒印刷，上面写着："庆祝中国戏剧家协会第三次代表大会胜利闭幕，京剧晚会节目单"，时间是一九七九年十一

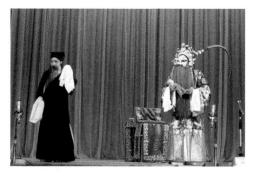

京剧《搜孤救孤》，张文娟饰程婴，方荣翔饰屠岸贾。© 吴钢 摄于一九七九年

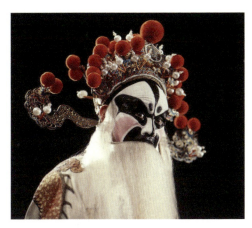

京剧《姚期》中方荣翔饰姚期。© 吴钢摄于一九八一年

贯通、气势豪迈,展现出寨主窦尔敦的霸气。我还拍摄了方荣翔先生饰演的《连环套》中《盗御马》一折。戏中窦尔敦乔装改扮后独自一人下山,用舞蹈和身段表现深夜里沿着崎岖的山路摸索前行。演员要用自己的手、眼、身、发、步,虚拟出黑夜里窦尔敦"趁着夜无光大胆地前往"。演员穿箭衣、扎大带、戴扎巾、蹬厚底靴、

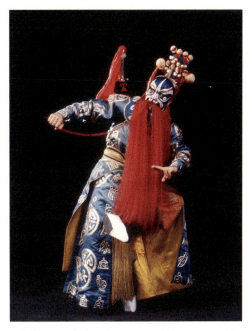

京剧《盗御马》中方荣翔饰窦尔敦。© 吴钢摄于一九八一年

月十四日。

一九八一年七月七日,方荣翔先生再次来北京演出。他邀我去护国寺的人民剧场为他拍剧照。这天剧场里没有观众,只有我给方先生专场拍照。我到达时方先生已经化好装。舞台上灯光亮起来,我拍摄了《姚期》《连环套》与《铡美案》等戏,其中,《姚期》的剧照曾经刊登在《中国戏剧》一九八一年第十期的封面上面。

这次拍摄的《坐寨》《盗马》尤其精彩。《坐寨》是方荣翔先生的拿手戏。"将酒宴摆至在聚义厅上",方先生演唱得洪亮

大花脸方荣翔

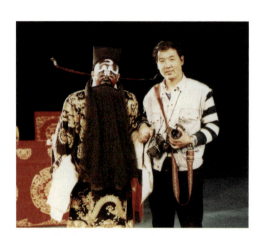

作者与方荣翔先生合影。© 吴钢自拍摄影于一九八一年

挂红扎,肩背钢刀,再加上繁重的舞蹈动作,从头到尾耍一个人,难度相当大。方荣翔先生在一九七四年曾患心肌梗死,因为身体的原因,后来并没有再演出过《盗马》,但是我仍拍摄到了剧照。"百度百科"上关于方荣翔的介绍,就有我这次拍摄的《坐寨》和《盗马》的剧照。拍摄完照片后,我与方荣翔先生合影。我手里拿着两台尼康相机,另外一台是装在三脚架上的哈苏相机,这张照片是用哈苏相机自拍装置拍摄的。

方荣翔先生平易近人,身上没有一点儿明星的架子。一九八一年,北京戏剧服装厂的一批戏迷朋友,邀请方荣翔先生与他们合演一场《将相和》。方荣翔毫不犹豫地答应了,认真地与他们排练、为他们说戏。直到演出之前,还在化装室里,辅导演员们做动作。这场别开生面的演出,吸引了众多内行外行的观众,侯喜瑞、吴祖光、侯宝林等都到现场观看了演出。

一九八七年,方荣翔在北京王府井的吉祥戏院演出《锁五龙》,此时,他已经身患重病,做了心脏搭桥手术。《锁五龙》是

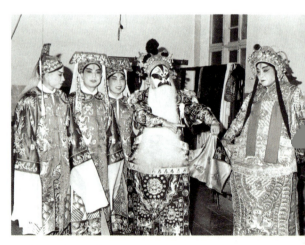

方荣翔在演出前给戏剧服装厂工人票友们说戏。© 吴钢摄于一九八一年

一出相当费力气、吃功夫的花脸戏,单雄信在刑场上有大段节奏紧促的西皮快板唱腔,一句接一句顶着板唱,调门也是越翻越高。很多观众都了解方先生的病情,知道是听一场少一场,况且方先生单选了这么一出"雄信赴死"前的唱功戏,所以整个剧场的气氛像澎湃的波涛,高潮一波盖过一波、一浪高过一浪。方先生在台上,一动就是一个好,一句就是一个好。散戏之后,剧场的热点移到舞台前,狂热的观众从各自的座位上起身拥挤到台前,方先

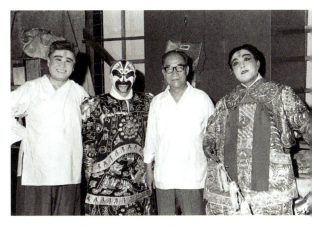

演出后,侯宝林到后台与方荣翔及票友们合影。© 吴钢摄于一九八一年

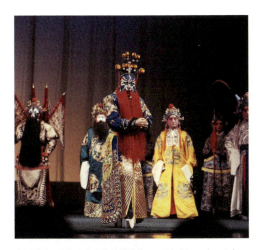

京剧《锁五龙》中方荣翔饰单雄信。© 吴钢摄于一九八七年

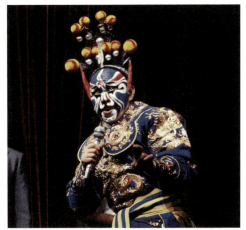

演出结束后,方荣翔先生摘掉髯口让观众看到"整脸",并为观众加唱。© 吴钢摄于一九八七年

生热情地走向前弯着腰和大家握手,有观众拉着方先生的手不放。方荣翔先生含着泪水,不顾病重的身体,摘下胡须,让大家再看看自己的"整脸",又为大家满宫满调地加唱了更多的唱段。

最后一次为方荣翔先生拍摄专场演出剧照,是我应香港金鼎公司邀请,为方先生拍摄赴香港演出的全部剧照。我是从北京乘火车到济南,同行的有老旦王玉敏、老生孙岳、小生宋小川等。在山东省京剧院剧场的舞台上专门拍摄了几天的剧照。其中一张《审潘洪》的剧照,方先生扮演的潘洪把锁链抛起,露出惊恐万分的神态,把权倾朝野的奸相落魄时的心情表露无遗。这些剧照后来得到剧作家黄宗江先生的夸赞:"方荣翔在《夜审潘洪》中那一双眼睛又闪现出多少内心的惊恐!摄影家捕捉到的这一刹那,这一眼神透露其不同的心灵的颤动。我不禁想到屠格涅夫在他的《贵族之家》结尾处只写了一笔,那做了修女的丽莎的睫毛令人难以觉察地轻微地一动,透露了难以演说的万千情怀。这一笔和一个镜头,哪一个更难些?均不易也。"

我曾借这次拍照,到方荣翔先生家中采访。方先生住在济南市的一处老街区,通过曲折的道路走进低矮的平房,才到了方先生的住处。屋里家具陈旧,布置简朴,就是一个寻常百姓人家,有谁会想到这位伟大艺术家会住在这里。方先生平时就是在这里研究唱腔和揣摩艺术,自己缝补戏服戏衣。我离去时,方先生一直送我到院外,直到我走出很远了,回头望去,方先生还站在那里看着我点头微笑。

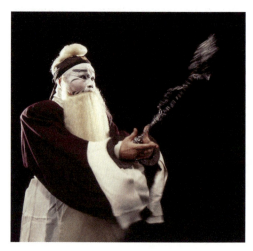

京剧《审潘洪》中方荣翔饰潘洪。©吴钢摄于一九八八年

方荣翔先生经常自己缝补戏装。© 吴钢摄于一九八八年

我当时还只是个三十几岁的年轻人，论起来也是方先生的晚辈，但是方荣翔先生处世待人的谦恭有礼，让我一辈子都不能够忘怀。

我父亲吴祖光上中学时，曾经有一年的时间逃学去看富连成科班的戏。他那时年轻，喜欢花脸戏，迷恋裘盛戎先生的表演和演唱。裘先生故去之后，父亲在方荣翔身上追寻到往时裘派的遗风余韵，于是父亲和方荣翔先生也成为好朋友。

一九八八年六月，方荣翔在香港的演出当中心脏病复发，观众要求他赶快中断表演，速去医院。但是他趁着下场的间隙静卧片刻之后，重新上场，全神贯注地演完全场。在如雷的掌声和喝彩声中谢幕下场，立刻被送往医院抢救。这一年的八月，父亲从澳大利亚访问归国，途经香港，有很多朋友迎接和记者采访，回到住处已近午夜。父亲忽然想到在机场的朋友当中有人递给他一张纸片，还未及细看。这时找出来一看，写的大意是：方荣翔先生住在港安医院，知道你来香港十分高兴，要你打个电话给他，他希望和你见面。

第二天一早，因为来采访的记者太多，等到父亲打电话给方荣翔的时候，才知道他刚刚出院，院方也不知道他的住处和电话号码。直到父亲准备返回北京的那天中午，香港的朋友们在雪园饭店为他送行。席间说起方荣翔先生带病演出的事情，父亲觉得与病中休养的方荣翔先生缘悭一面，十分遗憾。在座的戏剧家肖铜马上跳起来说知道方荣翔先生的电话，接着就在餐厅拨通了电话，父亲立刻就听到了

方荣翔先生在打电话。©吴钢摄于一九八八年

方荣翔的声音:"吴老,听到您的声音,我好高兴啊。"父亲说:"我才高兴呐,我就要回北京了,我只要你告诉我,你的身体怎么样了?"方荣翔说:"您别为我担心,这样吧,我现在就念一段《姚期》里的引子,您听听就知道了。"说着,就在电话里念起来:"终朝边塞,镇胡奴,扫尽蛮夷,定山河。"这个引子念得神完气足、声情并茂。父亲对方荣翔说:"太好了,你的嗓子一点都没有变,要是你不太累的话,能再给我们唱几句吗?"方荣翔说:"行,那我就唱《姚期》那段原板吧。"他果然唱了起来:"皇恩浩,调老臣,龙庭独往——"父亲后来回忆说:"这是地道的裘门本派,字正腔圆,声音如洪钟之浑厚响亮,连远离电话机的全屋人都听到了。"

方荣翔先生与父亲这段电话中的通话和在电话中"唱戏""听戏",竟成为绝响,半年之后,方荣翔先生病逝。

文武昆乱不挡的关肃霜

关肃霜老师是一位性格开朗爽快的人。一九七九年北京召开第四届文代会，全国各地的文艺工作者于"文革"之后重逢在北京，关肃霜老师见到了很多老朋友，欣喜之情溢于言表。在开会途中的大轿车上，大家自发地表演节目，关肃霜即兴一个"朝天蹬"，引起满座欢笑。

关肃霜是京剧旦角演员中非常全面的一位艺术家，就是戏曲界常说的"文武昆乱不挡"。"昆"是指昆曲，"乱"是指乱弹，就是以京剧为代表也包含一些地方剧种的统称。关肃霜的本行是武旦、刀马旦，但是戏路子极宽，文戏武戏都好，也能唱昆曲，甚至还可以"反串"小生戏。一九七八年，关肃霜复出后在北京首次演

关肃霜于第四届全国文代会期间，在大轿车上表演"朝天蹬"。
© 吴钢摄于一九七九年

出《白蛇传·盗草》之后，开启了一系列在北京的演出，从我拍摄的她的演出剧照中，可以看到她在各个行当里的精彩表演。

文代会上，四个剧种的四大名旦合影，左起：关肃霜（京剧）、袁雪芬（越剧）、常香玉（豫剧）、陈伯华（汉剧）。©吴钢摄于一九七九年

出手戏

一九七八年，关肃霜老师到北京办事，顺便到北京京剧院看望老朋友。京剧院的老演员、富连成科班元字科的武生王元信先生向关肃霜建议："现在传统戏刚刚开始恢复，你既然来到北京，应该'露'一出呀。"关肃霜说："我是一个人来的，怎么演呀？"为了关肃霜能在北京"露"一出，热心的王元信帮助上下沟通，剧院领导听说关肃霜要在北京演出，也很支持。演什么戏合适呢？大戏肯定不成，大家商量着演《白蛇传·盗草》。关肃霜的这出戏是按照老版戏的演法，不同于刘秀荣等演出的《白蛇传》，看守仙草的不是鹿童、鹤童，而是六员神将把守仙山。王元信先生自告奋勇"傍"着关肃霜演神将，又找了李浩天（李少春先生的长子）、杨少春、张少武、宋捷等几位武生演员，加上关肃霜共七个人开始排戏。

这出戏主要的武打场面是"打出手"，"打出手"是传统京戏中难度较高的武打特技，最早起源于神怪戏中，表现敌对双方飞起兵器打斗的情节。"打出手"以武旦演员为主，扔枪的演员称为"下串"，双方要配合默契，一般要经多年合作和不断的磨合才能够上台演出，而这几位北京的演员从未与关肃霜合作过。关肃霜真是艺高胆大，她马上开始排练，耐心细致地与几位演员练习。毕竟是第一次合作，几位"下串"扔枪时经常扔不到位，或者打到了关老师的头上、身上，但是关老师毫不在意地继续排练。那时她已经五十岁了，又经过了"文革"十年的折磨，排练中未免乏力，但累了她就从怀中掏出小酒瓶子，喝一口白酒解乏。几天后，这场戏终于在北

京西单的民族宫礼堂正式演出了。

在戏中，关肃霜饰演的白素贞戴白额子，穿白色战衣战裙。众神将将白素贞团团围住，飞起枪杆投向白素贞。一般的武旦打出手是手拿双鞭，接枪时把鞭扔上去，踢枪后再把鞭接住。钢鞭是两头对称的，盘旋着扔上去，掉下来比较容易接住。而关肃霜根据白素贞的人物特点，认为应该用剑才对，可剑的两端重量不一样，扔上去再盘旋着下来，接剑的难度很大。但是关肃霜从剧中人物使用兵器的合理性出发，知难而上，选择用高难度的宝剑表演打出手。于是宝剑与银枪在舞台上飞舞，剑影枪锋交映成辉，还有关肃霜背后接枪亮相的绝技。接下来是六个"下串"各持双枪，从不同的方向扔向白素贞。加上白素贞手中的双枪，一共有十四杆枪在舞台上飞舞，此起彼落，好似天花乱坠。六位神将如众星捧月地围住白素贞，只见她立在核心，左踢右挡，丝毫不乱，四面八方，应对自如。结束时手持双枪走一个串翻身，如银色的陀螺旋转，掠过舞台，迅猛异常。这是关肃霜"文革"之后第一次在北京演出，而且是临时现"攒"的一出武打戏，云南的关肃霜带着北京六位武生名家，把一出小武戏演绎得花团锦簇，令人目不暇接。那个年代"出手戏"很少见到，更何况是关肃霜这样的高水平"出手"，还有老一辈王元信等武生名宿们的帮衬，剧场里响起一片热烈的掌声。

戏中出场的六个"下串"演员里，宋捷是最年轻的一位。他是原中华戏校"正"字辈演员张正芳的长子，武生戏坐科，后来师从我父亲学习编剧和导演，现在在上海戏曲学院导演系任教授。宋捷回忆说场上的关肃霜功夫惊人，踢腿时右脚

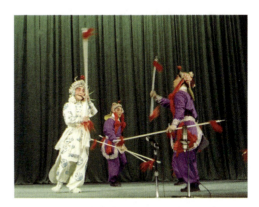

京剧《白蛇传·盗仙草》，关肃霜饰白素贞，口衔仙草与神将激战。神将中左面是王元信、右面是宋捷。© 吴钢摄于一九七八年

文武昆乱不挡的关肃霜

可以踢到左耳朵，左腿可以踢到右耳朵。亮相时在锣鼓点的最后一击中反向侧身，在最后一击之后才拧过身来亮相，真是火候独到，给观众以全新的感受。

武旦戏

《打焦赞》是关肃霜老师的"看家戏"。一九五七年，年轻的关肃霜在莫斯科举行的第六届世界青年联欢节上演出京剧《打焦赞》获得金质奖章。这出戏本是一出小武戏，但是关肃霜把这出武戏"文唱"，表演得妙趣横生。开场后，杨排风随着孟良来到三关，面见元帅，叙述到三关来的原因，她先是张开扇子，用大花脸的功架和粗犷的嗓音模仿花脸孟良，之后又把手中的扇子合起来，变为拄着的拐杖，学着老旦的道白音韵模仿老旦佘太君，既表现了丫鬟杨排风的调皮，也展示了关肃霜的多才多艺。

《打焦赞》虽是一出武打戏，但是关肃霜注重刻画人物，在元帅、孟良、焦赞面前表现出天真活泼的性格，处处渲染出喜剧气氛。她与焦赞比武并不是敌我之间的殊死搏斗，而是争强好胜的杨排风要教训一下不服气的"焦二爷"，因此喜剧的成分多于武功较量。排风假装被焦赞打中了头、膀、腿，"哎哟哎哟"着叫疼，焦赞得意起来，排风背身冲观众暗笑着摆手，示意没有打着；之后和焦赞较起真来，接连打了焦赞的头、膀、腿，把焦赞打怕了，只能放下架子，跪地认输。再普通不过的一出武旦戏，被演绎成一出别开生面的轻喜剧。

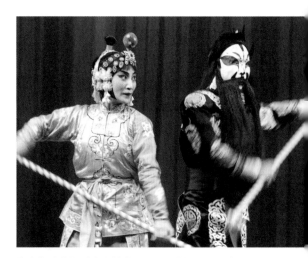

京剧《打焦赞》，关肃霜饰杨排风。© 吴钢摄于一九七九年

花旦戏

《拾玉镯》是一出典型花旦戏。描写养鸡女孙玉娇与傅朋的爱情故事。以武旦和刀马旦见长的关肃霜演出《拾玉镯》并不对工，但是她能够兼蓄花旦行当的表演，细腻地展示出一个农家女孩子的内心波动。这场戏开始的一大段时间都是一个人的哑剧表演。喂鸡的时候，左手抓住兜肚的下摆，右手从桌子后面把食料舀起来，放到兜肚里，再左手抖一下兜肚，右手抓出来食料撒在地上，一下、两下，喂完了两只手把兜肚向外抖落干净。一不小心，食料里面的麸皮迷住了眼睛，用手绢擦眼睛，两眼急促地左右转动，既真实又很风趣。绣花的时候，选线、摘线、抒线、绕线，然后用牙齿把线头咬住、拉出来，不小心线头塞在牙齿缝隙里了，用小手指甲剔牙，"呸"的一声，线头吐出来。再往后是穿针、引线，把左脚放在右腿上，针别在鞋帮上，两只手左右拉动线头，合起来随着音乐节奏快速地搓线——这些都只

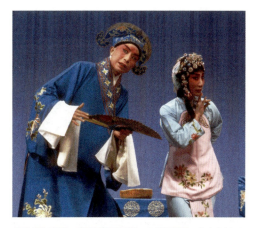

京剧《拾玉镯》，关肃霜饰孙玉姣。© 吴钢摄于一九七九年

有动作而没有实物，是从生活中细致观察后拈出，在舞台上再逼真细腻地表演出来。

昆　曲

《盗库银》是全部《白蛇传》中的一折。白素贞与许仙结婚之后，行医施药，造福一方。钱塘县令搜刮民间金银珠宝，贮于县衙库内。白娘子派遣青蛇携五鬼趁黑夜将库银盗出，县令命库神追索小青，小青与五鬼打败库神，胜利而归。现在舞

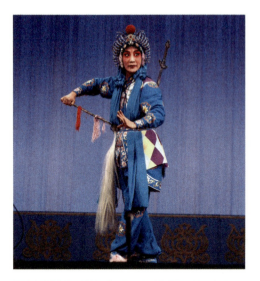

京剧《盗库银》中关肃霜饰青蛇。© 吴钢摄于一九八〇年

刀马旦

《破洪州》是关肃霜的代表剧目,后来拍摄成了电影。关肃霜扮演的穆桂英扎大靠,斜披着霞帔,戴七星额子。出场后的趟马动作,由唢呐声伴奏,圆场跑得如一股旋风掠地,在舞台上辗转飞驰。向后退步时晃动几下背后的四面靠旗,显得精神抖擞,接着向前扭捏着几步走儿,表现出女将的婀娜。这段穆桂英的开场戏,不同于其他演员的武将出场,非常有特色。

戏中最大的看点,就是盛传的"靠旗出手"。关肃霜老师是一九七九年在北

台上演出的《白蛇传》,把这一段以青蛇为主的戏删掉了。这出昆曲传统武旦戏,有火爆的开打、优美的舞蹈,还有双鞭"出手"等技巧。关肃霜在演出中沿袭了昆曲的音乐和唱腔,将双鞭改为背负着双剑上场,手舞云帚,在五鬼的簇拥之下,动作造型更加优美干练。这出戏是边唱边舞,昆曲唱腔与舞蹈动作交织起来同步进行。武打时双剑齐舞,有高难度的宝剑出手绝技表演。

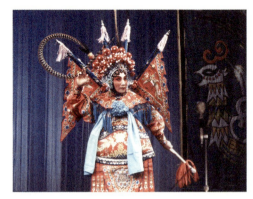

京剧《破洪州》中关肃霜饰穆桂英。© 吴钢摄于一九七九年

京演出《破洪州》的,这也是我第一次看到舞台上的靠旗打出手,看后才惊叹关肃霜老师的艺术创造,真是名不虚传。只见扎着大靠的穆桂英,把飞过来的枪,用背后右侧的一根靠旗杆接住,绕旗杆一圈后再打出去;也能把飞过来的枪在自己的枪尖上转一圈,然后再用靠旗打回去,或把飞过来的枪在靠旗上绕一圈,再用腿踢回去。更加干脆利落的打法就是把迎面横着飞过来的枪用四面靠旗直接挡回去。"靠旗打出手"是关肃霜老师的"绝门",这个"绝门"的创造据关肃霜老师说,是有一次在练功场上,为关肃霜老师扔枪的"下串"演员把枪扔得远了,飞到了另外一边的扎着大靠练功的演员头上,这位扎靠演员下意识地用靠旗杆一磕,把枪挡出去了。这个偶然的动作,引起关肃霜老师的注意,进而产生了用靠旗打出手的创意。于是她就开始练习,然后把这个动作,用在《战洪州》中身扎硬靠的穆桂英"出手"戏里,得到专家和观众的赞赏,自此"靠旗出手"就开始流行起来。

现代戏

一九七九年,北京举办新中国成立三十周年文艺调演活动,云南省京剧团的现代京剧《佤山雾》进京参加会演。关肃霜在剧中饰演佤族女民兵叶娘。她在云南生活多年,对云南各民族妇女非常熟悉,所以在剧中吸收了云南少数民族的生活元素,巧妙地融合在京剧表演之中,塑造了具有佤族气质的民族女性形象。关肃霜扮演的叶娘充分展现了她文武兼备的特点,"伤心话出口难留——"一大段唱腔,用委

现代京剧《佤山雾》中关肃霜饰叶娘。©吴钢摄于一九七九年

婉动听的反二黄演唱，述说出叶娘内心的悲苦和哀怨，动人心魄。

在剧中《路劫》一场戏中，劫匪追杀叶娘时企图用绳索捆绑她，关肃霜老师利用武旦的技巧，机警地翻转躲避，辗转腾挪之间表现了女民兵的英武。这出戏，也是这次历时一年多的全国会演中唯一的一部反映少数民族题材的现代戏，获得了演出一等奖。

反串戏

我拍摄过一场关肃霜老师的京剧《白门楼》，这出戏吃功夫，有大段的小生唱腔和繁重的武打身段，一般正工小生都不敢动这出戏。关肃霜老师"反串"小生扮演吕布。我在台下，通过望远镜头望上去：这位吕布扮相真是漂亮！关肃霜老师是长方脸型，高鼻梁、大眼睛，扮出男装来没有一点女扮男装的痕迹，真如戏词里面形容的"面如满月、齿白唇红、鼻如悬胆、眼若流星"。虽是旦角反串，威风霸气不让须眉。我拍摄过关肃霜不少剧照，拍了这场《白门楼》后，我甚至觉得她的小生扮相要比扮旦角更美。

关肃霜扮演吕布出场时戴银盔、插翎子，穿白袍、衬箭衣，英武潇洒，踌躇满志。吕布与貂蝉饮酒作乐，三国中第一

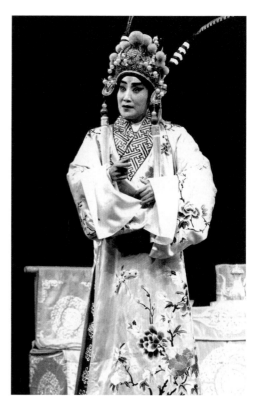

京剧《白门楼》，关肃霜反串饰吕布。©吴钢摄于一九七九年

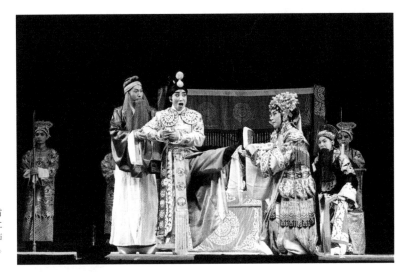

京剧《白门楼》，关肃霜饰吕布（左二），李春仁饰陈宫（左），邢美珠饰貂蝉，傅强饰刘备（右）。
© 吴钢摄于一九七九年

英雄与第一美女交杯，何等幸福美满。不料小军来报，曹操大军杀到，吕布先是一惊，后退着抖翎子，之后再向前掏翎子亮相，下决心奋力迎敌。不想寡不敌众，吕布被生擒活捉。贪生怕死的吕布唱"此一番进帐去哀告丞相"，在"进帐去"后面音乐有一个停顿，关肃霜的表情是双眼转动，似乎还在动着诈降的念头，吕布反复无常的本性在眼神中表露无遗。曹操下令将吕布斩首时，吕布欲二次进帐讨饶，刘备拦住他说："难道你怕死不成？"吕布沉思片刻，自知有刘备作梗，自己难免一死，顿足而绝望地唱道："俺死后汉室中英雄有谁？"这是舞台上吕布临死前唱的最后一句，"中"字挑高歌唱而有悲怆之音，"有谁"唱得拖延低沉含着依依不舍之情。

我写的这篇文章从《白蛇传》的演出开始，关肃霜的一生也是以《白蛇传》的演出而谢幕的。一九九二年三月三日，关肃霜老师在昆明第三届中国艺术节上演出《白蛇传》，由于过于劳累，三天后的三月六日与世长辞。

郭沫若先生曾经在一九六二年赋诗赞誉关肃霜："舞姿轩昂回落照，歌喉嘹亮遏行云。身披铁锁温侯活，水漫金山白氏真。"仅录这首诗，以寄托对关肃霜老师永远的怀念。

"传奇"武丑张春华

张春华先生在一九四六年与著名武生张云溪先生合作成立了云华社,这期间,两位的武丑与武生的对手戏演过不少,最为著名的就是《三岔口》。这出戏现在经常上演,但都是改动过的新版。老版本的剧情是:店主刘利华夫妇开黑店谋财害命,与来住店的客人任堂惠争斗起来,被任堂惠所杀。一九四九年后,中国京剧院为了出国演出,将武丑改为正面人物,"义士刘利华,因为误会与任堂惠在黑暗中打斗",既展示了武功,又有喜剧效果。

一九八一年十月五日,中国京剧院在位于朝阳区关东店的北京三五〇一剧场(生产军服工厂的礼堂,常年演出戏曲节目,早已拆除)演出《大破铜网阵》,张春

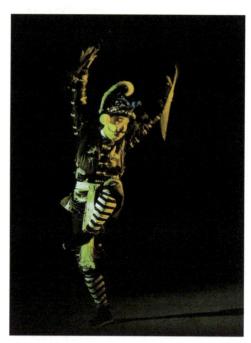

京剧《大破铜网阵》中张春华饰演的蒋平手掌中短剑飞旋。
© 吴钢摄于一九八一年

京剧《三岔口》,张春华先生特意勾出老演法中的刘利华脸谱。©吴钢摄于一九八一年

华扮演翻江鼠蒋平。这出戏中的蒋平下半部才出场,但是表演和武打动作繁重,最后的开打有双手张开、两支短剑在掌心飞旋的绝技。

我在演出前去为张春华先生拍摄剧照。张先生特意把《三岔口》老脸谱勾画出来,让我拍摄了剧照,然后马上把脸洗净,再勾蒋平的脸谱继续拍摄。因此,这几张开黑店的刘利华照片就十分可贵了。画面上刘利华光着膀子穿坎肩,袒胸露臂、杀气腾腾。脸上勾出歪脸:左眼圆睁而右眼闭合,左眉短而右眉黑粗,嘴角左侧向上勾出轮廓,不对称的造型凸显出黑店店主的丑陋和凶残。

"文革"结束后,中国京剧院开始排演《三打祝家庄》等传统剧目,在《三打祝家庄》剧中,虽然李和曾先生扮演的宋江,有大段的高派唱段,但是张云溪先生扮演的石秀与张春华先生扮演的乐和也有精彩的表演,戏剧矛盾和冲突都集中在这两个角色身上。这也是两位舞台上的老伙伴在十年动乱后的再度合作。

张春华先生在这出戏里并没有采用传统丑角的勾脸,而是采用"俊扮"。在"定计"一场戏中,张春华饰演乐和,与顾大嫂等采用口语化的道白,亲切平和。后面乐和假扮马夫张和,深入敌后,与祝家庄祝小三斗智斗勇。张春华改用武丑的道白,干脆紧凑、步步逼人,斗倒了奸诈的祝小三,为梁山好汉剿灭祝氏兄弟立下大功。后面的开打,张云溪与张春华各持单刀与众庄丁鏖战,翻转腾挪,身手矫健,一把钢刀盘头护顶,像风扇一般盘旋得密不透风,展示了两个人经过

京剧《三打祝家庄》中张春华饰乐和。©吴钢
摄于一九八一年

甲。时迁一身短打出场,身穿黑色快衣快裤的夜行衣,脚蹬麻鞋,手持小斧,念韵白:"我做偷儿本领高,鸡鸣狗盗奇世妙。飞檐走壁捷如神,挖壁爬墙真个巧。"一副神偷的形象就跃然而出了。这出戏是昆腔,唱昆曲曲牌,张春华先生展现了良好的昆曲基础,随着优美的笛声,边唱边舞"听声声漏滴夜半昏沉,肩重担所任非轻,怎做得望风扑影,这是闺门左右,需要手轻脚灵"时,随着唱词做出相应的身段,唱"望风扑影"时就地一个飞快地打

十年"文革"之后,仍保持着深厚的武功功底。

一九八○年,张春华先生与刘琪演出的《小放牛》,现在已成为经典。这出戏虽然短小,情节简单,时间也不长。但是台上就两个演员,而且是边唱边舞,没有停顿的工夫,是一出十分累人的戏。张春华先生的几个虎跳和单腿的旋转,博得了观众满场的掌声。

《时迁盗甲》是《水浒传》中的故事,梁山好汉鼓上蚤时迁到徐宁家里盗取雁翎

京剧《小放牛》,张春华饰牧童,刘琪饰村姑。©吴钢摄于一九八○年

京剧《时迁盗甲》，张春华饰时迁。©吴钢摄于一九八一年

转，唱"手轻脚灵"则是手脚灵动地连续画圈。这段表演唱作配合、连贯舒展，赋予观众视觉和听觉上的享受。

京剧《三盗九龙杯》是以武丑杨香武为主角的戏。张春华先生扮演的江湖好汉杨香武，身穿挂满了白穗子的黑色褶子，头戴镶满了珠子的高顶罗帽，一出场身上的穗子和头上的珠子就随着急促的脚步颤动，人物鲜亮，满台生辉，杨香武急匆匆的脚步和爽快干练的性格就展现出来了。戏演到杨香武因为赴黄三太为皇帝寻找失窃九龙杯而设的酒宴迟到，自愿罚酒三杯后，开口念道白："上面所挂，可是皇上所赐，八宝绣龙黄马褂。"干脆爽快、清亮响堂，进一步展现了人物鲜明的性格特色。待到计全想要问出九龙杯的下落，用激将法贬低众位英雄时，杨香武用快速脆亮的道白回应："这里若有我辈的英雄，恼一恼献出了国宝，那工夫就是你狗日的也吃罪不起呀！"计全哈哈大笑表示不相信，杨香武生气地用手的食指和中指连续而急促地向上捋着翘起来的八字胡须（二挑髯），表现出角色的急脾气。计全进一步激将："漫说是国宝，皇家的一草一木，你们也不能得到。"杨香武果然中计："哈哈，你小子这是要逼着哑巴说出话来呀。待杨五叔我就告诉你吧。前者，当今万岁爷夜饮畅春园，失去了乌龙玉环九龙玉佩杯，是他们哪个盗取的吗——那不才就是你杨五叔。"这几句道白，像点燃了一挂鞭炮，啪啪啪啪地炸脆着连响，字字紧扣、密不透隙，一展杨香武的爽快性情，终于在激将法之下露出了盗杯的实情。张春华在这场戏中，充分展现了京剧武丑嘴皮子快、脆、爽、疾，不拖泥带水的道白特色。

"传奇"武丑张春华　　245

粉墨留真

京剧《三盗九龙杯》中，张春华饰演杨香武时表演的手、眼、身、发、步集锦。© 吴钢摄于一九八七年

"盗杯"一场中，张春华先生扮演的杨香武在屏风后面蹲上桌椅，倒立着观察屏风前面的动静，等到守住九龙杯的周应龙听说夫人昏迷，中了调虎离山计，将九龙玉杯放在桌上离去时，张春华先生采用"倒挂金钟"的身段，用脚勾住椅子背，上身下翻，然后左右转身展示身手，头朝下用手盗走桌上的玉杯，再用力翻起身站在椅子上，接着从高高的椅子上翻"台蛮"下来，落地时轻巧无声。这几个动作，既符合盗杯的戏剧情节又有高难度的技术含量。张春华先生几十年的武功功力，让观众过足了戏瘾。

我曾用望远镜头拍摄下张春华先生在《三盗九龙杯》中，周身各处的特写照片，汇集成一幅作品，以凝聚张春华先生运用手、眼、身、发、步精彩表演的瞬间。其中，"发"是指"须发"，就是胡须。此剧他手指向上捋胡须的动作很多，配合剧情发展和人物内心的变化，节奏有张有弛，也是张先生刻画人物的重要手段之一。

一九九〇年，法国职业演员培训机构邀请中国京剧院的演员张春华与陈淑芳来巴黎短期培训法国演员，并示范演出《秋江》。那时我刚来到巴黎，人生地不熟，由中国驻法国使馆文化处秘书、后来的公使衔参赞蒲通带我到剧场后台看望张春华先生。他乡遇故知，大家非常高兴，我还帮助他们在后台勒头、穿戏服。

与张春华先生在巴黎相处的日子里，我问了有关他的传奇故事，特别是他曾遭

遇空难的传闻。张先生告诉我，一九四六年十二月二十五日，他从汉口乘飞机飞到上海，正逢天气恶劣，大雪覆盖机场。张春华因为身材矮小，缩在座椅中睡觉，没有系上安全带，乘务员也没有发现。飞机在上海机场附近坠落，撞到了农村草房子上，机身断裂。张春华与另一个男孩子从断裂处被甩出来，成为此次空难乘客中仅有的两位生还者。张先生跌到舱外，摔到草房上，虽然跌伤但保住了性命。幸亏他多年来练就的一身功夫，翻滚跌扑这次全用上了。

张春华被送到上海医院治疗，梅兰芳的徒弟李世芳代表师父到医院来看望，嘱咐他安心养病，养好伤后再合作演出。不想几天后的一九四七年一月五日，李世芳由上海乘飞机返回北平，途经青岛遇到大雾，飞机撞到了山上，机毁人亡。李世芳先生居"四小名旦"之首，是梅兰芳最得意的弟子，可惜英年早逝，是京剧界的一大损失。比较起来，张春华逢大难而不死，可真算传奇人物了。

四门兼擅的童芷苓

童芷苓天资聪明，先后拜过荀慧生和梅兰芳为师，又私淑程砚秋和尚小云，戏路极宽。有一件事情最能够说明童芷苓的艺术修养。一九四六年，梅兰芳与程砚秋同时在上海黄金大戏院和天蟾舞台唱起了对台，两个剧场夜夜爆满，这两位当红的京剧名旦各展才艺，演出自己的拿手好戏，上海的观众大饱眼福。一个演期下来，双方旗鼓相当、不分高下，记者写文章称之为"世纪大战"。最后程砚秋使出了杀手锏，连演五天《锁麟囊》，才稍许占了上风。梅程两位的"大战"硝烟散去之后，谁来接这个"热"坑？精明的天蟾舞台老板想到了兼擅四大名旦戏的童芷苓。他认为只有童芷苓，才能够继续维持"大战"时的热度，保证上座率的持续不衰。童芷苓果然不负众望，在天蟾舞台四天打炮戏是《凤还巢》（梅派戏）、《锁麟囊》（程派戏）、《红娘》（荀派戏）和《汉明妃》（尚派戏）。真是艺高人胆大，一个人单挑，演出了四大名旦的拿手好戏。而且每一派的戏都演得中规中矩、惟妙惟肖，虽不说十全十美，却也"学他个八九吧"。四场戏唱完，顿时征服了口味已经被梅、程吊高了的上海观众，媒体也蜂拥而至，各大报章纷纷报道，称她的表演具有"梅神、荀韵、程腔、尚骨"。

一九八三年四月，童芷苓老师在北京连续演出了几场，我都参与了筹备和剧照的拍摄工作。四月四日，"京港沪联欢

演出"的节目单虽然是人工刻写蜡版，滚筒蘸油墨一张一张地印制出来的，极其简陋，但是演员都是大角色，童芷苓演出了双出《铁弓缘》和《坐宫》。这张节目单我还完好地保存着。

《坐宫》是四大名旦都演过的戏，童芷苓扮演的铁镜公主，出场时候有四句唱："芍药开牡丹放花红一片，艳阳天春光好百鸟声喧。"这是走过场的唱段，与剧情没有太大的关联，却被童芷苓演唱得有声有色。她一张嘴就带出"梅派"雍容华贵的气质，符合公主的身份；又有"尚派"的脆亮坚毅，显出战争时期番邦女子的英爽，唱到"春光好"的"好"字，音阶由高转低，音量由强转弱，待到"百鸟"二字时，控制得极慢且弱，宛如游丝萦绕、幽谷回音，观众都屏住呼吸仔细聆听，未等唱到下面的"声喧"二字，满场的掌声就轰然而起了。这里又是典型的"程派"大腔唱法，没有极高的水准和定力是唱不出这个效果的。接下去公主与"驸马"的夫妻对坐闲聊和"四猜"，童芷苓的念白和手眼动作，运用了"荀派"的许多表演手

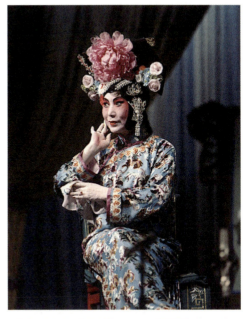

京剧《坐宫》中童芷苓饰铁镜公主。© 吴钢摄于一九八三年

法，一展公主在丈夫面前的娇媚和俏皮。

这次来京，童芷苓老师还演了《宇宙锋》《樊江关》和《杀惜》。

《宇宙锋》是梅兰芳先生的代表作，并且拍摄成了电影。童芷苓演出的《宇宙锋》，在梅兰芳版本的基础上，有了一些改动和自己的创造。演出之后，她为《戏剧报》写了一篇文章《重排〈宇宙锋〉》，讲

了她的创作和体会:"过去我们演'装疯'这一段戏,是赵女装疯之前,先从上场门下场,扮好了疯样再出场,台上的赵高和哑奴在锣鼓声中干等赵女上场,戏就觉得散了,有中断的感觉。"童芷苓的演出对赵艳容的表演做了重大的改动,在"装疯"时当场扯发、脱帔。扯发时唱"把乌云扯乱",随着一个转身,把事先插在发髻上的插针拔下来,甩发就垂下来了。转身的同时她也用右手中指从嘴上的口红中抹下来一点,接下来唱"抓花容"的时候,用手指在额头上一擦,表示抓破容面,连血也抓出来了。这个当场脱帔动作,童芷苓和女儿童小苓在家里事先练习过多次。那时候尼龙搭扣刚刚在市场上出现,她们母女俩反复研究,把服装的纽扣做了改动,大襟事先用尼龙搭扣粘住。在唱到"扯破了衣衫"时,哑奴拉住赵艳蓉的右手衣袖,童芷苓随着小圆场转身顺势脱下来,在小圆场中,转到背向观众时,把脱下的衣袖顺势扣在腋下的尼龙搭扣上,这个脱袖、搭扣的身段非常优美圆润,不露痕迹,当唱腔完成时,脱衣、扣袖动作也完成了,

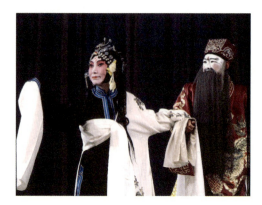

京剧《宇宙锋》,童芷苓饰赵艳容,殷秋瑞饰赵高。© 吴钢摄于一九八三年

随着锣鼓声一个亮相,向观众交代清楚,然后才开始了"装疯"的表演,剧情就这样一气贯通了。

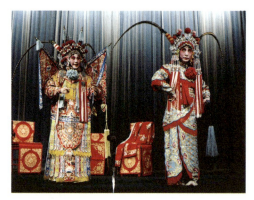

京剧《樊江关》,童芷苓饰薛金莲(右),童葆苓饰樊梨花。© 吴钢摄于一九八三年

《樊江关》又名《姑嫂英雄》，童芷苓在剧中饰演小姑子薛金莲，童芷苓的妹妹童葆苓饰演嫂子樊梨花。在剧中，童芷苓扮演的薛金莲埋怨嫂子樊梨花不肯发兵救父，两个人动起手来，各持宝剑对舞。樊梨花扎硬靠，薛金莲穿软靠，两人都戴翎子，比剑时候互有高低的亮相，造型十分好看。舞台上是老辈演员传下来的传统的程式化动作和演法。童芷苓觉得这些造型和亮相虽然很好看，但是没有表现出樊梨花的性格和两个人的冲突，而程式应该是为人物服务的。所以她在家里的客厅中与女儿童小苓反复研究比对，在对剑当中增加了一些动作来表现薛金莲的自满和打不过樊梨花却又不服气。如樊梨花在交手中处处让着小姑子薛金莲，薛金莲得了便宜又卖乖，以为有机可乘，冷不防捅了樊梨花一剑，被樊梨花挡了回来之后，薛金莲满脸不高兴，嘴里还嘟嘟囔囔地不肯认输。这样，两个人物的性格和姑嫂之间的关系就非常鲜明地表现出来，和前面的戏也连贯起来了。

在《杀惜》中，宋江非常关键，童芷苓老师从上海到北京后，开始找饰演宋江的演员，她提出希望由宋遇春来演宋江。宋遇春是一位老演员，他的原工作单位在江西，听说退休后住在北京，但是不知道怎么联系？那个时候家里有电话的人极少。我当时的单位《中国戏剧》是这次演出的主办单位之一，因此，我开着单位的上海牌轿车，拉着童芷苓老师满北京城转，几经打听，最后在前门附近的小胡同里找到了宋遇春老师。宋遇春善于刻画人物，戏路子很宽，能够演武生和老生戏，这点与童芷苓的风格极为相像。两位艺术家见面后，几句话一说，就达成合作了。我记得演出是在现已拆除的北京西单剧场，很多内行观众都来看戏。

童芷苓在《杀惜》中饰演阎惜娇。阎惜娇之前归工于"刺杀旦"，京剧中的刺杀旦是饰演刺杀仇人或者也被人刺杀的旦角。童芷苓演的阎惜娇按照荀派的戏路，兼有刺杀旦的泼辣与狠毒。《杀惜》一折是阎惜娇的重头戏，她在捡到宋江的招文袋后，看到梁山的来信，知道了宋江私通梁山，又想到宋江必然会来寻找，不知道

粉墨留真

京剧《杀惜》，童芷苓饰阎惜娇，宋遇春饰宋江。©吴钢摄于一九八三年

如何应对是好？她通过眼珠的飞快转动，透露出这个毒辣女人心中的算计，然后恶狠狠地说："我等着他！"童芷苓准确地把握人物内心的变化，随着剧情的发展而转变，钢牙利齿、咄咄逼人，把宋江推上绝路。戏到此处，不但是台上的宋江，连台下的观众也觉得这个可恶的女人取死有道、非杀不可了。这就是童芷苓演戏的过人之处。

忍无可忍的宋江拔出匕首。阎惜娇见他拔出匕首，魂飞天外，抓住宋江拿刀的手臂挣扎，几番争抢下来，阎惜娇累得瘫倒，把头倚在宋江的手臂上，双手仍死死地抓住宋江的手臂不放。在这里，童芷苓把阎惜娇求生的欲望表现得十分准确细腻。阎惜娇此时面对的不是一个普通的杀手，而是与自己同床共枕的"宋大官人"，因此挣扎中死贴在宋江的臂上苟延残喘，也就非常符合两个人的关系和"杀惜"的戏剧情节。

在北京的几场演出之后，童芷苓老师到四川观摩"振兴川剧会演"活动。我和编辑部的几位同事也一起去成都看戏。将近一个月的时间里，我们和童芷苓老师一起，每天看戏、讨论、游览。川剧的表演比京剧要强烈得多，有《铁笼山》(又名《斩杜后》)中的杜后临死前的"卖妖娆"、《王熙凤》中王熙凤的阴险毒辣——童芷苓老师用心观察，认真体会。在看戏过程中，她谈到了在北京演出的《杀惜》。童芷苓老师告诉我，《杀惜》中很多对人物的表演和刻画是从她早年演出的电影《夜店》中照搬过来的，那时我还无法看到这部老电影。到了法国之后，才在研究中国电影史的法国专家纪可梅女士那里，看到了黄佐临导演的电影《夜店》的录像。这部一九三七年的老电影，情节居然和《杀

惜》很相像，女主角赛观音也生活在她不喜欢的丈夫和她深爱的情人之间，甚至于赛观音和她情人之间的一场激烈扭打都很像《杀惜》中的搏斗，狠毒的赛观音最后毒死了她的丈夫。更令人惊异的是，饰演女主角赛观音的正是童芷苓，与她合作的配角都是当年的超级明星：石挥、周璇、张伐、程之等，但京剧演员出身的童芷苓在演技和气势上完全占据主导地位，丝毫不逊于这些影坛的大明星。因此，童芷苓不仅融汇梅、尚、程、荀的表演特点，贯通到自己的人物塑造之中，又兼容了电影的表演手法，堪称京剧舞台上一位光彩夺目极具特色的艺术大家。

作者与童芷苓在成都杜甫草堂前合影　郭永江摄于一九八四年

张继青的"两碗饭":《痴梦》与《寻梦》

昆曲大师张继青常常说:"老师给了我两碗饭,一碗饭是姚传芷老师给我的《痴梦》,还有一碗饭就是姚传芗老师给我的《寻梦》。"

第一碗饭

张继青老师告诉我,昆曲《痴梦》这出戏能够流传下来,与苏州昆曲世家的徐凌云先生有关系。徐凌云全家致力于昆曲事业的发展。他的儿子徐子权二十世纪六十年代初,在江苏省戏曲培训班和江苏省昆剧团教戏,张继青也是这个时期从苏州调到南京江苏省昆剧团的。不久,剧团准备到上海去汇报演出,在研究剧目的时候,徐子权老师说《痴梦》很有特色,建议由张继青向在苏州的沈传芷老师学习。这出《痴梦》是沈传芷老师家传的戏,由他的父亲沈月泉亲传给他。经过领导和老师们的安排,年轻的张继青到苏州向沈传芷学习《痴梦》。

在学习中,张继青体会到剧中人物崔氏的性格不同于她之前演出的昆曲人物。这个女性与平和、温良、委婉的传统女性有强烈的反差。崔氏的性格狂放,有许多大笑、大哭的表演。沈传芷老师告诉张继青,这出戏主角虽然是正旦,但是有"雌大花脸"之称。张继青很幸运,当年是第一位学会这出戏的"青年演员"。

张继青学好《痴梦》后,就随着剧团

到上海兰心剧院做汇报演出，反响非常好。当年电视机还是新事物，上海电视台已经为张继青的这一出《痴梦》录了像，为了烘托气氛，还在演梦境的时候放了烟雾。由于条件简陋，录像是黑白的，那时也不懂用干冰技术，烟雾都是用柴火熏出来的。

一九八四年，张继青进京演出《痴梦》，参加首届中国戏剧梅花奖的评选，我作为摄影记者，拍摄了这场演出的剧照。张继青在戏中饰演的崔氏，是用传统的程式化动作塑造人物的。崔氏听说朱买臣做了官悔恨交加，念白"崔氏呀，你当初若无有这节事做出来么"时，动作是写休书的身段，右手做执笔状，眼睛看着伸出的左手掌上的"休书"。此处并没有"写休书"的唱念解释，只是用"手、眼、身、步"的配合，观众就一目了然，知道崔氏嘴里念的"这节事"，就是"写休书"了。念白之后是一阵狂笑，表现出一个嫌贫爱富的势利女子对自己当初做法的悔恨、嘲笑与怨恨。

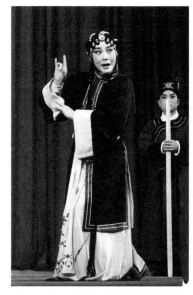

昆曲《痴梦》中，张继青饰演的崔氏听到敲门声的身段。© 吴钢摄于一九八四年

张继青表演《痴梦》中的动作。© 吴钢摄于二〇一九年

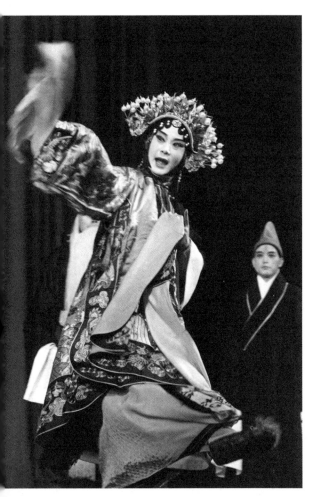

《痴梦》中，崔氏（张继青饰）梦中穿戴凤冠霞帔。©吴钢摄于一九八四年

这出戏其实可以分成两个部分，做梦之前与做梦之后，两部分的表演完全不同，两段戏是以崔氏靠在桌子上睡觉为分界的。崔氏做梦前一边唱"崔氏呀、崔氏，你被万人唾又被万人骂"一边打哈欠，最后一个"骂"字，是张着嘴打了一个大哈欠唱出来的。让观众感觉到崔氏的困意后，再在桌子上表演睡觉，感觉十分真实。

崔氏开始做梦了，她从桌后站起来，手扶着桌子，身子微晃，慢慢走出。这时的表演与做梦之前有了很大的不同，脚步迟缓、绵软，让人感觉到舞台上的崔氏确实是在做梦、在梦游。

梦中的崔氏看到了凤冠霞帔，笑得开心，虚荣得到极大的满足："哎呀，我好喜欢也。"沈传芷老师告诉张继青："穿戴上凤冠霞帔后，要有肉麻和发嗲的感觉。"崔氏摇摇摆摆、水袖甩起，唱"哎呀朱买臣呀，越叫人着疼热"，诰命夫人的美梦仿佛要成真了。梦碎后醒来，"只有破壁，哎呀，残灯零岁月"。梦中的一切都化为乌有。短短的一出小戏，演出了做梦前后的

鲜明对比，张继青把人物的性格刻画得生动准确、入木三分。

张继青凭借《痴梦》参加了首届梅花奖评选。当时的评选方法是由评委当场投票，然后由监票人唱出票数，在黑板上每一位参赛演员的名字下面按照票数画"正"字。我在投票现场拍照。评选结束后，我拍摄了一张黑板上画的"正"字照片，这张照片就是首届梅花奖得票数最准确的的记录。客观地说，第一届是竞争最激烈的一届，戏曲演员只有十个名额，来的又都是各剧种里顶尖的演员。最终，张继青以最高票数获得首届中国戏剧梅花奖，黑板上的照片即为佐证。张继青是唯一获奖的昆曲演员，在那个昆曲式微的年代，真的很不容易。

第二碗饭

张继青从小跟着家人在苏剧团里学唱苏戏，后来才学习昆曲。昆曲演员在学戏之前一定要先学会唱腔，如果唱腔没有学会，动作也不好学。所以张继青先是向唱清曲的老师俞锡侯学《寻梦》的唱，俞老师只是教唱，不教表演。一九七九年，张继青所在的江苏省昆剧团领导联系了姚传芗老师，派张继青到杭州向姚传芗老师学习《寻梦》。一来是提高张继青在闺门旦这个行当的表演水平，二来也是为了能够把这出戏抢救继承下来。这一年的夏天，张继青去到杭州向姚传芗老师学戏。姚传芗先生是传字辈里面重要的旦角演员，为了学到一些昆曲的绝门戏，他曾经用二百块大洋的酬劳，向昆曲名旦钱宝卿学戏，学习了《牡丹亭》中的《寻梦》一折、《疗

张继青获得首届中国戏剧梅花奖。© 吴钢摄于一九八四年

粉墨留真

昆曲传字辈老艺人姚传芗先生。©吴钢摄于一九八一年

妒羹》中的《题曲》一折和《狐思》半折戏，成为昆曲传字辈艺人中唯一能够演出这两出半戏的演员。

正是由于姚传芗先生把这两出戏继承下来，又教会了张继青等演员，才有了我们在舞台上看到的《寻梦》和《题曲》。至于那半出《狐思》，一九五九年周传瑛老师曾计划请姚传芗到浙江昆剧团来教这出戏，但是由于种种原因而没能够实现。现在唯一会演此戏的姚传芗老师早已逝世多年，昆曲《狐思》也由此而失传，想起来殊为可惜。

为了写好这篇文章，我从巴黎打电话到南京采访了已经八十多岁的张继青老师。张继青老师在电话中回忆了当年到姚传芗老师家里学习的情形："姚传芗老师住在杭州黄龙洞，跟浙江昆剧团一起。当时我们的剧团很穷，那时候也不时兴讲课付费，就是送了一点小礼品给姚老师。姚老师先要我把唱腔唱给他听听，我从头唱过以后，他听了比较满意，认为我的唱腔学得还是比较细腻的。"

听了张继青的唱曲后，姚老师帮助张继青分析人物："这出戏杜丽娘的内心活动是复杂多变的，所以身段动作和人物造型要与感情结合。整出戏有十四首曲子，配合唱腔唱词，要分层次、循序渐进、步步紧扣地把杜丽娘的内心变化表现出来。"姚老师觉得张继青学的戏很多，但是闺门旦的东西还学得不够，于是把闺门旦的表演作为重点，利用《寻梦》中杜丽娘的唱腔和动作分析给张继青听，然后亲自示范表演出来。

姚传芗老师的教学特点是因人施教，这一点张继青的体会最深，她回忆说：

"姚传芗老师跟浙江大学的老师很熟,这些老师也喜欢看昆曲,经常与姚老师交流,所以他在教学上吸取了这些老师和专家的教学经验。潜移默化之下,在教戏的时候就分析对剧中人物的理解、对角色的感觉、对身段的把握。教戏时,他的身段一动、头一歪,就在这个感觉里头。姚传芗老师还有一个特点,他教戏是根据每一个演员不同的程度、不同的能力、不同的条件来确定动作。虽然基本的面貌不变,但是根据演员的情况,他教戏有变化,不是千篇一律,而是把戏给教活了。每个演员,不管你条件好,条件不好,教出来都是好的。姚传芗老师教过的演员,虽然学的都是《寻梦》,但是演出来大同小异,大大小小的总归有一点区别。他是根据演员的条件来教动作,像梁谷音呀,王奉梅呀,年轻,可以花一点,可以美一点,可

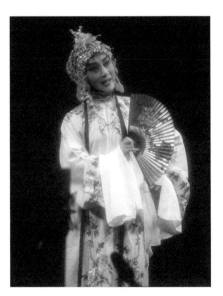

昆曲《牡丹亭·寻梦》中张继青饰杜丽娘。© 吴钢摄于一九八一年

张继青表演《寻梦》中的身段。© 吴钢摄于二〇一九年

以更美一点，她们的动作可以更多一点、更繁一点。我比较老实一点、笨一点，他就根据我的情况来教我。"

张继青经过十几天的学习，学会了姚传芗老师亲授的《寻梦》，更深刻地领会了刻画人物的重要性。

一九八一年十一月，我在苏州欣赏并拍摄过张继青老师的演出。那是昆曲传习所成立六十周年的纪念活动。活动期间，张继青老师在苏州开明戏院演出《牡丹亭》中的《寻梦》一折。她手持一把折扇上场，舞姿典雅，歌唱轻柔，声情并茂她营造出满台春色。优美的唱腔在剧场里回响，曲调古雅，音韵天然，引人入胜。全国有许多戏曲和昆曲专家来苏州观摩，看到张继青把姚传芗先生独传的《寻梦》继承下来，而且演绎得这么完美，发出由衷的赞美，也为这出《牡丹亭》中的精彩一折戏能抢救下来而深感欣慰。专家们都知道，这出戏里有许多深奥的唱段，还要有繁杂的身段配合，一个人在台上载歌载舞四十分钟，没有深厚的功力很容易把戏唱

张继青在苏州拙政园。© 吴钢摄于一九八一年

"散"了，观众也坐不住。

昆曲讲究意境，像中国传统绘画，为了拍摄出梦境的感觉，我在镜头前面加上了特殊效果的滤色镜，拍摄出了朦胧的效果。当年还没有数码相机，也不能后期用电脑修图，只能拍摄后把胶卷冲洗出来才可以看到效果。

中国戏剧家协会的昆曲研究专家陈朗与我在苏州住同一个房间,他看过戏后久久不能入睡,带着他一贯的笑眯眯表情,靠在床上,吸着香烟,回味着舞台上张继青的精彩表演和久违了的《牡丹亭·寻梦》。他不停地赞叹后仍意犹未尽,又吟诗一首:"临川此梦不常寻,难得继青再继音。曲到花花草草处,梅根魂魄感人深。"又在诗后注释:"原为临川得意之笔,解放以来未见有人做全出的正式公演,而张继青演出了。……江水儿'花花草草由人恋'那段,唱做达于极致,至'守的梅根相见勾魂摄魄'。传字辈老师说:'现在有些中青年昆曲演员的造诣已经超过我辈当年,如旦角。'其张继青之谓乎?"

陈朗所说的传字辈老师的评说,就是这次昆曲盛会上,周传瑛老师说:"这一代人(指张继青等)的艺术,确已超过我们(指传字辈),只是他们会的戏,没有我们那么多罢了。"

两代人拍摄三代《霸王别姬》

第一代《霸王别姬》

我的父亲是梅兰芳先生最重要的一部彩色电影《梅兰芳的舞台艺术》的导演。这部影片拍摄于一九五五年，是当时在苏联专家技术帮助下，由北京电影制片厂拍摄的。影片记录了梅兰芳先生的精彩演出。上集包括梅兰芳的生平及《抗金兵》《霸王别姬·巡营》和《宇宙锋》，下集包括《贵妃醉酒》《洛神》和《断桥》。

父亲在电影拍摄前，与梅兰芳先生讨论剧本的时候，就对《霸王别姬》的唱词做过修改，他曾经在文章中写道："京剧的文学性一直是这个居全国首屈一指地位的大剧种的最为薄弱的环节，有许多在戏剧结构、思想深度、表演方面的唱做艺术上都十分完美的剧目，唯有文学性非常差劲，甚至文字不通，令人哭笑不得。但一般说来，梅先生的剧目却不这样，几十年来，有不少的文学之士是梅氏剧目的编写者或改编及润色者，我在这方面不需要再做什么加工。我只记得《霸王别姬》一剧的一场，项羽中了韩信十面埋伏之计，被困垓下。于四面楚歌声中，虞姬向大王劝酒，并舞剑为大王解忧，唱着：'自古常言不欺我，富贵穷通一刹那。'我对梅先生说：'项羽是西楚霸王，身经百战，与刘邦争雄天下。以"富贵穷通"相况，所见太小了，不如改为"兴亡成败"比较恰合身份。'梅先生从谏如流，立即表示同

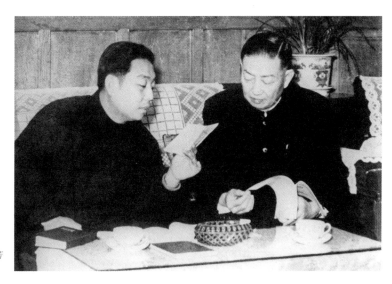

导演吴祖光(左)与梅兰芳
讨论剧本 摄于一九五四年

意,并且他在此后演出这个剧目时,都按照这个修改过的句子来唱。"梅兰芳先生从这部电影开始,不再唱"富贵穷通"了,唱词改为"兴亡成败"。后来我看过很多演员的《霸王别姬》,父亲改动的这句词成了标准版,也有唱为"成败兴亡"的,更加上口。

父亲拍摄这部电影的时候,对于戏曲传统的表演程式如何适应电影这种新的表现形式,是很多人关心的问题。他曾经说过在电影拍摄之前的一件事情:"有一次在中国京剧院遇见李少春同志,他很紧张地拉住我在一旁问:'你们拍梅先生的舞台艺术片是挂胡子还是粘胡子?'我告诉他,我们是挂胡子。"在电影的拍摄中,父亲完好地保留了京剧的传统表演方式方法,包括唱腔、音乐、舞蹈、化装和李少春先生关心的服饰问题。舞台道具上也采用了京剧传统一桌两椅的艺术形式,避免罗列实景道具影响演员的表演。至于电影的背景,则是采用了写实与写意相结合的舞美设计。我记得父亲经常在家里与他的好朋友

画家丁聪,美术家张光宇、张正宇兄弟,还有与我们住同一个院子的黄苗子、郁风夫妇,一起商量布景道具的设计。那时我很小,记得爸爸叫我拿来我平时看的小人书供他们设计布景时参考。

《梅兰芳的舞台艺术》拍摄之时,正值中苏关系的蜜月时期,为了顺利地拍摄,有关领导聘请了两位苏联专家参加到剧组中来,一位是摄影方面的专家,另一位是录音方面的专家。但是在工作中,两位苏联专家对中国古典艺术不理解,特别是对中国传统戏曲一无所知,在拍摄中难免出现一些矛盾,经常在某一具体问题的处理上有异议。因为是不同的艺术理念,双方道理上讲不通,父亲作为导演也无可奈何,感叹道:"秀才遇见兵,有理讲不通。"不过,在工作中,他对苏联专家还是非常尊重的,曾经在我们家里设宴款待两位专家和夫人,临别时还赠送了他们各一幅齐白石的大幅绘画精品真迹。

拍摄影片的北京电影制片厂,离我们住的东单比较远,厂里经常派小车来接,或者大家一起乘坐北影厂的大轿车走。爸爸有时会带上我去片场。当年北京街道很窄小,长安街还没有拓宽,到了东单就到头了,东面是一片平房的住宅院落。当时爸爸、妈妈带着我就住在这里。晚上灯光很少,街道昏暗。我那时感觉灯光最亮的地方就是爸爸妈妈带着我去看戏的剧场。但到了北影的摄影棚里,我才看到了最亮、最多的灯光设置,这大概对我长大后成为摄影师有潜移默化的影响。在拍摄场里,我只记得人很多,还看到背景片上画着连片的营帐,很像我的小人书上营帐的样子。我对霸王和虞姬的带剑鞘的宝剑印象深刻,因为我玩耍的宝剑是没有剑套的。我最感兴趣的还是花脸演员的脸谱,父亲当年的日记中记载我小时候对花脸的描述:"大花脸就是脸上长蜡笔,脸上什么颜色的蜡笔都有。"因为我小的时候,画画只有彩色蜡笔。

我成为摄影记者之后,开始拍摄"文革"后复出的戏剧名家们的演出剧照;在法国巴黎的中国文化中心工作,也是从事拍摄和组织戏曲演出等文化活动。父亲便经常给我讲述一些戏曲界的事情,也讲过

为梅兰芳拍摄电影时的很多故事。

《霸王别姬》中除梅兰芳饰演的虞姬之外,霸王就是最重要的角色。这个角色多年来在京剧舞台上按照行当分类,属于"两门抱",可以由"生"行的长靠武生扮演,也可以由"净"行的架子花脸扮演。为什么会这样?要从这出戏的诞生说起。

当年,杨小楼和梅兰芳都是当红的演员,两个人经常合作演出,后来杨小楼因为年纪大了,气力不支,影响力有所降低。有时候唱折子戏,杨小楼演最后一出大轴戏,梅兰芳演倒数第二的压轴戏,很多观众看完梅兰芳的戏就"起堂"——走了。有时候两个人一起演《长坂坡》,杨小楼的赵云,梅兰芳的糜夫人,一些观众看到糜夫人跳井、赵云"抓帔",即糜夫人在乱军中负伤不肯连累赵云,投井而死,而赵云在拉糜夫人的时候把她穿的帔拉下来,又因用力过猛,再向后翻身把帔接住之后,就开始起堂,不再看赵云后面的表演了。我在英国见到过老一辈京剧鼓师、京剧鼻祖谭鑫培先生的曾孙谭世秀先生,他也对我说起过:"杨小楼与梅兰芳合作多年,后来梅兰芳越来越红,杨小楼在后面演大轴戏时就逐渐压不住场了。梅兰芳看到这种情况后心里很难受,杨小楼成名早、名气大,而且还是梅兰芳的长辈,小时候两家住邻居,杨小楼经常肩扛着梅兰芳送他去上学。因此梅兰芳暗自有了一个想法,就是排一出两个人合作的新戏来吸引观众。这才有了后面两位大师合作的《霸王别姬》。"

谭世秀在伦敦票房中打鼓。© 吴钢摄于一九九四年

两代人拍摄三代《霸王别姬》 265

最早描写霸王和虞姬故事的戏剧，可以追溯到元杂剧的《楚霸王垓下别姬》。后来的明代传奇《千金记》有五十余出，早年间常演的有：《起霸》《鸿门》《撇斗》《夜宴》《楚歌》《别姬》《乌江》等戏出。现在舞台上大将出征前经常表演的"起霸"，就是来源于《千金记·起霸》。一九一八年，清朝末代皇族溥绪根据昆曲《千金记》，编写了京剧本《楚汉争》，由杨小楼、尚小云演出。梅兰芳先生对文化人一向非常尊重，他周围经常有一些专家和学者，帮助梅先生研究剧情、解析人物、创排新戏。其中的齐如山先生是知识渊博、学贯中西的文化大家，对梅兰芳的成长和梅派艺术的形成起到了重要的推动作用。

一九二一年，齐如山根据昆曲《千金记·别姬》，又借鉴了杨小楼、尚小云演出的《楚汉争》，重新编写了新戏《霸王别姬》。之前舞台上的虞姬，不是一个重要的角色。齐如山先生写的《霸王别姬》，根据梅兰芳的特点，创作了这出以虞姬为主的新戏，但需要两个晚上演完。一出戏连看两个晚上，对于观众来说很不方便，于是再由吴震修先生协助删减，压缩成一个晚上演完。

齐如山与吴震修编写的新戏《霸王别姬》，一九二二年首演于北京第一舞台。由杨小楼和梅兰芳合作演出。京剧武生名宿杨小楼的身材高大伟岸，功架威猛，而且面长额阔，勾出脸谱分外夺目，最具霸王气魄。京剧是讲究"角儿"的，梅兰芳、杨小楼的强强合作，珠联璧合、珠辉玉映，水涨船高般地把戏托起来。这出新戏不仅是两大头牌合演，而且舞蹈、唱腔、音乐、服装、场景都焕然一新，因此一炮而红。

《霸王别姬》在北京受到热捧，上海的戏院闻讯差人北上，邀请梅兰芳赴上海演出，点名要演出新戏《霸王别姬》。对此，编剧齐如山先生有如下的记载："兰芳与小楼演过之后，即将赴上海。上海约角之人，知此戏必能叫座，想连小楼一同邀往，但用款太多，票价必须增高，恐怕不易售票，数与兰芳商议，不能决定。适王瑶卿来，谈及此事，瑶卿说：'可用金少山，一定错不了。'盖瑶卿刚从上海回到北平也。兰芳尚犹豫，我说瑶卿非轻许可人

者,他既说少山可胜任,则一定过得去。及到上海,与少山一演,果然不错,少山也由此大红起来。"在上海,金少山以花脸行当演绎西楚霸王,他的嗓音宽厚洪亮,唱起来"声震屋瓦",势大声宏,表演中又加上了许多花脸的程式动作,也一炮而红,遂有"金霸王"之称。

《霸王别姬》这出新戏一经登台,即红于北京和上海。虽然虞姬都是梅兰芳先生演出,但是霸王在北京是由武生杨小楼扮演,在上海则是由花脸金少山扮演。由此也就形成了惯例,京剧中的霸王成为武生与花脸"两门抱"的角色,就是说霸王是京剧中两个行当都可以扮演的角色。

再回过头来说一九五四年我父亲筹备拍摄梅先生《霸王别姬》电影时,在选择霸王的角色上,就有了用武生演员还是花脸演员的两种选择。对于传统戏曲,父亲虽然不是演员出身,但是从小就看富连成科班的戏,与杨派武生高盛麟和郝派花脸袁世海都是"发小",从小就看他们演戏,因此,对京戏的门派和演员的行当非常熟悉。他主张按照最早的《霸王别姬》的行当配置,由武生演员来饰演霸王,具体来说,就是请当时还健在的杨派武生孙毓堃来演霸王,既按照老规矩办,也遵循了最早的首演惯例。

孙毓堃是京剧武生泰斗俞菊笙的外孙,自幼师从舅父、俞菊笙的儿子俞振庭学习武生,后来拜杨小楼为师。杨小楼是俞菊笙的徒弟,自然对恩师的外孙格外上心,他把《霸王别姬》《战宛城》《冀州城》等武生戏悉心传授给孙毓堃。而孙毓堃的身材高大,体魄相貌都酷肖杨小楼,又得到了杨小楼的真传实授,实在是杨小楼之后霸王的第一人选。为了慎重起见,父亲多次考察和观看过孙毓堃的演出,认为是当时最具杨派特色的演员,如果由孙毓堃扮演霸王,可以再现杨小楼昔日的风采。

于是父亲就把他的建议提出来,与梅兰芳先生沟通。但是梅先生考虑再三,还是希望能够由梅剧团的花脸演员刘连荣来出演霸王,一来是本团的演员好用,二来是合作多年,比较默契。这也是梅兰芳先生顾念旧人、做事周到的地方。刘连荣先生与梅兰芳合作多年,当年随同梅兰芳访

美,梅兰芳在美国演出《霸王别姬》,就是刘连荣饰霸王。最后,父亲遵从了梅兰芳先生的意见,决定由花脸演员刘连荣在电影中饰演霸王。

在影片中,梅兰芳先生出场的第一个画面是非常重要的,为了展示电影与舞台的不同,父亲用了一个半身的特写镜头:虞姬眼睛关切地望向远方,双手拿着剑穗揉动,表现虞姬关注着九里山的大战,惦记着战场上的霸王,随着胡琴拉响过门,虞姬唱出不安的心绪。虞姬的舞剑是剧中的重点,一大段长时间的舞蹈中,舞台上的霸王是始终静坐在桌子后面,不能做戏也没有表情,以免干扰虞姬的歌舞。为了避开这个"呆坐"的霸王,从《夜深沉》曲牌开始,导演方法是运用电影的取景特点,把镜头对准舞剑的虞姬,逐渐"摇"过来,转到接近霸王的位置上,电影的观众得以与霸王处于同样的角度来观看虞姬的舞剑,这样就有了非常自然贴切的欣赏角度,也很巧妙地避开了没有表演的霸王,这是电影中舞剑与舞台上舞剑的最大不同之处。

第二代《霸王别姬》

我最早拍摄的《霸王别姬》,是一九七八年六月四日高盛麟先生与杜近芳老师的《霸王别姬》,这次演出留下的影视资料非常少。那天剧场里的观众是刚从十年"文革"中走过来的一代人,对京剧的认识大多是从八个"样板戏"开始的。样板戏中歌颂的李玉和、杨子荣、郭建光等英雄人物,全是对敌斗争的革命者,但也都被定为"单身汉"。而霸王则不同,霸王虽是英雄,可是在这出戏里重点描写的是

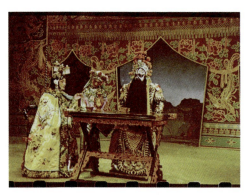

京剧舞台艺术片《霸王别姬》,梅兰芳饰虞姬,刘连荣饰霸王。135胶卷拍摄的全幅画面。吴祖光摄于一九五五年

霸王的爱情，表现他与虞姬的生离死别和缠绵悱恻的感情悲剧。那时的观众看着新鲜，剧场里也产生了强烈的反响。

杜近芳老师饰演的虞姬，得到过梅兰芳先生的真传和悉心指教，她的扮相酷似年轻时期的梅兰芳，戎装出场亮相就有英武之气，自带战场气氛，与摇板中"自从我随大王东征西战"的唱词非常吻合。

高盛麟先生以大武生行当饰演霸王，披着斗篷出场，表示征战沙场归来，现在的演出很少有披斗篷出场的了。他的表演宗杨派风格，脸谱勾勒冷峻挺拔，酷肖杨小楼，加上一条嘹亮清脆的嗓子，响堂打远，冠绝一时。他的第一句唱"枪挑了汉营中数员上将"，是翻着高唱的，出场后就一鸣惊人。

霸王后帐歇息时，虞姬听到楚国歌声，向后叫："大王醒来、大王醒来。"高盛麟在下场门里高叫一声"啊呀"，"呀"字喊出"耶"字的音，表示惊醒后仓促之间误以为敌军杀来，拔剑从幕后疾步出来准备斯杀，待听到楚国歌声，大惊拍掌，两手摊开，圆睁二目打"哇呀呀"，这是

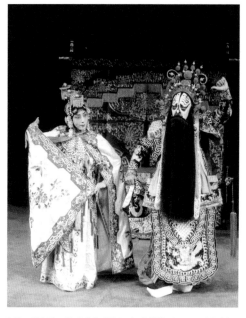

《霸王别姬》，杜近芳饰虞姬，高盛麟饰霸王。©吴钢摄于一九七八年

花脸的表演和发声方法，高盛麟先生用在此处，触目而惊心。后面的念白"看将起来，此是你我分别之日了"，在"别"字后面接连喊出"咳、咳"两个颤音，其声凄厉，道出了英雄末路的悲情。虞姬舞剑后自刎之前，霸王第二次打"哇呀呀"，这次高盛麟拉长了声音，如激流涌逐、浪花三叠，充满困兽犹斗之感——这也是杨派武

两代人拍摄三代《霸王别姬》

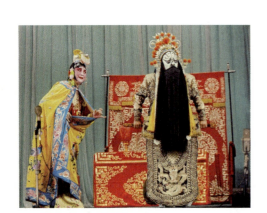

《霸王别姬》，杨秋玲饰虞姬，高盛麟饰霸王。© 吴钢摄于一九八〇年

生高盛麟先生塑造的霸王留在我心中的感觉，四十五年未曾忘怀。

高盛麟先生还与杨秋玲合作过《霸王别姬》。那是在一九八〇年，时逢中国戏曲学院校庆三十周年，有历届毕业生的联合演出。杨秋玲是中国戏曲学院的大师姐，是著名男旦演员杨荣环先生的妹妹，也得到过梅兰芳先生的指点。杨秋玲的演出宗梅派，但是出场后的虞姬唱腔，并不是按照通常的路子唱西皮摇板，而是唱西皮慢板，过门很多，唱腔也加长了不少。杨荣环先生是梅兰芳先生的学生，梅先生最早演出《霸王别姬》时，出场就是唱慢板的，多年之后才改成唱摇板。杨荣环先生演出此剧时，征求师父的意见，梅兰芳赞成他根据自身的特点，按照最早的老演法唱慢板。因此得哥哥亲授的杨秋玲，也是唱慢板。

杨秋玲的舞剑，动作规矩、沉稳有致，从剑锋盘旋舞动之中，可以看出她花衫戏与刀马旦的功底。杨秋玲是京剧电影《杨门女将》中穆桂英的扮演者，扎靠开打，武功繁重。她的虞姬剑舞，自然能够流畅自如，而且在动作中也蕴含着人物的情感，舞剑后即转身垂泪。

我拍摄过的《霸王别姬》，还有中国京剧院李维康饰演虞姬、袁国林饰演霸王的一场，演出地点是北京西城的人民剧场，时间是一九七九年五月。袁国林是侯派传人，侯派以做派和功架著称，因此表演的气势、节奏都能抓住观众。演唱时嗓音洪亮响堂，偶尔有炸音出现，表现了力拔山兮的霸王气魄。而李维康扮演的虞姬，却以似水的柔情和诀别时的难舍难分，把悲剧气氛推向了高潮。特别是虞姬舞剑时，堂鼓声击起，《夜深沉》乐曲奏

响,李维康的剑舞左右盘旋、上下翻飞,由缓而逐渐加快。李维康不愧是新中国培养出来的学院派高才生,受益于多位京剧名家的传授,而且是正当年的岁数。她身段矫捷、舞姿婆娑,结束时的一个下腰动作,背对观众,高举双剑,然后腰部向后弯曲,几乎可以触到台毯,坐在台下的观众,从她的头部后面看起,慢慢地,都可以看到她下腰后的脸部了。好演员又处在好年华的时候,演出自然精彩至极!我曾经用望远镜头拍摄了袁世海先生扮演的霸王和李维康老师扮演的虞姬的身段动作的局部特写,后来利用美术上"构成"的创作手法,"打散组合",重新聚集成一幅"手、眼、身、发、步"摄影作品。

梅葆玖先生是梅兰芳先生的小儿子,也是梅兰芳子女中唯一继承了梅派艺术的男旦演员。我曾经在一九八四年拍摄过梅葆玖先生的《霸王别姬》,这也是葆玖在"文革"之后,刚刚复出时的演出,扮相非常漂亮。现在面对照片,因为时间久

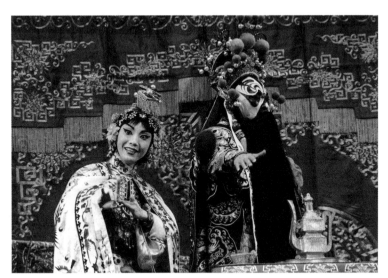

《霸王别姬》,李维康饰虞姬,袁国林饰霸王。© 吴钢摄于一九七九年

两代人拍摄三代《霸王别姬》

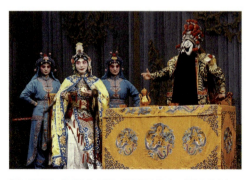

《霸王别姬》，梅葆玖饰虞姬，肖英翔饰霸王，后排女兵左起：苏秋冬、黄怡微。© 吴钢摄于一九八四年

远，再加上我拍摄的霸王太多，勾上脸后认不出这位霸王的扮演者是哪一位了？我把照片发给好友叶金援与范梅强，请他们帮助确认。久在梅葆玖身边工作的大武生金援兄立刻回复我："霸王是肖英翔，后面的两位女兵，左边是苏秋冬，右边是黄怡微。"梅葆玥的公子范梅强不但确认了霸王是肖英翔扮演，还告诉我肖英翔先生毕业于中华戏校，后来在梅兰芳剧团工作，对梅派的《霸王别姬》非常熟悉，与梅葆玖在同一个剧团，自然配合默契。当年梅葆玖为了演好虞姬，时常在院子里练习剑舞，并且请常伴在梅兰芳身边的老演员贾世珍和徐元珊帮忙说戏。梅兰芳演出时，贾世珍总是头、二位宫女或女兵，久在台上近距离观察梅先生的表演，领会要领最深。因此贾世珍对梅葆玖的表演帮助很大。

梅葆玖先生扮演的虞姬，最具有梅兰芳先生的神韵。"看大王在帐中和衣睡稳……""轻移步走向前荒郊站定"，轻轻地迈出一步、两步，转身、抬头，接唱"猛抬头见碧落月色清明"。配合着斗篷的斜持、宝剑的把握，手、眼、身、步配合得恰到好处，"轻移步"与"猛抬头"的变化节奏表现无遗。

四面楚歌响起，虞姬自知凶多吉少，还是劝慰霸王："备得有酒，再与大王多饮几杯。"随着"撕边"的单皮鼓声，霸王捋髯、转身，睁大眼睛凝视虞姬，点头同意，一声"哎"后低声慢慢念出："如此酒来！"拖长声音的"来"字悲悲切切，当堂鼓声响起，乐曲吹打起来，项羽摔髯口，虞姬转身拭泪，在乐声中对坐饮酒。这只喜庆的乐曲此时竟是哀乐，而这杯中酒也是最后的诀别之酒了。

一九八四年，北京举办纪念梅兰芳先

生九十周年诞辰纪念演出,来自纽约的票友贾丽妮与袁世海合作《霸王别姬》。票友是业余京剧演员。许多戏迷从喜爱京剧发展到学唱甚至上台表演。贾丽妮在美国生活很久,业余学习梅派艺术,与梅葆玖先生是好朋友。在纪念梅兰芳先生的演出中,她与袁世海先生合作的《霸王别姬》,得到了梅葆玖先生的亲自指导;表演时穿的服装和头饰,很多就是当年梅兰芳先生穿用过的。贾丽妮的表演非常认真、投入,唱、念、表演十分到位,把虞姬压抑满腔忧愁、强装笑脸的心态表现出来,得到了专家们的好评。

袁世海先生饰演的霸王充分发挥了花脸行当的表演特色,粗犷豪放中透露出悲凄无奈,当他念"此乃天亡我楚,哎!非战之罪也"一句的"天"字时,以手指天,双目圆睁。"哎"字更是无力胜天的哀叹。袁先生接着念"据孤看来,今日是你我分别——",随着锣鼓"八大仓"的节奏,扔起髯口,拍掌,在"仓"的一声中摊开双手亮相,接着念的"之日了",是拉长声音颤抖着念出来,此时霸王双眼圆睁,夫子盔上的绒球抖动、银珠振响,引人动容。

前面曾说过,《霸王别姬》取材于昆曲的《千金记·别姬》。昆曲的《别姬》早年间经常演出,后来因为京剧《霸王别姬》越演越红火,昆曲的《别姬》就鲜有演出了。我在几十年的看戏、拍戏生涯中,也只拍摄到仅有的一次,就是在一九八七年十二月,文化部主办的"全国昆剧抢救继承剧目"汇报演出中,由北方昆曲剧院的贺永祥与董瑶琴演出的《千金

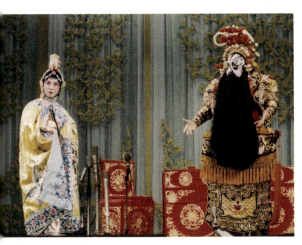

《霸王别姬》,贾丽妮饰虞姬,袁世海饰霸王。©吴钢摄于一九八四年

两代人拍摄三代《霸王别姬》

记》中的一折《别姬》。

这出昆曲的《别姬》十分罕见，是在这次活动中，由北昆老艺人侯玉山先生亲授的。侯老先生是按照明万历年的老本子教的，属于昆曲传统剧目中的"活化石"。昆曲《别姬》早于京剧《霸王别姬》，唱段、表演、场面、化装、服饰都有所不同。侯玉山先生讲述霸王的脸谱与服饰时说："昆曲净行的重头戏按脸谱的形式和颜色主调区分，有'七红、八黑、三僧、四白'之说。项羽是'八黑'之一，脸谱当以黑色为主，自脑门向下的黑色带勾得很宽，至鼻窝黑色也很宽。不似皮黄班为突出项羽刚愎自用，正中的黑色带已缩成很窄的一条线，脸谱以衬底白色为主要色调了。昆曲项羽勾梯子眉、眼窝弯度并不大。这种谱式是北方高腔系统流传下来的，昆弋班的花脸皆宗法向保刘（晚清时北方昆弋班的高腔大净）来勾。用现在观点分析，这种谱式表明项羽只是失败了的英雄，对他的事业和性格不持否定态度。昆曲《别姬》的霸王虽无征战，但始终扎黑色

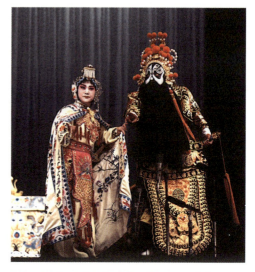

昆曲《千金记·别姬》，董瑶琴饰虞姬，贺永祥饰项羽。© 吴钢摄于一九八七年

硬靠（有护背旗）、戴金色霸盔。下场前由钟离目递过大号枪和大号马鞭，说明垓下是一场恶战，军情已到紧迫阶段，人不卸甲，马不离鞍。表明项羽对军事状况和前途始终是有清醒估计的，并不浑噩。客观上讲，这种扮相能强化表现项羽的形象和气势。与皮黄班中项羽扎软靠、戴夫子盔不同。"但看一下我当年拍摄的照片就可以知道，这次北昆的演出中，霸王脸谱的勾画与京剧相同，从

脑门正中一直到鼻窝的黑色带，向下逐渐窄下来，而昆曲脸谱应该很宽。此外，霸王和虞姬的服饰完全照搬了京剧的服饰，没有按照当年昆曲的服饰来穿着。

那么，早年间昆曲《别姬》的服饰是什么样子呢？苏州市戏曲研究室曾经编撰了一套《戏曲研究资料丛书》，在《昆剧穿戴》中关于项羽和虞姬的服饰有详细的说明："项羽（大面）：穿黑靠，扎靠旗，红彩裤，着厚底靴，戴霸王盔，口戴黑满（《千金记·别姬、十面、乌江》）。虞姬（五旦）：穿古宫装，云肩，花裙，白彩裤，着彩鞋，戴凤冠（《千金记·别姬》）。"由此可见，北昆恢复的《千金记·别姬》并没有遵照老的昆曲化装和服饰穿戴，看过演出的专家和侯玉山等老艺人也都有意见。文化部主持"抢救继承"工作的俞琳先生曾经撰文："在汇报演出中，也有引起争议的，如《千金记·别姬》。剔除糟粕、改动剧本，原也无可厚非，但创腔作曲，失掉北昆风格，项羽脸谱化装，靠拢京剧，背离抢救继承原旨，未免遗憾。"

在昆曲《别姬》和后来的《楚汉争》中，虞姬是配角。而齐如山先生写的《霸王别姬》，是根据梅兰芳的特点，创作的新戏。梅先生一改昆曲中虞姬穿宫装、披云肩的装束，自己设计了鱼鳞甲、如意冠、披斗篷、挎宝剑的新形象，不但衣着美观，也显示了战时的气氛，并从此成为《霸王别姬》的标准服饰。

第三代《霸王别姬》

一九八三年，天津邀请了郭汉城、阿甲、张君秋、李紫贵等专家，到天津中国大戏院观看青年演员的专场演出，我也随着专家们去看戏拍照，欣赏了雷英演出的《霸王别姬》。雷英的这出戏是杨荣环先生教的，因此出场之后，也是唱慢板。这段慢板很慢很长，但是雷英的演唱荡气回肠，在梅派字正腔圆、雍容大度的基础上，在"受风霜与劳碌年复年年，恨只恨无道秦把生灵涂炭"的两句结尾处，加上了一些张君秋的华丽、跳跃唱腔，听起来起伏跌宕、悦耳动听。表演剑舞的时候，虞姬在慢长锤的节奏"仓－切－台－切——"中

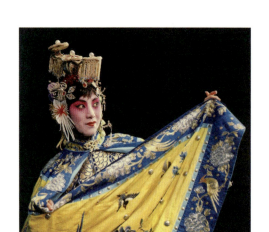

《霸王别姬》中雷英饰虞姬。© 吴钢摄于一九八三年

出场,以剑拄地,表示悲痛几近不支,但转身看到霸王,又回转身暗自摇头,按捺自己的悲伤,用手擦去泪痕,在"仓－切－台切－台－仓"中收住了动作"亮相",也收住了感情。作为一个二十岁的演员,能够配合锣鼓节奏,以如此细腻的表演来塑造人物,非常难得。接着唱"二六"板式的时候,动作舒展、举步摇曳,在唱"舞婆娑"中倒退几步,展开双剑,在唱出"成败兴亡"中分别半蹲着身子交叉着架起双剑,向左右两侧做出优美的造型;唱到"宝帐坐"时有两个大圆场,跑得圆润饱满,贯穿全场。雷英虽然年轻,已经显露出大角色的端倪。现在回过头来再看二十世纪八十年代第三代虞姬中,天津的雷英确实是比较突出的一位。

一九九四年,我在巴黎拍摄过台湾京剧团的《霸王别姬》。由台湾的梅派演员魏海敏饰演虞姬,吴兴国饰演霸王,演出地点在巴黎市中心的剧场里。我先请演员们提前化好装,到罗浮宫的金字塔前面拍照。艳丽的夕阳照射在浓妆艳抹的脸上,看热闹的法国观众围在我的身后,他们的身影映衬在了照片的下方。这也是古老的

罗浮宫金字塔前的霸王(吴兴国饰)和虞姬(魏海敏饰)。© 吴钢摄于一九九四年

罗浮宫皇家广场上,第一次走来了中国的国剧。魏海敏是梅葆玖先生的学生,因此她们可以归于第三代《霸王别姬》。

二〇一六年四月,我从巴黎回北京与国家京剧院洽谈到法国演出的事情。四月一日下午五点钟飞机降落到首都机场后,即与剧院联系,得知当晚有纪念袁世海先生一百周年诞辰纪念演出,剧目是全本《霸王别姬》。我虽然看过和拍摄过很多《霸王别姬》,但是从来没看过全本,因此不顾十多个小时的飞行和时差,回家放下行李,拿起照相机就直奔梅兰芳大剧院。这场演出是奚中路和杨赤分别饰演前后霸王、李胜素饰演虞姬、于魁智饰演刘邦。演员阵容强盛,四大头牌显赫,剧场爆满,一个空座位都没有了。蒙京剧院王培主任安排,我进入后台,在侧幕条的后面站着看戏,因此还拍摄了一些观众看不到的、角度难得的镜头。

奚中路的霸王,以大武生的功架,演绎出了霸王的勇猛,特别是开打时力敌数员上将,勇武之中有"轻而易举"的感觉,突出了西楚霸王力敌万人的霸气。待

《霸王别姬》中奚中路饰霸王。©吴钢二〇一六年摄于舞台侧幕条后

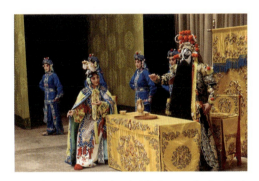

《霸王别姬》,李胜素饰虞姬、杨赤饰霸王。©吴钢于二〇一六年摄于舞台侧幕条后

杨赤扮演的霸王登场,剧情已经进入高潮,也是全剧最感动人心的"别姬"一场。就扮相和演戏来说,当今花脸行当中最像袁世海先生者,非杨赤莫属,一举一动,唱念做打,都恍如袁先生再世。杨赤

两代人拍摄三代《霸王别姬》　　277

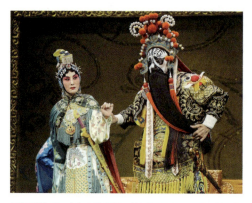

《霸王别姬》，张火丁饰虞姬，高牧坤饰霸王。©吴钢摄于二〇一九年

在继承袁派花脸的基础上，更加细腻地刻画了与虞姬的生离死别之情，与李胜素饰演的虞姬配合默契，在身段设计、节奏掌握上都有所创新，可喜袁派后继有人。

二〇一九年末，应《读库》杂志官称"老六"的张立宪先生之约，我从巴黎到上海大剧院为张火丁拍摄《霸王别姬》剧照。霸王由著名武生演员高牧坤老师出演。这也是我继高盛麟先生的霸王之后，几十年来第一次拍摄到了由武生扮演的霸王。高牧坤先生的剧照我在三十年前拍摄过很多，穿长靠的有《挑华车》中的高宠、《大鹏金翅鸟》中的大鹏金翅鸟，穿短打的有《大破铜网阵》中的白玉堂、《武松打虎》中的武松，穿箭衣的有《盗甲》中的金枪手徐宁，也有勾脸戏《艳阳楼》中的高登。一晃几十年过去了，这是我拍摄他的第二出勾脸戏。高牧坤老师的霸王，出场就气度不凡，充分发挥了他的武生功底，有"力拔山兮"的气势，威风凛凛，虽然是"败阵归来"，依然霸气十足。高老师从事导演工作多年，注重体会剧中人物内心活动。他演的霸王，在虞姬舞剑的时候，并不是呆坐在桌后任由虞姬表演，而是适时地应和一下，用很自然的捋髯、点头、摇头、叹息等动作来配合虞姬的表演，既不夺戏，又烘托了舞台气氛。

张火丁饰演的虞姬，延续了梅兰芳先生鱼鳞甲加斗篷佩宝剑的服饰。她出场时候的唱腔不是惯常的西皮摇板，而是用西皮慢板。梅兰芳先生最初唱《霸王别姬》，出场时唱的也是西皮慢板，多年之后才改为摇板。这次在上海大剧院，是我时隔四十年后又一次听到慢板的"自从我随大王——"，而且是用程派唱腔演唱出来，婉转柔韧、顿挫有致，时而放出声音，时而

又千回百转、细若游丝而不绝如缕。程腔的魅力加上张火丁的演唱,仿佛每音每字都有一种奇特的磁力,听得人如醉如痴,如饮醇酿,回味无穷。从现场观众热烈的掌声中,可以感受到观众在听这段程派慢板中的受用。

程派的特色除去唱腔优美之外,水袖表演也是独具魅力的。我拍摄过不少张火丁的演出,如《荒山泪》《锁麟囊》《春闺梦》《思凡》等,水袖的舞动是她表现人物内心的重要手段。但是《霸王别姬》中的虞姬,从出场到结束,都是紧袖口的鱼鳞甲装束,程派演员一旦没有了水袖,手上没有"抓挠"了,舞蹈动作上缺了一个有力的"工具"。但是张火丁通过扯斗篷、握宝剑和云手动作,配合身段,表演得丝丝入扣,写意抒情。

张火丁的剑舞,剑柄上增加了剑穗。舞剑时按照梅派唱西皮二六,边唱边舞,婉转低回的程派发音,配合柔美圆润的身段姿势,声色搭配得水乳交融。唱到"成败兴亡一刹那"时候的一个转身、再翻身、紧接着一个捧剑卧鱼的姿势,伸展起舞后再旋转着蹲伏而下,动作由缓而趋急,既美观又别致。"夜深沉"乐曲中,分开后的双剑加上了剑穗,与梅派的剑舞有了很大的不同。增加了舞剑的难度,因为加了剑穗必定要增加臂力,双手抡起来才能够把剑穗耍开,还要配合转身、翻身等动作,使得剑与穗也跟着旋转起舞。但张火丁把双剑与剑穗掌握得舒展流畅,翻转盘旋如银蛇飞舞,美不胜收。不过,以我的愚见,这段加了穗子的剑舞是首次出现,应该还有进一步加工提高的余地。试想虞姬舞剑

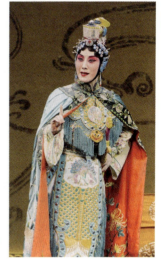

张火丁饰演的虞姬,延续了梅兰芳先生鱼鳞甲加斗篷佩宝剑的服饰。© 吴钢摄于二〇一九年

时的心情,是知道败局已定,此刻就是与霸王的"分别之日了",应该更侧重于生离死别的情绪。杨小楼先生说过演《霸王别姬》的体会:"我唱这出戏,意味到一个'别'字,没有这个'别'字,我的唱念就不是那个味儿了。"剑舞是这出戏的表演重心,梅兰芳先生也是非常谨慎地参考了太极剑法,以柔带刚地表现诀别时的情绪。当然,剑是硬的,而剑穗是软的,柔软的剑穗更容易表现出柔情。其实,梅兰芳先生在电影《霸王别姬》中第一个特写镜头就是利用剑穗来表现不安的心情。

我在巴黎听到张火丁演出《霸王别姬》时,也曾有疑问:"程派演员怎么唱起了梅派的经典剧目?"许多热爱梅派的观众也认为按照京剧界的规矩,某一派的经典剧目,其他派别的演员应该避让。后来,我到上海看这出戏时亲眼目睹了观众的踊跃,有许多观众甚至从外地专程赶来看戏。张火丁的《霸王别姬》,能够为不景气的传统戏曲争取到宝贵的观众,的确是一件好事情。

至于梅派的经典剧目,程派是不是可以演出?说来,梅兰芳先生的演出也是在杨小楼、尚小云的《楚汉争》基础上改编而成的。至于虞姬这个人物在舞台上的塑造,准确地说是昆曲演出在先,京剧演出于后,而京剧则是尚派演出在先,而梅派演出于后。我们可以设想一下,以这些艺术大师的人品和雅量,倘若梅兰芳先生在世,他会如何面对晚辈张火丁的程派《霸王别姬》?有另一个例子可以参考借鉴:程砚秋先生创演程派《百花公主》时,梅兰芳的弟子李世芳刚好也排了一出《百花公主》,李世芳担心自己的名气和影响都不如程砚秋,心里忐忑不安。一次与程砚秋见面时,李世芳说出了自己的心事,程砚秋当即安慰他说:"这出戏我只在南边演出,你在北边演出,不会影响你的演出和收入。"程砚秋先生于一九四一年初,在上海黄金大戏院演出翁偶虹先生根据昆曲《百花赠剑》改编的《女儿心》,红极一时,成为继《锁麟囊》之后上海票房最好的一出戏。但是程砚秋先生一诺千金,此戏从未在京津两地露面。上海的演出盛况频传,只是苦了北方的观众翘首空盼,也

未能欣赏到程砚秋先生的这出文武好戏。

一九八三年，在纪念程砚秋先生逝世二十周年活动中，《人民戏剧》编辑部邀请了解程派艺术的翁偶虹、白登云、吴祖光、冯牧四位专家召开座谈会，我在现场拍照。翁偶虹先生在发言中也提到了程砚秋先生的《女儿心》。翁偶虹先生是程派的经典剧目《锁麟囊》的编剧，《女儿心》是翁偶虹先生为程砚秋量身编写创作的另一出新戏，这出戏一改程派以唱为主的"唱功戏"路子，安排了繁重的舞蹈和武打动作，十分新颖。程砚秋先生非常重视此戏，观众也很期盼。翁先生说："许多不了解程砚秋的人，都觉得他的武功不怎么样，其实，他的武功好着呐。他有《挑华车》的底子，小时候跟丁永利先生学的这出戏。刚才白先生（程砚秋先生的鼓师白登云）说了，他还向荣蝶仙学过把子。有一次他对我说：'人家老说我没有武功，您给编出武的吧。'所以我才编了出《女儿心》，他手使双枪，枪后还缠着豹尾，不大好摆弄，可他舞得还很利落，许多《八大锤》的东西都搁里边了。这是个文武并重的戏，可

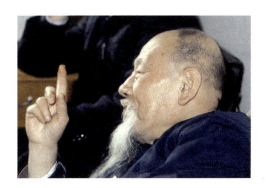

翁偶虹先生在程派艺术座谈会上发言。©吴钢摄于一九八三年

惜这些戏都演得不多，尤其在北京根本没演过。这就说到他的人品了，因为李世芳也排了同一题材的《百花公主》，程先生就不在北京、天津演，怕影响李世芳上座。"

翁偶虹先生所讲述的《女儿心》演出故事，就是老一代艺术家之间，讲究江湖义气、相互扶持的一个实例。李世芳是"四小名旦"之首，是梅兰芳最为器重的弟子，也是最有可能成为梅派主要接班人的，可惜因为飞机失事而英年早逝。不过，我们可以从这件事情中看出程砚秋先生是如何看待一位梅派传人来演出自己的同一剧目的。老一辈艺术家，正是靠着这种宽宏雅量、谦恭礼让与提携后人的精神，才能够精诚团结，开创

出京剧艺术的盛世辉煌，才有了我们这些后来的戏迷观众与戏曲从业者。

《霸王别姬》在京剧发展的历史长河中，是一出创新之剧，倾注了梅兰芳先生与历届艺术家的心血。我父亲拍摄梅兰芳先生《霸王别姬》影片，至今已经六十多年，我拍摄的不同演员演出《霸王别姬》的照片，至今也已经有四十多年了，此文挑选出来比较重要演出的照片刊出，记述了我们父子两代人对《霸王别姬》这个剧目数十年来的拍摄与关注，当然也满怀着对京剧艺术的热爱与感情。

梅夫人与程夫人

四大名旦中,梅兰芳与程砚秋的关系最为密切。程砚秋是给梅兰芳磕过头的徒弟。梅夫人与程夫人也是从小一起长大的好朋友。

我曾经拍摄过梅夫人与程夫人在一起的照片,右侧还有马连良夫人陈慧琏。那是在一九七九年的春节聚会上,梅葆玖、梅葆玥、屠珍、马小弟等都在后面坐着。

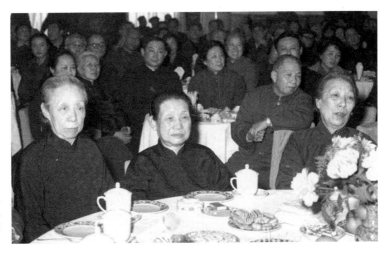

前排左起:程砚秋夫人果素瑛、梅兰芳夫人福芝芳、马连良夫人陈慧琏。© 吴钢摄于一九七九年

这张照片很珍贵,因为一年后梅夫人去世,这是三位夫人的最后一次相聚。

梅夫人福芝芳

照片上这位梅夫人福芝芳是梅兰芳先生的第二位妻子。梅兰芳的第一位妻子叫王明华,与梅兰芳婚后生了一儿一女。后来王明华得了子宫肌瘤,请来诊病的法国医生是梅兰芳的好朋友,向梅先生建议说:"你们已经有儿有女了,还是把子宫摘除为好。"梅兰芳听从了医生的建议。不幸的是摘除手术之后,王明华的两个孩子却都患了麻疹先后去世,一家人陷于悲痛之中。为了继承梅家的香烟,亲朋好友们开始筹划为梅兰芳再娶一房妻室生儿育女。此时,梅兰芳的老师吴菱仙新收了一位女弟子,叫福芝芳。福芝芳的外祖父是一位家境败落的满族人,把女儿嫁给了一个做小买卖的。婚后夫妻感情不和,两人分手,福家女儿带着身孕独自回娘家,在娘家生下了女儿福芝芳,然后在北京的大杂院里带着女儿生活,以手工削牙签的微薄收入维持生计。她虽然贫穷,却为人豪爽、乐于助人,邻居们都称她为福大姑。

福芝芳随着母亲福大姑在大杂院里生活,从小喜欢与邻居的女孩子一起绣花、剪纸。福芝芳的玩伴里就有后来嫁给程砚秋的果素瑛,也就是照片中位于福芝芳左侧的程夫人。按照现在的说法,两个人是从小一起玩耍着长大的"闺密"。福芝芳学戏之后,有一天,随着老师吴菱仙到梅兰芳家索取《武家坡》的剧本,年轻的福芝芳引起了梅家人的注意,觉得这位秀丽温顺的女子可以作为梅兰芳继室的人选。

根据美籍好莱坞影星卢燕女士的回忆,为了相看福芝芳,梅兰芳亲自到天桥看了一出福芝芳与卢燕的母亲李桂芬演出的《武家坡》。李桂芬是京剧女老生,与福芝芳常在北京南城的小戏园子里一起演戏。梅兰芳相中了福芝芳,梅家的人也觉得福芝芳丰满富态,相信有宜男之相,可以生儿育女继承梅家的香烟,于是在一九二一年,由吴菱仙老师与罗瘿公先生亲自到福家说亲。福大姑早就知道梅兰芳人品好,又是当红的名角,一口答应了婚

事。但是提出两个条件，一是福芝芳不能做二奶奶，过门后，与王明华平起平坐、不分大小；二是自己孤身一人，婚后要随女儿一起到梅家居住。梅兰芳与王明华接受了这两个条件。

梅兰芳的第一位夫人王明华后来得了结核病，当时天津对这种病的治疗条件最好，所以她就到天津去治疗，一九二九年在天津病逝。

福芝芳与梅兰芳结婚后，先后生了九个孩子，可惜五个都在很小的时候就因病去世。其中最可惜的是第三个儿子梅葆琪，葆琪和梅兰芳长得最像。梅兰芳从小就给他说戏，准备培养他接班。谁知梅葆琪在八岁时得了白喉去世。梅兰芳的子女在世的只有一九二五年生的老四梅葆琛、一九二八年生的老五梅绍武（葆珍）、一九三〇年生的女儿老七梅葆玥、一九三四年生的老九梅葆玖四个孩子长大成人。梅葆玥前面和后面病逝的都是女孩子。

梅葆玖小时候也曾经患病，医生检查后说是白喉。福芝芳急火攻心，当时就五官痉挛抽搐着晕过去，经抢救醒过来后，医生才安慰她说："幸亏现在发明了盘尼西林，不要紧的。"在一旁的曾任中国银行总裁、梅兰芳的密友，被称为梅党领袖的冯六爷冯耿光插嘴说："您后面这句话应该先说才好。"经过这次惊吓，福芝芳就落下了一紧张眼角就抽搐的毛病。

其实，福芝芳不是个软弱的人，身为梅兰芳的夫人，面对社会中的各种诋毁谣言、抗战时日本人的凶恶嚣张，乃至大红大紫的孟小冬的名分要求，等等，她从来没有退让过。但是这次却倒在了白喉上，可见疫情之凶残、杀伤力之巨大。梅兰芳的两位夫人王明华和福芝芳共生育了十一位子女，只有四位长大。以当年梅兰芳的地位、名望、财力和医疗条件，尚且在疫情中损折一大半子女，寻常百姓就更加艰险了。梅葆玖生病后在上海马思南路四楼隔离，一个月隔离结束后，第一个不忌传染进屋去看望他的是姐姐梅葆玥。后来葆玖身体一直特别好，没怎么生过病，也许是因为这次大病后，身体里有了抗体和免疫力。

福芝芳的母亲福大姑,一直随着女儿住在梅兰芳家。一九三二年,梅兰芳全家避难到了上海,住在法租界马思南路。孩子们都称呼福大姑为"啦啦",大概是姥姥的发音受到上海方言的影响,又是童声发出来的叫法。再下一辈都称福大姑"老祖",梅葆玥的儿子范梅强就是"老祖"给带大的。当年,"老祖"带着范梅强和葆玥、葆玖一起住在四楼,梅兰芳与福芝芳住在三楼。

抗战时期,梅兰芳住到香港。福芝芳自己住在上海,惦记着北京的老伙伴李桂芬,就邀请李桂芬带着女儿卢燕到上海来。于是,李桂芬带着卢燕在梅家生活了多年,并且教授梅兰芳的女儿梅葆玥老生戏。李桂芬是梅葆玥的开蒙老师,卢燕则认梅兰芳为义父,因此卢燕与梅葆玥、梅葆玖从小就在一起,情同手足。后来卢燕到了美国好莱坞发展,经常回到国内访问、演出,还时常与梅家人相聚。

一九五一年,梅家从上海搬回北京,政府划拨了西城区护国寺街九号(现梅兰芳纪念馆)的一处四合院给梅兰芳一家居住。梅先生一直居住在这里,直到一九六一年逝世。梅兰芳先生逝后,由福芝芳选址,将梅先生与早年去世的夫人王明华合葬于北京香山的私人墓地。

梅兰芳曾在一九五九年买下了西城区西旧帘子胡同二十九号的一所宅院。这所四合院原是银行家曹少璋的住处。梅兰芳买下来并没有搬过去住,曹少璋先生没有后人,仍旧住在西旧帘子胡同的房子里。当年护国寺梅家的客人很多,大都在外院接待,熟识的人就让到里院客厅。梅夫人的卧室打开门就是客厅。梅兰芳接待客人聊的时间长了,梅夫人进出就不太方便,于是,就搬到了已经买下来的西旧帘子胡同住。为了不打搅曹少璋先生,梅夫人提出自己住在西房。曹先生说:"那哪儿行呀!"坚持请梅夫人住在北屋正房,自己住到外院南屋。

梅家有三辆汽车,一辆绿色伏尔加牌轿车是中国戏曲研究院配给梅兰芳院长的,还有一辆黑色老道吉牌轿车是中国京剧院配给梅兰芳先生的。梅夫人不愿意坐

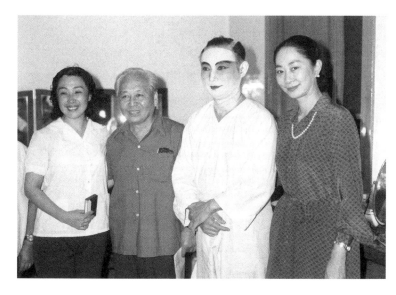

卢燕等人到后台看望梅葆玖。右起：卢燕、梅葆玖、吴祖光、陈正薇。©吴钢摄于一九八一年

公家配给梅兰芳先生的车子，正巧印度驻中国大使乘坐的一辆奔驰轿车要出卖，梅夫人把车买了下来自己乘坐。因此梅家经常有三位司机，其中自己家的司机是张良才师傅。车子就停放在西旧帘子胡同的一间车房里。梅先生还是住在护国寺街公家分配的住宅中。

"文革"刚一开始，福芝芳家的奔驰车就被抄走了，后来一个朋友找到这辆车又给开回来。之后车子就一直停在胡同的车房里，没有汽油指标，也没有行车执照，很多年不敢开。在混乱的年代，梅兰芳先生生前住的护国寺街四合院被强占，将一直住在里面的梅兰芳秘书许姬传赶到张自忠路的一间小房子里。后来护国寺街的房子几经易主，主演样板戏《红灯记》中李玉和的钱浩梁，任文化部副部长时也在这里短暂住过。一九八六年，这所房子重新修建，改为梅兰芳纪念馆。

梅夫人与家人在"文革"期间都住在西旧帘子胡同，一九七七年年底，有人来按西旧帘子胡同住宅的门铃，梅葆玥的儿子范梅强跑出去开门，看到门外停着的一辆大红旗轿车中下来几个人。来人对范梅强说："请跟梅夫人说一声，是统战部童小鹏副部长和文化部部长黄镇来访。"范梅强

把两位部长引入北房，与梅夫人见面坐下后，黄镇部长说："我们来看您，是宣布为梅兰芳先生平反的。"梅夫人在十年中受到过多次批判斗争，从来没有掉过眼泪，此时听到"平反"二字，不觉流下了眼泪。因为激动，眼角也开始抽搐起来。大家一阵紧张，等到梅夫人逐渐平静下来，两位部长又提出："梅葆玖应该恢复演出。"这句话令梅家人分外感动，说明官方已经表态支持男旦演员的复出，也意味着梅兰芳的艺术有希望传承下去了。

一九七八年春节，梅夫人受邀参加人民大会堂举办的春节联欢会。她坐着自家的奔驰车去了人民大会堂。当年李先念副主席的夫人林佳楣是梅兰芳的大儿媳林映霞的姐姐，算起来是梅夫人的晚辈亲戚，因此林佳楣亲自在人民大会堂的门口迎接梅夫人。梅夫人年迈，大会堂的工作人员准备了轮椅，林佳楣亲自推着轮椅上的梅夫人入内。梅夫人回来后非常高兴，对家里人开玩笑说："今天我还真有面子，副主席夫人亲自为我推车。"

一九七九年岁末，有朋友从香港辗转给梅葆玥带来一盘孟小冬演唱的盒式录音带。孟小冬是余派老生传人，人称"冬皇"，与梅兰芳的一段婚姻也曾经沸沸扬扬。梅葆玥也是老生演员，她经常在房中播放孟小冬的这盒录音带。梅夫人在自己的房中可以听到，但是不动声色。一天梅葆玥外出，梅夫人与许姬传先生把录音带拿到梅夫人的房间，用一台俗称"砖头"的老式盒带录音机播放。听了几段唱，两个人都不言语，后来听到了《搜孤救孤》，这出戏是讲述赵氏孤儿的故事，也是余派戏经典中的经典，梅夫人听到动情之处，不觉赞了一声："唱上几口还真有点儿味儿。"许姬传先生接着话茬儿也跟了一句："要是能生个一男半女就好了。"

福芝芳对孟小冬一向不认可，此时梅先生与孟小冬的事情早已成为过去，孟小冬也已经在香港去世多年。梅夫人的这一句赞赏虽然晚，但来之不易，也是梅夫人对孟小冬艺术最后的评价，因为两个月之后的一九八〇年一月二十九日，福芝芳去世。

福芝芳去世后，与梅兰芳、王明华合葬在北京香山。

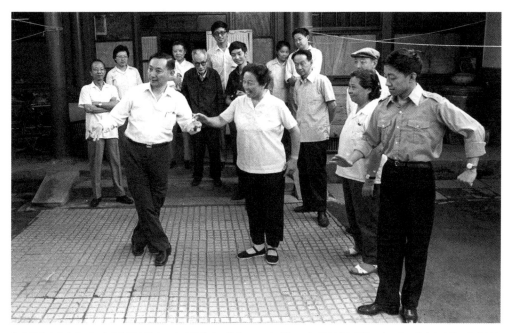

梅兰芳先生家人在西旧帘子胡同宅院中。中为梅葆玖、梅葆玥，右一为梅葆玥之子范梅强。后排左起：梅葆玥的先生范丙耀、梅卫平夫人钱景春、梅葆琛夫人林映霞、许姬传、梅葆琛之子梅卫平、梅绍武之子梅卫东、梅卫华夫人沈菁、梅葆琛次子梅卫华、梅葆琛，范梅强左侧是原京剧演员邹蕙兰和小生演员姚玉成。© 吴钢摄于一九八七年

　　我时常到梅家拍摄照片，有一张是梅家老幼比较齐全的一张照片。当中的许姬传先生跟随梅兰芳先生多年，梅家上下视老人为尊长。喜欢摄影的范梅强曾经在《大众摄影》杂志上写文章记述我去他家拍照的情形："那时刚刚恢复传统戏，我妈妈和我舅舅每天都在四合院里吊嗓、练功、排戏，姥姥总坐在廊子下看着，那时的吴钢大哥就很有头脑和眼光，他骑着一辆三轮跨斗军用摩托车(我的葆玖舅舅也骑了一辆日本大摩托车)，隔三岔五，他就来我家西旧帘子胡同二十九号，给他们拍照，还经常和梅兰芳的秘书许姬传先生攀谈，一边聊过去的掌故，一边给他拍照片，那时国内没有摄影背心，他从香港带来，穿在身上很帅，无论走到哪儿他总是提一只铝皮箱，每次他来拍照片我都喜欢在一旁看，摸摸这儿、碰碰那儿，给他打

下手。"

多年以来，梅兰芳在戏班里的官称是梅大爷。北京人一般称父亲的哥哥为大爷，这里大爷的"大"字发音重，"爷"字发音轻。而称梅大爷则是"大"字发音轻，念作"的"字音，而"爷"字发音重，而且是向上挑着念，发音是"梅的爷"，显得特别亲切，也有尊崇和钦佩的意思。大家称梅兰芳为梅大爷，也就顺理成章地称福芝芳为梅大奶奶了。梅大爷在世的时候，梅大奶奶主内，梅大爷不在了，梅大奶奶主所有事，一切依然按照梅大爷在世时候的规矩办。特别是对待戏班的老人、老合作伙伴，像自己家里人一般体贴照顾。这里有两个故事，说明梅大奶奶不是白叫的。

第一个与马连良夫人陈慧琏有关。梅兰芳与马连良常年在一起配戏，梅绍武、梅葆玥叫马连良先生干爹，马连良的儿女马小弟、马小曼认梅大奶奶为干妈。梅葆玥一直跟着马连良先生学习马派老生戏。马连良夫人陈慧琏在"文革"中被"扫地出门"，只带着几副碗筷住在到了位于北京和平里一区的小房子里。梅大奶奶听说之后，派人把马夫人接到西旧帘子胡同的家里来，住在客厅的东边，用一个屏风隔开。马夫人在这里一住就是六年，两家人共同度过了最艰苦的岁月。

一九七二年，梅大奶奶与马夫人商量安葬马连良先生的骨灰。梅大奶奶找到了香山当地生产队的负责人，把梅兰芳墓地旁边看坟的三间房子给了生产队，置换了香山梅兰芳墓地附近山坡上的一块地，安葬了马连良先生。

一九七四年，马连良家属分得和平里十四区十三号楼的房子，马夫人才从梅家搬出来。梅大奶奶还经常到和平里看望马夫人。此时我们家住在和平里十四区十四号楼，梅大奶奶也顺便到我们家里看望我已经患病的母亲新凤霞。母亲曾经拜师梅兰芳先生，当年拜师仪式的主持人就是许姬传先生。

第二个故事发生在一九七六年七月二十八日凌晨，唐山大地震波及北京，很多老房子都震坏了。梅大奶奶不敢在屋里住，就在院子里搭了"抗震棚"。她首先

想到了跟随梅兰芳先生多年的秘书许姬传先生。许先生年纪大了,独自住在张自忠路的小房子里,不知道情况如何?于是打发外孙范梅强和孙子梅卫东去看一下许爷爷。两个人当天就骑着自行车,从西城赶到东城的张自忠路许姬传先生家中。一路之上,看到街上、广场上到处都是躲避灾情的市民。到了许姬传先生家,帮助老人收拾了一下,把许爷爷接到了西旧帘子胡同梅宅。许姬传先生在这里一住就是十多年,梅家人从梅大奶奶起,待许先生如家人一般。梅大奶奶逝世后,许姬传先生继续住在梅家。我去梅家时亲眼见到,许先生住在向阳的北屋上房,梅家子女则住在厢房和南房,每个人都像对待长辈一样尊敬许爷爷。直到许姬传的儿子把张自忠路的房子换成了单元房子,才把许先生接回去住。

我说的这两件事情,都是发生在梅家作为"反动权威"受到批判、自身难保的时候,梅大奶奶还尽力帮助别人。那还是个物资极度匮乏的时期,食物和生活用品都是定量供应,不要说鱼、肉、油、蛋、

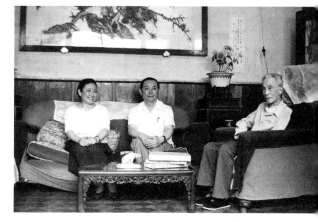

许姬传先生住在梅家北屋上房、梅葆玥、梅葆玖姐弟正在问安。许姬传先生座位后的屏风东侧即是马连良夫人住了六年的地方。© 吴钢摄于一九八五年

糖、酱(芝麻酱),就是买块肥皂都要票证,梅大奶奶自己一大家子人,还要接待友人,十数年如一日地管吃管住、风雨同舟。在梅大奶奶看来,这都是应分应当的事情。扶危济难、帮助他人,原本就是梅大爷的家风。

程夫人果素瑛

程砚秋先生的夫人是果素瑛。说起来,程砚秋的婚事还是梅兰芳给张罗的。

程砚秋拜师梅兰芳之后,每天到师傅家学戏,跟着师傅演出,一直虚心好学,勤勤恳恳。梅兰芳的原配夫人王明华也很喜欢这个徒弟,看到程砚秋逐渐长大,还是孤身一人,就开始为徒弟张罗婚事。

当年的戏曲界是比较封闭的小社会,基本上都是同行相互通婚。互相之间都是亲戚里道的,组班演戏能够一心一意、互相帮衬。旧时戏曲演员的社会地位低下,虽然在舞台上风光,但还是属于"下九流",互相通婚也是为了"抱团取暖"。

王明华为徒弟程砚秋选媳妇,自然就在京剧圈里踅摸。不久,她就留意到了男旦演员果湘林家的大女儿。果湘林的夫人余素霞,是晚清同光十三绝中余紫云的大女儿,也是著名京剧老生余叔岩的大姐,因此,果家也是京剧世家,与程砚秋十分般配。王明华征求了程砚秋的意见后,就到果家向果家的大女儿提亲。恰巧正逢梅家老太太的寿诞之日,到梅家来祝寿的人很多,王明华安排果家人过来暗地里相看程砚秋。果家人对程砚秋的印象不错,亲事也就定下来了。

不料定亲之后,王明华夫人发现果家的大女儿不如二女儿漂亮,而且二女儿与程砚秋同岁,更加般配。于是王明华又去果家,商量换成提亲果家的二女儿。果家不高兴了,说:"聘闺女又不是买东西,怎么可以随便换来换去的。再说我们家大女儿未嫁,不好把二女儿先嫁出去呀。"

程砚秋这一年十八岁,也许出于好奇心,希望能够亲眼看一下自己未来的媳妇。但是封建礼教的规矩多,婚前相看人家女孩并不容易。正巧北京的泰方照相馆有为果家拍摄的全家福照片,程砚秋仔细看过照片上的果家女儿之后,对果家二小姐更加满意。作为师娘的王明华为了徒弟程砚秋,硬着头皮再次去果家,果家人看到她诚心诚意地多次跑过来,也不好驳梅夫人的面子。最后果家夫人余素霞想通了,两个闺女都是自己的,将来程砚秋总归是自己的姑爷,既然他看上了二女儿,如果勉强让他娶大女儿,将来都是一家人了,打头碰面的也是麻烦,于是就答应了程砚秋与二女儿果素瑛的亲事。

一九二三年的春天,梅兰芳亲自张罗

了徒弟的婚事，还精心画了一幅画作为新婚礼物送给程砚秋夫妇。画上题诗一首：

　　翡翠尤能艳，芙蓉不解颦。凭将春色好，并入洞房春。
　　玉霜仁弟新婚，如山先生属绘此与贺。癸亥三月十一日，梅兰芳并记

玉霜是程砚秋的字，"如山"就是与梅兰芳亦师亦友的齐如山先生。此画用锦缎装裱，十分珍贵，现在还保存在程家。

这一年，程砚秋与果素瑛都是十九岁，欢欢喜喜地拜堂成亲。当时程砚秋还是位初露头角的演员，两个人情投意合，一个在台上，一个在台下，开始了艰苦创业的历程。程砚秋在舞台上努力奋斗，慢慢地被观众认可，逐渐声名鹊起，直到步入四大名旦之列，创造出了举世闻名的程派艺术。

程砚秋生活严谨，一生只有果素瑛一位夫人，两个人相亲相爱，甘苦与共。成名之后，为了避免闲言，程砚秋给自己定

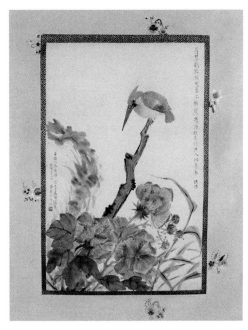

梅兰芳为祝贺徒弟成亲亲笔作画　程砚秋先生后人供稿

下了不收女学生的规矩。果素瑛为程家生了三男一女，长子程永光、次子程永源、女儿程慧贞、幼子程永江。程砚秋虽然不是梨园世家出身，但是从小演戏，深知学戏、唱戏、演戏的不易。因此绝对不许自己的子女再唱戏，他也是四大名旦中唯一一位没有让自己的子女承袭父业的大师。

程砚秋先生成名之后，曾经住在东单牌楼东面西观音寺三十四号的宅院里，一九三二年一月十四日启程赴欧洲考察，

就是从这所宅院出发的。果素瑛拉着幼小的儿子程永江为程先生送行,送行的还有梅兰芳和各界人士数百人,北京前门的老火车站彩旗招展,百姓围观,十分隆重。

程砚秋经西伯利亚铁路到欧洲,访问了德国、法国、英国、意大利、比利时和瑞士六国,历时一年多的时间。他说:"此行真是大开眼界,美不胜收。此番回国,我一定要尽心尽力把京剧改革一番,吸收西方舞台的精华,此志不变。"程砚秋旅欧期间,程夫人在家里照顾老人、培养子女,还要管理剧团里的各种杂事。

梅夫人福芝芳与程夫人果素瑛都是爽快干练的人。她们自幼相交,长大后依然互相体贴、守望相助。有一次,程砚秋先生在上海演出,因为演职人员众多,开销大,经济上遇到问题。住在上海的福芝芳得知了此事,吩咐家里人:"把老四媳妇叫来,大家一起商量商量。"戏曲界"师徒如父子",因此,梅兰芳和夫人私下里都称程家弟兄中行四的程砚秋为"老四"。果素瑛来到马思南路梅家,梅大奶奶说:"老四来上海演出,和大爷也没有说上话。好不容易来了,不如让剧团先回去,你们俩就多住几天吧。"说着就把钱递到了果素瑛手里。果素瑛也没有推辞,接下了这笔钱,安排剧团急于回家的人回了北京。

这件事是由两位夫人出面安排,梅兰芳和程砚秋都没有插手。梅大奶奶之后也再没有提这件事。程夫人回到北京后,用两根金条买了一套上好的法国柚木家具,送给梅大奶奶。梅大奶奶十分珍惜,一直把这套家具放在自己的卧室里面。现在这套家具还完好地保存在梅宅,也成为福芝芳、果素瑛老姐妹俩一辈子友谊的见证。

程夫人果素瑛虽然不唱戏,但一张嘴就是最正宗的程派唱腔。不过为了程砚秋的事业,她默默承担了许多剧团的后勤服务工作。我的父亲在拍摄电影《荒山泪》期间,录音工作十分复杂,一段唱有时需要十几遍才能完成,经常加班,父亲回忆这段录音工作时说:"当大家工作到晚上十点多钟的时候,突然看见程剧团的两位同志挑着两副担子,一共四个大圆笼的食品盒来到录音室,放下挑子,打开圆笼,原

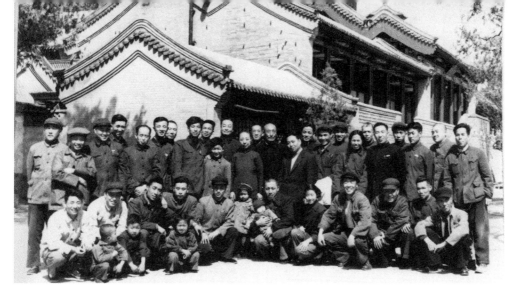

一九五六年《荒山泪》剧组在颐和园听鹂馆。后排左起第十一人是程砚秋，第十二人是果素瑛，第十五人是吴祖光，果素瑛下方是她的外孙女程受珍。© 吴钢供稿

来是四笼还冒着热气的宵夜点心。程先生殷勤地劝大家吃夜餐，使大家都窘住了。我告诉程先生说厂里食堂每晚都为大家准备夜餐，不能接受这样的款待，但是看见程先生显得因此而不高兴了，大家终于接受了程先生的盛情。"这些送餐服务等事务都是周到的程夫人做的。

电影拍摄成功之后，程砚秋与夫人邀请全体剧组人员和家属到颐和园游园，并在听鹂馆宴请大家。这些也都是由程夫人安排，剧组的人称她是"后勤部长"。在那个供应紧张的年代，以工资为收入的程砚秋宴请这么多剧组成员，也是一件十分破费的事情。

《荒山泪》电影拍摄完成的两年之后，程砚秋先生于一九五八年去世，果素瑛带着孩子们住在西四报子胡同的住宅里。"文革"期间，许多戏曲界艺术家都被从原来住的房子里赶出来，而程砚秋先生的老宅却完整保留了下来，一直到现在，程砚秋先生的后人还住在里面。这其中是有两位人物起了作用。

一位是周恩来总理。周总理是一位程派戏迷，他曾经对我父亲说："在延安的时候，我们对京剧的爱好也有两派，梅派和程派。"父亲问总理是哪一派？总理很认

真地回答说:"我是程派。"一九四九年,周总理曾经亲自到西四报子胡同拜访程砚秋先生。不想程先生出门理发不在家,家里只有夫人与弟子王吟秋。王吟秋看到来人都穿着干部服,以为是政府来借房子的,也没有让来人进屋。总理给程砚秋先生留下了字条。关于这个字条,有两种不同的说法,据王吟秋回忆写的是:"砚秋先生:来访未晤,适公外出,甚憾。此致敬礼。周恩来。"而据后来见过这个字条的中国戏曲研究院评论家齐建昌回忆,留字是:"砚秋先生:特来拜访,值公出,不便留候驾归为歉。周恩来。"

这两种说法到底哪一个对?承蒙程砚秋先生的后人,给了我这个宝贵的字条的复印件,证明了齐建昌的说法是准确的。周总理亲笔,历历在目,记录了总理与程砚秋的友情。

程砚秋理发归来,看到周总理留下的字条后,深为总理的礼贤下士所感动,埋怨徒弟慢待了总理。后来周总理与程砚秋见面,两个人成了好朋友。周总理多次关心过电影《荒山泪》的拍摄。程砚秋去世后,周总理与邓颖超曾在家里宴请程夫人和程派传人赵荣琛等。"文革"开始后,周总理指示对程砚秋的家属要加以保护。

另一位对程砚秋的家人给予了间接保护的是江青。"文革"开始后,江青是"文革"领导小组的负责人,一天晚上,她与姚文元在钓鱼台看了程砚秋的舞台艺术片《荒山泪》,被程砚秋的演唱和表演打动。她马上指示打听程家人的情况和住址,并决定立刻去程宅探望程砚秋夫人。此时已近深夜,江青也不管对方是不是已经休息了,上了汽车就往西四报子胡同开去,摸着黑找到程宅已经是夜里一点钟了。敲开了程家大门,果素瑛从床上爬起

周恩来总理所留字条手迹

程砚秋先生故居鸟瞰图
程永江绘图

来，朦胧中看到是"大人物"江青和姚文元，吓了一跳。江青说是刚刚看了《荒山泪》的电影，很欣赏程砚秋的表演，希望能看一下程砚秋的演出剧照。果素瑛这才定下心来，赶忙找出程砚秋早年的剧照，江青与姚文元仔细看过后，又说了一会儿话，才离开了程宅。第二天消息传出，街道领导和造反派们都知道了，从此不敢为难程家。从这里也可以看出，程派艺术的魅力。

一九八三年，北京举办了纪念程砚秋逝世二十五周年演出，我当年所在的单位

是主办方之一。主办方与程派专家及程夫人果素瑛商定，由程派第二代传人合作演出一场《锁麟囊》。

《锁麟囊》是程砚秋先生最为成功的代表剧目，也是最受观众欢迎的。但是这出戏一九四九年后被禁演，程砚秋先生临去世时还在惦记着这出戏的复出。不过，筹备中的这场《锁麟囊》不同以往，计划由多位程派弟子合作演出，在剧中分别扮演女主角薛湘灵。

按照举办前人纪念活动的惯例，演出的日程、戏码、演员搭配等，要尊重家属的意见。程砚秋先生的传人不少，都是从旧社会过来的，人与人之间难免有些磕磕绊绊。遇到如此重要的演出，也是各有各的心思。例如合演《锁麟囊》，由哪几位来出演、谁排名在前面、谁排名在后面、谁演先谁演后、唱段和表现的机会有多少、乐队用谁的等。尽管争议很多，但是最终拿主意的是程夫人。每有矛盾或争论起来，程夫人一句"我还活着呐"，大家也就不言语了。

这场合作演出中最难办的是如何安排

程砚秋夫人果素瑛（右）与新艳秋。◎吴钢摄于一九八三年

江苏的程派演员新艳秋。多少年来，新艳秋以演出程派戏而著称。但是她从来没有向程砚秋当面拜过师，或者说新艳秋的程派戏是她"偷学"的，演得还有模有样，观众也承认她就是程派演员。新艳秋还曾与程砚秋唱过对台戏，并趁程先生访问欧洲的机会，把程砚秋的几位主要合作伙伴挖到自己的剧团中，大演程派剧目。程砚秋先生回国后，恢复演戏就很困难，需要重新组班子。后来新艳秋回忆此事也说："对不起程先生。"

基于这些旧怨，很多人对新艳秋参演提出异议。程夫人则尽弃前嫌，力排众

议,邀请新艳秋来京参加盛会,令新艳秋十分感动。新艳秋深知程夫人果素瑛与程砚秋携手创业,程砚秋的艺术成就和程腔程韵的流行,也有程夫人的一半功劳,而且程夫人最知道什么人帮过程先生、什么人"阴"(指"暗算"的意思)过程先生、什么人"刨"(暗地里挖人、挖活儿、拆台等,戏曲界谓之"刨")过程先生了。但程夫人却让新艳秋得到了与程派弟子共同怀念程砚秋先生的机会,她对程夫人的分外感激,是发自内心的。

一九八三年三月十六日,在北京人民剧场演出了程派名剧《锁麟囊》。多年过去了,这次五人演的《锁麟囊》被称为"五老"《锁麟囊》,也被誉为程砚秋之后最为经典的《锁麟囊》演出。这次纪念程砚秋的演出非常成功,是程派艺术的一次大展示、程派传人的一次大聚会。我拍摄了

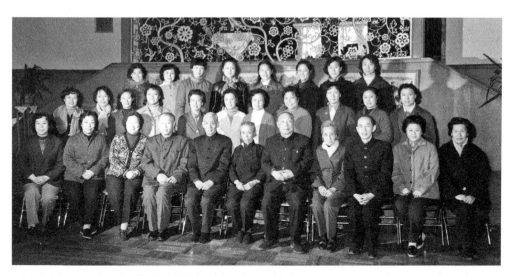

纪念程砚秋逝世二十五周年的合影。前排居中者为果素瑛,前排左起:林玉梅、吕东明、李蔷华、荀令香、赵荣琛、果素瑛、俞振飞、新艳秋、王吟秋、李世济、江新蓉。第二排左一为钟荣,左二为张志云,左五为李文敏,左七为张曼玲、左八为涂沛、左九为王凤莲、左十为王英兰。后排右起为戴长玲、迟小秋、陈庆芳、张丽丽、刘桂娟、王学勤、陈琪。© 吴钢摄于一九八三年

左起：荀慧生夫人张玮君、程砚秋夫人果素瑛、尚小云夫人王蕊芳在北京举行的尚小云先生追悼会上合影。梅兰芳夫人福芝芳于数月前逝世。© 吴钢摄于一九八〇年十月

左起：程受琦、吴钢、范梅强。陈仲元摄于二〇一九年

一张程派演员合影。程夫人在前排当中落座，程派弟子们围绕在程夫人周围拍照。前排就坐者除了程砚秋夫人和五位这次出演《锁麟囊》的演员，左边第四人为荀慧生先生的长子荀令香。一九三二年一月一日，程砚秋在北京丰泽园饭庄首次收徒，十一岁的荀令香拜程砚秋为师。也就在这一天，程砚秋登报宣布将他当时的名字程艳秋改为程砚秋。

我与梅程两家的后人来往密切，按照戏班的说法是"父一辈，子一辈"。因此，也熟知梅程两家的故事。我每次从巴黎回到北京，有时间就会与范梅强与程受琦相聚。范梅强是梅先生唯一的女儿梅葆玥女士的公子、梅兰芳先生的外孙，也是梅家第三代中唯一的专业戏曲演员，工余派老生，喜爱摄影。程受琦则是程砚秋先生唯一在世的儿子程永源先生的公子，即程砚秋先生的孙子，是位职业摄影师。我们每次聚会，谈得比较多的是摄影，也说一些戏曲界的老人儿老事儿。我将多年前拍摄的照片，配合文字来纪念梅、程两位夫人，也感谢范梅强、程受琦二位贤弟的支持与帮助。

后记：戏曲舞台摄影四十五年

吴 钢

我听戏的历史很长，甚至超过了我的年龄，在我还没有出生的时候，已经躺在母亲的肚子里，跟着唱戏的妈妈在台上听戏了。出生以后，我也是在戏曲的环境中长大。经常跟着父母到剧场看戏。幼小时喜欢画画，看过戏后在纸上画出各种戏曲人物，虽然笔法幼稚，但父亲都保存着，我长大结婚成家的时候才交给我。

二十世纪七十年代的"文革"后期，是相对"逍遥"的时期。父亲请他的老朋友、著名舞台摄影家张祖道先生做我的老师，我有幸在几年的时间里系统地向张叔叔学习摄影的基本知识。"文革"结束后，张祖道叔叔介绍我到刚刚恢复的文化部艺术期刊做摄影记者。那时候，传统戏曲像一个被挤压了十年的弹簧，骤然开放后强力反弹，老演员、传统戏像井喷一样地出现在舞台上。我在这个时候入门，又在《人民戏剧》(后改名《中国戏剧》)杂志社工作了将近二十年，拍摄了不少戏曲作品。出国后在法国巴黎中国文化中心也工作了将近二十年，负责组织"巴黎中国传统戏曲节"的工作，十多年持续下来，已经有几十个不同剧种的国内剧团到法国参加演出，我也得以拍摄了不少精彩演出的照片和戏曲交流活动。

刚开始拍摄剧照的时候，我是从家里的一台老相机入手的。后来，父亲又从他的华侨朋友处为我买来了一台海鸥单镜头反光相机，这种相机当年是要用外汇券才

能买得到的。父亲第一次出国访问，给我带回来一套刚刚面世的尼康F3单镜头反光相机和变焦距镜头，这是当时最先进的专业相机。杂志编辑部也进口了最新型的全套哈苏相机和尼康相机。当时这也是最尖端的设备，相机结构精密，镜头解像力卓绝，但是还没有自动光圈、自动快门、自动对焦距的装置，一切都是手动。我们在剧场里拍摄，先要在观众席昏暗的灯光下根据经验，调整好适当的光圈、快门，然后把镜头对准舞台上的人物，眼睛贴近取景器，通过取景器里的裂像调焦装置，用手转动镜头上的调焦环，把圆圈中的上下两条裂像对齐，这时对焦准确，才能够按动快门拍摄。那时我一直用的是伊尔夫400ISO的黑白胶卷和柯达160ISO的灯光反转片，感光度不高，因此经常用1/60秒甚至1/30秒的速度来拍摄。慢速度增加了拍摄的难度，特别是拍摄舞台照经常要用上长焦距镜头，手稍微抖动，画面就虚了。这些困难，不是现在用数码设备可以大幅增加感光度、动辄用1/1000秒以上的速度拍摄的人们可以想象的。那时在当场是看不到拍摄效果的，要到图片社冲洗，几天之后才能看到拍摄结果。况且胶片是用宝贵的外汇购买的，必须要节约使用，每按动一次快门都要考虑再三。因此要求我们要有过硬的基本功，节省着用最少的胶片，抓住演出的精彩瞬间，拍摄出与众不同的精彩照片。

剧照是戏剧表演的升华

摄影艺术与任何艺术门类一样，具有自己独特的艺术语言。戏曲是中国的传统文化，舞台表现形式注重虚拟化和程式化，讲究唱念做打，用手眼身发步来塑造人物。而摄影是源自西方的文化艺术，以在平面上记录真实的瞬间见长，有光圈、速度、取景、景深等多种技术手段，讲究真实、生动、自然，动静结合、虚实有致、节奏分明。戏曲艺术最忌雷同，在程式化的规范之下，演员表演的最高境界是根据自身特点继承发展，创造出自己的流派。老观众不用看，一听就知道你是哪一门、哪一派。

摄影艺术也同样需要变革创新，崇尚标新立异。我不敢有更高的奢望，但是始终追求一种全新的摄影手法，根据自己对戏曲的理解和认知，拍摄出具有个人风格和特色的舞台摄影作品。而且力求让观众从我的摄影作品中，体会到我对戏曲表演的这种理解和认知。能做到这一点，其实非常不容易。作为一位普通戏曲观众，往往陶醉在舞台上绚丽多彩、五光十色的氛围之中。而作为一位舞台摄影家，应该始终站在客观的角度，保持冷静的头脑，把舞台上的完美表演看作一些杂乱无章的创作素材，用所谓的摄影家的第三只眼睛，从中发现和遴选出美的素材，再通过自己的艺术构思，进行加工、整理和摄影艺术的再创造，而绝不仅仅是舞台演出的简单记录和翻版。

不是单纯卖弄技巧

中国传统戏曲艺术历史悠久，自武生宗师杨小楼主张"武戏文唱"以来，表演中注重武技之运用与剧情发展、人物刻画相结合，已为历代戏曲演员所宗法。不从刻画人物出发，单纯卖弄技巧的演员不是一个好演员。同样，不考虑拍摄对象，盲目追求特技效果的摄影师也不是一个高明的摄影师。因此，我在戏曲舞台摄影中，注意结合剧情、人物和演员的特点，选用适当的拍摄手法和技巧来强化、充实和渲染舞台上的表演。

拍摄戏曲，首先要学习和了解戏曲表演艺术，譬如说戏曲的节奏感，表现在强烈的打击乐中，走近任何一家正在演出或者排练戏曲的场所，都会听到震耳的锣鼓敲击声。演员表演时张弛急缓的节奏、动静交织的变换，全部由打击乐控制。而摄影是一种瞬间艺术，不同于电影、音乐、戏剧等表演形式。为在静止的摄影画面中表现出戏曲的节奏感，我尝试着在相机上加装马达卷片器，把演员在"四击头"锣鼓声中的一套扔戟、接戟、转身、翻身，然后定住"亮相"的动作，拍摄到一张底片上，表现画面上的节奏和动静的转换过程，而这一切，又都印证在现场的锣鼓节奏之中。当然，拍摄的过程十分简单，我

也没有在相机的底部加装三脚架固定,但是构思的时间很长。对戏曲的理解更是需要长期的学习和积累。为了理解舞台上的节奏,我甚至拜名师学习京剧打击乐,几年的工夫下来,可以在乐队的武场(打击乐)中顶一个人了。之所以付出这番心血,不是为了过瘾,也不是为了"玩票",更不是为了演出,只是想加深对戏曲节奏的理解,以便在拍摄剧照的过程中能准确地把握好节奏。

四十五年始终不渝

我拍摄戏曲舞台摄影凡四十五年,亲眼见证了十年浩劫后传统戏曲的辉煌,又看到了二十世纪八十年代戏曲受到外来文化的冲击而堕入低谷。在戏曲式微的年代,剧场里几乎没有观众。作为一个摄影记者,看到剧场里的冷清,又看到其他摄影师都在一窝蜂似的拍摄如黄山、九寨沟、西藏等,各种热门题材都拍摄得有声有色,办展览、出画册、获奖频频……我心里也很羡慕、也很纠结、也有动摇。这时候,我看到了我的老师张祖道,几十年如一日,心无旁骛地坚持拍摄文艺题材,于是我坚持了下来,继续关注着戏曲舞台的前前后后。如今环顾摄影界,终其一生拍摄同一题材的摄影师不多了,几十年的摄影之路走下来,自己在不知不觉中成了这个"不多"之一。最近回国看戏时,又看到这个"不多"逐渐发展到了越来越多。经常看到剧场后面林立的三脚架和照相机,也很欣喜有众多摄影师和业余摄影爱好者加入到了戏曲摄影的队伍。

如今疫情影响全球,我正好安心整理以前拍摄的老照片。身在异国他乡,步入古稀之年,抚底片而忆前尘,感悟良深。

动笔写这本书的时候,请教了许多的戏曲界的艺术家,我写《白蛇传》的时候,杜近芳、刘秀荣、赵燕侠三位老师都健在。我从巴黎打电话向刘秀荣老师询问,她非常高兴地把田汉和王瑶卿两位老师为她创编《白蛇传》的故事讲给我听,还要我回国来她家,请我吃涮羊肉。本书《梅夫人

与程夫人》一文中的一张大合影照片，第一排右面第一人我记不清楚了，发微信问秀荣老师，她告诉我："这个是江新蓉，没有问题，确认。"可惜文章完成后，杜近芳与刘秀荣两位老师却先后离开了我们。

从听戏、看戏，再到拍戏，穷一生精力而做一件事情，拍摄下中国戏曲发展的这段辉煌历程。回首镜头之所向，我欣慰于此生能够以摄影为业，得以用相机记录下人生中看过的每一出戏，拍摄过的每一位演员……有这么巨量的戏曲底片和丰富的影像内容留给后人，此生无憾了。